KB127087

미슬괁에 書

한구 근현대 서예전

국립현대미술관

미술관에 書: 한국 근현대 서예전
The Modern and Contemporary Korean Writing

기간	2020년 3월 – 2020년 8월
장소	국립현대미술관 덕수궁

전시총괄	강수정 김인혜
전시기획 및 실행	배원정
전시코디네이터	김상은 박영신
전시자문	강민경 곽노봉 권상호 김경연 김남형 김대식 김상환 김수천 김영복 김이순 김찬호
	김현권 김현숙 박병천 박정숙 박파랑 백영일 선주선 성인근 소도옥 손동원 윤종득
	이동국 이완우 이용제 이장훈 장지훈 전상모 정무정 조인수 한상봉

전시디자인	김용주
전시그래픽디자인	전혜인
홍보물 그래픽디자인	타입페이지
공간조성	송재원
설치·운영	명이식 정재환
작품보존	범대건 조인애 홍진성 남궁훈 명나희
작품출납 및 관리	권성오 강윤주 이영주 구혜연
전시홍보	윤승연 장현숙 박유리 김은아 기성미
	신나래 장라윤 채지연 이민지 김홍조
교육	교육문화과

한문번역 및 해제	김상환
영문번역 및 감수	장통방

사진	황정욱
영상	정진열 김종우

주최	국립현대미술관

감사의 말씀	가나문화재단, 가현문화재단-한미사진미술관, 갈물한글서회, 강암서예관, 갤러리현대, 김종영미술관
	대전시립미술관, 동성갤러리, 삼성미술관 리움, 서울옥션, 성균관대학교박물관, 성북구립 최만린미술관
	소전미술관, 소암기념관, 여초서예관, 영남대학교박물관, 운보문화재단, 원곡문화재단, 이응노미술관
	이천시립월전미술관, 일중선생기념사업회, 초정서예관, 학강미술관, 학정서예연구원 한국학중앙연구원
	한글학회, 한양대학교박물관, 환기미술관, 황창배미술관
	강민경, 강병인, 고경옥, 고창진, 권창륜, 김영복, 김영준, 김종건, 노미란, 박대성, 박병천, 박원규, 서태원
	손홍, 안상수, 여태명, 오수환, 이강소, 이규선, 이상현, 이일구, 정하건, 천동옥, 최만린, 최민렬, 현영모
	홍성준, 황석봉, 황인기, 황정수
	그리고 익명을 요구하신 많은 개인소장가분들께 진심으로 감사의 말씀을 드립니다.

일러두기

• 이 책은 국립현대미술관 덕수궁에서 개최하는 기획전《미술관에 書: 한국 근현대 서예전》의 전시도록입니다.

• 본 책자에 수록된 작품과 자료의 명제는 소장기관의 표기법을 따랐습니다.

• Ⅱ부는 서예가의 출생년도 순으로 수록하였습니다.

• 작품의 크기는 세로×가로로 하였습니다.

• 일부 미전시 작품도 수록되었습니다.

글(가나다순)

곽노봉(동방문화대학원대학교 교수)

권상호(문예평론가)

김경연(미술사학자)

김남형(계명대학교 명예교수)

김상환(한학자, 고문헌연구원 대표)

김수천(원광대학교 서예문화연구소 소장)

김양동(계명대학교 석좌교수)

김이순(홍익대학교 교수)

김찬호(경희대학교 교수)

김현권(문화재청 문화재감정관)

박병천(경인교육대학교 명예교수)

박정숙(경기대학교 초빙교수)

배원정(국립현대미술관 학예연구사)

성인근(경기대학교 초빙교수)

소도옥(중국 하북 지질대학교 교수)

전상모(경기대학교 초빙교수)

이규복(캘리디자인 대표)

이장훈(한국공예디자인문화진흥원 연구원)

이완우(한국학중앙연구원 교수)

이용제(계원예술대학교 교수)

장지훈(경기대학교 교수)

목차

인사말 윤범모(국립현대미술관 관장) 6

기획의 글 배원정(국립현대미술관 학예연구사) 8

I. 서예를 그리다 그림을 쓰다 18

시詩·서書·화畵 20
문자추상 48
서체추상 69

논고 또 다른 미술, 서예 김현권(문화재청 문화재감정위원) 84
논고 서예는 어떻게 현대미술 속으로 스며들었는가: 93
　　　한국 현대미술가의 서예 인식 김이순(홍익대학교 교수)

II. 글씨가 그 사람이다: 한국 근현대 서예가 1세대들 106

소전素荃 손재형孫在馨(1903-1981) 118
　서예비평 근대 서예의 미학을 제시하다 이완우(한국학대학원 교수) 136

석봉石峯 고봉주高鳳柱(1906-1993) 140
　서예비평 방촌方寸 위에 돌 꽃을 새겨내다 권상호(문학박사, 문예평론가) 151

소암素菴 현중화玄中和(1907-1997) 154
　서예비평 자연에서 서예의 묘妙를 찾다 김찬호(경희대학교 교육대학원 교수, 미술평론가) 172

원곡原谷 김기승金基昇(1909-2000) 174
　서예비평 특유의 서풍을 창안하고 응용하다 박병천(경인교육대학교 명예교수) 185

검여劍如 유희강柳熙綱(1911-1976) 188
　서예비평 불굴의 예술혼을 펼치다 전상모(경기대학교 초빙교수) 210

강암剛菴 송성용宋成鏞(1913-1999) 214
　서예비평 선비서화가의 면모를 보이다 장지훈(경기대학교 교수) 225

갈물 이철경李喆卿(1914-1989) 228

서예비평 한글 궁체宮體를 수호하다 박정숙(경기대학교 초빙교수) 240

시암是菴 배길기裵吉基(1917-1999) 244

서예비평 아정雅正한 풍격을 지키다 곽노봉(동방문화대학원대학교 교수) 251

일중一中 김충현金忠顯(1921-2006) 254

서예비평 국한문 서예의 새 마당을 열다 김수천(원광대학교 서예문화연구소 소장) 273

철농鐵農 이기우李基雨(1921-1993) 278

서예비평 붓과 칼로 녹여낸 구수한 큰 맛 성인근(경기대학교 초빙교수) 298

여초如初 김응현金膺顯(1927-2007) 302

서예비평 이론을 겸비한 신고법新古法을 보이다 소도옥(중국 하북 지질대학교 교수) 326

평보平步 서희환徐喜煥(1934-1995) 332

서예비평 한글서예의 새 지평을 열다 김남형(계명대학교 명예교수) 353

논고 한국 근현대 서예의 흐름 김양동(계명대학교 석좌교수) 362

논고 전람회를 통해 본 한국 근·현대 서예의 전개와 양상 전상모(경기대학교 초빙교수) 372

III. 다시, 서예: 현대서예의 실험과 파격 382

논고 21세기 서예의 재발견 장지훈(경기대학교 교수, 서울시 문화재위원) 403

IV. 디자인을 입다 일상을 품다 410

논고 한국 현대서예의 확장성 김찬호(경희대학교 교육대학원 교수, 미술평론가) 437

논고 글씨에서 피어나는 활자 이용제(계원예술대학교 교수) 442

인사말

윤범모
국립현대미술관 관장

국립현대미술관 덕수궁관은 2020년 첫 전시로《미술관에 書: 한국 근현대 서예전》을 개최합니다. 동아시아 시각문화 전통의 하나는 바로 서화동체書畫同體 사상이었습니다. 글씨와 그림은 같은 몸이라는 전통은 무엇보다 빛나는 역사를 창출했습니다. 시詩·서書·화畫에 모두 능해야 한다는 삼절三絶 사상은 지식인의 기본 토대로 동아시아의 독자성을 이룩하기도 했습니다. 그러던 서화의 전통은 근대기에 급격한 변화를 맞이했고, 그 결과 '미술'은 '서예'와 거리를 두게 되었습니다. 이에 우리 미술관은 소외 장르 챙기기에 힘을 모았고, 그 성과의 하나로 한국 근현대 서예전을 마련했습니다. 이번 전시는 국립현대미술관 개관 50년 역사상 처음으로 개최하는 본격 서예전입니다. 서예가는 물론 서예 애호가들의 많은 관심과 협조를 기대합니다.

이번 전시는 서예 전문가들의 협력을 얻어 참여 작가와 출품작을 선정했습니다. 처음 시도하는 전시라 미흡한 부분도 있을 수 있지만, 우리 미술관은 '서예 교과서'를 만든다는 각오로 최선의 노력을 기울였습니다. 다만 전시 공간 사정 등으로 보다 많은 서예가를 모시지 못한 점이 아쉽기도 합니다.

전시는 근현대 서예가 제1세대로 꼽히는 12인의 작품을 중심으로 삼았습니다. 손재형, 고봉주, 현중화, 김기승, 유희강, 송성용, 이철경, 배길기, 김충현, 이기우, 김응현, 서희환 등 한문서예와 한글서예 그리고 전각 분야 등 예술세계의 특성을 고려해 선정했습니다.

제1세대를 잇는 제2세대 서예가들로는 한국 현대서예를 대표할 만한 작가들을 주목하였습니다. 하여 새로운 실험과 파격을, 더불어 전통의 창조적 계승과 한글서예의 예술화 등을 주요한 영역으로 삼았습니다.

또 다른 이색 전시공간은 서예전통을 바탕에 두고 개성적 작업을 보인 미술가들의 공간입니다. 바로 이응노, 남관, 김종영, 이우환, 박대성, 오수환, 황창배 같은 미술가들의 경우입니다. 이들 작가는 서예전통을 자신의 예술세계로 연결시켜 독자적 조형세계를 창출했습니다. 전통서예의 창조적 계승에 해당한다고 여겨집니다.

더불어 서예 문화의 확장과 다양성을 고려하여 캘리그라피와 타이포그라피로 통칭되는 현대 사회 속의 문자에 주목했습니다. 문자예술 혹은 디자인 세계의 무한한 영역확장과 현대사회에서의 활발한 역할을 기대하게 하는 분야라 하겠습니다.

동아시아의 전통 속에는 '글씨가 그 사람이다'라는 경구가 있습니다. 중국의 서법書法, 일본의 서도書道와 달리 예술성을 높게 평가한 한국의 서예書藝에 이제 다시 조명을 비추어 문자예술의 풍요롭고 화려한, 새로운 시대의 전개를 기대하고자 합니다.

이번 서예전에 참여해주신 서예가를 비롯 서예 학자, 작품을 대여해 주신 기관과 소장가 여러분께 감사의 말씀을 올립니다. 더불어 전시를 꾸민 배원정 학예연구사와 미술관 가족 여러분의 노고를 치하하고자 합니다.

미술관에 書, 수희찬탄隨喜讚嘆!

기획의 글

배원정
국립현대미술관 학예연구사

《미술관에 書: 한국 근현대 서예전》은 국립현대미술관 개관 이래 처음 열리는 서예기획전이다. 하지만 역사를 거슬러 오르면 대한민국미술전람회(이하 국전)라는 이름 아래 서예가 국립현대미술관에서 미술의 한 분야로 전시되던 시절이 있었다. 정부 수립 후 1949년 국전이 시작되어 동양화, 서양화, 조각, 서예가 모두 함께 공모 작품으로 심사하고 전시하였으며, 1981년 30회를 끝으로 민전民展으로 이양되기까지 서예는 국전에서 미술의 한 장르로 그 몫을 담당했다.

한때는 평보 서희환이 17회(1968) 국전에서 국전 사상 최초의 대통령상을 수상할 정도로 서예가 미술로서의 인식이 높았던 시절도 있었다. 그러한 영광에도 불구하고 서예는 "서예가 미술인가"라는 문제에 늘 봉착해야만 했다. 1922년부터 시작된 조선미술전람회(이하 선전)부터 국전에 입성하기 전까지, 그리고 국전에 입성한 후에도 이러한 잡음은 계속되었다. 그러한 고난과 역경에도 불구하고 서예는 지금까지 버티어왔고 오늘날에 이르러서는 보다 다양한 형태로 확장, 발전하고 있다.

영국의 시인이자 비평가인 하버트 리드(Herbert Read, 1893-1968)는 "천정 위를 가득 메운 부조 조각보다 일필一筆로 그은 서예가 더 가치있다"는 말을 남긴 적 있다. 조각과 건축이 서양문화를 대표한다면, 서예는 동양문화를 대표한다. 20세기 현대미술에도 큰 영향을 미쳤음은 물론이다. 이번 전시에서는 전통시대부터 이어져 내려오는 서書가 선전과 국전을 거치며 현대성을 띤 서예로 다양하게 진입하는 과정을 보여주며 해방 후 왕성한 활동을 펼쳤던 국전 1세대들의 작품들을 전시한다. 이와 함께 2천년대를 전후하여 나타난 현대서예와 디자인 서예 등 다양한 형태로 분화하는 서예의 양상을 종합적으로 보여주고자 한다. 이는 궁극적으로 한국 근현대 미술에서 서예가 갖는 의미가 무엇인지를 모색하기 위함이다.

본 전시는 1부 "서예를 그리다 그림을 쓰다", 2부 "글씨가 그 사람이다: 한국 근현대 서예가 1세대들", 3부 "다시, 서예: 현대서예의 실험과 파격", 4부 "디자인을 입다 일상을 품다" 등 4개의 주제로 구성돼 있다.

1부 "서예를 그리다 그림을 쓰다"는 이번 전시의 프롤로그적 성격에 해당한다. 서예가 회화나 조각 등 다른 장르의 미술에 미친 영향들을 살펴봄

으로써 미술관에서 '書'를 조명하는 이유를 설명하고, 서예가 또 다른 형태의 미술임을 말하고자 한다. 지금까지 서예와 미술의 관계는 미국의 추상표현주의나 프랑스의 앵포르멜, 혹은 일본 전위서前衛書와의 영향 관계 속에서 논의돼 왔다. 그러나 해방 후 화가들이 민족미술의 부흥과 한국적 모더니즘을 창출하는 한 방편으로 주목했던 것은 다름 아닌 '서예'였다. 그 시대는 서예가 낯설고, 멀리 있던 시대가 아니었다. 어렸을 적부터 자연스럽게 붓을 잡고 서예를 쓰던 사람들이 살았던 시대였다.

고암顧菴 이응노李應魯(1904-1989)는 19세 때 해강海岡 김규진金圭鎭(1868-1933)으로부터 서예와 문인화를 배웠고, 수화樹話 김환기金煥基(1913-1974) 역시 서예를 썼다. 1970년경 그가 서예 붓을 가지고 수묵화 그리는 기법을 이용한 '전면점화'를 선보인 것은 우연이 아니다. 월전月田 장우성張遇聖(1912-2005)은 본격적으로 서예가 성당惺堂 김돈희金敦熙(1871-1936)에게 글씨를 배웠고, 조각가 김종영金鍾瑛(1915-1982)은 가학家學으로 서예를 배워 추사秋史 김정희金正喜(1786-1856)의 서예를 그의 작품에 오마주로 삼아 열렬히 흠모하는 모습을 보였다. 서예가 청남菁南 오제봉吳濟峰(1908-1991)을 부친으로 둔 서양화가 오수환(1946-)은 생동감 있는 서예적 필선을 화면에 발현하였고, 이우환(1936-)의 경우 필획의 찰나적이고 일회적 속성을 회화에 반영함으로써 '그리기'가 아닌 '쓰기'를 작품의 출발점으로 삼았다. 이처럼 여기서 조명되는 작가들 대부분은 서예를 생활화하고 내재화했던 작가들로, 그들의 작품에 서예에 대한 관심과 서예적 요소가 지속적으로 표출된다는 점은 매우 흥미롭다. 1부에서는 이렇듯 서예가 한국 현대미술 속에 스며든 양상을 파악하기 위해 '시詩·서書·화畫', '서체추상', '문자추상' 등 3가지 주제로 나누어 구성했다.

먼저 '시·서·화' 코너에서는 동아시아의 오랜 전통인 시서화 일체 사상이 근대 이후 어떠한 방식으로 계승, 변모되었는지를 살펴본다. 서양과 달리 시를 쓰고 그림을 그리는 행위를 모두 같은 붓으로 일삼았던 우리는 자연스럽게 그림에서도 선線적인 요소를 중시하였다. 이것은 해방 이후 여백을 강조하고, 선묘線描를 살리는 문인화 양식을 추종하는 일련의 작가군을 형성하게 되었고, 다른 한쪽에서는 시를 쓰고, 그림으로 그리는 시화詩畫 양식이 유행하여 60년대 이후 시화전詩畫展이란 이름으로 한 시대를 풍미했다.

두 번째 '서체추상' 코너에서는 1950년대 이후 붓 자국의 표현방식과 붓 놀림이 강조된 추상화가 크게 유행하며 등장했던 '서예적 필체 추상'에 주목하였다. 이러한 회화들은 서예적 필체 추상, 서체적 추상, 그리고 이를 줄여 일컫는 서체추상, 나아가 서예추상, 필묵추상, 필치추상, 필체추상 등 실로 다양한 용어들로 미술사 분야의 여러 선행 연구자들에 의해 불리고 있다. 이번 전시에서는 서체추상으로 명명하였지만, 사실 이 용어는 서예사적 관점에서는 옳지 않은 표현이다. '서체'라 함은 전예해행초篆隸楷行草를 기반으로 하는 오체五體를 말하는데, 오체로 추상을 한다는 것은 언뜻 쉽게 이해가 가지 않기 때문이다. 아직까지 정립되지 않은 이러한 용어 사용의 문제는 1950년대 한국화단에 프랑스의 앵포르멜, 미국의 추상표현주의가 수용되며 미국이나 유럽에서 사용하는 'Calligraphic Abstraction'을 그대로 번역해 사용한

결과다. 그러나 한국의 서체추상은 외부로부터의 영향과 함께 서예에 누구보다 친숙했던 1950년대 화단에서 활동했던 작가들에 의해 시작되었다는 점에 주목할 필요가 있다. 이에 그들의 서체추상을 서예의 행서行書와 초서草書에 근간을 둔 것으로 보다 면밀한 검토가 이뤄지기를 기대한다. 무엇보다 1부에서 감상할 수 있는 화가들의 '필체'가 강조된 추상과 3부에서 감상할 수 있는 서예가들의 '필묵'이 강조된 추상은 획과 필에 대한 이들 각자의 다른 입장과 이해가 반영되어 있다는 측면에서도 비교 감상할 만하다.

　　　　마지막으로 '문자추상'의 코너는 여러 측면에서 한국 서예와 미술과의 관련성이 좀더 직접적으로 드러나는 코너라고 할 수 있다. 서예계에서는 서예가 문자를 기반으로 한 것이기 때문에 문자추상이 서체추상을 포괄하는 광의廣義의 개념으로 보기도 한다. 그러나 미술사에서는 문자가 화면의 한 요소로서 도입된 경우로 문자추상과 서체추상을 별개의 논의 대상으로 보는 것이 일반적이다. 이번 전시에 출품된 문자추상들은 전예서篆隸書에 기반한 두툼한 필획과 서예에 대한 깊은 조예에서 나오는 조형언어로 그들의 작품이 한국 서예에서 기인된 것임을 확인시켜 준다.

　　　　2부 "글씨가 그 사람이다"에서는 한국 근현대 서예가 1세대 가운데 12인의 작품들을 중심으로 전통서예와 달라진 근대 이후의 서예에 나타나는 근대성과, 우리 서단에서 무엇이 전환되었고, 어떠한 서예 문화가 형성되었는지를 살펴본다. 전시된 작품들로 본다면 정확한 부제는 '한국 현대 서예가 1세대' 혹은 '국전 1세대'라 명명함이 적합할 것이다. 실제 전시된 작품들도 1950년대 이후의 작품들이다. 그러나 2부의 주제가 "글씨가 그 사람"인 만큼 '서여기인書如其人'을 통해 한국 근현대 서예의 특징과 성격을 살펴보고자 했기에, 20세기 전반에 해당하는 12인의 생졸년을 고려하여 근대까지 포괄하는 광의의 개념으로 "근현대 서예전"이라 이름 붙였다.

　　　　붓으로 글씨를 쓰고, 그림을 그리던 서화書畫의 시대에서 그림과 글씨가 분리되는 과정을 겪으며 서예는 글씨를 쓰는 실용적인 책무에서 벗어나 예술로서의 기능이 더욱 강조됐다. 이러한 서화書畫와 미술美術의 갈림길에서 근현대 서예가 1세대들은 미술로서 서예의 가치를 획득하는데 치열한 고민을 해야만 했다. 그러면서도 그들은 서예가 새로운 조형미만을 추구하는 예술이 아니라, 전통적으로 이어져 내려오는 '문자향文字香 서권기書卷氣'의 정신을 반영한 예술이라는 점을 잊지 않았고, 이를 접목하기 위해 부단히도 애를 썼다.

　　　　동아시아에서 '서書'는 중국의 경우 '서법書法', 일본은 '서도書道'라 부른다. 한국의 경우 조선시대까지는 '서書'로 쓰여 오다 일제강점기에 접어들면서 '서도'로 불렸다. 1945년 해방을 맞이하며 그동안 일본인들이 써온 '서도'라는 말 대신 '서예書藝'라는 말을 쓰자는 주장이 소전 손재형에 의해 제기됐다. 그는 "광복 후 우리들에게 부여된 시급한 과제는 우리 민족의 문화 전통을 바탕으로 우리 미술 문화를 바로 잡고 민족 정서를 선도해야한다는 것이다. 선비들이 배워야 할 여섯 가지 기예技藝 즉, 『주례周禮』에 나오는 예藝, 악樂, 사射, 어御, 서書, 수數의 육예六藝에서 '서書'와 '예藝'를 따 '서예書藝'로 명명하여, 우리나라 서예 문화를 독자적으로 새롭게 전개해 나가야 한다"

고 주장했다. 그러면서 "공자가 말한 '예藝'는 육예를 포함한다는 뜻이니, 서예는 가장 인간적인 예술"이라고 부연했다. 이를 계기로 서예는 국전 창립 초기(1949) 미술의 한 분야로 참여하게 되면서 '서書'가 본격적으로 '예술藝術'이 되는 시대를 맞이하게 된 것이다.[1]

소전素荃 손재형孫在馨(1903-1981)은 1924년 제3회 선전에서 처음 입선한 후 해마다 입선을 거듭한 뒤 제10회에서 특선을 했다. 이후 그는 1932년 선전에서 분리 독립한 제1회 조선서도전朝鮮書道展에서 특선하고, 제2회부터 심사위원을 역임할 정도로 해방 전부터 큰 명성을 누렸던 20세기를 대표하는 서예가이다. 특히 추사 김정희를 존숭했는데, 추사의 걸작 <세한도歲寒圖>를 소장했던 후지츠카 치카시(藤塚鄰, 1879-1948) 교수를 찾아가 여러 번 부탁 끝에 작품을 인도받아 귀국한 일화로도 유명하다. 그는 1954년 초대 예술원 회원이자, 국회의원(4대, 8대)을 역임할 정도로 사회적인 명망도 뛰어났다. 1967년 한 장성이 홍지동으로 소전을 찾아가 육군사관학교 화랑대(사열대) 현판을 써 달라고 청하였는데, 글씨를 부탁하는 태도가 마음에 들지 않는다고 돌려보낸 일화는 유명하다. 그 장성이 박정희 대통령을 찾아가서 육사 2기생들의 모금으로 세운 화랑대 현판 글씨를 받으러 갔다가 봉변을 당했다고 고자질하니, 당시 소전에게 서예를 배우던 박대통령이 "나도 그분 앞에서는 담배를 안 피우네"라며 다시 찾아가 정중히 청하게 했다고 한다. 당시 서예가 소전의 사회적 지위와 영향력을 짐작케 하는 부분이다. 소전은 국전 제1회부터 9회까지 심사위원을 맡았으며, 한글과 한문서예에 두루 능했고, 다양한 조형실험을 통해 독창적인 '소전체'를 탄생시킨다. 국전에서 그의 한글 전예서 창안은 일중 김충현의 한글서예와 함께 '국문서예(당시 용어)'의 새로운 문을 개척한 것이라고 평가받는다. 그는 자기만의 조형 어법을 찾아 개성 있는 창의력으로 서예의 예술성을 획득해야 한다고 주장했던 사람이다. 이에 전통체계의 패턴에서 완전히 벗어나 자득필획自得筆劃을 무기로 자기 본성을 쓴, 조형미가 강조된 소전체가 탄생한 것이다. 이는 서예란 말을 창안한 그의 관점이 반영된 결과이기도 했다. 그런 소전의 서예관에 이의를 제기한 이가 있었으니 **여초如初 김응현金膺顯(1927-2007)**이다. 여초는 "소전의 한글 전서나 소전체를 따른 평보의 한글 전서는 글씨가 아니다"라고 혹평하면서 한글 서예의 상象을 바로 세워야 한다는 입장을 견지했다. 즉, 여초는 조형 연구만을 중시하는 서예를 인정하지 않았고, 이론과 실기를 병용하여 고법古法을 재해석하는 것이 서예가 나아갈 길이라고 강조한 것이다. 전거典據가 없는 글씨, 법첩法帖에 근거하지 않은 글씨는 서예로 받아들이지 않았다. 이와 같은 여초의 '소전체' 비평은 서예가 가진 법식法式에 근거하면서도 예술성을 발현해야 했던, 당시의 '현대서예'가 직면한 새로운 도전이라는 측면에서 흥미롭다.

제1회 국전에서 <국문초서>로 입선하며 서예계에 등장한 여초는 실기와 이론에 탁월함을 보였다. 그는 청대의 비학사상碑學思想을 받아들여 한국

1 1948년 대한민국정부가 수립되자 그해 9월 조선미술협회가 대한미술협회란 이름으로 출발하고, 서예도 대한 미술협회에 합류하게 된다. 1949년 11월 21일 서예 분야가 참여하는 제1회 국전이 20일간에 걸쳐 경복궁에서 개최됨으로써 국가에서 주도하는 미술전람회에 서예 분야가 진입하게 되었다. 1949년부터 1981년까지(1950, 1951, 1952년은 6.25로 인해 중단) 30회 동안 지속되었다. 1-16회까지는 문교부가, 17회-30회까지는 문화공보부가 주관하였다. 국전은 서예가 본격적으로 현대미술분야에 편승하는 계기를 마련해주었다.

서단에 북위서北魏書의 유행을 선도했고, 국내 최초의 서예연구단체인 동방연서회東方研書會를 이끌었다. 소위 "칼칼한 맛이 느껴진다"는 해행서楷行書에 능했으며, 우리 선조들의 글씨 연구에 있어서도 많은 성과를 발휘했다. 훈민정음 판본체를 연구하여 묵직한 전서획을 가미한 훈민정음체를 개척함과 동시에 광개토태왕비체를 자기화하여 한민족의 미의식이 담긴 서체를 창조하기도 했다. 무엇보다 그의 또 다른 공헌은 서예평론이 없던 시절 한국서예의 문제점에 신랄한 비평을 가함으로서 한국서예의 좌표 설정에 큰 영향을 미쳤다는 점이다. 또한 중국, 대만, 일본 등과 국제서예교류활동을 통해 한국 서예를 알리는데 힘썼으며, 특히 1990년대 중국에서의 개인전은 현지에서도 많은 반향을 일으켜 중국의 중장년층 서예가들에게도 많은 영향을 미쳤다.

이와 같은 국전 제1세대들의 활동기는 가장 눈부신 시기로 그전에 찾아볼 수 없던 활기찬 모습을 보여주던 시대였다. 이러한 서예의 열기는 대중들에게도 영향을 미쳤다. 70년대에는 시집을 잘 가기 위해 여성들이 붓말이를 가지고 다닐 정도로 서예가 붐을 이뤘다. 공교롭게도 서예가 대접받던 이 시기는 한국의 대기업들이 세계적인 기업으로 발돋움하는 시기였고, 당시 기업들의 로고를 국전 작가들이 도맡아 제작할 정도로 서예의 사회 참여도가 높았다.

한편, 서예에 있어서도 유학파들이 존재했다. 대표적인 예로 중국에서 공부한 검여 유희강과 일본에서 공부한 소암 현중화가 있다.

검여劍如 유희강柳熙綱(1911-1976)은 어렸을 적부터 한문과 서예를 익히긴 하였지만, 본래 서양화가였다. 28세 되던 해 중국으로 건너가 8년간 체류하면서 중국의 서화와 금석학을 연구하는 동시에 상해미술연구소에서 2년간 서양화를 배웠다. 귀국 후 중국에서의 폭넓은 예술 경험을 바탕으로 국전 서양화부에 출품, 인정받기에 이른다. 그러나 이후 서예로 전향하였고, 행서에 특히 능했다. 그의 아호 '검여劍如(칼과 같다)'처럼 그의 글씨는 검을 휘두르듯 찌르고, 자르고, 세우고, 막고, 멈추는 모든 동작에 숨이 막힐 듯하며, 갈필을 응용한 화려하면서도 강한 필획을 구사하였다. 검여 글씨는 단 하나도 같은 글씨가 없다는 세간의 평처럼 그는 독창적이고도 힘 있는 글씨를 남겼다. 그러나 1968년 58세 되던 해 오른쪽 마비로 글씨를 못 쓰다가, 필사적인 노력 끝에 좌수서左手書로 재기하여 새로운 서예 인생을 펼쳤다. '검여 좌수서'란 별칭도 붙었다. 투병 생활 7년간 심신의 장애가 도리어 그의 서예를 최고의 경지로 이끈 것이다. 예술이 승화의 정신을 고귀하게 여긴다면, 검여는 심신이 마비된 상태에서도 절망하지 않고 서예를 최고의 경지로 승화시킴으로서 이를 증명하였다. 미술평론가 이경성李慶成(1919-2009)은 "검여 유희강의 예술은 겸허한 인간성 위에 자리 잡고 있기에 옥같이 은은한 빛을 발한다"고 말했다. 통상 검여는 4시간 내리 먹을 갈고, 그 먹물을 다시 하룻동안 숙성시켜 글씨를 썼다고 한다. 그래서 지금도 검여 글씨의 먹빛은 진하고 영롱하다. 과정을 중시하는 태도 때문인지 지금까지도 검여 작품에서 풍겨 나오는 먹의 내음과 향기는 묵직하다.

소암素菴 현중화玄中和(1907-1997)의 경우 일본에서 서예를 배워 일본에서 이미 글씨로 인정받았던 케이스이다. 18세 때 일본으로 건너가 와세다 대학 정경학부를 마치고, 일본의 서예가 마츠모토 호스이(松本芳翠, 1893-

1971)와 츠지모토 시유(辻本史邑, 1895-1957)로부터 10여 년간 서예 지도를 받았다. 일본의 전위서와 같은 분방한 필치의 초서에서는 현대직인 미감에 부합하는 소암 글씨 특유의 멋과 맛이 느껴진다. 그렇다고 일필휘지의 글씨가 하루아침에 나온 것이 아니다. 연습지가 앞뒤로 새까매지도록 거듭 쓰고, 천장에 닿을 때까지 쌓아두었다가 연습지가 천장에 미치면 제주도 앞바다에서 태워버리는게 연중 행사였다고 한다. 이번 전시에서도 소암의 연습지를 볼 수 있다. 소암의 글씨는 신선하다. 그가 살았던 제주도의 바다 냄새가 물씬 풍기는 듯하다. 그것은 우연에서 형성되었다기보다는 대자연에서 서예의 묘妙를 터득하려 했던 그의 예술관을 반영한 것이었다. 동네에서 흔히 접하는 쑥대나무, 백양나무, 소나무를 소암은 무심히 넘겨보지 않고 그것을 필획에 담고자 했다. 이와 같은 새로운 집근법은 서예 외적인 공부가 더욱 본질적인 서예에의 접근을 가능하게 해준다는 점에서 고인古人들이 남긴 서론書論을 다시 생각하게 한다. 무엇보다 소암 글씨의 핵심은 대상의 형상이 아닌 정신의 형상화로, 필선筆線이나 조형 등의 꾸밈은 절제하고 단순화시키면서도 표현할 수 있는 모든 대상을 서예로 형상화하고 있다는 점이다.

반면, **강암剛菴 송성용宋成鏞(1913-1999)**은 항일 민족정신이 투철한 집안의 정신을 그대로 이어받아 90년대 후반까지 평생 상투를 틀고 한복을 입고 다녔던 인물이다. 그는 1980년 일본 미술계를 시찰하고자 여권 사진을 찍을 때에도 갓을 벗고 사진을 찍어야 한다면 일본행을 취소하겠다고 고집을 부렸을 만큼 유학儒學의 독실한 실천가였다. 고전의 학문사상과 서법을 계승하면서도 전통에 매몰되지 않고 당대의 시대정신을 예술로 승화시키기 위해 그는 전篆, 예隸, 해楷, 행行, 초草 등 다양한 서예작품으로 변화를 시도하였다. 문인정신이 깃든 대나무 그림에 특장이 있어 시·서·화를 모두 겸비한 20세기 마지막 선비서화가로 평가받는다.

시암是菴 배길기裵吉基(1917-1999)는 뛰어난 서예행정가로 유명하다. 대한민국 정부 수립 후 예술과장을 지내며 예술행정의 토대를 쌓았으며 1957년 최연소 예술원 회원이 되었다. 이후 그는 1960년부터 국전 심사위원과 운영위원을 지내며 '국전선생'이라고 불릴 정도로 서단에 많은 영향력을 미쳤다. 시암은 어렸을 적부터 가학으로 서예를 배우다 중학교를 마치고 일본에 유학하여 1941년 니혼대학(日本大學) 법과를 졸업하였다. 동국대학교 불교대학 미술과 교수 등을 역임하며 교육계에 몸담기도 했다. 그는 특히 전서에 능했으며, 항상 후학들에게 "서예는 전통을 벗어나서는 안 된다"는 지론을 강조하면서 서예의 본질을 흩트리지 않으려고 노력했다. 그는 서예는 문자를 떠나서는 안 되고, 더욱이 회화에 접근한 '전위서도前衛書道'는 서예로 인정할 수 없다고 하였다. 시암의 작품은 현대 서예가 요구하는 강한 개성과 활력이 넙치는 글씨는 아니지만, 그의 고결한 인품처럼 차분하고 안정감이 있으며 절제된 세련미가 있다. 지나치게 조형만을 추구하는 경향이 짙은 오늘날, '서예의 본질'이 무엇인가를 되돌아보게 한다.

한편, 이번 전시에서는 서예가들의 글씨와 더불어 문인의 4대 요소라 일컫는 시서화인詩書畫印의 전각예술도 서예의 한 갈래로서 준비하였다. 전각은 3.03cm라는 방촌方寸의 공간 속에 서예에서의 자법子法과 장법章法을

구사하며, 도법刀法과 인뉴印紐(손잡이), 인신印身(인장 몸체)의 조각까지 포괄하는 종합예술이라고 할 수 있다. 일제강점기에 활동하였던 위창葦滄 오세창吳世昌(1864-1953)과 성재惺齋 김태석金台錫(1875-1953)을 필두로 이 시기 활동했던 대표적인 1세대로는 석봉 고봉주와 철농 이기우가 있다. **석봉石峯 고봉주高鳳柱(1906-1993)**는 전각의 명성이 국내보다 일본에 더 잘 알려진 인물이다. 일본 현대 서도의 아버지로 불리는 히다이 덴라이(比田井天來, 1872-1939)로부터 고전 임서, 금석학, 전각을 배웠고, 일본 최고의 전각가였던 가와이 센로(河井筌盧, 1871-1945)로부터 전각을 공부했다. 석봉의 전각에 대한 열정과 작풍은 2만 과顆가 넘는 유작으로 짐작할 수 있다. 그의 전각은 중국의 금석문과 청나라 명가들의 각풍刻風을 연구하여 일본과 한국의 전각계에 새로운 바람을 일으켰다. 1944년 일본에서 귀국한 석봉은 1965년 '고석봉 전각서예전'을 개최했으며, 여러 차례 일본에서 전각서예전을 열어 전각예술을 통한 한일문화교류의 확대에 가교역할을 했던 중요한 인물로 평가받는다. 1989년에는 대한민국서예대전 심사위원장을 역임하기도 했다.

철농鐵農 이기우李基雨(1921-1993)는 한국 인장사에 큰 족적을 남겼던 위창 오세창과 무호無號 이한복李漢福(1897-1944), 그리고 일본의 전각가 이이다 슈쇼(飯田秀處, 1892-1950)의 정수를 이어받은 당대 최고의 전각가이다. 해방 이후 1955년《철농전각소품전鐵農篆刻小品展》을 열어 한국 서단에서 전각을 독립된 전시영역으로 개척시킨 전각가로 평가받는다. 철농은 기존 전각에서 쓰이지 않던 여러 가지 기법을 시도하여 고전에 시대적 감각에 걸맞는 현대적 추상미를 접목시켰다. 전각계에서는 드물게 개인전을 8회 이상 개최했는데, 이는 그만큼 전각에 대한 수요가 컸음을 의미하는 것이기도 하다. 1972년 발간한 『철농인보鐵農印譜』에는 수많은 서화가, 유명인들의 인영印影이 남아 있다. 그는 한국과 일본의 각종 공모전에서 두각을 나타냈고, 전각에 있어 전통과 현대성을 융합한 새로운 경지를 개척했다. 안타깝게도 42세 때 파킨슨병이 발병해 73세 작고할 때까지 병고에 시달려야만 했지만, 역설적이게도 그는 이 시기에 더 고매하고 사람 냄새나는 작품으로 전각 예술의 수준을 한차례 격상시켰다.

한편, 일제강점기 한글서예가 주목받지 못했던 상황에서 해방 이후 근현대 서예가 1세대들이 일궈낸 한글서예의 개척적인 면모와 창신을 살펴보는 것도 이번 전시에서 매우 유의미하리라 생각된다.

일중一中 김충현金忠顯(1921-2006)은 가학으로 서예에 전념하여 20대에 이미 이름을 알렸고, 1948년 문교부 예술위원으로 임명되어 손재형과 함께 제1회 국전을 준비하고 이끌었다. 그는 창의적인 서예를 함에 있어 그 근거를 국한문 서예의 통합적 탐구에서 찾고자 노력했다. 한글과 한문서예를 넘나들며 이를 균형 있게 발전시키고 서예의 새로운 생명력을 발견하고자 했다. 무엇보다도 국한문혼용의 서예를 통해 한글서예의 자음과 모음의 구성에서 나타나는 빈 여백을 한문서예의 조밀함과 서로 조화를 이루게 하며, 한 화면 안에서 시각적인 안정감을 획득했다는 면에서 조형적으로도 완벽함을 추구했음을 알 수 있다. 일중은 "한국의 서예가는 중국과 달라 우리 고유의 문자가 있으니 중국 사람에 비해 두 배의 노력이 필요하다"는 생각을 가지고 한글

과 한문서예를 공부했다고 한다. 그는 평생동안 '국한문서예병진론國漢文書藝竝進論'을 주장하고 실천했으며, 한글과 한문서예의 필의筆意를 호환하면서 서예의 새로운 생명력을 발견해 나갔다. 그 결과 '일중체'로 불리는 한글 궁체, 한글 고체古體, 한문 예서가 탄생했다. 이것은 일중이 국한문서예를 통합적으로 균형 있게 연구한 노력의 결과물이었다.

일중이 국한문혼용을 장려했다면, **갈물 이철경李喆卿(1914-1989)**은 여성 서예가로서 평생동안 한글 궁체의 보급에 앞장섰다. 부친 이만규李萬珪(1889-1978)를 비롯한 온 가족이 한글서예를 열심히 익혔다. 갈물의 쌍둥이 언니 봄뫼 이각경李珏卿은 북한에서, 갈물과 동생 꽃뜰 이미경李美卿은 남한에서 한글서예로 일가를 이루었다. 일제강점기 일부 궁녀 출신과 서울 양반가 부녀자들에 의해 명맥이 이어져오던 궁체는 서서히 그 미적 특성인 화려한 세련미는 사라져가고 말단적인 기교에 치우치고 있었다. 갈물은 이에 대한 문제 의식을 가지고 실기와 이론적 체계를 갖춰 초중등학교와 일반 성인들을 대상으로 한 한글서예교본을 저술했다. 그러나 갈물은 60여년의 서예 활동을 펼치면서도 국전 같은 공모전에 출품하거나 심사에 관여하지 않았을 뿐 아니라, 전업이 아닌 여기餘技로 일관했다. 대신 여성 사회운동가로서 활발한 면모를 보였는데, 1960년에 금란여중고 교감으로 취임하여 79년 교장으로 퇴임하였고, 1969년에는 제1회 신사임당상을 수상하기도 했다. 1958년 창설한 갈물한글서회는 현재까지도 700여명의 회원들과 함께 한글 궁체의 정수를 계승하고 있다.

원곡原谷 김기승金基昇(1909-2000)은 소전 손재형의 제자로 1970년대 초 독창적인 '원곡체'를 완성한다. 원곡의 서예는 워낙 독창적이어서 스승 손재형의 모습을 찾아볼 수 없다. 이러한 창조서예의 모습은 그가 지닌 예술적 기질을 반영한 것으로서 그의 학문 세계와 무관하지 않을 것이다. 그는 일찍이 중국에서 유학하면서 학문과 예술의 안목을 넓혔다. 원곡은 최초로 '한국서예사'를 집필했으며, 서예가 대중과 함께 호흡하는 문화로 거듭나기 위해 묵영墨映, 책의 제자題字, 컴퓨터 서체(폰트) 등 새로운 모색에 앞장섰다. 90년대 간판 글씨와 유명한 성경책 글씨 등이 모두 원곡체에 기반한 것이었다는 사실은 그의 서체를 대중들이 좋아했고, 한 시대를 풍미했다는 점에서 주목할 만하다.

평보平步 서희환徐喜煥(1934-1995) 역시 소전 손재형의 제자로, 1968년 17회 국전에서 국문전서체國文篆書體로 쓴 <조국강산>을 출품하여 대통령상을 수상한다. 그러나 그러한 영광에도 불구하고 평보의 <조국강산>은 소전 글씨의 범주에서 크게 벗어나지 못하였다는 이유로 사람들로부터 심한 야유를 받았다. 그 후 평보는 스승의 틀에서 벗어나지 못한 것을 크게 반성하고 새로운 출구를 찾고자 서예의 근원적 문제에 대해 고민하였다. 그가 새롭게 주목한 것은 훈민정음 해례본이었다. 해례본체의 기계적이고 무감성적인 자형字形에 갑골문과 한대漢代의 예서隸書, 육조체六朝體 등 각종 금석문金石文에 구현된 생동감을 작품에 접목시켰다. 이로써 평보는 예스러우면서도 현대감 넘치는 한글 서예를 구축하였다. 평보가 스승으로부터 독립을 선언한 이후의 글씨는 '평보체'로 불리며, 그동안 서예사에 한번도 존재한 적이 없는 한글서예의 새로운 경지를 열었다는 평가를 받는다. 특히 평보의 마치 표

어와도 같은 경구警句는 실용을 바탕으로 한 예술적 표현이 가미된 것으로, 좋은 글귀를 써서 아름다움을 감상했던 문화가 이 시대의 서예가들에게 요구되었다는 점에서도 우리 서예 문화의 한 단면을 읽을 수 있다.

서예가 기본적으로 높은 학식과 도덕적 인격완성이 요구된다는 점에서 이 때 활동한 서예가들은 전통적인 요소를 지켜나가면서도, 한편으로는 서예가 현대적인 예술로 자리매김해야 된다는 사실에 적잖은 부담을 느꼈을 것이다. 이번 전시에서 조명하는 서예가들의 글씨에는 이러한 고심의 흔적이 역력히 드러나 있다. 12인의 작가는 근현대 한국 서예를 대표하는 인물들로서 대부분 오체(전·예·해·행·초)에 능했다. 이들은 일제강점기 때 태어나 사회적으로나 문화예술적으로 가장 변화가 많았던 격동기를 살았으며, '서예의 현대화'에 앞장서서 자신의 예술세계를 확립했던 인물들이다. 각자 자신이 살아온 행보와 성정을 반영하여 자신만의 특장을 서예로 발휘하고 있기 때문에 우리는 이들의 작품을 통해서 "글씨가 곧 그 사람"임을 발견할 수 있는 것이다.

3부 "다시, 서예: 현대서예의 실험과 파격"에서는 2부에서 살펴보았던 국전 1세대들에게서 서예 교육을 받았던 2세대들의 작품을 통해 그 다음 세대에서 일어난 현대서예의 새로운 창신과 실험을 살펴보고자 한다. 서예의 다양화와 개성화가 시작된 현대 서단에서 서예의 범주가 과연 어디까지 확대될 수 있는지, 서예란 과연 어떠한 예술인가에 대한 질문을 던져주며 "다시, 서예"에 주목하기를 바라는 마음으로 작가와 작품을 선정하였다. 이 과정에서 선정위원회가 꾸려졌고, '전통의 계승과 재해석', '서예의 창신과 파격', '한글서예의 예술화'란 세 가지 기준을 마련하였다.[2]

기본적으로 서예는 임서臨書라는 학습 과정을 중시하기 때문에 답습과 반복이 우선시되는 특수성을 지닌다. 이러한 과정이 기본 토대가 되어 탄탄하게 갖추어졌을 때, '서예의 현대성'이 더욱 빛을 낼 수 있을 것이다. 전통서예는 문장과 서예가 일체되는 것을 기본으로 한다. 그와는 달리 현대서예는 문장의 내용이나 문자의 가독성보다는 서예적 이미지에 집중함으로써 '읽는 서예'가 아닌 '보는 서예'로서의 기능을 더 중시한다. 이것은 오늘날의 현대미술사조를 반영한 것으로 타 장르와도 소통하고 융합할 수 있어 순수예술로서의 기능을 더욱 더 확장케 한다. 여기에 선정된 작가들이 오늘날 다양하게 펼쳐나가고 있는 현대서예를 모두 대변하지는 않을지라도, 이번 전시를 기회로 향후 또 다른 현대서예를 조명하는 전시의 단초가 되길 기대해 본다.

4부 "디자인을 입다 일상을 품다"는 디자인을 입은 서예의 다양한 확장 가능성과 일상을 품은 서예 문화가 서예의 또 다른 문을 열었음을 보여준다.

서예書藝를 영문으로 표기할 때 우리는 'calligraphy'란 용어를 쓰고 있다. 사전적 정의로 '캘리그라피'는 "손 글씨를 이용하여 구현하는 시각예술"

2　선주선(원광대학교 서예학과 명예교수), 백영일(전 대구예술대학교 서예학과 교수), 이완우(한국학중앙연구원 서예사 교수), 김영복(K옥션 고문), 전상모(경기대학교 서예학과 초빙교수), 이동국(예술의전당 서예박물관 수석큐레이터), 장지훈(경기대학교 서예학과 교수)을 중심으로 1, 2차 선정위원회의가 열렸고, 매 회의에 부득이 참석하지 못한 위원들의 경우 전화나 다른 자리에서의 만남을 통해 의견을 받아 조율하였다. 이번 전시 도록에 참여한 약 15명의 서예비평을 담당한 필자들로부터도 견해를 수렴하여 조심스럽게 전시를 준비하였다.

이자, "내용을 읽을 수 있으면서 일반 글씨와 달리 상징적인 의미, 글씨의 크기·모양·색상·입체감으로 미적 가치를 높이는 것"으로 풀이된다. 캘리그라피가 서예를 지칭하는 단순 영문명이 아닌 또 다른 의미가 내포된 용어로 사용되기 시작한 것은 1990년대부터. 아날로그적 붓 터치의 감성이 반영된 글씨(書)가 디자인에 접목되면서 광고나 영화, 드라마, 각종 상품의 로고, 책 제목, 간판 등 전 산업 분야로 빠르게 확산된 것이다. 예술로 전시장에서 감상하던 붓글씨가 우리 일상의 모든 공간에서 활용되면서 디자인을 입은 서예, 캘리그라피는 감성적인 시각예술로 탈바꿈하여 디자이너뿐 아니라 일반 대중들에게까지 깊이 각인되었다. 2002년 열렸던 한일월드컵의 응원용 티셔츠 'Be The Reds'는 캘리그라피의 유행을 열었고, 디자이너 이상봉도 서예를 디자인에 활용함으로서 서예의 대중화에 일조하였다. 이러한 캘리그라피는 기존의 전통서예 개념에서 바라보면 순수예술로서의 붓글씨가 아닌 상업 서예로서의 기능만을 담당하는 결과물로도 보여질 수 있다. 그러나 붓글씨라는 공통분모 속에서 캘리그라피는 엄연히 서예의 범주에 포함될 수 있으며, 일면 서예의 영역이 확장된 '서예의 팝아트'라고도 할 수 있다.

한편, 붓보다 펜을 사용하고, 펜보다 컴퓨터, 혹은 스마트폰을 사용하는게 자연스러워지면서 활자 디자인에 대한 관심도 급증되었다. 이른바 다양한 폰트가 개발되면서 실용성과 예술성을 담보한 여러 서체들이 개발된 것이다. 이러한 활자活字 디자인을 '타이포그라피(typography)'라 부르며, 가독성을 높이거나 더 보기 좋게 디자인한 문자를 일컫는다. 서예가 문자예술이라면 타이포그라피 역시 활자화된 글씨라는 측면에서 여러 매체를 통한 서예의 다양한 역할과 범주, 그리고 확장 가능성에 대해 시사하는 바가 크다.

이번 전시의 각 섹션별 주제 하나하나는 또 하나의 독립된 전시 기획으로 깊이 있게 조명되어야 할 만큼 여러 가지 담론과 진지한 내용들을 담고 있다. 한국 근현대 미술사를 바라보는 또 하나의 창으로서 서예가 본격적으로 미술의 영역으로 들어와 논의되어야 함을 역설하였고, 서화에서 미술로 넘어오는 격동의 시기, 전통을 계승하며 새로운 변모를 꾀하고자 한 근현대 서예가 1세대들의 '힘' 있는 서예가 향후 개별적으로 보다 깊이있게 다뤄져야 할 필요성이 있음을 시사한다. 나아가 현대서예는 치열한 암중모색 중이다. 여전히 법첩을 중시하는 태도를 견지하면서도, 각 장르를 넘나들며 다양한 변주를 시도한다는 점에서 서예의 정체성과 함께 이 시대에 서예가 필요한 이유, 그것을 어떻게 구현해야 하는지에 대한 본질적인 질문을 던지게 한다. 앞으로가 더욱 주목되는 이유다.

마지막으로 디자인으로서의 서예는 더 이상 묵희墨戱나 선비정신을 도야하는 인격수양의 한 방편이 아닌 서예가 우리 일상에서 끊임없이 소비되고 응용 됨으로써 디자인 분야로 이미 진입, 확장했음을 보여준다. 물론 자기만의 서체 개발과 한글서예에 있어 가로쓰기에 대한 요구, 붓을 이용한 획의 질감 표현 여부, 정립되지 않은 용어 사용의 문제 등 향후 점진적으로 논의되어야 할 대상들이 산적해있다.

그럼에도 불구하고 미술관에서 살펴본 한국 근현대 서예에 대한 전반적인 모색을 통해 남은 것은 진정 '書'가 '藝'라는 것에 대한 확인이다.

I

서예를 그리다 그림을 쓰다

작품해제: 김경연 Y, 김이순 S, 배원정 B, 이장훈 H

시詩·서書·화畵

 동아시아의 회화와 서양의 회화가 서로 다른 조형성을 갖게 된 이유 중 하나는 도구의 차이에 있다. 서양은 글씨를 쓸 때 '펜(pen)'을 사용하고, 그림을 그릴 때는 전용 '붓(brush)'을 사용했다. 반면 한·중·일 삼국은 오래 전부터 글씨를 쓰고, 그림을 그릴 때 모두 같은 붓을 사용해왔다. 도구의 차이는 단순히 쓰임새의 차이로 머무르지 않고 회화의 양식, 회화를 바라보는 관점 등에서 동아시아와 서양의 회화가 서로 달라지는 결과로 이어졌다. 서양의 회화가 면面적이라면, 동아시아의 회화는 선線적이라고 할 수 있다. 선線적인 조형성은 시詩·서書·화畵가 하나 되는 경지를 꿈꾼 동아시아 예술관에서 비롯된 것이다. 시서화 일치의 경지는 "시 속에 그림이 있고, 그림 속에 시가 있다(詩中有畵, 畵中有詩)"는 왕유王維의 말로 대표되는 시화일치 사상이 근간을 이루고 있다. 이 지점에서 서예는 시를 쓸 때나 그림을 그릴 때나 공통적으로 적용되는 글씨이자, 하나의 미술이었다.

 서예가 그림의 근간이라는 생각은 한국미술사에서 서양과 일본의 미술이 유입되어 다채롭게 전개된 일제강점기에도 당연하게 여겨졌던 보편적인 예술관이었다. 물론 1932년에 제11회 조선미술전람회에서 서도부가 폐지되고, 그 자리에 공예부가 신설되는 등 제도권에서는 미술로 인정받지 못한 때도 있었다. 하지만 그러한 시절에도 서예는 그림과 함께 가치 있는 정신활동으로 여겨졌다. 따라서 서양과 일본의 다양한 미술사조가 공존했던 당시 미술계의 역동적인 분위기 속에서도 흔들림 없이 시서화 일치의 전통을 고수한 서예가들도 존재하였다.

 해방 이후 미술계에서는 섬세하고 우아한 채색화풍이 일제의 잔재로 지목되며 청산의 대상이 되었고, 이와 동시에 수묵 필선에 옅은 채색을 가한 화풍을 기반으로 했던 한국적인 미술을 부활시키는 것이 화두가 되었다. 민족주의적 관점에 의해 면적이고 섬세한 채색화풍에서 보다 간결하며 필선의 리듬감을 살린 수묵선묘가 화단의 주체로 바뀐 극적인 순간이라 할 수 있다. 이러한 분위기에 맞춰 서예적 필선은 그림의 핵심을 이루게 됐고 시가 그림과 결합되는 형식이 다시 유행하였다.н

청사왕마힐

淸詞王摩詰

유희강
1973
종이에 먹
33×62cm
개인소장

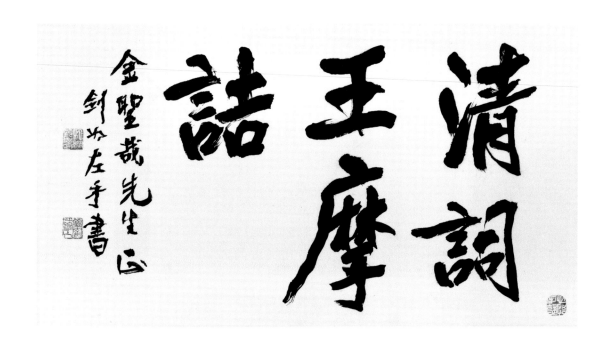

서화동원

書畫同源

서희환
1990
종이에 먹
44×80cm
개인소장

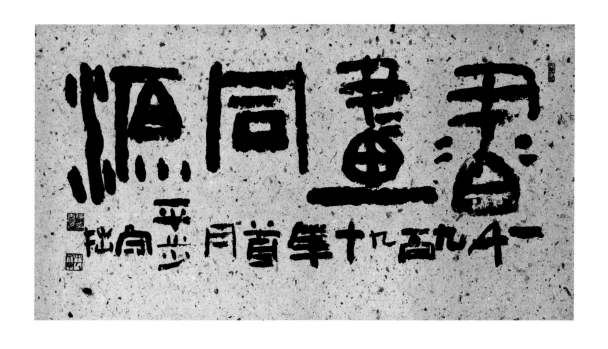

수화소노인 가부좌상

樹話少老人 跏趺坐像

김용준
1947
종이에 수묵담채
155.5×45cm
환기미술관 소장

근원 김용준金瑢俊(1904-1967)은 일제 강점기를 거쳐 1960년대까지 활동한 화가, 미술비평가, 미술사학자이다. 근원近園, 선부善夫, 검려黔驢, 우산牛山, 노시산방주인老柿山房主人 등 여러 개의 호를 지녔는데 이 가운데 '노시산방주인'은 이 작품 〈수화소노인 가부좌상樹話少老人 跏趺坐像〉과도 관련된 호로 김용준의 아취를 잘 보여준다.

김환기金煥基(1913-1974)의 부인 김향안金鄕岸(1916-2004)에 따르면 이 작품은 1947년 사월 초파일에 당시 수화樹話 김환기의 집이었던 '수향산방樹鄕山房'을 방문한 김용준이 그려준 것이다. 수향산방의 이전 이름은 '노시산방'으로 곧 김용준이 살던 집이었다. '노시산방'이란 이름은 집 뜰에 서 있는 늙은 감나무를 보고 김용준의 벗 상허尙虛 이태준李泰俊(1904-?)이 지었다. 김용준은 1944년 김환기에게 이 집을 팔았고 이후에도 가끔 이 집을 방문했다. 이날 마당에서 김용준과 환담을 나누던 수화가 그를 사랑방으로 모시고 먹과 벼루, 종이를 준비하면서 뭐 하나 장난해달라고 요청했다. 김용준은 기분이 좋을 때면 곧잘 보여주는 싱긋 웃음을 지으며 즐겁게 이 그림을 그렸다. 김환기와 김향안은 이 그림을 족자로 꾸며서 대청에 내다 걸고 바라보며 즐거워했다고 한다.

동경미술학교 서양화과를 졸업한 김용준은 1920년대 후반부터 서양화가로서 강렬한 색채와 필치의 작품을 그룹전에 출품하는 한편, 조선미술전람회의 아카데미즘 및 프롤레타리아 미술 모두와 첨예하게 대립하는 미술론과 평문들을 잇달아 발표했다. 조선 서양화단의 가장 전위적인 모더니스트로서 활동하던 김용준은 1930년대 후반부터 점차 동양의 전통적 심미주의의 세계를 지향하기 시작했다. 이러한 변모는 현대미술이 이제까지의 서양 중심주의에서 벗어나 동양의 전통미술, 그중에서도 특히 서화일치書畵一致의 문인화에서 새로운 가능성을 발견해야 한다는 인식에서 비롯됐다. 그리고 서書와 사군자에 대한 재인식을 바탕으로 수묵화가로 전필轉筆한 후 관조적이고 고아한 문인화의 세계를 추구했다.

<수화소노인 가부좌상>은 서書에 대한 김용준의 경도를 반영하듯 간결하면서도 활달한 필치가 돋보인다. 단숨에 그려졌음에도 묵선의 다양한 느낌이 김환기의 얼굴과 의습, 물고기 문양이 그려진 수반과 같은 그릇 등의 묘사에 풍부하게 살아 있다. 김환기의 왼쪽 손목 부분에 보이는 용수철 모양의 곡선은 파격적이기까지 하다. 특히 화면 오른쪽 위에서부터 써 내려온 '樹話少老人 跏趺坐像'의 예서체 글씨는 추사秋史 김정희金正喜(1786-1856)에 대한 김용준의 추앙을 잘 드러낸다. 식민지 후반 김용준과 이태준 등은 전통문인화의 모범을 추사에게서 찾았으며 추사글씨를 『문장文章』지와 이태준의 수필집 『무서록無序錄』의 제호題號로 사용하기도 했다. 작품 속 글씨에는 김용준이 추구했던 '양호장봉羊毫長鋒의 흥청거리는' 맛이 단아하면서도 탄력 있는 필획에서 유감없이 표현돼 있다. 동시에 경쾌하고도 맵시 있는 글꼴은 김용준이 근대적 미감까지도 함께 성취했음을 보여준다.Y

歲丁亥佛誕節後 近園點烏先生沐手寫
정해년(1947) 불탄절 뒤에 근원 점오선생이 손을 닦고 그리다

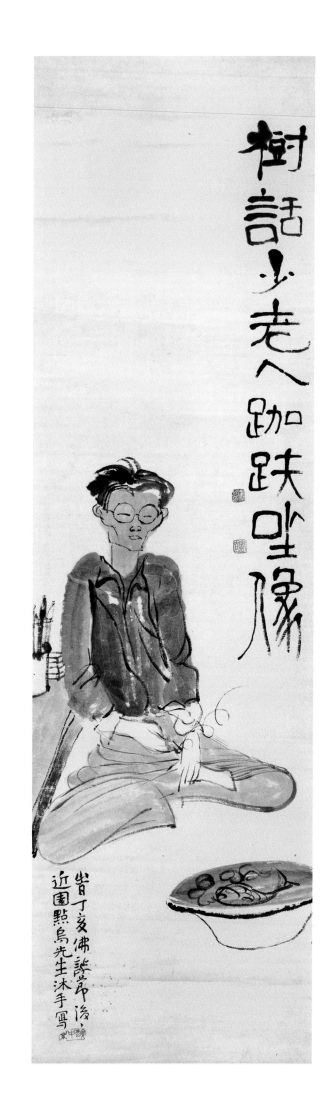

23

노묘 怒猫

장우성
1968
종이에 수묵담채
65×85cm
이천시립월전미술관 소장

해방 이후 객관성과 사실성에 반발하여 주관성과 정신성 및 선묘적 기법을 강조했던 김용준의 문인화론을 실제 그림에서 가장 잘 이행하였던 월전月田 장우성張遇聖(1912-2005)의 중년작이다. 장우성은 성당惺堂 김돈희金敦熙(1871-1936)로부터 글씨를 배워 문인화의 기초가 되는 서예를 꾸준히 연마하였다. 세상의 모든 도둑질하는 쥐들이 도망가게 하기 위해 성난 고양이를 그렸다고 하는 화제와 함께 몽당붓으로 대상을 간략화하고, 적절한 여백의 공간 구성, 건필乾筆과 윤묵潤墨의 조화를 통해 함축적으로 표현했다.B

明商喜畵寫生猫狗圖
徐靑藤有靜眠耄耋圖
淸八大山人有伏猫圖
新羅山人有戲猫搏蝶圖
沈銓有群猫戲圖
我東卞和齋有遊猫圖
而罕見有畵及怒猫者
猫之爲獸 有精悍慓銳之氣 驅逐偸竊之性
予今以秃毫 試作怒猫圖
塗竟懸壁 自以爲此猫一喝
庶乎退散世間一切竊鼠云爾

　　　一九六八年歲戊申榴夏作於白水老石室月田幷記

명나라 상희는 고양이와 개가 어우러진 그림을 그렸고,
청등 서위徐渭는 잠자는 늙은 고양이 그림을
청나라 팔대산인은 엎드린 고양이 그림을
신라산인 화암華嚴(1682-1756)은 나비를 낚아채는 고양이 그림을
심전은 여러 마리 고양이가 장난치는 그림을
우리나라 화재 변상벽卞相璧은 노는 고양이 그림을 그렸다.
그러나 성난 고양이를 그린 이는 찾아보기 어렵다.
고양이의 짐승됨은 사납고 날랜 기상과 도둑질하는 놈을 내쫓을 속성을 가지고 있다.
나는 오늘 몽당붓으로 성난 고양이 그림을 시도해 보았다.
다 그리고 나서 벽에 걸었는데 나는 이 고양이가 한번 외쳐대면
아마 세간의 일체 도둑 쥐 같은 모리배들이 다 물러가리라고 여긴다.

　　　1968년 무신년 석류꽃 피는 여름(음력 5월)에 백수노석실에서 월전이 그리고 아울러 적는다.

明南畫書畫寫生貓狗圖徐青藤有韓貓毫臺圖清八大山人有仮貓圖
郭羅公人乌戲猫撑捷圖沈銓有醉貓戲圖戴東亦和齋乃遊猫圖而
羣見有亟盡恐猫走攫之狗戴乃精悍懍鋭乄氣疑逆偷竊之性命
今以殘毫試作此猫圖堂竟懸壁自此狗此猫一喝之處尔退笑世志一
坊竊鼠爾云爾

一九六八年年戊申摘夏作於白水老石室月出并記

25

단군일백오십대손

장우성
2001
종이에 먹
67×46cm
이천시립월전미술관 소장

선글라스와 배꼽티를 착용하고, 한 손엔 휴대폰, 다른 한 손엔 담배를 든 20대 여성의 모습을 그렸다. 메마른 서예적 필선은 까칠한 비백飛白 효과와 함께 대상을 충실히 재현해내지 않았으면서도 여인의 분위기를 함축적으로 잘 담아내고 있다. 그녀를 마주쳤을 때 90세의 노화백이 느꼈을 충격과 정서 또한 전달된다.

장우성은 화면 상단에 21세기 젊은 여성의 비주체성을 완곡하게 비판한 글을 적어놓았다. 현대 여성의 초상을 그린 것으로 오해될 수도 있는 화면이 장우성의 글을 통해 비유적이고, 역설적인 풍자화로 거듭나며 시서화가 한데 어우러진 현대 문인화가 완성되었다.**B**

檀祖一百五十代孫

偶然相逢一妙齡 一見疑似異邦人 蓬頭朱唇色眼鏡 露出半腹臍欲現 問其所業黙不答
芳名愛稱미스韓 連吸卷煙兩三個 嗜飮珈琲日數盞 漸覺奇緣問世系 笑曰檀君百代孫
於是認知同根人 惻然感得異質深 起座惜別握纖手 赤甲銳如鷹瓜尖 爲備不忘寫圖看
忽驚世態滄桑變

辛巳仲春半啞子月叟塗於寒碧園時年九十

단군일백오십대손

우연히 어떤 젊은 여성을 만났는데
언뜻 보기에 외국인인가 의심할 정도였다.
더벅머리 붉은 루주 색안경 쓰고
반바지에 배꼽까지 드러내려 했다.
무슨 일하는지 물어도 대답 없고
꽃다운 이름 애칭하여 미스 한이라!
연거푸 두 세대 담배를 피워 물고
하루 커피도 여러 잔 즐긴다고
기연이란 느낌에 가계를 물으니
웃으며 단군 백 대손이란다.
그때야 한 뿌리의 종족임을 알았으니
측은히 이질감이 너무 심하다 생각타가
자리에서 일어나 헤어짐 아쉬워 섬섬옥수 악수하니
붉은 손톱 날카롭기 매 발톱같이 뾰족하기도 하다.
잊지 않으려고 적어두고 그림으로 그려서 보고는
상전벽해된 오늘의 세태에 문득 놀란다.

신사년(2001) 한창인 봄 반벙어리 월전 노인이 한벽원에서 그리니 나이 90세 때라.

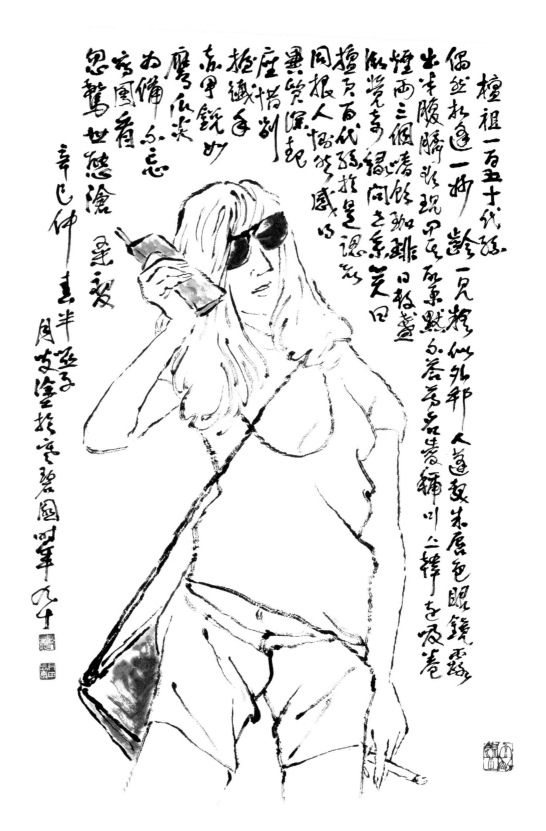

檀祖一百五十代孫

偶然於道上遇一柳齡一見傾似外邦人遠渡未居色眼鏡露
出半腰臍非現只在螢幕默你若若名著輔川八禪老啖卷
煙兩三個嗜飲咖啡日報益
微覽多錄同舍系笑回
檀天百代孫於推是退花
同根人惜於感心
異覽深起
座惜別
抱識刮
嘉里銳劢
磨庶瓜沒
私備心忘
寄風着
恩驚世態繪

辛巳仲春半翁子
月古塗於室碧園翠軍又千

웅유등 「송승유산」

김종영
1970
종이에 먹
65×66cm
김종영미술관 소장

　　동아시아 문인화가들이 추구한 예술관을 견지한 김종영은 <웅유등 「송승유산」>에서 시화일률詩畵一律, 서화용필동법書畵用筆同法에 대한 이해를 현형現形하였다. 그는 여백에 쓴 "걸림 없는 구름처럼 이 산 저 산 다니다가"로 시작하는 시의 내용처럼 속도감 있는 필법, 진한 먹과 옅은 먹으로 산과 구름의 입체감을 표현함으로써 시와 그림을 일치시켰다.

　　이처럼 김종영에게 서예는 그의 예술적 토대이자, 일생에 걸친 학습의 도구였다. 김종영이 "혁명은 서가書家에서 생긴다"고 말한 것처럼 그 자신의 예술에서도 서예는 향후 완성될 추상조각의 조형적 뿌리 혹은 궁극적 이념이 되어주었다.ᴴ

雲心自在　　　　　　　　　걸림 없는 구름처럼
山山去　　　　　　　　　　이 산 저 산 다니다가
何處　　　　　　　　　　　어느 영산에 있길래
靈山　　　　　　　　　　　돌아오지 못하는가.
不是歸　　　　　　　　　　해 저물녘 겨울 숲에
日暮寒　　　　　　　　　　오래된 절 들렀더니
林投古　　　　　　　　　　꽃 같은 하얀 눈이
寺雪花　　　　　　　　　　가사 위에 수북하네.
飛滿水田衣

　　　　　　　　　　　　　　　　경술년(1970) 봄
　　　　庚戌 春　　　　　　　　각인刻人 그림
　　　　刻人 畵

율곡과 신사임당의 시

이응노
1975
종이에 수묵담채
139×60cm
이응노미술관 소장
© Ungno Lee / ADAGP. Paris – SACK,
Seoul, 2020

신사임당申師任堂 「사친思親」

千里家山萬疊峰 歸心長在夢魂中
寒松亭畔孤輪月 鏡浦臺前一陣風
沙上白鷺恒聚散 波頭漁艇各遂
何時重踏臨瀛路 綵服斑衣膝下縫

산첩첩 내 고향 천리건마는
자나 깨나 꿈속에도 돌아가고파
한송정 가에는 외로이 뜬 달
경포대 앞에는 한줄기 바람
갈매기는 모래위에 모였다 흩어지고
고깃배는 바다 위로 오고 가리니
언제나 강릉길 다시 밟아가
색동옷 입고 어머니 곁에 앉아 바느질할고

이이李珥 「화석정花石亭」

林亭秋已晚 騷客意無窮
遠水連天碧 霜楓向日紅
山吐孤輪月 江含萬里風
塞鴻何處去 聲斷暮雲中

숲 속 정자에 가을이 이미 깊으니
시인의 생각 끝이 없구나
멀리 물빛은 하늘에 닿아 푸르고
서리 맞은 단풍은 햇볕 향해 붉구나
산은 외로운 달을 토해 내고
강은 만 리 바람을 머금었네
변방 기러기는 어디로 가는가
저녁 구름 속으로 소리 사라지네

근도핵예 根道核藝

김종영
종이에 먹
33×131cm
김종영미술관 소장

조각가 김종영은 불필요한 새김을 줄여 원형을 살림으로써 자연의 원리를 추구하는 것을 '불각不刻'이라고 하였다. 그의 '불각不刻의 미'는 조각뿐만 아니라 서예에도 적용됐다. 회화를 평면으로, 조각을 덩어리로 순수의 영역까지 환원시키는 것을 참된 예술정신 발현의 기초로 여겼던 그는 서예 역시 가장 순수한 조형의식의 구현으로 바라봤다.

중국 한漢의 <한고익주태수북해상경군명漢故益州太守北海相景君銘>에 나오는 한 구절을 쓴 이 <근도핵예根道核藝>는 "도를 근본으로 삼아 예를 견실히 한다"는 의미이다. 예술을 재도론載道論의 관점으로 바라본 김종영의 전통적인 문예관을 보여준다. 이 작품은 전서篆書의 필의筆意가 남아있는 한편, 비백飛白과 방형方型의 자체字體도 함께 확인된다. 이는 서한西漢 시대의 고예古隷에서 동한東漢 시대의 팔분八分으로 이행해가는 과정에서 볼 수 있는 특징으로, 김종영의 폭 넓은 서예 학습의 결과라고 할 수 있다.ʜ

根道核藝
 不刻道人

도道를 근본으로 삼아 예藝를 견실히 한다.
 불각도인不刻道人

식화우난 識畵尤難

김종영
종이에 먹
33×130cm
김종영미술관 소장

作畵難而識畵尤難
　　刻道人

그림을 그리는 것 어렵지만, 그림을 알아보는 것은 더욱 어렵네
　　각도인刻道人

興利除害

흥리제해 興利除害

황창배
1981
종이에 먹
161×34.5cm
황창배미술관 소장

興一利不若除一害
한 가지 이로운 일을 일으키는 것이
한 가지 해를 없애는 것만 못하다.

　玄觀軒 主人 素丁
　현관헌玄觀軒 주인 소정素丁

다문택선 多聞擇善

황창배
1981
종이에 먹
201×33.5cm
황창배미술관 소장

多聞擇其善者以[而]從之
많이 듣고 그 좋은 것을 가려서 따른다.

　辛酉夏 素丁
　신유년(1981) 여름에 소정素丁

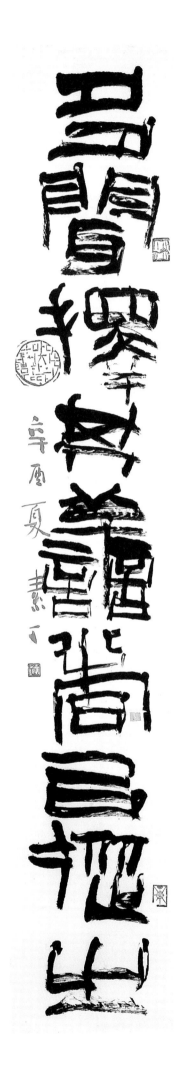

필묵의 향

박대성
2020
종이에 먹
210×60cm
개인소장

달빛

박대성
2020
종이에 먹
210×60cm
개인소장

구성

이응노
벼루에 음각
13×13cm
이응노미술관 소장
© Ungno Lee / ADAGP.
 Paris – SACK, Seoul,
 2020

구성

이응노
1978
종이에 판화
17×22.5cm
이응노미술관 소장
© Ungno Lee / ADAGP.
 Paris – SACK, Seoul,
 2020

구성

이응노
1978
종이에 판화 5/20
18×22.5cm
이응노미술관 소장
© Ungno Lee / ADAGP.
 Paris – SACK, Seoul,
 2020

황창배, 「붓 먹 종이」, 도자인, 3×3×9cm

황창배, 「하늘 땅 사람」, 석고인, 5×5.5×3cm

황창배, 「덩더꿍」, 석인, 2.4×2.3×7.7cm

황창배, 「비가 좋아」, 석인, 3×3×7.5cm

황창배, 「자유」, 석인, 4.3×2.4×6.5cm

황창배, 「먹 갈고 붓 휘두르네」, 석인, 5.3×2.7×3.3cm

황창배, 석인, 7.5×1.4×2cm

황창배, 「붓이 그림을 끌고다니는구나」, 도자인, 5.3×2.7×3.3cm

*황창배미술관 소장

무제

석도륜
인화지에 출력
12.5×537.5cm
개인소장

항아리와 시

김환기
1954
캔버스에 유채
80.9×115.7cm
개인소장
© (재)환기재단·환기미술관

　　수화樹話 김환기金煥基(1913-1974)는 한국 추상미술의 가장 앞선 세대에 속하는 작가이다. 1933년 일본 니혼대학 예술학원 미술부에 입학하여 연구과를 마칠 때까지 일본에서 전위적인 화가들과 교류하며 서양의 새로운 미술을 실험했다. 그는 서양 모더니즘 중에서도 특히 기하학적인 추상을 적극적으로 시도했는데, 주목할 점은 서양 미술 수용의 초기 단계에서부터 동양과 조선의 전통 예술에 대한 강한 자의식을 지니고 추상미술을 대했다는 점이다. 식민지 후반기 김환기가 기하학적 추상을 시도한 작품에는 기하추상의 엄격한 구조 개념보다는 장독, 나무, 달, 바다와 같은 토속적 또는 자연의 소재가 등장하며 서정적이고 장식적인 리듬감이 깃들어 있다.

　　조선의 고유한 문화에 대한 인식은 귀국 후『문장』의 이태준, 김용준 등과의 교류, 종로화랑의 경영 및 골동수집을 통해 더욱 강화됐다. 김환기는『문장』지에 권두화나 수필, 혹은 미술계의 흐름에 대한 글 등을 게재하며『문장』지의 상고주의尙古主義에 깊이 공감했다. 그는 동양의 예술, 그 가운데에서도 민예民藝에서 근대 서양문명에 의해 훼손되지 않은 동양 고전미의 원형을 발견했다. 특히 조선 백자를 조선미술의 특질인 담백한 백색과 간결한 선線의 아름다움을 간직하며 '자연과 합치'하고 '무심의 경지'를 지닌 최고의 예술품으로 상찬했다. 조선 백자와 조선 문인화에의 심취는 해방 이후는 물론이고 1960년대까지도 김환기의 작품에 중요한 소재와 형식미를 함께 제공했다.

　　1954년작 〈항아리와 시〉는 문인화의 시서화일치 사상을 수묵이 아닌 유채油彩를 통해 표현한 작품이다. 또 제발을 한문이 아닌 한글로 써서 문인화를 현대적으로 변모시키려는 노력을 보여주기도 한다. 제발이 된 시는 서정주의 「기도祈禱 일壹」이다.

> "저는 시방 꼭 텡 븨인 항아리 같기도 하고 또 텡 븨인 들녘같기도 하옵니다. 主여 한동안 더 모진 狂風을 제 안에 두시든지, 날르는 몇 마리의 나비를 두시든지, 반쯤 물이 담긴 도가지('독'의 사투리)와 같이 하시든지 뜻대로 하옵소서. 시방 제 속은 꼭 많은 꽃과 향기들이 담겼다가 비여진 항아리와 같습니다."

　　이 시는 텅 비어 있으므로 무언가 담을 수 있는, 무엇이 담길지는 하늘에 맡기고 순응하는 항아리를 묘사하고 있다. 김환기는 이러한 백자의 존재방식을 통해 한국미술의 본질로 곧잘 거론되는 '무기교의 기교', '무계획의 계획', '무관심성'의 아름다움을 드러내고자 했다. 백자와 함께 그려진 매화도 사군자의 하나로서 문인의 고결한 정신을 상징한다. 둥그런 달항아리와 흐드러지게 핀 하얀 매화, 단정하게 쓰인 제발이 어우러지며 화면에 운치를 더한다. 검은, 혹은 검붉은 가지들, 마치 나비인 듯 구름인 듯 날아다니는 색들이 화면에 강한 장식성을 부여해주며 김환기 특유의 미감이 담겨있는 현대적 문인화가 완성됐다.ʏ

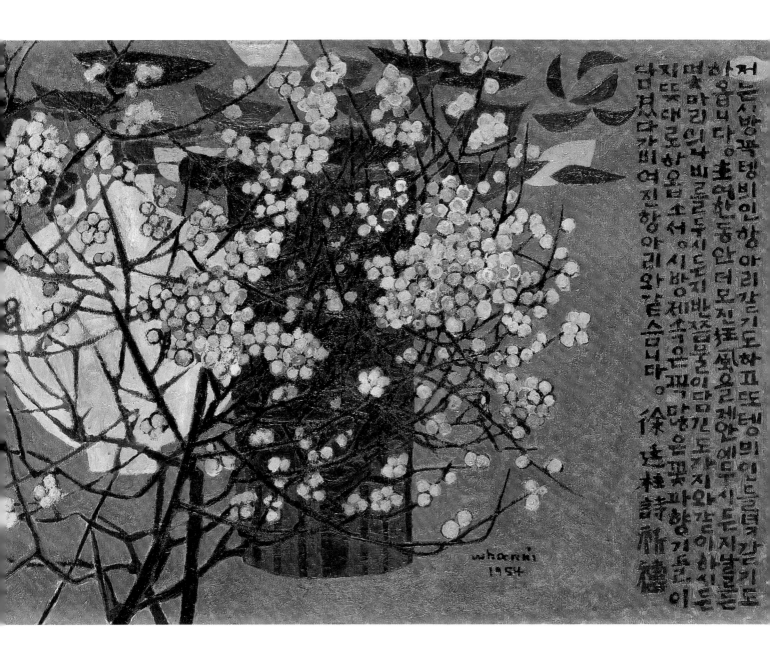

김환기가 김광섭에게
보낸 편지

1967
종이에 펜
33×18.3cm
개인소장
© (재)환기재단·환기미술관

한국문인협회 제 2회 시화전 詩畵展
(1965.12.18.-24.) 브로슈어

21.3×10.3cm
개인소장

크리스마스 시화전 詩畵展
(1961.12.23.-30.) 브로슈어

천병근 삽화
25.2×18cm
개인소장

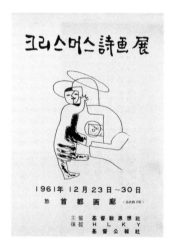

무제

황창배
1990
한지에 혼합재료
143×141.5cm
황창배미술관 소장

소정素丁 황창배黃昌培(1947-2001)는 서울대학교 동양화과 대학원을 졸업하고 줄곧 미술대학 동양화과 교수를 역임했던 '동양화가'이다. 그러나 1978년 대한민국미술전람회에서 동양화 비구상부문 최초로 대통령상을 수상한 경력이 드러내듯이 동양화 '추상'이라는 기존 동양화의 경계를 넘어서려는 노력을 활동 초기부터 보여주었다. 그의 이러한 경계넘기는, 한국 현대미술에 포스트모더니즘이 유입되고 숱한 장르의 파괴와 확장이 시도되는 가운데에서도 독보적이었다. 이는 그가 추구했던 장르의 경계넘기가 기존 장르에 대한 근원적인 질문과 철저한 연구를 바탕으로 이루어졌기 때문이다.

한의사였던 선친에게서 한문학의 기초를 닦은 그는 대학원 시절인 1970년대 전반부터 철농鐵農 이기우李基雨(1921-1993)에게 서예와 전각을 공부했다. 또 청명靑溟 임창순任昌淳(1914-1999)에게 한학과 역사, 미술사를 배우는 등 이 시대의 내로라하는 고전학자들을 사사했다. 그러나 한창 전각연구에 매진하던 무렵에도 한국의 현대 전각이 "서구의 현대조형의식과 한 번이라도 부딪쳐 보고 그것에서 얻어지는 진통과 시련 속에서 새로운 것을 찾지 못한 답보의 과정을 되풀이"한다며 비판의 목소리를 높이곤 했다(황창배, 「한국전각발전을 위한 소고小考」, 1975). 황창배가 문인화의 중요한 요소인 서예와 전각연구에 천착하면서도 다른 한편으로 1980년대 들어서 전통 민화民畵의 생명력을 포착한 뛰어난 작품들을 제작할 수 있었던 것은 이렇듯 미술의 동서고금을 자유롭게 넘나들고자했던, 자재무애自在無碍한 그의 정신에서 비롯됐을 것이다.

<무제>는 1990년대 벽두부터 황창배가 시도한 또 다른 변모를 잘 보여주는 작품이다. 언뜻 거침없는 붓놀림과 흑백의 강렬한 대비, 화면 전체를 가로지르며 장난하듯 쓴 금빛 숫자들이 동시대 신표현주의를 연상시킨다. 갈라진 붓질은 즉흥성을 강조하고 화면 아래의 원이나 원통들이 암시하는 형상은, 그러나 검은 물감에 의해 난폭하게 훼손되어 있다. 윗부분을 가득 메운 글씨들 역시 마치 낙서처럼 보인다.

그러나 이 모든 우연성의 결과처럼 보이는 표현방식에도 불구하고 화면은 작가에 의해 주도면밀하게 문인화로서 구성되어 있다. 그리고 그 밑바탕에는 '서화일치'라는 문인화의 근간에 대한 황창배의 질문이 깔려 있다. 화면 오른쪽 아래에 찍혀 있는 인장과 단기檀紀로 쓰인 낙관은 이 작품이 문인화의 형식을 따랐음을, 『장자莊子』의 잡편雜扁 칙양則陽 11절 일부를 옮겨 적은 제발의 내용은 동양사상을 통해 현상의 기원을 탐구하려는 전통 문인의 자세를 작가가 지니고 있음을 엿보게 한다.

무엇보다도 이 작품을 현대문인화라고 평가할 수 있는 가장 큰 요인은 문인화의 형식과 내용을 따르면서도 다시 이들에 대해 의문을 표하고 그 소통가능성을 치열하게 모색하는 태도일 것이다. 이러한 태도는 써놓은 문장들의 일부분들을 다시 거칠게 뭉개어버림으로써 자신이 쓴 제발을 스스로 부정해버린 표현방식이나 금분으로 쓴 단기가 한자와 아라비아 숫자로 뒤섞여버린 점 등에서 뚜렷하게 나타난다. 타성화된 형식에 대한 거부, 화석화된 전통으로부터의 해방에서 진정한 현대의 문인화가 창조될 수 있음을 보여주려는 황창배의 태도야말로 문인적이기 때문이다. 이런 점에서 그가 일부러 뭉개어버린 제발의 내용, 즉 "참다운 도를 보려고 하는 사람은 만물이 없어져서 어디로 가는가를 추구하지 않고 만물의 기원을 캐려고 하지 않는다. 모든 논의가 거기에서는 멈추지 않을 수 없는 까닭이다."는 의미심장하다. 황창배는 제발의 내용과 그림이 일체화된, 새로운 서화일치의 세계를 보여준다고 할 수 있다.Y

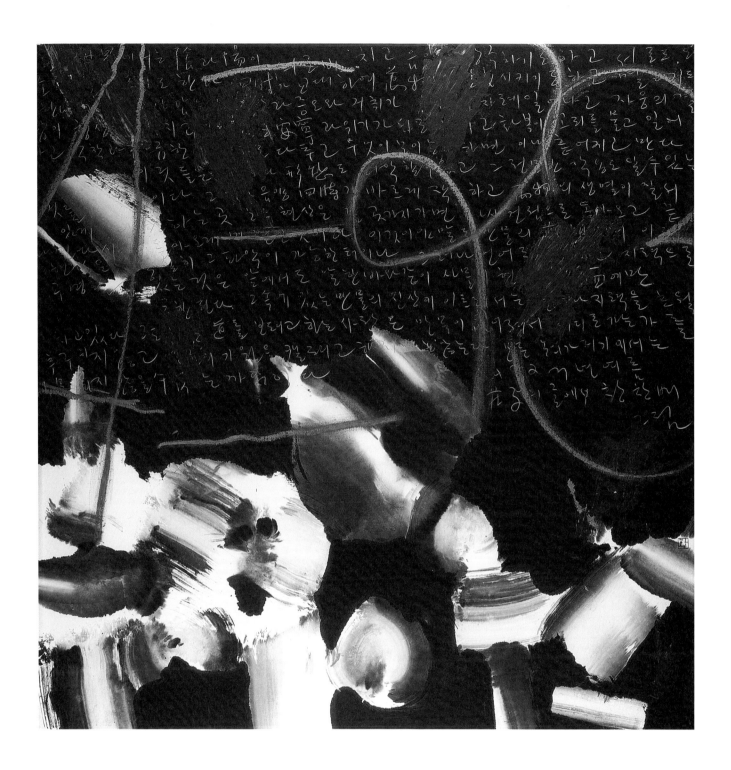

드로잉

황인기
2016-2019
종이에 목탄, 먹, 벨벳, 콜드 라미네이팅 필름
각 79×109.5cm
개인소장

제1차 세계대전이 끝나면서 유럽의 미술사조는 다다이즘에서 초현실주의로 이행했다. 초현실주의 용어를 처음 사용한 시인이자 비평가인 기욤 아폴리네르(Guillaume Apollinaire, 1880-1918)는 회화와 문자가 분리되어 있는 것이 아니라고 주장하였다. 그의 주장은 '칼리그램(Calligrams)'으로 이어졌다. 칼리그램은 라틴어로 '아름다운'이라는 의미의 'calli'와 문자를 의미하는 'gramme'의 합성어로 아름다운 문자 혹은 상형시로 번역된다. 칼리그램은 문자의 배치를 그림처럼 배열함으로써 글을 읽는 것 이상으로 주제의식을 강화해주는 특징이 있다.

이번에 전시된 황인기의 드로잉은 칼리그램을 활용하여 바람과 관련된 문장을 소용돌이처럼 배치하고, 화면 속 문장 중 "눈에 보이지도 손에 잡히지도 않는 옛 얘기"와 같은 비물질적인 요소는 바람에 유유히 흘러가는 구름처럼 묘사했다. 작가의 회화에 대한 다채로운 실험정신이 돋보이는 작품들이다.H

47

문자추상

　서예적 추상은 조형성에서 크게 서체추상과 문자추상으로 구분된다. 서체추상이 빠른 붓놀림에 의해 화면 전반을 가득 메운 선들의 향연饗宴이라면, 문자추상은 힘 있는 붓놀림으로 구축한 듯한 견고한 선이 화면의 무게중심을 잡고 있는 것을 특징으로 한다.

　서체추상은 형식면에서 빠른 속도로 화면 전반을 그은 선으로 인해 회화적인 성격이 강하기 때문에 이를 두고 추상표현주의나 앵포르멜의 영향으로 보기도 하고, 서예의 행서行書·초서草書에 근간을 두고 있다고 보기도 한다. 반면에 문자추상은 평평한 땅에 마치 뿌리박은 듯이 놓인 비석처럼 구축적이고 정적이다. 획은 각기 근육과 뼈대가 두툼하고 강하며, 획들로 구성된 대상은 회화적인 서체추상에 비해 문자의 형상形像이 명료하게 드러나는 편이다.

　1950, 60년대 미국과 유럽 미술계에서는 그들에게 익숙한 빠른 선의 서체추상을 중심으로 추상회화가 발전했다. 서체를 추상회화의 요소로 활용하는 제작 방식을 수용한 이응노李應魯(1904-1989)와 남관南寬(1911-1990) 등은 서예의 결구結構, 장법章法을 기반으로 한 문자추상을 완성하였다. 특히 이응노는 먹으로 그릴 때뿐만 아니라 콜라주로 문자추상을 제작할 때에도 마치 서예를 쓰듯이 리듬감을 살려 만들었다고 전해진다.

　서예는 상형문자인 한자에서 시작됐기 때문에 필획마다 모두 의미가 있다. 사람이 되기도 하고, 때로는 땅이 되기도 한다. 문자추상은 서예의 획이 지닌 이러한 상징성을 가장 잘 발휘한 회화장르이다. 단순히 점은 선을 위한 것이고, 선은 면을 위한 것으로 본 서양회화의 전통에서는 찾아볼 수 없는 특징이기도 하다. 따라서 문자추상은 각기 의미가 있는 필선들이 모여 완성된 글씨, 그리고 이를 솔직한 심회心懷의 표현으로 봤던 전통 서예의 현대적 예술표현으로 볼 수 있다.H

무제

김기창
1950년대
종이에 먹
24×56cm
운보문화재단 소장

문자도

김기창
1980
종이에 먹
114.8×124cm
대전시립미술관 소장

운보雲甫 김기창金基昶(1913-2001)은 1930년 이당以堂 김은호金殷鎬(1892-1979)의 화숙인 낙청헌絡靑軒에서 그림을 배웠고, 1931년 제10회 조선미술전람회에 입선하며 본격적인 화업을 시작했다. 김기창은 1930년대 진채眞彩의 공필화工筆畵로 시작한 이래 채색이 그의 화업에 중심을 이룬 것으로 평가받아왔다. 또한 김기창은 1950년대에 주로 제작한 입체주의적 경향의 회화로 부인인 우향雨鄕 박래현朴崍賢(1920-1976)과 함께 현대적 동양화의 완성을 보여줬다는 평가를 받았으며, 이후 반추상적 회화를 거쳐 1960년대 완전한 추상 양식인 앵포르멜 회화로 화풍이 바뀌었다. 이후 1970년대에 이르러 민화를 응용한 청록산수화풍을 완성했다. 이처럼 김기창은 시대의 흐름에 따라 적극적인 자세로 구성 및 묘사 방식을 변모시켜 왔다.

김기창은 1970, 80년대 청록산수화풍에서 벗어나 1990년대에는 수묵화풍의 그림을 주로 그렸다. 이를 대표하는 작품은 '점과 선' 연작으로 마치 대서大書를 쓰듯 봉걸레에 먹을 흠뻑 적셔 큰 화폭에 그린 것이다. 이 작품들은 제목 그대로 점과 선만으로 이루어져 있으며 비백飛白 효과와 함께 강렬한 화면을 자아내는 것을 특징으로 한다. 이 작품은 김기창이 여전히 청록산수를 주로 그리던 1980년에 제작한 작품으로 진한 먹으로 쓴 예서隷書의 두툼한 획들이 화면 오른쪽에 짜임새 있게 구성되어 있다. 빠른 속도감의 필획과 진한 먹을 사용했다는 점에서 1990년대 '점과 선' 연작의 전조를 보이는 작품으로 여겨진다.ㅂ

구성

이응노
1977
종이에 먹
32.5×32cm
이응노미술관 소장
© Ungno Lee / ADAGP.
 Paris – SACK, Seoul,
 2020

고암顧庵 이응노李應魯(1904-1989)가 유럽 미술계에서 인정받는 미술가가 될 수 있었던 것에는 여러 요인이 있다. 그 중에서도 가장 근간이 된 것은 동양의 붓으로만 표현할 수 있는 필력일 것이다. 이응노는 어려서 한학과 서예의 기초를 배우고, 스승인 해강海岡 김규진金圭鎭(1864-1933)으로부터 서화書畫를 사사했다. 그리고 묵죽화로 조선미술전람회에서 여러 차례 수상했고, 일본 유학 당시에는 표현주의적인 필묵법을 익혔다. 이렇게 축적된 서예적 필법은 화업의 탄탄한 뿌리가 되었다. 1950년대 이후 이응노가 프랑스에 거주하며 활동했을 때는 마침 유럽과 미국 미술계에서 서체를 회화에 적용시키는 것에 대한 관심이 높았다. 따라서 이미 서화의 전통 속에서 화가로 활동한 이응노에게 서예적 기법은 현지 미술계에 안착할 수 있는 배경이 되어주었다. 1977년에 제작한 이 작품은 이응노의 서예에 기반한 필력이 여실하게 발휘된 것으로 곳곳에서 한자의 자체字體를 확인할 수 있다. 화면 전반적으로는 재슨 폴록의 액션페인팅(action painting) 같은 자동기술법으로 보이기도 하지만, 이보다는 서예에서 가장 자유분방한 광초狂草에 가까운 필획을 보이기 때문에 서예적 무자추상이라 할 수 있다.H

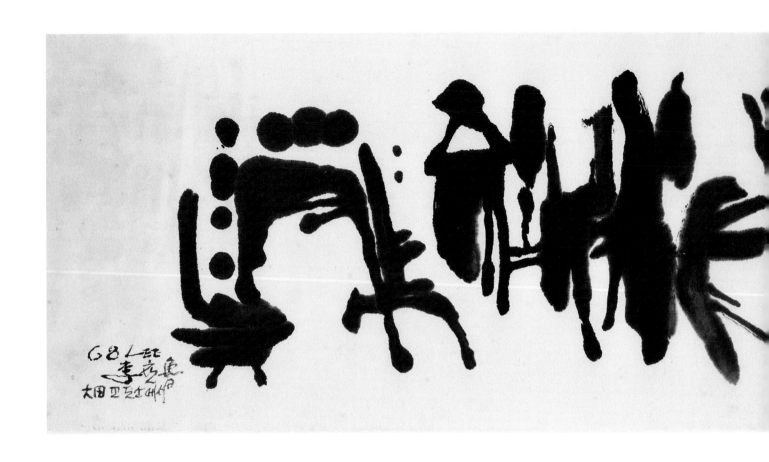

구성

이응노
1968
종이에 먹
33×126.5cm
이응노미술관 소장
© Ungno Lee / ADAGP.
 Paris – SACK, Seoul,
 2020

이응노의 1960년대와 1970년대 회화를 대표하는 것은 문자추상이다. 그의 문자추상은 크게 세 가지로 구분할 수 있다. 첫 번째는 콜라주 기법이 주로 사용된 것이고, 두 번째는 서예 필획이 주요 조형요소로 등장한 서예적 추상이며, 그리고 마지막은 구륵법으로 글자를 그려 개별 문자 이미지를 강조한 구성적 추상이다. 이 중에서 1968년 작 <구성>은 두 번째인 서예적 추상에 해당된다. 이응노는 1967년 동백림 사건에 억울하게 연루되어 옥고를 치렀는데 작품 왼쪽 하단에 쓴 글에서 알 수 있듯이 이 작품은 대전교도소에 있을 때 그린 '옥중화獄中畵' 중 하나이다. 먹으로 그린 점과 획은 인간의 형태처럼 보이는 것도 있고, 상형문자로 보이는 글자 이미지도 있다. 인간과 글자의 형태를 최대한 환원하여 서체로 표현하는 것은 이응노의 후기 회화를 대표하는 양식이다.H

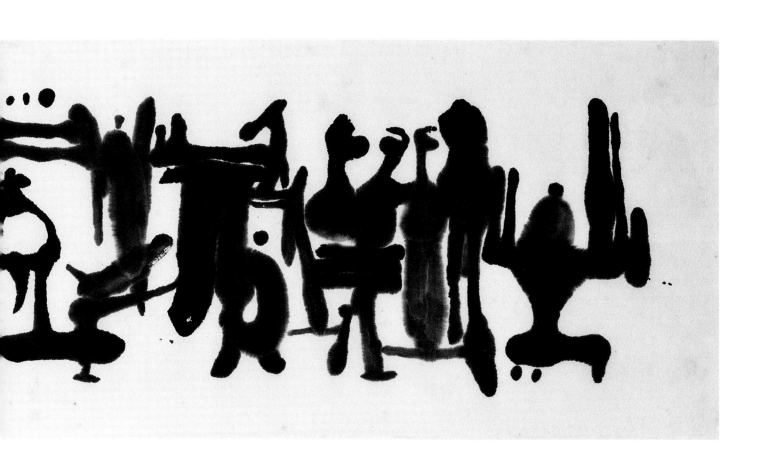

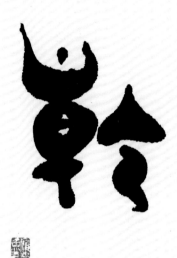

주역 64괘 차서도

이응노
1974
종이에 먹
33×24×(64)cm
이응노미술관 소장
© Ungno Lee / ADAGP.
Paris – SACK, Seoul,
2020

문자추상 작업을 주로 했던 1970년대의 이응노는 동백림 사건에 억울하게 연루되어 옥고를 치른 것을 기점으로 서예기법으로 표현한 인간의 형상에 집중했다. 이 작품은 『주역周易』의 64괘 문자의 획을 저마다 다른 몸짓을 하고 있는 인간의 형상으로 표현한 것이다. 『주역』의 64괘는 자연의 이치와 그 속에서 살아가는 인간의 도리에 관한 내용으로 구성돼 있다. 이응노는 각각의 뜻이 내포되어 있는 이 글자들을 경중에 차이를 두지 않고 글자 하나하나가 마치 개별 작품인 것처럼 인간의 형태로 그림으로써 생명력을 부여했다. 문자가 그림이 되고, 그림이 다시 의미가 있는 문자로 순환되는 문자추상의 원리를 잘 보여주는 작품이다.ᴴ

구성

이응노
1970
종이에 콜라주
208×132cm
가현문화재단-한미사진미술관 소장
© Ungno Lee / ADAGP. Paris – SACK,
Seoul, 2020

이응노는 1958년의 《도불渡佛》전을 통해 전통 수묵 기법을 현대적인 조형 표현에도 활용할 수 있음을 보여주었다. 전시가 끝난 직후 독일을 거쳐 도착한 당시의 프랑스 파리에서는 절정을 이루고 있던 앵포르멜 미술을 적극적으로 수용하였다. 기법 면에서 이응노가 특히 주목한 것은 콜라주였다. 파리로 건너 간 직후의 이응노는 여러 종류의 콜라주 중에서 종이를 활용한 파피에 콜레(papier collé)를 주로 제작했으며 이후에는 찰흙, 나무 등으로 그 범주를 넓혀나갔다. 파리에서 처음 가진 개인전 역시 1962년의 《콜라주》전이었다. 1970년에 제작한 이 작품에서 볼 수 있듯이 한지를 찢어 붙여서 질감을 강조한 화면에 대상의 비정형화된 요소를 보이는 점은 앵포르멜 미술의 한 종류로 바라볼 수 있다. 그러나 언제나 동양과 서양, 옛 것과 현대적인 것의 조화를 예술적 목표로 삼아온 이응노는 앵포르멜적 요소에 먹으로 그린 문자도 포함시켰다. 마치 한글의 모음과 자음처럼 보이기도 하고, 상형문자로 환원시킨 것 같이 보이는 이 문자들의 합류로 인해 이 작품은 서양의 콜라주 기법을 수용한 것에 그치지 않고 장르와 재료의 한계를 넘어선 '이응노의 예술'이 되었다고 할 수 있다.ᴴ

57

사람들

서세옥
1988
종이에 먹
187×187cm
국립현대미술관 소장

산정山丁 서세옥徐世鈺(1929-)은 1940년대 후반부터 1950년대 초반까지 수묵담채의 문인화 양식으로 대상을 간결하게 묘사하는 구상회화를 주로 그렸다. 1960년대에 이르러서는 발묵으로 화면을 칠하고 점과 선으로 대상을 기호화시켜 묘사하며 추상으로 수묵의 가능성을 실험했다. 이 같은 경향은 1970년대 후반 '인간' 시리즈로 이어지며 더욱 심화되었다. 점과 선을 통한 인간의 본질에 대한 탐구는 단독상에서 군상의 형태로 변화하였다.

1989년 서세옥은 '인간' 시리즈에 대해 "대상이 없는 작업을 몇 년 하다가 좀더 본질적인 것으로 접근하려 했습니다. … 태초의 사람의 모습이 손에 만져지는 듯이 느껴지기 시작하더군요"라고 회고한 바 있다. 그의 '인간' 시리즈에 대한 평가는 크게 서구 추상회화의 수용 혹은 문인화의 현대적 변용으로 바라보는 것으로 구분된다. 이는 역설적으로 점과 선이라는 조형의 가장 기초적인 요소를 가지고 대상의 본질을 파악하여 그리는 방식이 전통 문인화와 추상회화에 모두 포함되어 있음을 보여준다. 즉 양자 간의 조형적 유사성이 있다고도 해석할 수 있다.

서세옥은 묵림회墨林會가 결성된 1960년대 이후 수묵을 이용한 추상회화로 높은 평가를 받아왔다. 그는 점과 선을 활용한 수묵 추상회화를 개척함으로써 현대적 동양화의 유행을 주도했다. 그의 점과 선은 자연의 일부로서 인간을 상징한다. 이 작품은 한데 모인 인간들이 서로 손을 잡고 춤을 추는 듯한 모습을 그린 것이다. 점과 선만을 이용했음에도 수묵의 농담 차이를 더하여 화면에 생동감이 느껴진다. 서세옥의 "지필묵의 한계를 초월하면 무한한 즐거움이 있다는 사실을 알고 나서 나는 다시 지필묵만 가지고 그립니다"는 말을 실감나게 전달해주는 작품이다. ㅂ

59

군상

이응노
1988
종이에 먹
130×70cm
이응노미술관 소장
© Ungno Lee / ADAGP. Paris – SACK,
 Seoul, 2020

이응노는 훗날 평화를 갈망하는 인간들을 그림으로 표현하는 데 감옥 생활이 자극을 주었다고 밝힌 바 있다. 이는 1980년대에 이르러 '인간군상' 연작으로 이어진다. 1988년에 그린 이 작품도 인간군상 중 하나로 당시 이응노는 인간뿐만 아니라, 학, 소 등의 동물들이 무리를 이뤄 하나의 방향성을 갖고 약동하는 듯한 그림도 자주 그렸다. <군상>은 인간이라는 개별 요소들이 모여 무리를 이루고, 그 무리가 다시 힘찬 동세의 획처럼 보이게끔 한 점에서 광장에 가득 모인 민중의 힘을 느낄 수 있고, 민중이 주체가 된 현대사회를 상징적으로 보여준다.H

흑과 백의 율동

남관
1981
캔버스에 유채
121.5×244.5cm
국립현대미술관 소장

겨울 풍경

남관
1972
캔버스에 유채, 신문지, 은박지, 종이
114×146cm
개인소장

'한국 추상화의 선각자'로 평가받는 남관南寬(1911-1990)은 1935년 도쿄 태평양 미술학교에서 미술을 배운 후 동광회東光會, 국화회國畵會, 문전文展 등에 참여하고, 1942년에 후나오카상(船岡賞), 1943년에 미쓰이상(三井賞)을 각각 수상하며 미술계에서 인정받는 화가가 되었다. 이후 귀국했다가 1952년에 다시 도쿄로 간 그는 제1회 일본 국제미술전람회 등에서 외국의 다양한 현대미술을 접하며 사극을 받고 1954년에 프랑스로 건너갔다. 프랑스에서 직접 서양회화를 접하고 "일본에서 공부한 것이 모두 허사였다는 생각이 들었다"는 말을 할 정도로 화가로서 새로운 전기를 맞이했다.

남관의 회화는 프랑스로 건너가기 전의 구상회화와 건너 간 이후의 추상회화로 구분할 수 있다. 특히 문자추상은 남관 회화를 대표하는 장르로서 제2차 세계대전과 한국 전쟁에서 겪은 비극적 체험이 조형언어로 현형現形된 것이다. 남관은 "나는 두 차례의 전쟁을 겪었다. 숱한 사체, 숱한 부상자를 보았다. 그들의 비틀어진 얼굴들은 꼭 고성의 무너진 돌담 조각 같았고, 오랫동안 흙 속에 파묻혀 있던 석기시대의 부서진 유물들이 마침내 대낮의 강렬한 햇볕에 드러난 흠진 자국같이 보였다"고 회고한 바가 있다. 남관의 이 회고는 전쟁의 체험과 작품의 연관성을 확인할 수 있는 근거가 된다. 그의 문자추상은 마치 상형문자 혹은 한자의 획들이 중심을 이루고 원색으로 칠한 배경은 화면의 강렬함을 더해주는 것을 특징으로 한다.

남관이 프랑스로 건너 간 1950년대의 프랑스 미술계 역시 제2차 세계대전의 참상이 고스란히 반영된 앵포르멜 미술이 유행하고 있었다. 앵포르멜 미술에서 유동적이고 무의식에 맡긴 채 흘려버린 물감의 비구성적인 표현, 다양한 매체를 활용한 거친 질감의 마티에르(matière)는 전쟁을 겪고 상처받은 인간의 실존을 표현한 것이다. 남관의 문자추상은 이 같은 배경 속에서 완성되었으며 단순히 추상적인 회화가 아니라 시대의 격랑 속에서 상처받은 인간의 내면을 표현한 것으로 해석된다.

1972년작 <겨울 풍경>은 남관이 귀국한 이후의 작품이다. 당시 남관은 데콜라주(décollage, 콜라주와 달리 '떼어내다'는 의미로 화면 위의 사물을 찢거나 태우는 방식에 의한 우연적인 효과), 오브제를 이용한 아상블라주(assemblage, 집합·집적을 의미하며 조각 혹은 다양한 매체를 화면 위에 붙임으로써 3차원의 효과를 내는 방식) 등 다양한 기법을 실험한 시기이기도 하다. 또한 1970년대의 남관은 파리 체류시절의 어둡고 우울한 화면에서 벗어나 파란색을 중심으로 화면이 한층 밝아지는 화풍을 구사했다. 이와 같은 특징들은 <겨울 풍경>에서도 확인할 수 있다. 상형문자 같은 기호들이 화면을 가득 메움으로써 글씨가 모여 회화를 완성한 전형적인 문자추상 작품으로 여겨진다.ᴴ

해체-물방울

김창열
1988
캔비스에 유채
251.4×200cm
국립현대미술관 소장

김창열金昌烈(1929-)은 1956년 12월에 결성된 현대미술가협회의 창립회원으로서 당시에는 급진적인 추상회화였던 앵포르멜 미술을 중심으로 화업을 전개했다. 이후 김창열은 1973년 파리에서 첫 개인전을 가진 이후 '물방울 화가'로 알려지기 시작했다. 우연히 물방울의 영롱한 이미지에 주목한 그는 이후 40여 년에 걸쳐 물방울을 주요 소재로 삼아 그림을 그렸다. 당시 평단에서는 물방울을 극사실적으로 그린 김창열의 작품에 주목해 미국의 하이퍼리얼리즘, 유럽의 극사실주의 미술과 연결지어 찬사를 보낸 바 있다. 김창열의 물방울은 트롱프뢰이유(trompe-l'oeil, 세밀한 기법으로 실제처럼 보이게 하는 눈속임 기법)를 사용해 그린 것이다. 그의 물방울 그림은 이 작품에서 볼 수 있듯이 1980년대에 이르러 글자에서 해체된 필획과 함께 등장했다. 기호처럼 보이기도 하는 필획은 물방울의 실재감을 부각시키기 위한 배경으로 존재하는 한편, 화면 전반에서 생동감 혹은 긴장감이 감돌게 하는 역할을 한다.

김창열은 자신의 물방울 작품의 연원을 이렇게 밝히고 있다.

"물방울은 유년 시절 강가에서 뛰놀던 티 없는 마음이 담겨 있기도 하고, 청년 시절 6·25전쟁의 끔찍한 체험이 담겨 있기도 하지. 전쟁이 끝나고 나니 중학교 동기 120명 중에서 60명이 죽었어. 나이가 많아야 스물이야. 앵포르멜 작품에서는 총에 맞은 육체, 탱크에 짓밟힌 육체를 상징적으로 그리려 했던 것이지. 그 상흔이 물방울 그림의 출발이 되었어."

물은 동서고금을 막론하고 자연의 근원이자, 생명의 원천, 그리고 정화라는 종교적 상징성을 갖고 있다. 김창열에게 물방울은 고향에서 자유롭게 뛰놀던 어린 시절에 대한 향수도 담겨 있고, 한국전쟁을 겪으며 입은 마음의 상처를 정화시켜주는 치유의 역할도 하고 있다.H

회귀

김창열
1995
캔버스에 유채, 아크릴릭
194×300cm
국립현대미술관 소장

김창열의 수많은 '물방울 시리즈' 중에서 1990년대부터 그리기 시작한 <회귀> 연작은『천자문』을 바탕에 쓰고 그 위에 물방울을 그려 넣은 형식을 취하고 있다. 이 작품에서는『천자문』의 글자가 투과되면서 물방울의 영롱함을 강조해주는 역할을 하고 있다.

그는 어린 시절 조부로부터 한자와 서예를 배웠다. 즉 이 작품은 '회귀'라는 제목, 천자문, 그리고 고향을 상징하는 물방울과 함께 향수를 자극하고 더 나아가 생명의 원천을 상기한다고 할 수 있다.H

서체추상

　　서체추상(Calligraphic Abstraction)은 동서양의 서체를 기반으로 그린 추상회화를 의미한다. 1950년대 한국 화단은 프랑스의 앵포르멜, 미국의 추상표현주의를 수용하며 본격적인 '현대미술'의 시대를 맞이하게 됐다. 이와 같은 현상은 한국뿐만 아니라 일본, 중국, 대만 등 동아시아의 보편적인 흐름이었다.

　　앵포르멜과 추상표현주의 미술은 구체적인 대상의 묘사보다는 표현적이고 형태가 없는 추상의 형식이 실존, 실재감을 보다 직관적으로 전달할 수 있다고 여겼다는 데 공통점이 있다. 따라서 두 미술사조는 서양미술의 오래된 전통인 기하학적이고 완벽한 대상의 표현을 거부하고, 얼룩, 반점, 그리고 붓자국의 표현방식을 주된 형식으로 삼았다. 이렇게 그려진 작품들은 전통 회화보다 더욱 3차원의 인상과 다양한 감정을 유도하는 효과를 발휘했다.

　　서체추상은 프랑스의 평론가 미셸 쇠포르(Michel Seuphor, 1901-1999)가 1957년에 발표한 『추상미술사전』에서 일본의 전위서前衛書를 염두에 두고 쓴 '서체적 예술'이 발전한 개념이다. 본래 미국과 유럽에서 'Calligraphic abstraction'으로 불러온 용어를 그대로 번역해 사용한 것으로 현재는 동서양 글씨의 획처럼 보이는 선이 주된 표현방식으로 구사된 추상회화 전반을 가리킨다. 이응노의 작품을 필두로 1950년대 중반 이후의 한국 동양화단은 서체추상을 시서화 전통과 결부시키며 서예적인 필선으로 이해하고 소화했다.

　　서예적인 필선이란 전통적인 지필묵 속에서 일회성을 내포하고 있는 개념이다. 일률적이고 단순한 점과 선이 아니기에 백 번 그어도 모두 다른 결과를 지니며 이 지점에서 서체추상의 독창적인 조형성과 감정이 야기되는 것이다.ㅂ

생맥

이응노
1950년대 중반
종이에 수묵담채
133×68cm
이응노미술관 소장
© Ungno Lee / ADAGP. Paris – SACK,
　　Seoul, 2020

이응노의 <생맥>은 <산촌>, <해저> 등의 작품들과 함께 1958년 3월에 개최된《도불》전에 출품되었던 작품이다.《도불》전은 출품된 작품들의 추상적인 성격으로 인해 동양화단의 추상회화 수용에서 중요한 기점으로 평가받는다. 전시에 출품된 61점의 작품들은 이응노가 1955년 이후 제작한 작품들 중에서 선별한 것으로 그의 1950년대 회화경향을 잘 보여준다.

이응노의 <생맥>은 미국 추상표현주의 미술이『TIME』,『LIFE』등의 잡지와 순회전을 통해 당시 한국에 소개되었던 점과 함께 양식상 필선들로 화면을 가득 메웠고, 'all over painting', 즉 전면균질한 화면을 보인다는 점에서 동양화단 최초의 추상표현주의 작품으로 보는 견해도 있다. 그러나 이러한 평가는 1950년대 당시 미술계에 끼친 미국 미술의 영향이 크지 않았다는 의견도 있어 재고의 여지가 있다. 오히려 이 작품은 유럽의 앵포르멜 미술이나 미국 추상표현주의 미술의 영향보다는 '서체'라는 동양회화의 근원에서 출발한 것으로 볼 필요가 있다.

1950년대 이응노는 전통 문인화의 서화동원書畵同源을 바탕으로 사의寫意의 그림을 그리고자 하였고, 본인의 평가대로 반추상에서 추상의 길로 들어설 수 있었다. 이응노는 서예와 추상회화 간의 관계를 이렇게 정의했다.

> "나는 어릴 적부터 서예와 문인화를 그려왔기 때문에 그 경험으로 말한다면, 서예의
> 세계는 추상화와도 일맥상통하는 점이 있습니다. 서예에는 조형의 기본이 있어요. 선의
> 움직임과 공간의 설정, 새하얀 평면에 쓴 먹의 형태와 여백과의 관계, 그것은
> 현대회화가 추구하고 있는 조형의 기본인 것이지요. … 내 경우에 추상화로의 이행은
> 서書를 하고 있었던 것, 그것으로부터의 귀결이라고도 할 수 있겠지요."

이처럼 이응노는 1950년대에 유입되었던 서양의 추상회화를 전통 서화가로서 수용하였다. <생맥>은 상형문자에서 시작된 서예를 바탕으로 했기 때문에 자연 묘사에서 벗어나기 위한 서양 추상회화의 범주로 보기 어렵다. 더욱이 이 작품은 어렴풋이 대상을 알 수 있기도 하다. 등나무로 보이는 나무 덩굴이 화면 가득 어우러져 있고, 잎사귀는 점으로 묘사되어 있다. 그리고 옅은 색으로 수채화처럼 칠하여 제목처럼 자연의 생동감이 가득한 작품으로 완성되었다.H

동풍 84011003

이우환
1984
캔버스에 석채
227×181cm
국립현대미술관 소장

이우환(1936-)은 일찍이 서예를 익혔고 대학에서 동양화를 전공하기도 했기 때문인지, 운필의 순간성과 자유로움을 적극적으로 드러내는 방식으로 필선을 구사한다. 서예는 서법에 따른 반복적인 수련을 통해 도달할 수 있는 영역으로, 이런 서예에서 필획이 함축하는 중요한 특성인 찰나적이고 일회적 속성을 회화에 그대로 들여왔다. 1973년에 처음 발표한 <점으로부터>와 <선으로부터> 연작은 갈필이 될 때까지 반복적으로 점을 찍고 선을 내려그었는데, 지지체가 한지가 아니라 캔버스인 점이 전통 서예와 다를 뿐 방법론이나 태도에서는 모두 동양의 서예와 맞닿아 있다. 일본 미술평론가 나카하라 유스케는 이러한 이우환의 작품을 '그리기'와 '쓰기'의 중간 지점에 있다고 언급하기도 했다.

이우환의 작품은 1978년 무렵부터 필획의 엄격한 통제에서 벗어나 운필이 자유로워지기 시작한다. 1980년경에는 필획의 규칙적인 반복이 사라지고, 점은 길어지고 선은 짧아지거나 분절되기도 한다. 1982년 <점과 선으로부터>라는 작품에서처럼 점과 선의 구분이 없이 한 화면에서 뒤섞이기도 한다. 1980년대 중반에는 작품 제목도 <바람과 함께(With Winds)>, <동풍(East Winds)>으로 바뀌었으며, 필선이 한층 자유로워져서 낙서 같기도 하고 칠하다 만 것처럼 보이기도 한다. 안료도 석채만을 고집하지 않았다. 그렇다고 그의 고유한 호흡이 사라진 것은 아니다. 붓과 물감은 작가의 신체와 관념의 흔적으로, 여전히 엄격한 통제가 존재한다. 내면으로 삭였을 뿐이다.s

Variation

오수환
2008
캔버스에 유채
259×194cm
개인소장

오수환(1946-)은 서양화를 전공했으나 어릴 적 서예를 익혀 그의 많은 작품에서 서예의 흔적을 볼 수 있다. 그는 어려서부터 익힌 서예 기법으로 원초적인 기호와 기호를 바라봄으로써 파생되는 무한한 명상의 세계를 화폭에 담았다. 오수환은 서예적인 선 몇 개만으로 수많은 싱싱과 이에 따른 명상에 빠져들게 하는 화면으로 유명하지만, 이 작품은 제목처럼 선의 무한한 변형을 보여준다. 가로 획과 세로 획, 그 사이를 오가는 사선들의 무절제함은 그림의 역동성을 불러일으키고, 서구의 기하학적 추상회화처럼 화폭이 바깥으로 무한하게 연장되는 듯한 착시효과도 가져다준다. 서체추상으로서 서예적 필선의 조형적 아름다움을 잘 발휘한 작품이기도 하다.H

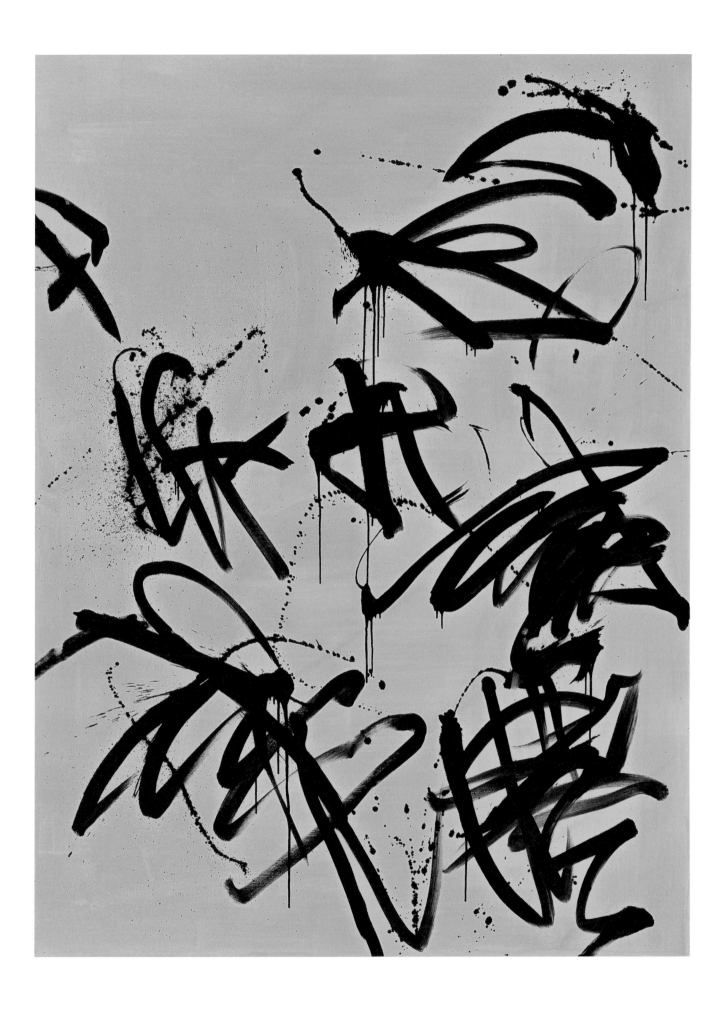

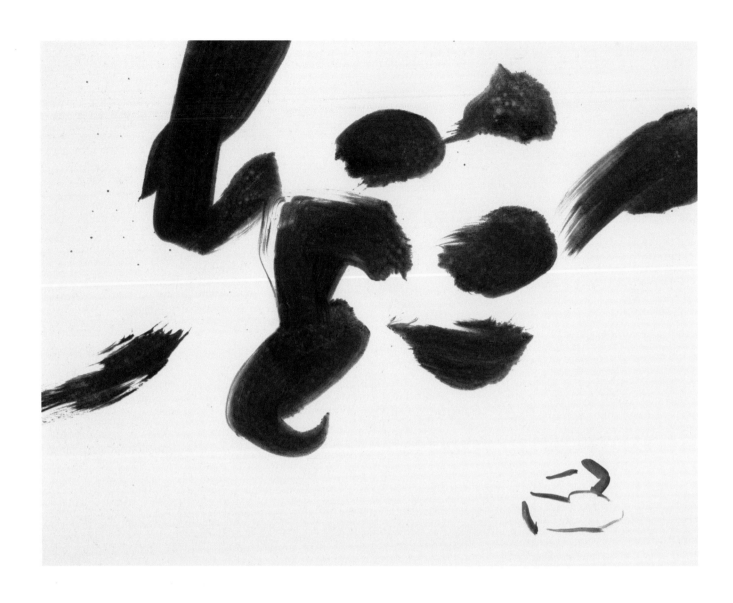

Serenity-16170

이강소
2016
캔버스에 아크릴릭
91×116.7cm
개인소장

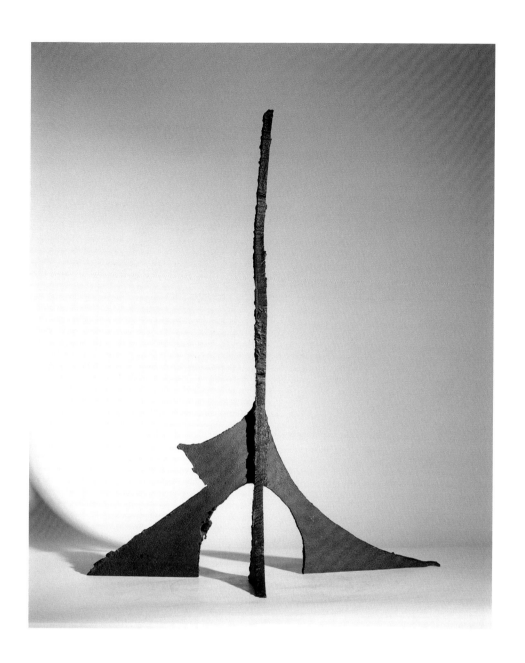

작품58-4

김종영
1958
철 용접
64×51×24cm
김종영미술관 소장

작품65-2

김종영
1965
나무
64×16×36cm
김종영미술관 소장

　김종영은 조각가인 동시에 대단한 서예가로, 현대미술가들 중에서 누구보다도 서예에 조예가 깊었으며 특히 추사를 흠모했다는 사실은 잘 알려져 있다. 그러한 이유로 그의 추상조각 작품을 서체의 필획과 직접 비교하기도 하는데, 김종영은 서예적인 필획을 입체적으로 조형화하는 식의 작업을 지향하지는 않았다. 그는 추사의 글씨에서 '리듬의 미'보다는 '구조의 미'를 발견하고, 추사체의 골격이나 구조로부터 조각과의 연계성을 찾은 것으로 보인다. 그가 추사의 서예에서 세잔의 미학을 읽어낸 것과 동일한 맥락이다. 추사와 세잔의 작품에서 찾아볼 수 있는 투철한 조형성과 구조의 미는 김종영의 조각에 면면히 흐르는 특성이다. <작품 65-2>는 모든 설명적인 요소를 배제하고 가장 단순한 구조인 기하학적 입방체를 수직과 수평으로 연결해 놓은 추상작품이다. 군더더기가 전혀 없는 구조로의 환원은 추사 서예의 근본적인 조형원리이자 창작 태도와 정신이라고 할 수 있다. 추사의 이러한 면모가 김종영이라는 조각가에 의해 전혀 다른 표현매체로 현현顯現되었다고 하겠다. ₈

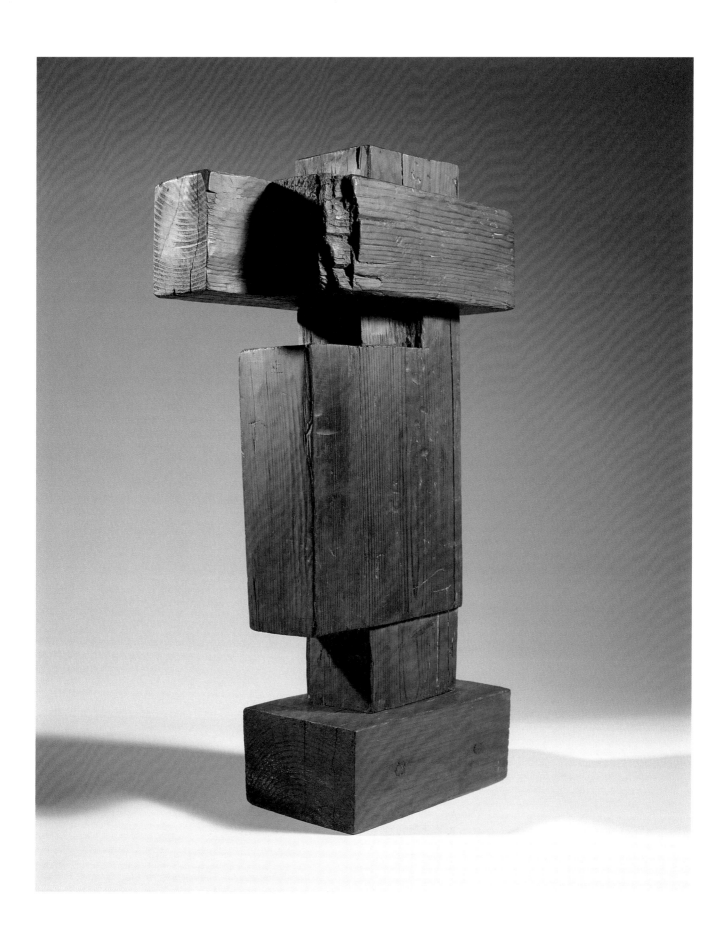

구성

이응노
1980
나무
100×20×20cm
이응노미술관 소장
© Ungno Lee / ADAGP. Paris – SACK, Seoul, 2020

지 地

최만린
1965
시멘트
54×159×18cm
국립현대미술관 소장

　　최만린(1935-)은 1960년대 중반부터 서예에 관심을 둔다. 그는 미술대학에서 배운 인체 조각에서 당위성을 찾지 못하고 문화적 정체성에 대해 진지하게 고민하다가 서예로 눈을 놀렸나. 동아시이의 한자문화권에서 가장 기본이 되는 문자인 "천天·지地·현玄·황黃"을 조형화한 '문자추상' 작품을 1965년의 제5회 세계문화자유회의 초대전과 제5회 파리 비엔날레 등의 국제전에 출품했다. <지地>는 한자의 획을 좌우로 확장하여 추상화시킨 작품이다. 상형문자인 한자 형상을 조형화하였기 때문에 자연스럽게 추상조각의 성격을 띠게 되었고, 그 결과 동양적이면서도 현대적인 작품이 탄생하였다. 표면의 거친 질감은 서체적이면서도, 필획의 움직임에 생명성이 내재되어 있다. 표현재료가 시멘트라는 점도 흥미롭다. 석고나 브론즈와 같이 거푸집을 거치는 작업 과정이 아닌 직조, 곧 모필로 일필휘지하듯 시멘트를 직접 붙여서 완성한 작품이다.s

아 雅 77-5

최만린
1977
철 용접
70×15×15cm
성북구립 최만린미술관 소장

　최만린 조각의 서체적인 요소는 <아雅> 연작을 비롯한 1970년대 작품에서 지속적
으로 나타난다. 그는 1974-75년에 미국에 체류할 당시 한국인으로서의 정체성에 대해
더 깊이 숙고했는데, 당시 철을 녹여 용접하는 작업에 몰두하고 있었다. 최만린 자신
은 <아> 연작이 작품형성 과정에서 "통상의 서화에 쓰는 필묵 용법과 같이 재료(철봉)
와 방법(용접)의 실험으로 새로운 기법에 의한 조형작업의 가능성을 시도하였다"라고
밝힌 바 있다. 용접봉을 녹여 한 점 한 점 쌓아 올린 <아> 연작은 벼루에 먹을 갈아서
한지에 모필로 선을 긋듯이 제작한 작품이다. 작가의 표현 의도는 드로잉 <D-77-2>에
서 잘 드러난다. 파동치는 모필의 유연한 움직임에서 <아> 연작의 근원은 서체에 있음
을 확인할 수 있다.s

D-77-2

최만린
1977
종이에 수채, 먹
35.5×26cm
성북구립 최만린미술관 소장

또 다른 미술, 서예

김현권
문화재청 문화재감정위원

문자書, 그림畵, 그리고 글詩

인류는 언제부터 문자를 사용했을까? 또 그 문자는 어떠했을까? 지금으로부터 수만 년 전 인류는 환영과 현실을 명확히 구분하지 못한 채, 자신들이 경험했다고 확신하는 기억에 기초하여 간절히 바라던 바를 그림으로 표현하기 시작하였다. 이 그림들은 조금씩 단순화되기 시작하여 문자 기능까지 갖게 되었다. 그래서 이를 그림문자(Pictograph)라고 한다. 그 후 인류는 진화를 거듭하여 신석기 말엽 즈음부터는 문자와 엇비슷한 기호가 출현하였다. 상형문자 등의 이 표의문자(Ideograph)가 점차 조합되어 하나의 글을 이루자, 그림에게서 인류의 생각을 구술하는 역할을 빼앗았다.[1] 그러자 그림은 형상의 재현이나 의미의 형상화라는 새로운 기능을 가지게 되었다. 이후 기나긴 시간 동안 문자와 그림, 곧 회화繪畵는 다른 역할을 해왔다. 그런데 오늘날 한국인의 일상 속에서 흥미로운 장면을 확인할 수 있다.

도1. 어느 8월 여름날의 그림일기

> 어느 8월 여름날, 한 아이가 책상에서 무언가를 하고 있다. 앞에 놓인 노트를 보니 위에는 커다란 공간이 있고 아래에는 촘촘히 칸이 쳐 있다. 주변에는 색연필이 너부러져 있다. 이내 아이는 연필을 쥐고 무언가를 하기 시작하는데, 노트 위에 그림을 그린 후 아래 칸에 한 자 한 자 정성스럽게 글씨를 써나갔다. 자세히 들여다보니 물놀이를 그림과 글씨로 표현하고 있었다.

한 지면에 같은 내용을 두 방식으로 표현하는 이 모습을 서양인이 보았다면 신기해했을 것이지만 한국인이라면 당연히 그림일기장을 떠올릴 것이다도1. 우리는 어떻게 이 방식을 아무렇지도 않은 듯이 하게 되었을까.

기나긴 시간 동안 헤어져 있었던 문자와 회화는 동아시아에서 결합하여 하나의 미술 형식으로 되었다.[2] 대략 9세기경부터인데, 문자와 회화의 원류가 같다는 서화동원書畵同源의 개념 아래 만났다.[3] 이후 2세기 뒤에는 화면

1 우홍 저, 김병준 옮김, 『순간과 영원』(서울: 아카넷, 2001), pp.196~197.

2 아래의 서화동원에 대해서는 안영길, 「'書畵同源論'의 형성과 그 의미 고찰」, 『미술사학보』 21(미술사학회, 2004) 참조.

3 張彦遠, 『歷代名畵記』 卷1, 「敍畵之源流」.

바깥에 그림과 관련된 시가 첨가되는 형식상의 변화가 시작되었다. 이때에는 글과 그림의 경지가 같다는 시화일률詩畵一律의 개념이 추가로 생성된다.[4] 오늘날의 한국에서 한 아이가 그림일기를 만들거나, 성장해서 중고등학교 시화전詩畵展에 내려고 도화지에 시를 쓰고 배경이나 주변에 그림을 그리는 것이 이러한 문화적 습관에서 비롯되었다고 보면 억지일까. 그렇다면 김환기(1913-1974)가 시인 김광섭(1905-1977)에게 보낸 그림과 글이 함께 있는 엽서 또한 이런 습관에서 비롯된 것은 아닐까<u>p.42</u>. 그가 유난히 동화적인 조형 언어를 사용하였다는 점을 상기하면 가능한 해석일 수 있다.

세월이 더 지나 13세기 말에서 14세기 초에 이르자 서화동원에서 '서書' 즉 '문자'는 '서법書法'으로 이해되어 서법과 회화 기법이 같다는 개념으로 확장된다.[5] 이는 서예를 할 때와 그림을 그릴 때 같은 도구를 사용하기에 필치가 유사할 수밖에 없다는 오래전의 개념(書畵用筆同法)에서 출발하고 있다.[6] 서예와 그림이 다시 만난 당시에는 각자 서로의 공간을 침범하지 않았으나 시기가 흐를수록 그림이 표현된 부분에 서예가 들어가는 등, 조형적으로 섞이는 현상이 나타났다. 김환기가 엽서에 꽃·달과 해·산과 구름 등을 그리고 그림 바깥·안쪽·위 등 다양한 곳에 글을 적은 것은 이러한 전통에서 비롯되었을 것이다.

이렇게 같은 붓으로 한 화면에 서예와 그림 각각으로 동일 내용을 표현하는 방식인 시서화일치詩書畵一致는 오랫동안 계속되었고 해방 직후까지도 김용준(1904-1967)<u>p.23</u>과 장우성(1912-2005)<u>p.25</u>, 그리고 김환기<u>p.41</u> 같은 작가가 있었기에 변하지 않을 것만 같았다. 그러나 서양미술이 동아시아를 공략한 19세기 말부터 이미 그 개념은 흔들리기 시작하였다.

천 년을 버린 실수

적어도 지금까지 세상에 알려진 서양미술사 책 중에, 문자를 미술로 소개하는 것은 거의 없다. 문자는 정보전달 도구이자 문학표현 수단이고 미술은 이미지를 표현한 시각예술이라는 고전적인 정의가 여전히 작동하기 때문이다. 그러나 동아시아는 서예를 시각예술로 이해해 왔다. 동서양의 서예 혹은 문자에 대한 다른 생각은 결국 19세기 말에 부딪히는데, 충돌의 이면에는 중층의 담론이 작동하고 있었다.

이성과 진보에 대한 굳건한 신뢰라는 계몽주의 유산을 물려받은 19세기 유럽과 미국에서는 인류가 수렵사회에서 산업사회 혹은 야만에서 문명으로 발달해간다는 문화진화론이 형성되고 있었다. 루이스 헨리 모건(Lewis Henry Morgan, 1818-1881)이나 허버트 스펜서(Herbert Spencer, 1820-1903) 등이 주장하였는데, 세부 의견은 다르나 인류가 저급한 수준에서 고차원으로 진화한다는 논리는 유사하다.[7] 더군다나 찰스 로버트 다윈(Charles Robert Darwin, 1809-1882)의 『종의 기원』은 세계를 논쟁 속에 몰아넣었

4 蘇軾, 『東坡題跋』 卷5, 「書摩詰」.

5 趙孟頫의 <秀石疏林圖>(베이징 고궁박물원 소장) 제발에 나온다.

6 張彦遠, 앞 책 卷2, 「論顧陸張吳用筆」.

7 관련 개설 글은 헨리 스튜어트, 「문화진화론」, 아야베 쓰네오 엮음, 유명기 옮김, 『문화인류학의 20가지 이론』 (서울: 일조각, 2009), pp.17~38.

다. 이러한 각 분야의 진화론은 지역이나 민족 혹은 인종별 우열을 정하게끔 하였다. 이는 프리드리히 엥겔스(Friedrich Engels, 1820-1895)가 영국의 인도 지배는 낙후된 지역을 자본주의로 편입시키는 긍정적인 효과를 갖는다고 하였듯이 제국 열강의 식민지 건설을 정당화시켜주는 이론적 기반이 되었으며, 서양문화는 동양 등의 타자화된 문화를 분석하고 판단하는 절대적 준거가 되어 버렸다.

일찍이 근대화를 이루고 제국 열강에 합류하였던 일본에서는 미술이 형상을 재현한 시각예술이라는 기준으로 동양의 미술을 재단하는 흐름이 나타났다. 19세기 말에 일본에서 활동하고 있었던 미국인 학자 어니스트 페놀로사(Earnest Francisco Fenollosa, 1853-1908)가 일본화를 찬양하면서 유독 문인화는 시를 표현하였으므로 시에 종속되며 그러기에 온전한 회화가 될 수 없다고 한 주장이나,[8] 고야마 쇼타로(小山正太郎, 1857-1916)가 서예는 형태를 묘사하지 않기에 미술일 수 없다고 한 점을 꼽을 수 있다.[9] 이들 주장의 근거는 문인화와 서예가 시각예술로서 조건을 충족하지 못한다는 것이다.[10] 이후 문인화는 얼마 되지 않아 주목을 다시 받게 되나 서예는 시기를 좀 더 기다려야 했다.[11]

한편 식민지 혹은 그 과정에 있던 동아시아 국가에는 근대화 열망을 실현하려는 조급함 때문에 전통을 소홀히 취급하거나 청산해야 할 구습으로 보는 인식이 팽배해졌다. 일본의 식민지였던 한반도에는 일본의 관점이 행사되고 관철되었다. 대표 사례로 조선총독부가 문화통치의 일환으로 기획한 조선미술전람회의 운영을 들 수 있다.[12] 1927년에 열린 제6회부터 동양화부에 속했던 사군자가 별도의 부로 분리되어 서예와 함께 3부에 포함되었다. 사군자는 동양화가 아니고 서예에 가깝다는 의미이다. 당시 문학평론가 김진섭(1908-?)이 서예와 사군자는 고요한 기운을 갖기는 하지만 골동품 냄새가 난다며 이를 버려야 한다고 쓴 사설에는 이 같은 분위기가 담겨 있다.[13] 이러한 경향은 1930년대에도 지속되었다. 서양화가 윤희순(1902-1947)은 서예와 사군자의 쇠퇴가 시대의 흐름상 당연한 결과라고 하였으며[14] 결국 이듬해인 1932년의 제11회 조선미술전람회에서는 서부書部가 폐지된다.[15]

서예는 이제 미술이 아니게 되었다. 이를 추진하고 동조한 부류는 고작 몇 년 혹은 십여 년의 고민 끝에 천여 년을 넘게 예술의 지위를 당당히 누렸고 회화보다 중요한 미술이었던 한 장르를 버리는, 역사상 지울 수 없는 실수를 실행에 옮긴 것이다.

8 青木茂・酒井忠康,『日本近代思想大系』17 美術(東京: 岩波書店, 1989), pp.35~65.

9 小山正太郎,「書ハ美術ナラス」,『東洋學藝雜誌』9(東京: 東洋學藝社, 1882), p.206.

10 이에 대해 오가쿠라 텐신(岡倉天心, 1862~1913) 등은 반론을 제기하였다. 岡倉天心,「『書ハ美術ナラス』の論を読む」,『東洋學藝雜誌』15(東京: 東洋學藝社, 1882). 상기 내용에 대해서는 정병호,「『서예는 미술이 아니다』논쟁과 근대적 예술개념의 탄생」,『일본학보』55(한국일본학회, 2003), pp.335~340 참조.

11 김현숙,「근대기 서·사군자관의 변모」,『한국미술의 자생성』(서울: 한길아트, 1999), pp.469~494.

12 자세한 내용은 안현정,「일제강점기 시각매체와 조선미술전람회 연구」성균관대학교 박사학위논문, 2009 참조.

13 金晋燮,「第六回 朝鮮美展評」,『現代評論』1(6)(현대평론사, 1927), pp.91~92.

14 윤희순,「第十回朝美展評(六)」,『동아일보』, 1931. 6.9.

15 본문에 대한 자세한 사항은 박은수,「근대기 동아시아의 문인화 담론 연구」,『한국근현대미술사학』20(한국근현대미술사학회, 2009) 참조.

미술의 지위를 얻다

천여 년을 이어온 서예는 어떤 미술이었을까? 참담한 실수의 근거인 서예가 미술이 아니라는 주장은 아이러니하게 서예의 특징을 설명해주기도 한다. 서예는 애초부터 형상에 근거한 재현의 미술이 아니었다. 서예는 그것을 쓴 사람의 얼굴이며, 작가의 인격을 수반하는 예술이었다.[16] 이 장르가 시각예술의 지위를 확고하게 다진 때는 장욱張旭이 광초狂草를 창안한 8세기 후반 즈음이다. 그는 왕과 귀족 앞에서 모자를 벗고 맨머리를 드러냈으며 어떤 때는 머리카락에 먹을 묻혀 글씨를 썼다는 일화가 전해진다.[17] 이 이야기는 장자莊子가 남긴 해의반박解衣般礴과 맥락을 같이 한다.[18] 어떤 학자와 작가는 오늘날의 행위예술이나 오토마티슴(Automatism)의 시원이 동양이라는 주장을 펴고자 장욱의 일화를 이용하기도 한다. 이런 논리는 시간상의 측면으로는 틀리지 않으나 선후 관계만으로 문화적 우월감을 드러낸다면 유아적이면서도 패권적인 관점에 다름아니다. 우리는 좀 더 근본적인 접근이 필요한데, 고대와 현대라는 만날 수 없는 시공간 각각에서 기존 개념을 뛰어넘는 미술이 발생한 이유는 바로 인류의 사고가 인간 개인의 존재와 마음에 집중하였기 때문이다.

장욱이 활동했을 당시 동아시아 사상은 거대한 변화를 겪고 있었다. 성리학 이전의 유학인 공맹학孔孟學은 사회 윤리의 성격을 유지한 채 명맥을 이었으며, 노장학과 신선 사상을 유행시킨 도교 등의 도가에서는 개인이 사회에서 강요한 윤리에서 벗어나 가공되지 않은 자연에 동화할 것을 주장하였고, 대승불교에 도가가 결합하여 성행하기 시작한 선종禪宗은 직관을 중요히 여겼으며 객관세계는 마음의 현현이기에 심신의 수련을 중요하게 다루었다. 후자의 두 사상체계를 요약하면 절대 신보다는 인간, 집단보다는 개체, 사회 윤리보다는 개인의 마음, 객관보다는 주관, 이성보다는 직관에 집중했다고 할 수 있다.[19] 이는 객관적인 형상 자체보다 심리 속 주관적인 형상을 표현한, 혹은 형상에 기초하지 않고 작가의 심리 반응과 예술 의지를 담은 미술의 출현을 가져왔다. 이런 미술에서는 직관적인 창작 행위가 상대적으로 부각이 되고 이 행위조차 즉흥성을 중요하게 여긴다. 장욱이 마치 도가의 선인처럼 행동했고 그의 서예를 따른 회소懷素(725-785)가 선종 승려였다는 점, 그리고 두 서예가의 광기 어린 일탈 행위(逸格)는 단순히 재미를 위한 막연한 설화나 우연이 아니었다.[20] 서예는 비로소 필획의 속도와 강약, 태세太細(굵거나 가늚), 비수肥瘦(기름지거나 파리함) 등을 통해 작가의 심리와 의도를 담고 조형미를 보여주는 미술의 지위를 확연히 갖기 시작했다.

후대에도 이 흐름은 변함없이 이어졌다. 노장에 흠뻑 빠져 있던 고려의 이규보(1168-1241)가 초서를 보고 천지음양의 조화에 비유한 일도 이에 해당

16 곽노봉, 「'書如基人'에 대한 管窺」, 『서예학연구』27(한국서예학회, 2015)

17 杜甫, 『李太白集注』 卷32, 「飮中八仙歌」.

18 "송의 원군이 상차 그림을 그리게 하려 하자 ··· 곧 옷을 풀고 다리를 뻗은 채 벗어 붙이었다. 원군이 이르기를 "옳다. 이자가 진정한 화공이다"라고 하였다." 『莊子』第二十一, 「田子方」.

19 풍우란 저, 박성규 옮김, 『중국철학사』상(서울: 까치, 1999), pp.231~440.

20 倪濤 撰, 『六藝之一録』 卷294, 「李白贈懷素草書歌」.

한다.[21] 그리고 19세기 조선의 조광진(1772-1840)에 관한 일화도 흥미롭다.

> 김응근(1793-1863)이 평안감사가 되어서 조광진의 대자大字를 시험해 보려고 ... (했다. 조광진은) ... 큰 붓을 만드는데 절굿공이만 한 나무로 붓대를 만들고 붓털에 먹을 적시니 소 허리만 했다. 조광진이 옷을 벗고 굵은 새끼줄을 가지고 어깨 위에 붓대를 동여매서 성큼성큼 걸어가며 붓을 놀리니, ...[22]

이 기이한 행동은 그가 사숙私淑한 이광사(1705-1777)가 강화학파였다는 사실과 무관하지 않은 것 같다. 이 학맥은 선종의 영향을 받은 유학으로 마음이 곧 우주만물의 법칙(心卽理)임을 내세운 양명학파이다. 양명학이 동아시아 예술에서 어떤 역할을 하였는가는 일일이 설명하기 힘들 정도로,[23] 마음의 본성(良知)에서 우러나오는 바는 행동으로 옮겨도 아무런 문제가 없다는 이들의 논리는 순수한 조형 의지에 대한 즉각적이고 거리낌 없는 발현을 가능케 하였다.

이처럼 인격을 수반한 서예는 행위예술이자 추상미술의 모습까지 띠게 되었다. 사실 이 설명은 새삼스러운 것이 아니다. 일본에서 서양화를 배웠으나 동양화로 바꾼 김용준(1904-1967)은 1931년에 이미 이렇게 설명하였다.

> 다른 예술도 그러려니와 특히 서書와 사군자에 한하여는 그 표현이 만상의 골자를 포착하는 데 있는 것이다. 그것은 한 획 한 점이 곧 우주의 정력인 동시에 모든 인격의 구상적 현현이다. ... 서와 사군자가 또한 하등 사물의 사실을 중요하게 여기지 않고 직감적으로 이심전심하는 것이다. 그러므로 그것은 음악과 같이 가장 순수한 예술의 분야를 차지할 것이다. 그러나 불행히 동방사상의 이해가 박약한 시대라 서예술의 운명이 그 후계자를 가지지 못함을 탄식할 뿐이다.[24]

그는 서예와 사군자를 형상의 묘사가 아닌 인격에 기반하며, 정신을 표현한 직관적인 미술로 정의하였다.

아울러 김용준은 계승할 서예가가 없는 절박한 상황을 안타까워했다. 그의 탄식대로 당시는 서예가 미술에서 제외되는 암울한 때였다. 그러나 한국의 서예가와 화가는 이를 외면하지 않았다. 손재형(1903-1981)을 비롯해 몇몇 현대 서예가는 세상의 변화와는 무관하게 서예의 맥을 잇기 위한 길에 나섰고 이응노 같은 일군의 화가는 숙련된 서예 기량을 바탕으로 서예적 조형미를 작품 속에 담아내기 시작했다.

21 李奎報, 『東國李相國集』권12, 「統軍尙書幕, 觀金上人草書. [公命予走筆賦]」.

22 張之琬, 『枕雨堂集』권5, 「曹訥人墓誌」; 오세창 편, 동양고전학회 역, 『근역서화징』하, pp.847~848.

23 명 후기에 성행한 양명학은 중국예술상 선종에 이어 작가의 예술 의지가 가감 없이 발현될 수 있는 예술상의 공간을 만들어 주었다. 대표 예술가는 문학가이자 서화가인 서위(徐渭, 1521~1593)를 들 수 있다. 서위 이후 중국의 서화는 작가의 감정과 심리를 담는 부류가 부상하였으며, 중국 근현대화단의 생성에도 중요한 역할을 하였다. 저우스펀 저, 서은숙 역, 『서위』(서울: 창해, 2005).

24 김용준, 「書畵協會의 印象」, 『三千里』3(11)(三千里社, 1931), p.60.

서체추상

1945년, 제2차 세계대전이 연합군의 승리로 종결됨으로써 패전국의 식민지는 독립의 기회를 맞이하였다. 한국도 예외가 아니었다. 그러나 3년의 미군정 시기(1945.9.8.-1948.8.15.)를 지나 다시 3년의 한국전쟁(1950.6.25.-1953.7.27.)이라는 참담한 세월을 견디어야 했다. 기나긴 어둠의 터널이 끝이 나자 한국의 젊은 작가들은 절망과 희망이 뒤섞인 채 새로운 모색을 하였고, 당시 부상하는 프랑스의 앵포르멜과 미국의 추상표현주의에서 대안을 찾고자 하였다.[25]

이 두 서구의 미술 경향은 작품보다 예술 행위와 물질성을, 기하적이기보다 서정적이기를, 규칙성보다 불규칙성을, 계획과 숙고보다 즉흥과 우연을, 결정성보다 비결정성을 우선으로 하는데, 마치 도가와 선종, 그리고 양명학에 의한 서예가의 직관적이고 즉흥적인 행위와 이로 인한 작품의 특징과 엇비슷하다. 오늘날의 잭슨 폴록(Jackson Pollock, 1912-1956)이나 앵포르멜 작가이자 비평가인 미셸 타피에(Michel Tapié, 1909-1987), 그리고 이에 영향을 받은 박서보(1931-)의 퍼포먼스는 우리가 앞서 거론한 장욱과 회소에서 시작하여 조광진에 이르는 행위를 연상시킨다. 실제로 이들은 동양의 사상과 예술을 차용하였다.

이에 대한 설명은 역사적으로 페르시아 전쟁 이후 구축되어 온 오리엔탈리즘에서부터 시작해야 한다. 오리엔탈리즘은 오랜 시간 동안 지속해 오면서 동양에 대한 오해는 물론이고 신비화를 만들어갔다. 20세기에 들어서자 서양 우위라는 진화론이 아프리카와 아시아 지역의 연구와 탐험을 더욱 성행시켰고 제국 열강에 편입된 일본은 오리엔탈리즘 현상의 하나인 동방취미의 대상이 되기에 충분했다. 일본 문화는 자포니즘(Japonism) 열풍을 타고 빠르게 서구에 소개되었다. 특히 불교학자 스즈키 다이세쓰(鈴木大拙, 1870-1966)가 미국에 선종을 소개함으로써[26] 서구 사상과 예술 전반에 커다란 반향이 일어났다. 페놀로사의 영향을 받은 미국의 추상화가 마크 토비(Mark Tobey, 1890-1976)는 일본 선불교와 동양의 서예에 심취하였고, 그가 속한 태평양화파가 이를 공유했던 사실이나,[27] 잭슨 폴록이 <No.14: Gray>에서처럼 초서를 연상시키는 충동적이고 우연성이 강조된 드리핑(Dripping)기법을 선보인 점은 우연이 아닌 예정된 예술상의 노정이었다.

당시 한국에서는 식민체제의 관학 미술에 대항하고자 재현적인 미술을 멀리하였고, 기하추상과 같은 서구 미술사조의 외형적인 추종에서 벗어나려고 한 부류가 형성되었다. 이들은 동양에 대한 관심과 서예에 영향을 받은 앵포르멜과 추상표현주의에 높은 관심을 보이면서 조형적인 동화를 이루었다. 그러나 중요한 차이가 있다. 서구의 두 영역에 속한 화가는 기존의 가치관을

25 김희영, 「한국 추상회화 형성기의 미술비평에 대한 비판적 성찰」, 『미술사논단』37(한국미술연구소, 2013). pp.274~289; 정무정, 「전후 추상미술계의 에스페란토, '앵포르멜' 개념의 형성과 전개」, 『미술사학』17(한국미술사교육학회, 2003), pp.15~16.

26 주성옥, 「서양 현대예술에 나타난 선과 오리엔탈리즘」, 『미학』64(한국미학회, 2010), pp.234~244.

27 Alexandra Munroe, "The Third Mind: An Introduction," *The Third Mind - American Artists Contemplate Asia, 1860-1989*(New York : Guggenheim Museum, 2009), pp.21~34.

거부하였던 반면에 한국의 작가들은 자연, 무위無爲, 선禪 등, 지극히 기존의 전통적인 동양 혹은 한국적 요소를 내세우며 자신의 조형세계와 연결을 시도 하였다.[28] 이중에 무위와 자연은 의미상 맥락이 연결되어 있으며, 선은 원래 선종을 의미하나 화가들이 말하는 선은 종교성보다는 무욕과 탈속의 수련 방 법으로 등장한다. 그러므로 이 세 용어는 원초적이며 자연스러운 원형의 상태 라는 의미로 수렴할 수 있다.

이 현상의 발생에 대해서는 여러 가지 이유가 있겠으나 우선은 사상의 동향에서 찾을 수 있다. 근세 조선의 사고를 지배한 성리학은 속성상 자유로운 예술을 추동하기에 경직된 면이 있었고 더구나 19세기에 들어 경질화된 반면 에, 강화학파가 이끈 양명학은 항일기에 주요 학자들을 배출할 정도로 큰 영향 력을 보여주었다.[29] 그리고 불교계에는 이승만 정권의 정치적·종교적 편향이 작동하는 가운데 일본불교 잔영을 탈색시키고 한국 선종의 부흥이 명분으로 제시되었다.[30] 이로써 나타난 선풍禪風의 한학과 전통을 경험하였으며 서구의 동방취미를 파악하고 우쭐해진 당시 작가에게는 쉽게 전이되고도 남았다.

이 같은 사상과 사고의 흐름이 저변에서 작동하였다면 당시 국가에 의해 계획된 문화 정책과 조작된 문화이념은 외연을 규율하였다. 식민지에서 벗어난 국가는 재건을 위해 단일한 이념이 필요했기에, 제국 열강에 대해서는 민족을, 서양 물질문화에 대해서는 동양 정신을 대항마로 내세웠다. 한국에도 두 이념은 박정희 정권 등의 군사정권이 자신들의 빈약한 정당성을 감추고 국가 통합을 유 도하는데 이용하였던 것처럼 너무나 유용한 '가공된 이데올로기'였다.[31]

이응노의 <생맥>p.71은 이 같은 흐름 속에서 제작된 작품으로, 드리핑 기법을 사용한 잭슨 폴록의 작품과 전체적인 조형미가 유사하다. 그러나 엉키 고 또 엉킨 넝쿨이라는 자연 소재를 표현하고 있어서 기존의 가치를 부정한 추상표현주의 미술 개념에는 부합하지 않는다. 그의 <성장>도2은 이러한 판단 을 더욱 견고하게 해준다. 이 작품 역시 나무와 넝쿨이라는 자연물을 이용하 는 한국적인 특징을 나타냈으며 그가 휘두른 필치에는 강약과 태세 그리고 농 담이 있고, 비백飛白을 사용하는 등 전통적이고 전형적인 서예의 필법에 기 초하고 있기 때문이다. 필법은 중세 이래로 수없이 반복하여 강조되었으며, 구본웅(1906-1953)이 서예가 가진 인문적 속성을 탈각시키고 글자의 형태를 초월한 선의 예술이라고 정의하였듯이 20세기까지 지속되었다.[32] 이응노는 조광진의 서맥을 이은 김규진으로부터 서법을 익혔기에 서예는 그의 조형 기 법상 원천이 되기에 충분했다.[33]

한편 일본에서 활동한 이우환(1936-)은 자신의 모호한 국적 상태를 반

도2. 이응노, <성장>, 1956-1958년경, 종이에 수묵담채, 133×63cm, 이응노미술관 소장
ⓒ Ungno Lee / ADAGP. Paris – SACK, Seoul, 2020

도3. 이우환, <선으로부터>, 1974, 캔버스에 석채, 194×259cm, 국립현대미술관 소장

28 권영진, 「1970년대 한국 단색조 회화의 無爲自然 사상」, 『미술사논단』40(한국미술연구소, 2015); 김학량, 「이 응노의 식민지 이후(해방공간-1950년대) - 사생과 지필묵의 탈식민적 근대성」, 『미술사학보』44(미술사학연구 회, 2015), pp.57~58; 윤난지, 「단색조 회화운동 속의 경쟁구도 박서보와 이우환」, 『현대미술사연구』32(현대 미술사학회, 2012); 윤난지, 「金煥基의 1950년대 그림 - 한국 초기 추상미술에 대한 하나의 접근」, 『현대미술사 연구』5(현대미술사학회, 1995), pp.89~98 등.

29 이상호, 「한국 근대 양명학의 철학적 특징」, 『양명학』20(한국양명학회, 2008).

30 문찬주, 「정화불교운동(1954-1962): 통합주의와 종파주의의 교차로」, 『대각사상』14(대각사상연구원, 2010), pp. 256~261.

31 김현화, 「박정희 정부의 문예중흥정책과 현대미술」, 『미술사논단』42(한국미술연구소, 2016), pp.414~143.

32 구본웅, 「제13회 조선미전을 봄」(2), 『조선중앙일보』, 1934.6.6.

33 張志淵, 『逸士遺事』권4, 「曺匡振」, 「李喜秀, 車奎憲」.

영하듯, 민족이나 전통 같은 개념에서 초월하려는 모습을 보여주었다. 그는 선불교와 양명학에 조예를 가진 니시다 기타로(西田幾多郎, 1870-1945)의 영향을 받았으며,[34] 그의 <관계항>이 일본의 정원인 석정石庭을 연상시키듯이 <선으로부터>도3는 일본의 선불교적인 화가가 보여주었던 일필 일획의 기법이 연상된다. 그러므로 그 역시 동양이라는 카테고리로 설명이 가능하다.

문자추상

1950년대 이후 앵포르멜에 자극을 받아 동양적 이념을 갖추고 서체추상을 보여준 한국의 작가들은 문자추상으로 분류할 수 있는 작품을 선보였다. 당시 한국 화가들은 주로 일본을 통해 서구 미술을 파악했으므로 일부 작품이 추상표현주의 경향인 일본 전위서前衛書와 관련되었을 수는 있다.[35] 그러나 만일 이 설정을 문화 현상 전체에 대한 해석으로 확장한다면, 편향적인 특정 관점으로 지역 혹은 집단을 선진과 후진으로 서열화한 후, 선진의 문화가 후진에 무조건 전이된다는 전파론적 해석의 오류를 낳을 수 있다. 모든 외부 문화의 수용은 내부의 기제가 작동해야만 가능하며, 이때에는 변형의 과정을 필수적으로 거치는데, 전파자에게는 왜곡이지만 수용자에게는 해석이 된다.[36] 김기창의 <무제>p.49는 전위서에 자극을 받아 이루어진 작품일 가능성이 높으나 차이가 보인다. 전위서는 일본 초서와 선승들의 빠른 속도로 긋는 비백서飛白書가 주로 이용되었다면, 김기창은 윤기있고 푸근한 먹색을 사용하였다. 이 차이는 일본과 한국 서예의 흐름에 따른 현상으로, 김기창의 경우는 19세기 말에서 20세기 전반의 한국 서예가 서체를 막론하고 대개 두툼한 필획을 사용하였던 경향의 연장이라고 할 수 있다.

당시 한국 작가들은 추상표현주의와 전위서에 대한 소식을 접하고서 자신들이 배웠음에도 외면했던 서예를 상기할 수 있었으며 이 기반 속에서 문자추상을 선보였다. 전위서의 영향으로 간주되는 김기창의 <문자도>p.50에 대한 서예적 분석은 이를 분명하게 해준다. 작품에 사용된 서예적인 필선은 일본 전위서의 초서와 조형상 관련이 없고, 굳이 거론하자면 획의 태세가 없는 전서 혹은 붓끝을 드러내고 두툼한 획이 특징인 예서와 비교할 수 있다. 정방형의 형태도 초서와는 관련이 없고 전서처럼 보인다. 이응노의 작품은 전위서와 더욱 거리가 멀다. 그는 문자 안에 모든 자연의 형태가 담겨 있다며 자신의 문자추상을 설명하였듯이 문자의 상형 요소에 집중하였다.[37] 그의 <구성>p.52-53은 상형문자의 모양을 간직한 전서풍이며 윤택한 먹색을 이용한 문자추상이다.

이렇게 한국 작가의 문자추상이 전서나 예서 같은 초기 서체를 근거로 삼았다는 점은 전위서와 확연히 구별되는 지점으로, 다시 말해 그 기반이 다르다는 의미이다. 아래는 이응노가 남긴 말이다.

34 니시다 기타로 저, 서선연 역, 『선의 연구』(서울: 빔우사, 1990).

35 박파랑, 「1950년대 동양화단의 앵포르멜 미술과 書」, 『미술사학』35(한국미술사교육학회, 2018).

36 이를테면 서양의 한 문화인류학자가 아프리카 티브족에게 셰익스피어의 햄릿을 이야기해주었으나 티브족은 자신의 환경과 문화에 기초하여 원작과는 다르게 이해한 것과 마찬가지이다. 로라 보한난, 「티브족, 셰익스피어를 만나다」, 한국문화인류학회 엮음, 『낯선 곳에서 나를 만나다』(일조각, 2006).

37 「화폭엔 평화, 마음엔 통일 그린다 : 프랑스 이응로화백 전화 인터뷰」, 『한겨레』, 1988.12.21.

우리나라의 오래된 비석처럼 그 낡은 돌의 마티에르, 돌에 새겨진 문자 등 오래 세월에 걸쳐 풍우를 견디어 온 문자는 정말로 아름답습니다. 나는 그런 세계에 흥미를 느끼게 되었고 문자에 관한 테크닉을 연구하기 시작했어요.[38]

이응노가 흥미를 느낀 비석이 거친 표면이 드러날 정도로 오래될 정도라면 주로 예서나 해서가 새겨져 있으며 초서는 거의 사용되지 않는다도4. 이러한 옛 비문을 통한 서예의 학습과 이해는 다름이 아니라 19세기 추사 김정희(1786-1856)를 정점으로 20세기까지 지속해 온 금석학의 영향이다.

이응노는 1960년 이후에 꼴라주 등의 다양한 기법을 이용해 구현한 비석같은 표면에 문자를 해체하고 조합하는 문자추상을 선보였다도5.[39] 그리고 1977년에 그린 <구성>은 빠른 필치 때문에 초서와 유사해 보이나 꺾임이 심하고 전체 형태가 예서처럼 횡방형이다p.51. 이 특징과 함께 행의 간격이 일정한 구성은 이 작품이 거친 표면의 비석과 그 위의 글자를 드로잉식으로 조형화하였다는 설명을 가능하게 한다.

당시 문자추상을 보여준 한국 작가에게는 금석학의 방법에 따라 서체의 원형에 대한 접근을 추구하는 경향이 작동하고 있다. 이응노의 <주역 64괘 차서도>p.54-55에 보이는 신비스러운 글씨는 우왕禹王이 64괘를 만들었다는 전설 때문에 위본僞本임에도 <우비禹碑>에서 차용하였다. 그리고 1970년 작 <구성>p.57에서 한글의 자모는 애초 기호이므로 한자의 전서와 예서 같은 서체의 원형에 가깝다. 문자의 원형에 대한 추구는 남관(1911-1990)의 작품에서도 확인된다. 그의 무겁고 침잠한 분위기를 보여주는 <흑과 백의 율동>p.62-63은 선사시대의 그림문자처럼 보이기까지 한다.

문자추상은 지속되어 다양성을 갖추어 갔다. 이중에 수묵화를 현대 회화에 편입시키려고 노력한 서세옥(1929-)은 서예 행위를 석도石濤(1641-1720?)의 일획一畫으로 해석하였으며 함축적이며 절제된 일필을 구사하였다.[40] 그의 <사람들>은 집중력이 요구되는 일필일획의 서법으로 '인人'을 반복함으로써 인간 군상을 완성하였다. 이로써 '인人'은 회화적 조형성을 획득하였다. 이러한 시도는 서세옥이 언급하였듯이 일찍이 동아시아에서 서예를 그림처럼 다룬 방식을 선보인 추사 김정희에 의해 시작되었다.[41] 한편 김창열(1929-)에게 문자는 다른 방식으로 선택되었다. 그는 1990년대에 들어 회귀 시리즈를 선보였다. 이때 그는 신문지 위에 글씨를 쓰며『천자문』을 익힌 이런 시절의 기억을 현재에 불러오고자 바탕에『천자문』을 사용하였다.p.68 그에게 문자는 과거를 상징하는 조형물이다.

이밖에도 오늘날의 여러 작가가 자신의 창작물에 서예 필법과 문자를 활용하고 있다. 이들은 "서예는 미술이 아니다"라고 한 사람들을 오늘 이 자리에 소환하고 싶을지도 모른다.

도4. <광개토태왕릉비廣開土太王陵碑>, 414, 종이에 탁본

도5. 이응노, <구성>, 1963, 종이에 담채, 128×66.3cm,『고암미술』3
ⓒ Ungno Lee / ADAGP. Paris – SACK, Seoul, 2020

38 이응노·박인경·富山妙子 저, 이원혜 역,『이응노-서울·파리·도쿄 : 이응노·박인경·도미야마 다에코 3인 대담집』(서울: 삼성미술문화재단, 1994), pp.144~145.

39 1960~1970년대 이응노의 문자추상에 대해서는 김학량, 「이응노 회화 연구」, 명지대학교 박사학위논문(2013), pp.147~159 참조.

40 윤난지, 「시각적 신체기호의 젠더구조 윌렘 드 쿠닝과 서세옥의 그림」,『미술사학』12(한국미술사교육학회, 1998), pp.140~143.

41 김정희에 대한 서세옥의 평은 김영나, 「산정 서세옥과의 대담」,『空間』24(4)(서울: 공간사, 1989), p.144.

서예는 어떻게 현대미술 속으로 스며들었는가: 한국 현대미술가의 서예 인식

김이순

홍익대학교 교수

들어가며

2020년에 국립현대미술관에서 서예전을 개최한다. 1969년 개관 이래 국립현대미술관에서 서예작품 중심의 기획전이 열리는 것은 처음이다. 해방 이후 미술대학을 설립할 당시 서예학과가 따로 없었기 때문에 언뜻 당연한 일처럼 보이지만, 1911년에 개원한 서화미술회 강습소에서 화과畫科와 나란히 서과書科를 두었고, 강습소 명칭에서도 드러나듯이 서예를 회화와 동일하게 '미술'로 인식하려고 했음을 감안하면 의아한 일이다.[1] 그러나 20세기에 들어와 금이 가기 시작한 서화동원론書畵同源論은『조선미술전람회』같은 관전에서 맥을 출 수가 없었다.『조선미술전람회』에서 회화와 분리된 채 존립하던 서예는 1932년에 공식적으로 미술의 영역 밖으로 밀려나고 만다.[2] 근대기에는 문인화가 제대로 계승되지 못했고 화가들은 그림에서 제발題跋을 생략하게 되었다. 해방 이후『대한민국미술전람회』에 서예부를 설치함으로써 서예가 다시 미술의 영역 안으로 들어왔지만, 회화와는 분리된 채 독자적인 길을 걷게 되었다.[3]

그렇다면 현대 미술가들의 서예에 대한 인식은 어떠했을까? 근대기에 서예는 관전 제도에 의해 미술의 영역에서 추방되었지만, 미술가들은 서예에 대해 새로운 인식을 갖기 시작했다. 동경미술학교에서 서양화를 전공한 김용준(1904-1967)은 1931년에「제11회 서화협전의 인상」이라는 글에서 書와 사군자를 '예술의 극치'라고 언급한 바 있고,[4] 조각가 김복진(1901-1940)은 '서도書道는 조각의 어머니'이며 '추사의 글씨는 그대로 조각의 원리'라고 평가

1 근대기에는 우리나라에서 '書藝'라는 용어가 통용되지 않았고, '書' 혹은 일본에서 사용하던 '書道'가 통용되었다. '서예'라는 용어, 즉 書를 미적 가치를 지닌, 예술로 보는 시각이 반영된 용어가 일반적으로 사용된 것은 해방 이후다. 이에 대한 자세한 논의는 정형민,「書-畵의 추상화 과정에 관한 試: 1930년대-1960년대 일본과 한국화단을 중심으로」,『조형』23(2000), p.3 참조. 그러나 이 글에서는 시기와 상관없이 서예로 통칭하고자 한다.

2 근대기 서예의 전반적인 양상에 대해서는 김현숙,「근대기 서 · 사군자관의 변모」,『한국미술의 자생성』(한길아트, 1999), pp.469-494 참조.

3 1949년 11월에 개최된『대한민국미술전람회』는 5부(동양화부, 서양화부, 조각부, 공예부, 서예부)로 구성되었다. 그리고 1955년에는 건축부를 신설하여 6부로 운영되었는데, 1962년 11회부터는 출품작 중에서 동양화부, 서양화부, 조각부를 경복궁미술관에서, 공예부, 서예부, 건축부를 덕수궁미술관에서 나누어 전시하였다.

4 김용준,「書畵協展의 印象」,『三千里』(1931.11), pp.59-60.

하기도 했다.[5] 동양화가가 아닌 서양화가와 조각가가 서예에 주목한 점이 흥미롭다. 서예 자체는『조선미술전람회』라는 관전 제도 안에서 설 자리를 잃었지만, 미술가들은 전혀 다른 차원에서 서예의 가치를 인식하고 있었음을 보여주기 때문이다. 1930년대 활동한 목일회牧日會 회원들처럼 한국작가들은 유화라는 서구 표현 매체를 다루며 서양인과는 다른 표현을 모색하는 과정에서 서예적인 요소를 도입했으며,[6] 이중섭(1916-1956) 유화의 중요한 조형적 특징이 대담하고 속도감 있는 서체적 필치인 것 역시 우연으로 보기 어렵다.

　　미술가들이 서예를 미술작품에 적극적으로 도입한 것은 해방 이후다. 화가들은 시詩, 서書, 화畵를 결합하거나 서화동원론을 계승하면서 書와 畵를 한 화면에 병치하는가 하면, 서예에서 추상성을 발견하고 적극적으로 서예적 요소를 소환하기도 했다. 이처럼 현대 작가들은 다양한 관점에서 서예로부터 영감을 이끌어냈고, 그 결과 현대미술과 서예는 서화의 전통과는 전혀 다른 밀월관계에 놓이게 되었다.

　　현대 미술가들이 서예에서 영감을 얻은 것은 비단 한국 미술계만의 현상이 아니다. 2차 대전 이후 등장한 서구 추상표현주의와 앵포르멜 작품에서 서체적 요소를 찾아볼 수 있으며,[7] 일본에서는 '전위서前衛書'라는 이름으로 서체적 추상이 크게 유행했다.[8] 우리나라 앵포르멜 작가들의 작품에서도 서체적 요소가 발견되는데, 여러 선행연구에서 밝혔듯이 이는 외부의 자극을 받은 결과임에는 분명하다. 그러나 이응노(1904-1989), 김기창(1913-2001), 남관(1911-1990), 김종영(1915-1982), 서세옥(1929-) 등의 미술가들이 앵포르멜 미술이 유행하던 시기를 넘어 지속적으로 서예에 대한 관심을 보여주고 있다는 점은 특별히 주목할 만하다. 이에 대해 연구자들은 서예추상, 서체추상, 서체적 추상, 문자추상 등 다양한 용어를 사용하면서 논의하고 있는데,[9] 모두 서예에서 영감을 얻어 창작한 추상미술이다.

　　이 글에서는 현대미술과 서예의 관계를 총체적으로 살펴보고자 하는데, 우선 시서화를 결합한 경우를 언급하고, 이어서 서예적 요소가 추상미술에 나타난 경우를 언급하고자 한다. 서예적 요소 중에서도 문자형상에서 영감을 얻은 문자추상과 서예의 필체에서 영감을 얻은 서체추상을 구분해서 살펴볼 것이다. 물론 작가 중에는 이 두 요소를 분리해서 설명하기 어려운 작가도 있으며, 김종영처럼 문자나 필획의 문제를 넘어서 서체가 지닌 골격, 구조에 관심을 둔 경우도 있지만, 두 가지 추상으로 나눠도 큰 무리는 없을 듯하다.

5　　김복진, 「조선 조각도의 향방-그대로 獨自의 변」, 『동아일보』, 1940.5.10; 윤범모 · 최열 엮음, 『김복진 전집』 (청년사, 1995), p.60에서 재인용.

6　　목일회 회원들의 작품에 나타나는 조형적 특징에 대한 자세한 언급은 기혜경, 「목일회 연구 –모더니즘과 전통의 길항과 상보」, 『미술사학논단』12(2001), pp.35-58 참조.

7　　김영나, 「전후 20년의 동서문화 교섭 – 미국과 동아시아 미술에 나타난 서체적 추상의 현상」, 『미술사학』 11(1997), pp.103-131.

8　　정형민, 앞의 논문, pp. 1-20; 박파랑, 「1950년대 동양화단의 앵포르멜 미술과 書」, 『미술사학』35(2018), pp.255-284.

9　　이 용어들에 대한 논의는 손병철, 「고암서예와 서체추상」, 『고암 서예 詩書畵』(이응노미술관, 2005), pp.95-110 참조.

1. 현대미술에서 재결합된 詩-書-畵

　　동아시아에서는 오랜 세월에 걸쳐 글씨를 쓰는 모필毛筆로 그림을 그려왔으며, 형사形似보다는 사의寫意를 더 중요하게 여겼다. 문제는 비가시적인 사의를 어떻게 시각화할 수 있을까 하는 것인데, 그 방법 중 하나가 점과 선으로 이루어진 서예적 요소를 통해서였다고 할 수 있다. 흔히 '문기文氣가 있다'는 평가는 제발題跋의 내용보다는 필체에 근거한다. 그리고 문인화에서 畵는 제발의 연장선, 즉 書의 연장선에 있다. 문인화의 대표작인 김정희 (1786-1856)의 <세한도>나 김수철(생몰년 미상)의 <송계한담도松溪閑談圖>를 보면, 글씨와 그림을 한결같은 필선으로 자유자재로 표현하고 있다도1.[10] 그러나 근대기에 미술의 영역에서 서예가 탈각되면서, 시서화를 갖춘 문인화는 미술의 전문 영역이 아닌 아마추어적인 것으로 여겨지기도 했다.

　　문인화나 문인화가가 다시 부상한 것은 해방 이후다. 탈왜색脫倭色과 민족미술 정립의 토대를 문인화에서 찾고자 했던 미술가들에 의해 서예는 다시 회화와 결합하게 된다. 그 중심에 있던 인물은 서울대학교 동양화과 교수로 부임한 김용준이었다. 그는 일찍이 "일획 일점이 곧 우주의 정력의 결정인 동시에 전인격의 구상적具象的 현현이다. (중략) 음악과 같이 가장 순수한 예술의 분야를 차지할 것"이라고 언급한 바 있고,[11] 서예를 정신의 표현이자 예술의 극치로 여겼다.[12] 또 그는 <송로석불노松老石不老>에 '방완당선생필의 倣阮堂先生筆意'라는 제발을 붙여 추사에 대한 흠모를 드러내고 있는데, 여러 선행 연구에서 밝혔듯이 서예와 사군자에 대한 김용준의 인식은 해방 이후 현대 동양화단에 지대한 영향을 미쳤다.[13]

　　현대 화단에서 시서화의 재결합을 시도하면서 문인화가로서의 면모를 다져나간 화가는 장우성(1912-2005)이다. 장우성은 근대기에 김은호(1892-1979) 문하에서 미술공부를 하고 채색인물화 제작에 전념했던 작가지만, 해방 이후에는 탈왜색을 구현하는 데 앞장섰고 그 방법론으로 전통 문인화를 계승하고자 했다. 그는 문인 사대부의 전문 영역인 시詩를 짓는가 하면, 제발의

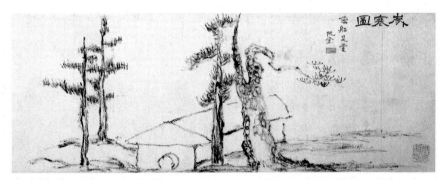

도1. 김정희, <세한도>, 1844, 종이에 먹, 23.3×108.3cm, 손창근 소장(국립중앙박물관 기탁)

10　고연희,『조선시대 산수화, 아름다운 필묵의 정신사』(돌베개, 2007), pp.260-267.

11　김용준, 앞의 글, p.60.

12　서예에 대한 김용준의 인식에 관해서는 전상모, 「근원 김용준이 본 서예, 그 직관의 미」,『동양예술』44호 (2019), pp.223-252 참조.

13　자세한 논의는 전상모, 앞의 논문; 홍선표, 「광복 50년의 한국회화사 연구」,『조선시대 회화사론』(문예출판사, 1999), pp.81-82 참조.

형식으로 그림에 문자를 도입하기도 했다p.25. 이미 서예 실력을 꾸준히 쌓아온 장우성은 자신이 창작한 글을 화면에 써넣곤 했다. 김용준이 갖고 있던 서와 사군자에 대한 생각이 장우성에게 고스란히 전달된 것이다.[14]

현대 문인화를 모색하던 미술가들은 서화동원론에 근거를 두고 서예를 중시하기는 했지만 시, 서, 화가 한 점의 작품에 동시에 등장하는 것을 절대적 기준으로 삼지는 않았다. 다만 서예를 여전히 중요하게 여겼다. 김영기(1911-2003)는 서화동원론을 견지하면서 특히 서예의 중요성을 강조했고,[15] 20세기 후반의 문인화가로 평가받는 장우성, 홍석창(1941-) 같은 동양화가들에게서 공통적으로 찾아볼 수 있는 점은 서예 실력이다. 장우성은 일찍이 김돈희(1871-1937)로부터, 홍석창은 김충현(1921-2006)과 김응현(1927-2007)으로부터 서예를 배웠다.[16] 이들의 서예 실력은 제발에서 혹은 그림의 호방한 필치에서 잘 나타난다.

현대 미술가 중에서 시, 서, 화를 융합하여 문인화 미학을 견지해 나간 경우는 동양화가만이 아니라 김환기(1913-1974) 같은 서양화가에게서도 찾아볼 수 있다. 김환기와 가깝게 지냈던 김용준은 <수화樹話 소노인少老人 가부좌상跏趺坐像>(1947)에서 책상에 살짝 기대어 편안히 앉아 있는 김환기의 모습을 자유로운 필선의 수묵담채로 표현했다p.23. 책상 위에는 붓이 꽂힌 필통과 책이 놓여있어서 김환기의 문사 취향을 단적으로 드러낸다.[17] 일찍이 일본에서 입체파와 미래파 같은 서양의 전위적인 화풍을 익히면서 모더니스트가 되고자 했던 김환기였지만 해방 이후에는 전위를 추구하기보다는 전통을 계승하여 한국인의 정서를 담고자 했다. 1954년 작 <항아리와 시>는 유화작품이지만, 김환기의 자작시는 아닐지라도 시가 곁들여져 있어 시, 서, 화의 조합을 보여준다p.41.

시, 서, 화에 대한 김환기의 관심은 1956년 도불渡佛 즈음에 더욱 두드러진다. 파리에 머무는 동안에도 파리 풍광 대신에 백자 항아리, 매화 가지를 비롯한 십장생, 목가구, 산, 달 등 민족적 정서가 담긴 모티프를 단순화시킨 기호 같은 형태를 그려 넣음으로써, 대상을 간일하게 표현하는 문인화적 분위기를 자아낸다. "내 예술은 하나도 변하지가 않았소. 여전히 항아리를 그리고 있는데, 이러다간 종생 항아리 귀신만 될 것 같소. 여기 와서 느낀 것은 詩 정신이오, 예술에는 노래가 담겨야 할 것 같소"라고 하면서 자신의 그림에 시를 써넣기도 했다.[18] 김환기의 시에 대한 관심은 뉴욕 시기의 추상작품에서도 지속되었다. 한국일보사로부터 제1회 한국미술대상전에 출품의뢰를 받은 김환기는 자신이 늘 마음으로 노래하던 이산怡山 김광섭(1904-1977)의 시「저녁에」를

14 장우성의 문인화적인 면모에 대한 언급은 한정희,「동아시아의 문인화 전통에서 본 월전의 회화세계」,『월전 연구의 새로운 모색』(이전시립월전미술관, 2012), pp.22-38; 장준구,「20세기 후반 한국의 문인화」,『20세기 동아시아의 문인화』(이천시립월전미술관, 2018. 12), pp.114-118 참조.

15 김영기에 대한 자세한 언급은 송희경,「20세기 전반 한국의 문인화: 청강 김영기의 회화이론과 작품세계를 중심으로」,『20세기 동아시아의 문인화』(이천시립월전미술관, 2018. 12), pp.86-101.

16 장준구, 앞의 논문, pp.114-118.

17 화면의 왼쪽 아래에 두 줄로 "咠丁亥佛誕節後日近園點烏先生沐手寫"라고 씌어 있어 1947년 초파일 다음날에 그린 것임을 알 수 있다. 즉 김용준은 44세, 김환기는 35세였다.

18 김환기,「파리통신」,『현대문학』(1957.1), p.134.

도2. 김환기, <무제>, 1970, 종이에 펜과
색연필, 31×23cm, 환기미술관 소장
ⓒ (재)환기재단·환기미술관

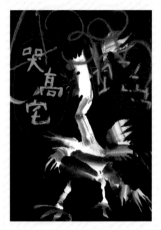

도3. 황창배, <무제-哭高宅>, 1990, 한지에
혼합재료, 144×100cm, 황창배미술관 소장

도4. 황창배, 「마를 줄 모르는 샘」, 석인,
8×3.5×3.4cm, 황창배미술관 소장

제재로 삼아 <어디서 무엇이 되어 다시 만나랴>를 제작했다.[19] 이 작품은 점들만으로 구성된 완전 추상작품이지만, 당시 제작한 드로잉 작품 <무제>(1970)를 통해 시, 서, 화가 녹아들어 있음을 확인할 수 있다.도2

시, 서, 화가 결합된 문인화의 전통은 동양화 작가들이 결코 포기할 수 없는 창작의 근간이다. 동양화에 대한 전통적 관념에서 벗어나고자 했던 황창배(1947-2001)조차도 이 세 가지 요소를 융합하려 했다. 황창배는 매우 비전통적인 표현을 추구한 것처럼 보이지만, 실은 누구보다도 전통적 필묵법을 숙지한 작가다. 게다가 선친에게서 배운 한학과 고전, 한학자 청명青溟 임창순(1913-1999)의 문하생 시절 익힌 한국학, 철농鐵農 이기우(1921-1993)에게 전수받은 전각 실력까지 문인화적 교양을 두루 갖추었다.[20]

하지만 그의 작품에서는 그러한 부분이 직접 드러나지는 않는다. 예를 들어 <무제-哭高宅>를 보면, 닭 한 마리가 거친 필치로 그려져 있고 주둥이에는 말풍선을 달고 있다도3. 좌측에는 '哭高宅', 우측에는 '꼬꼬댁'이라는 글자가 쓰여 있는데, 꼬꼬댁이란 글자 위에 X자를 그었다. 상단에는 "우리는 인위적인 꾀를 쓸 이유가 없잖아. 또 지혜도 필요 없어. 예의도 필요 없고 말씀이지. 물건을 사고팔 때 생길 수 있는 이익과 손해, 그로 인한 욕심 오해 같은 게 일어날 리가 없지. 그런데 인간들은 이 세상을 더욱 어렵고 힘들게 어지럽히고 있어."라는 풍자적 메시지를 직접 글로 적어 넣었다.[21] 시, 서, 화가 어우러진 문인화인 셈인데, 매우 어눌해 보이는 것이 흥미를 배가시킨다. 전통 사대부들이 뛰어난 기교는 오히려 '문기'가 부족하다고 여겼던 것과 같은 맥락에서, 아마추어적인 서투름에 매력을 느낀 것이 아닐까 싶다. 그러면서도 먹이 아닌 아크릴 물감으로 글씨를 쓰고 그림을 그렸다는 점에서 파격적이다.

황창배는 입체작품을 제작하기도 했는데, 이는 전각을 중시하는 서예가들의 전통과 무관하지 않을 것이다. 전각은 추사 김정희를 정점으로 하여 위창 오세창(1864-1953)을 거쳐 현대 서화가들 사이에서도 중요한 비중을 차지하고 있으며, 진정한 서예가라면 스스로 자신의 인장印章 정도는 새길 수 있어야 한다는 것이 상식으로 통용된다. 앞서 언급했듯이 전각을 전문적으로 공부한 황창배는 이러한 전통을 현대적으로 계승하여 인장 같기도 하고 비석碑石 같기도 한 입체작품을 제작했다도4. 이응노가 여러 점의 목조각을 제작한 점, 특히 벼루나 나무판에 글자를 새긴 작품들을 남긴 것 역시 전각의 연장선에 있다고 하겠다p.36.

한편, 전각 같은 서체와 그림으로 주목할 만한 작가 중에 박대성이 있다. 박대성(1945-)은 서예와 회화를 자유롭게 넘나들면서 작업하는 동양화가인데, 1999년 경주로 작업실을 옮긴 이후 서예에 관심을 갖고 서예 연마에 전력했으며, 2000년부터는 회화 작품에 서예가 현현했다고 할 수 있을 정도로 그림에서 서예적 필체를 중요한 조형요소로 도입했다. 수묵화가가 필력이 있는 선을 구사하는 것은 당연하다고 할 수 있지만, 특히 그의 필획이 날카롭고

19 김환기는 이 내용을 1970년 2월 11일 일기에 적어 두었다.『김환기 탄생 100주년 I: 어디서 무엇이 되어 다시 만나랴』(환기미술관, 2013), p.46.

20 황창배의 작품세계에 대한 자세한 언급은 송희경, 「1980-90년대 현대 한국화의 통섭: 황창배(1947-2001)가 창출한 '지필묵'의 경계 확장」, pp.157-185 참조.

21 송희경, 위의 논문, p.168에서 재인용.

긴장감 있는 것은 서예 중에서도 '방필方筆'를 익혔기 때문일 것이다. 선행 연구에서 밝혔듯이, 그는 서예를 익히면서 회화의 필선에 새로운 의미를 부여했다.[22] 書를 전문적으로 익힌 후의 그림에서 제발은 단순히 작품의 화제로 머문 것이 아니라 조형의 중요한 요소가 되었으며, 자유분방한 필획에는 기운이 응축되어 있다.p.34-35 <갑골문>(2012)을 비롯한 <상형문자> 연작은 필선이 극도로 날카롭고 긴장감이 있는데, 이는 서화동원론을 원초적으로 계승한 결과로 보인다.

2. 동양적 추상성의 구현 : 서예적 문자추상

> 나는 어릴 때부터 서예와 문인화를 그려왔기 때문에 그 경험으로 말한다면, 서예의 세계는 추상화와도 일맥상통하는 점이 있습니다. 서예에는 조형의 기본이 있어요. 선의 움직임과 공간의 설정, 새하얀 평면에 쓴 먹의 형태와 여백과의 관계, 그것은 현대 회화가 추구하고 있는 조형의 기본인 것이지요.[23]

일찍이 추상미술에서 새로운 가능성을 모색했던 이응노의 언급이다. 동양화가로서는 특이하게 1950년대에 도불渡佛의 대열에 섰고, 누구보다도 동양화의 현대화에 앞장섰던 이응노가 서예의 추상성에 주목한 것이다. 서예의 추상성은 상형문자에 뿌리를 둔 문자 자체의 형상에서 발견되기도 하고, 펜이나 연필 대신 모필로 쓴 필획에서 발생하는 필선의 강약, 속도감 등에서 발견되기도 한다. 작가에 따라 이 두 요소 모두에 주목한 경우도 있지만, 대체로는 서예의 문자형상과 서체의 필획에서 각각 영감을 얻었다.

우선, 문자의 추상성에 주목한 작가들을 살펴보자. 문자와 그림이 분리되기 이전의 상형문자, 혹은 비바람에 마모되어 읽을 수 없거나 해독하기 어려운 문자는 현대 화가들에게 창작의 영감을 불어넣었다. 19세기에 금석학이 발달하면서 비석이나 전각 글자에 대한 관심이 확대되었고, 이는 서예에서 매우 중요하게 다루어졌다. 특히 동양 전통에 관심을 둔 현대 미술가들은 내용을 해독할 수 없는 문자 그 자체에 매료되었다. 그중 서예를 몸에 익힌 화가들은 운필運筆의 묘를 살리면서 문자 추상작품을 제작했는데, 이번에 전시된 작품 중 김기창의 <무제>가 그러한 사례가 아닌가 싶다p.49. 한지 위에 먹으로 몇 개의 점을 찍고 선을 자유롭게 그은 이 작품은 얼핏 사람의 형상처럼 보이기도 한다. 그러나 이응노의 <군상>이나 서세옥의 '사람 人'자로 구성된 작품, 즉 필획의 움직임이 분명한 서예적 필선으로 그린 작품들과는 분명 다르다p.59. 김기창은 서예에서 익힌 대담한 붓놀림을 사용해 읽을 수 없는 문자를 표현한 추상작품을 제작했다. 해방 이후에도 채색화를 제작하면서 모던한 화풍을 모색하던 김기창이지만 이처럼 서예를 조형의 중심에 둔 작품을 제작하기도 했다. 1980년 작품 <문자도>는 제목에 드러나는 대로 민화의 문자도라는 맥락에서 볼 수도 있지만, 1970년대에 민화풍의 '바보산수'나 '바보화조' 이

22 박대성의 작품세계에 대한 자세한 언급은 송지연, 「소산 박대성의 회화 연구」(홍익대학교 대학원 석사학위논문) 참조.

23 이응노·박인경·도미야다 다에코 3인 대담집, 『이응노 ─ 서울·파리·도쿄』(삼성미술문화재단, 1994), p.144.

후에 본격적으로 먹으로 된 서예적 요소를 조형화하는 과정에서 탄생한 작품으로 판단된다p.50.

현대화가 중에서 서예와 회화의 관계를 언급할 때 누구보다도 자주 거론되는 작가는 단연 고암 이응노다. 허영환은 고암의 작품세계에 대해 서예에서 시작하여 서예적으로 완성되었다고 평가하기도 했는데,[24] 이응노 스스로가 자신의 작품과 서예의 관련성을 다음과 같이 밝힌 바 있다.

> 내 경우에 추상화로의 이행은 書를 하고 있었던 것, 그것으로의 귀결이라고도 할 수 있겠지요. 그로 인해서 새로운 구성적 이미지 세계가 시작되었습니다. 우리나라의 오래된 비석처럼 그 낡은 돌의 마티에르, 돌에 새겨진 문자 등, 오랜 세월에 걸쳐 풍우를 견디어온 비석들의 문자는 정말 아름답습니다. 나는 그런 세계에 흥미를 느끼게 되었고 문자에 관한 테크닉을 연구하기 시작했어요.[25]

여러 연구에서 언급했듯이 이응노는 1958년 '도불전'에서 서예적 필체나 필선의 강약이 강조된 半추상적인 수묵화를 발표했는데,[26] 이러한 표현은 사의寫意를 구현하기 위한 현대적 방법론이었다. 프랑스에서 활동하는 동안에는 다양한 매체를 다루면서 현대적인 미술을 모색했고, 작가 자신이 1960년대는 사의적 추상의 시기로, 1970년대는 문자 추상 시기로 구분했듯이[27] 1970년대에는 다양한 방식으로 서예적 문자가 작품에 등장한다. 고암의 회화 작품 중 오랜 풍상에 마모된 비석의 글자처럼 보이는 형상들이 등장하는 경우가 있는데, 이런 작품들은 내용이 탈각되면서 자연스럽게 서예 장르에서 벗어나 추상회화의 맥락에 놓이게 되었다. 나아가 문자를 화면에 채운 작품에 <구성(Composition)>이라는 제목을 붙임으로써 서양미술의 맥락에 안착하게 되었다p.57. 또 고암은 <주역 64괘 차서도次序圖>처럼 문자의 시원으로 보이는『주역』의 괘나 원시 암각화를 연상시키는 상형문자 등을 광범위하게 연구했으며, 이를 종이나 솜 콜라주, 태피스트리, 입체작품 등 다양한 방식의 추상 언어로 발전시켰다p.55.[28] 일찍부터 서예를 체득한 이응노는 유럽에서 활동하면서 서예나 전각 같은 동양 전통의 예술을 세계 보편적 조형언어인 추상미술로 구현해냈다.

파리에서 활동한 남관 역시 서예적 문자로 추상작품을 제작했다. 국제적인 미술에 관심이 컸던 남관은 1955년 파리로 떠나기 전에 극작가 오영진(1916-1974)과의 대담에서 한국이 국제전에 참가할 때는 한국적인 작품을 출

24 허영환, 「이응노의 군상화」,『고암 이응노, 삶과 예술』(얼과알, 2000), pp.275-286.

25 이응노·박인경·도미야다 다에코 3인 대담집, p.145.

26 이응노의 도불전에 관해서는 유범모, 「이응노의 渡佛과 渡佛展의 의의」,『고암미술 01: 42년만에 다시 보는 이응노 도불전』(이응노미술관, 2000), pp.14-26 참조.

27 이응노는 1958년 도불 이후 20년 정도의 자신의 작품세계를 논하면서, 첫 10년을 '사의적 추상' 시기로, 다음 10년은 '서예적 추상' 시기로 명명한 바 있는데, 후자는 1970년대에 '읽을 수 없는 문자'로 추상작품을 제작한 시기다. 이응노, 「신세계미술관 개인전 서문」(1976);『고암 이응노, 삶과 예술』(얼과알, 2000), pp.329-320에 재수록.

28 이응노의 서예적 추상에 대해서는 열거하기 어려울 만큼 많은 연구가 축적되어 있으므로, 이 글에서는 간략하게만 언급했다. 이일, 「사의적 추상, 서예적 추상」,『계간미술』3(1977, 여름), pp.33-36; 유재길, 「고암 이응노의 문자추상(1960-1980) 작품세계」,『고암 이응노, 삶과 예술』(얼과알, 2000), pp.253-264; 손병철, 「고암서예와 서체추상」,『고암 서예 詩書畵』(이응노미술관, 2005), pp.95-110 참조.

품해야 하는데, 한국적인 것은 소재가 아니라 정신과 필법을 통해서 표현 가능하다고 언급한 바 있다.[29] 파리에 도착한 후 전쟁이나 폐허의 상흔을 앵포르멜적인 조형요소로 표현하던 남관은 1965년 개인전에서 상형문자 같기도 하고 오래된 비석의 읽을 수 없는 문자 같기도 한 형상이 있는 추상작품을 출품했다. 남관 역시 이응노와 마찬가지로 한자의 근원인 상형문자나 내용을 해독할 수 없는 비석의 문자에서 현대적 추상성을 발견한 것이다. 남관은 '데콜라주(dé-collage)' 기법을 사용해, 오랜 세월에 걸친 풍상으로 윤곽선이 마모되고 표면이 닳은 금석문을 연상시키는 문자 추상화를 제작했다. <태고>(1967)에서처럼 문자형상을 가면의 형태와 결합하는가 하면, 귀국 후에도 <겨울 풍경>(1972)처럼 읽을 수 없는 문자로 화면을 채운 작품을 제작했다p.65.[30]

　　남관과 마찬가지로 파리에서 활동하던 김창열(1929-) 역시 서예적인 문자를 적극적으로 작품에 도입한 작가다. 김창열은 1973년경에 물방울을 그리기 시작하여 현재까지 50년 가까운 세월 동안 물방울을 그리고 있다. 물방울 모양이나 표현방식은 시기마다 다르고 바탕의 표현에도 변화가 있는데, 초기에는 캔버스 생지에 직접 그리거나 캔버스를 모래로 덮고 그 위에 물방울을 그리다가 1983년경부터는 캔버스 바탕에 기하학적 패턴을 넣어 변화를 주었다. 화면에 서예적 문자가 등장한 것은 1986년경이다.[31] 처음에는 완전한 글자가 아니라 해서체의 필획이 화면에 흩어진 상태로 표현하다가 점차 수많은 필획을 중첩시켜 화면을 채운 후에 그 위에 물방울을 그려 넣었고, 1990년 전후로는 마침내 화면에 『천자문』을 그대로 옮겨 그리는 작업을 했다. 인쇄된 한자를 그대로 옮겨 그리거나 문자를 남기고 배경을 어둡게 칠하는 식의 표현방법은 쌍구법雙鉤法, 즉 한자 쓰기를 공부할 때 글자 획의 윤곽선을 먼저 그리고 그 공간을 먹으로 채워나가는 학습방법으로, 초보자들에게 문자의 조형을 익히게 하는 방법을 연상시킨다. 『천자문』의 한자가 화면에 들어가면서 작품의 명제도 <회귀>로 바뀌게 된다p.68.

　　그렇다면 김창열이 화면에 『천자문』을 등장시킨 이유는 무엇일까. 배경에 그려 넣은 한자는 해서체이기 때문에 글자 자체는 읽을 수 있지만 전체 의미를 해독하기는 어렵다. 더구나 서양인이 그 내용을 파악하기란 쉽지 않기 때문에, 결과적으로는 이응노나 남관의 작품에 등장하는 마모된 문자와 크게 다를 바 없게 된다. 사실 작가 자신도 보는 사람이 이 문자를 해독하고 내용을 파악하기를 원하거나 기대하지는 않을 것이다. 때문에 『천자문』의 문자는 영롱하게 반짝이는 물방울과 대비되는 요소이자 동양성을 표현하려는 요소로 도입된 것이라고 할 수 있다. 물론 오랫동안 서예를 몸에 익힌 김창열이 『천자문』을 선택한 것은 우연이 아니겠지만, 한자의 도입은 작가가 물방울을 통해서 드러내고자 했던 동양적 우주관을 강화하려는 방법의 일환이었을 것으로 짐작된다.[32]

29　최열, 『한국현대미술비평사』(청년사, 2012), pp.184-85.

30　남관의 작품세계에 대해서는 임영방, 「남관의 창작세계」, 『남관』(국립현대미술관, 1981), pp.13-18; 유준상, 「남관 회화의 형성 –서울과 파리」, 『남관: 80년의 생애와 예술』(갤러리 현대, 1991), pp.221-227 참조.

31　김창열은 1970년대 중반에 잡지 『르 피가로』지를 바탕으로 삼아 물방울을 그리기도 했는데, 이때는 문자에 관심을 두었다기보다는 종이 위에 물방울이 영롱하게 맺혀있는 상태를 보여주려 했던 것으로 보인다. 생 캔버스 표면이나 모래 위에 물방울이 영롱하게 맺혀있는 일루전을 보여준 것과 같은 맥락이라고 할 수 있다.

32　김창열 작품에 대한 자세한 언급은 기혜경, 「우주를 품은 물방울: 김창열 작업을 통해 드러나는 동양성」, 『미술평단』 122(2016, 가을호), pp.65-76.

3. 서예의 본질과 접속하다 : 서예적 필체 추상

　　서예는 문자 자체도 중요하지만 붓의 '운용', 즉 '운필運筆'이 중요하다. 펜이나 연필 같은 필기구로 쓴 글자와 달리 모필로 쓴 글자는 독특한 특징이 있으며, 끝이 부드러운 모필로 글자를 쓰기 위해서는 반복적인 연습이 필요하다. 그리고 글씨를 쓸 때는 붓끝에 온 정신을 집중해서 한순간에 써 내려가야 한다는 점에서, 서예는 단순히 물질적인 점과 선이 아니라 고도로 응결된 정신성을 찰나적으로 표현하는 작업이다. 문인화의 중요한 요소로 문자향文字香과 서권기書卷氣를 언급하는데, 독서로 인품이 높아지고 학문이 깊어지면 서권기가 저절로 생기고 문자향이 풍긴다고는 하지만, 눈에 보이지 않는 기운氣韻 내지는 사기士氣를 어떻게 가시화할 수 있을까. 필선에는 붓의 속도감과 쓰는 사람의 호흡, 마음의 진폭이 담겨 있기 때문에, 제발을 통해 또는 미점米點이나 피마준皮麻皴과 같은 서예적 필묵법을 통해 문인 정신을 표현할 수 있다. 김정희의 <세한도>에 등장하는 가옥이나 소나무는 글씨를 쓴 그 붓의 그 먹, 그리고 그 호흡에 의해 그려진 것이기 때문에 보는 사람이 문자향 서권기를 느끼는 것이 아니겠는가.

　　서예를 익힌 화가는 운필의 순간성과 자유로움을 적극적으로 드러내는 방식으로 필선을 구사함으로써 서예적인 필치가 중심이 되는 추상작품을 제작한다. 이응노는 도불 이전에 서예적 필치로 <생맥生脈>(1950년대)을 제작했다p.71. 이는 일견 잭슨 폴록(Jackson Pollock, 1912-1956)의 추상표현주의 작품을 연상시키지만 표현방식에서 차이를 보인다. 잭슨 폴록은 서양의 초현실주의적 자동기술법(Automatism)에 근간을 두고 충동적인 물감 뿌리기를 했다. 반면, 서예를 몸에 익힌 이응노는 서예적 필선을 반복했고, 그 결과 완성된 <생맥>은 등나무 줄기를 연상시키기도 하는 반半추상적 작품이 되었다. 그는 『동양화의 감상과 기법』(1955)이라는 책에서 "반추상이란 사생寫生과 사의寫意가 일치된 것을 의미하는 것"이고 설명하면서 <취야>라는 자신의 작품과 김기창의 <구멍가게>를 예로 들고 있다.[33] 서양의 반추상 양식을 동양에서 추구하는 사의성으로 설명한 점이 흥미로운데, <생맥>은 이러한 맥락에서 그가 도불 후인 1960년대에 추구한 '사의적 추상'의 초기 양상이라고 할 수 있다. 또 서예적 필선에 중심을 둔 이 작품은, 동양화는 붓으로 칠하는 미술이 아니라 서예의 쓰기처럼 붓끝으로 선을 긋는 미술이라는 개념을 계승한 것으로도 볼 수 있다. 다시 말해, 동양에서 畵의 개념은 서와 마찬가지로 전적으로 선을 '긋는'다는 행위의 결과임을 보여준다.

　　이렇듯 書든 畵든 덧칠할 수 없다는 엄격한 원칙을 현대 미술가들은 서체적 필치와 필획으로 계승하고 있다. 서예는 서법에 따른 반복적인 수련을 통해 도달할 수 있는 영역으로, 이런 서예에서 필획이 함축하는 중요한 특성인 찰나적이고 일회적 속성을 회화에 그대로 들여온 경우가 많다. 대표적으로 이우환(1936-)은 서예의 이러한 특성에 주목하고 '그리기'가 아닌 '쓰기'를 작품의 출발점으로 삼았다.[34] <관계항> 작업을 하던 이우환은 1973년에 <점으

33　이응노, 『동양화의 감상과 기법』(서울 문화교육출판사, 1955), p.43.

34　이우환은 이 점에 대해서 「빠다샹젱(八大山人)의 <목련도>에 부쳐」, 『여백의 예술』(현대문학, 2002), pp.50-

로부터>와 <선으로부터> 연작을 발표했다도5.6.[35] 일본 평론가 나카하라 유스케(中原祐介, 1931-2011)는 <점으로부터>와 <선으로부터>라는 두 가지 계열의 작품은 화면에 구체적으로 문자나 문장이 쓰여 있는 것은 아니지만, 갈필이 될 때까지 점을 찍는 붓 자국의 배열은 한 문사씩 구획된 배열과, 선을 그은 것은 한 행의 문장과 매우 유사한 구조로 되어 있으며, 이는 '그리기'와 '쓰기'의 양의성兩意性을 토대로 성립되고 있다고 보았다. 점과 선은 '그리기'로서의 의식과 '쓰기'로서의 의식 사이의 미묘하고도 절묘한 균형을 잡은 산물이라는 것이다.[36]

이우환 자신도 점을 찍고 선을 긋는 것이 동양의 서예와 맞닿아 있음을 설명한 바 있는데, 1978년 2월 일본『미즈에』에 실린 이우환의 발언에서 이를 확인할 수 있다.

도5. 이우환, <점으로부터>, 1973, 캔버스에 석채, 194×259cm, 국립현대미술관 소장

어렸을 때부터 나는 줄곧 그림과 서예를 배웠는데, 그때 항상 훈련을 받은 것이 바로 점과 선이었다. 점이나 선을 그리는 방식 속에 살아 있는 것과 죽은 것이 있다든가, 나아가서는 거기에 신기神氣를 불어넣기 위해서는 수련을 쌓아야 한다든가의 말을 들으며 점을 찍은 행위, 선을 긋는 태도만을 배워온 셈이다. 점의 연결이 선이 되고 점을 여러 가지 방식으로 배합하면 그것이 때로는 산이 되고 돌이 된다는 것은 이미 동양회화의 철학이다. (중략) '점과 선으로 모든 회화는 성립된다.'고 나를 가르친 노인네 화가는 늘상 말해주었다. 그러나 실상은 그림뿐만 아니라 이 우주가 모두 점과 선으로 이루어져 있고 점에서 시작하여 점으로 돌아간다는 사상이 태고적부터 있었음을 차츰 체득하고 그것이 몸에 배게 되었다.

도6. 이우환, <선으로부터>, 1974, 캔버스에 석채, 194×259cm, 국립현대미술관 소장

1973년 <점으로부터>와 <선으로부터>가 등장한 배경설명이자 그가 지금까지도 견지하고 있는 철학이다. 연작 초기에 보이는 점과 선의 엄격함은 1978년경부터 자유로운 운필로 변화하기 시작하더니, 1980년대 이후 <바람과 함께> 연작과 <동풍> 연작에서는 한층 자유로운 필선으로 바뀌면서 더욱 찰나적이고 역동적이며 기운생동하는 서예적 점과 선이 요체로 작동하게 된다p.73.

찰나적이고 자유분방한 서예적 필체의 붓놀림은 오수환(1946-)의 작품에서도 찾아볼 수 있다. 서예가 오제봉吳濟峰(1908-1991)의 아들인 오수환은 어려서부터 습관처럼 동양의 문학과 서화를 익혔다고 한다.[37] 일찍부터 문인화가로서의 훈련을 해온 셈이다. 뿐만 아니라 그는 서예 미학을 정립하는 데 커다란 영향을 미친 노장사상老莊思想과 같은 정신적인 전통에 관심을 두었다. 이러한 면모는 <곡신> 연작에서 기호와 상형문자로 구현되기도 하고, <변화> 연작에서처럼 즉흥적인 붓놀림으로 표현되기도 했다p.75. 서예의 필획처럼 그가 화면에 그은 몇 개의 필선 자체는 어떤 내용을 제시하거나 전달하지

54에서 상세히 언급하고 있다.

35　1972년 명동화랑 개인전에서는 입체 작품과 평면 작품을 같이 전시했다.

36　나카하라 유스케 서문,『이우환』(동경화랑, 1977).

37　최윤이, 「송안(松眼) 오수환(吳受桓)의 회화 연구」(홍익대학교 미술대학원 석사학위논문, 2019), p.34.

않는다. 다만 생동감 있는 서예적 필선을 통해 자신이 추구하는 자유로움과 무의식을 나타낼 뿐이다. 요컨대 오수환의 필선은 무엇인가를 암시하는 기호와 상징이 아니라 지극히 주관적이고 정신적인 것이며, 오랫동안 갈고 닦은 서예적 필체로 자연에 내재된 생명력을 포착하려는 것이다.

1970년대 초에 실험적인 작업을 하던 이강소(1943-)는 최근 들어 몇 개의 필획으로 이루어진 회화 작품을 하고 있다. 1980년대 후반에 단색조의 빠른 필선으로 오리, 사슴, 배 등을 그리던 그는 1990년대 후반부터 서예적 필획만으로 화면을 구성하기 시작한다. <섬으로부터>, <강으로부터>는 필획으로만 되어 있음에도 명제가 구체적이기 때문에 배, 오리, 파도, 물결 등을 연상시키기도 하는 데 비해, 2000년대의 <허(Emptiness)> 연작에서는 특정 이미지를 연상시키는 요소가 사라지고 서예적 필획만 등장한다. 작가 자신이 서예와 획, 그리고 신체의 움직임에 따른 '一劃'을 언급한 바 있듯이,[38] <허> 연작부터는 캔버스에 찰나성이 강조된 몇 개의 필획만이 존재한다. <청명(Serenity)> 연작 역시 캔버스 위에는 대담하고 역동적인 붓놀림의 흔적만이 남아 있다. 이러한 붓놀림은 성리학의 기氣 개념처럼 끊임없이 움직이며 변화하는 자연의 본성을 포착하려는 것이다p.76.

회화뿐 아니라 한국 현대조각에서도 서예적 요소를 발견할 수 있다. 조형적으로 전각을 연상시키는 경우도 있지만 서예의 필획을 조각적으로 표현한 작가도 있다. 최만린(1935-)은 1968년부터 테라코타나 시멘트를 사용해서 문자를 연상시키면서도 필획을 강조한 추상조각 작품을 제작했다. <지地>는 '地'라는 문자에 토대를 두고 있지만 작가의 관심은 문자의 조형성보다는 서체의 필획에 내재된 '에너지' 즉 기운 내지는 생명력을 표현하는 데 있다p.81. 이 작품은 표면이 거칠고 불규칙하기 때문에 추상표현주의나 앵포르멜 미술을 연상시키기도 하지만, 당시 최만린의 드로잉을 살펴보면 서구의 추상표현주의보다는 대담한 동양의 서체에서 보이는, 모필毛筆의 움직임에 내재된 에너지를 형상화하는 데 관심을 두었음을 확인할 수 있다.

서예에 대한 최만린의 관심은 이후로도 꾸준히 지속된다. 1970년대 <아雅> 연작은 얼핏 자코메티의 인물상을 연상시키지만,[39] 사실은 서예적인 요소가 두드러진다p.83. 1974-75년에 미국에 체류할 당시 그는 한국인으로서의 정체성에 대해 깊이 숙고했고, 이때 철을 녹여 용접하는 작업에 몰두하게 된다. 최만린 자신은 "작품형성과정에서 금속(용접) 조각 본래의 전통적으로 사용하는 기계적 기능과 제작방법에 반하여 동양의 서화에 쓰는 필묵 용법과 같이 재료(철봉)와 방법(용접)의 실험으로 새로운 기법에 의한 조형작업의 가능성을 시도하였다"라고 밝혔는데,[40] 당시 그가 시도한 용접조각은 서구 용접조각의 전통보다는 서예의 글쓰기에 더 가깝다. 1975-77년 사이에 제작된 드로잉들에서도 파동치는 모필의 유연한 움직임이 나타나고 있음을 볼 때, 그의 <아雅> 연작의 근원이 서체에 있다는 것을 유추할 수 있다. 이후 <胎>나 <0>

38 이강소, 「멋대로의 형상, 멋대로의 기운」, 『엠이엠아트』(2011. 2), p.156.; 김희주, 「이강소의 작품세계」(홍익대학교 미술대학원 석사학위논문, 2018), p.50에서 재인용.

39 김정희는 <雅> 연작을 자코메티의 가느다랗게 실루엣만 남긴 인물상과의 유사성을 언급하기도 했다. 「최만린 조각세계 40년: 생명의 힘의 형태화」, p.21.

40 최만린, 「금속조작품 실험 연구」, 『조형』2(서울대학교 미술대학, 1978), p.48.

연작 역시 필획에 근간을 두고 모필이 지닌 생명성을 더욱 응축시킨 작품들이라고 하겠다.[41]

　　한국 근현대작가들은 생명을 표현하는 데 큰 관심을 보였다. 근대기에 오지호(1905-1982)는 사연 풍경화를 통해 약동하는 자연의 모습을 생명감 넘치는 붓질로 노래했는가 하면, 김정숙(1917-1991) 같은 추상조각가들은 유기적 형상을 통해 응축된 생명력을 표현하고자 했다. 오수환, 이강소, 최만린 같은 작가들 역시 서예의 필체에 내재된 기운을 조형화하여 생명을 표현하고자 했다.

　　현대미술가들 중에서 누구보다도 서예에 조예가 깊었던 김종영은 자신의 조각작품에 어떠한 방식으로 서예를 융합시켜 나갔을까. 김종영의 서예와 조각작품의 관계는 이미 여러 편의 선행 연구에서 논의되었기 때문에, 이 글에서 새삼 자세히 언급할 필요는 없을 것이다.[42] 다만 분명한 것은, 김종영이 조각작품에서 서예적인 필획을 입체적으로 조형화하는 식의 작업을 지향하지 않았다는 점이다. 그는 추사의 글씨에서 '리듬의 미'보다는 '구조의 미'를 발견하고, 추사체의 골격이나 구조로부터 조각과의 연계성을 찾았다고 보이며, 그가 추사의 서예에서 세잔의 미학을 읽어낸 것 역시 동일한 맥락으로 보인다. 추사와 세잔의 작품에서 찾아볼 수 있는 투철한 조형성과 구조의 미는 김종영의 조각에 면면히 흐르는 특성으로, 추사 서예의 근본적인 조형원리는 물론 창작의 태도와 정신이 김종영이라는 조각가에 의해 전혀 다른 표현매체로 현현顯現되었다고 하겠다. 김종영은 '예술의 목표는 통찰이며, 감정의 본질적 생명의 이해'라고 보았는데, 그의 서예나 조각은 모두 그러한 맥락에서 이해될 수 있을 것이다.

나오며

　　이응노는 "서예자무궁무진지예書藝者無窮無盡之藝, 영원불멸지거대예술永遠不滅之巨大藝術"(1978)이라고 쓴 서예작품을 남겼다. 서예에 관한 이응노의 이런 생각은 2020년 국립현대미술관의 서예전에서 구현되었다고 하겠다. 지금까지 살펴보았듯이, 이응노를 비롯한 많은 현대미술가들은 서예에서 영감을 얻어 현대미술의 일로一路를 개척했다. 이러한 경향이 특정 시기나 작가에 한정된 것이 아니라 해방 이후 동양화, 서양화, 조각에서 지속적으로 나타나고 있음은 주목할 만 하다.

　　김용준이 일찍이 일제강점기에 서예의 중요성을 언급한 이래, 해방 이후 서예는 서화동원론의 복권, 즉 일제강점기에 예술의 영역에서 탈각되었던 書를 예술의 영역으로 회복하려는 의지의 표명이자 왜색 탈피의 한 방법론으로서 중요하게 여겨졌다. 장우성 같은 수묵화가뿐만 아니라 김환기 같은 유화가, 나아가 황창배처럼 장르의 탈경계를 모색하는 작가들에게 서예는 문인화

41　이에 대한 자세한 언급은 김이순, 「최만린의 드로잉, 생명성을 잉태한 필획」, 『최만린 드로잉』 (모란미술관, 2011) 참조.

42　오광수, 『김종영』, pp.153-159; 김현숙, 「김종영(1915-1982) 예술의 법고창신적法古創新的 경계境界 —추사 김정희의 영향을 중심으로」, 『근대미술연구 2006』(국립현대미술관, 2006), pp.77-98; 박춘호, 「선비 조각가 김종영」, 『미술사논단』(2018, 특별호), pp.7-59.

가의 정신과 사의성을 계승할 수 있는 필수적 요소였다. 추상을 추구하는 현대미술가들 사이에서도 서예는 전통을 계승하고 정신성을 담아낼 수 있는 중요한 매개체로 작동했다. 이응노, 남관, 김창열 등 프랑스에서 활동하던 작가들은 서예를 통해 동양인으로서의 정체성을 담아낼 수 있었으며, 이우환, 오수환, 이강소 등은 서예의 필선에 내재된 기운 내지는 생명성을 캔버스에 구현하고자 했다. 결국 서예는 한국미술가들이 결코 포기할 수 없는 영역인 정신성을 담아낼 수 있는 방편으로, 때로는 한국미술의 정체성을 보여주는 요소로 작동한 셈이다.

21세기에 국립현대미술관에서 열리는 서예전은, 전통에 대한 오마주인 동시에 포스트모던시대의 탈장르적 맥락에서 미래에 대한 모색이라고 하겠다. 고야마 쇼타로(小山正太郎, 1857-1916)가 1882년에 "書는 미술이 아니다"라는 글을 발표한 이래, 우리나라에서도 20세기 초부터 서화의 관계는 금이 가기 시작했고 급기야 서예가 미술의 제도권 밖으로 밀려나기도 했으나, 미술가들은 서예를 완전히 놓지 않았다. 모필의 필획에 중심을 둔 서예와 회화는 새끼줄처럼 꼬여 있었으며 현대에는 그 경계가 확장되었다. 더욱이 서양미술과 직접 대면한 미술가들이 서예를 우리 고유의 전통으로 인식하기 시작함에 따라 현대미술에서 서예와 회화는 분리 불가능한 상황에 놓이게 되었다. 게다가 탈장르 시대의 미술에서 서예와 회화의 구분은 큰 의미가 없을 것이다. 그뿐만 아니라 서예가 '캘리그라피'라는 용어를 만나면서 흥미진진한 변신을 거듭하고 있다는 점에서, 서예의 확장성에 대한 기대가 커진다.

II

書如其人

글씨가 그 사람이다

한국 근현대 서예가 1세대들

작품해제: 김상환 K, 배원정 B / 한문해제: 김상환

서화書畫와 미술美術의 갈림길에서

 1876년의 개항부터 대한제국(1897-1910) 시기까지의 서단書壇에는 한동안 리더가 출현하지 않은 채 김정희가 남긴 자취와 울림이 지속되고 있었다. 특히 흥선대원군興宣大院君 석파石坡 이하응李昰應(1820-1898)과 역매亦梅 오경석吳慶錫(1831-1879) 그리고 소당小棠 김석준金奭準(1831-1915) 등 김정희의 말년 제자는 추사체를 계승하거나 금석학적인 서예 학습법으로 서단을 움직였다. 그리고 이들은 근대의 서예가를 배출하였는데, 이하응은 석재石齋 서병오徐丙五(1862-1935)로, 오경석은 아들 위창葦滄 오세창吳世昌(1864-1953)으로, 김석준은 성재惺齋 김태석金台錫(1875-1953)으로 이어졌다. 이 중에 서병오는 행서에, 나머지 두 서예가는 전서와 예서에 뛰어났다. 그리고 이들은 각각 자신의 영역을 구축하였다. 서병오는 고향인 대구에서 화단과 서단을 이끌었으며, 오세창은 서울에서 활동하며 전각과 미술품 감식에 깊은 조예를 보였고 김태석은 전각가로서 동아시아에서 명성을 얻었다. 한편 서화미술원 1기생인 무호無號 이한복李漢福(1897-1944)은 김정희와 사승관계로 연결되지는 않으나 추사체를 익혔으며 전각에 뛰어났다.

 근대 서단의 거장으로 일컬어지는 해강海岡 김규진金圭鎭(1864-1933)과 성당惺堂 김돈희金敦熙(1871-1936)는 앞의 서예가들보다 훨씬 다양한 서체를 썼으며, 추사체의 영향이 적은 편이다. 이중에 김규진은 평양 서단의 계보를 잇고 있으며 대자大字에 독보적이었다. 그는 서울과 평양을 오가며 활동하면서 계몽운동의 일환으로 미술교육을 하는 근대적 면모를 보여 주었다. 김돈희는 서화협회의 네 번째 회장을 역임하였으며 서울을 중심으로 활동하였다.

 이 근대의 서예가들은 서예가 미술에서 제외되는 시기에 살았다. 그래서 이한복이 그림과 글씨는 별개라는 사설을 썼듯이 흔들리기도 했다. 그렇지만 이들은 조선의 서풍書風을 계승하면서 자신의 서풍을 완성하였고 후학을 양성하여 한국 서단의 맥을 현대까지 지속시켜 주는 역할을 하였다.김현권

이백 李白 「독좌경정산 獨坐敬亭山」

서병오
종이에 먹
99.8×49×(2)cm
영남대학교박물관 소장

衆鳥高飛盡
孤雲獨去閒
相看兩不厭
只有敬亭山
뭇 새들 높이 날아 사라지고,
외로운 구름만 한가로이 떠가네.
서로 바라봐도 싫증나지 않은 것은
오직 경정산뿐이라네.

松石君淸玩 石齋
송석군청완 석재

당나라 시인 이백李白(701-762)이 지은 「독좌경정산獨坐敬亭山」이라는 오언절구를 특유의 행초로 쓴 작품이다. 한 폭에 다 쓰지 않고 두 구절씩 나누어 적고 각 폭에 석재石齋라는 호를 적었다. 두 번째 폭에는 송석松石군에게 맑게 완상玩賞하라고 하였다.

석재石齋 서병오徐丙五(1862-1935)는 일제강점기 교남서화연구회 회장과 조선미술전람회 부심사위원 등을 역임한 서화가이다. 글씨는 매우 격조 있는 행서行書를 남겼다.

이 작품은 붓에 먹을 흠뻑 찍어 일필휘지로 쓴 작품이다. 새로 먹을 찍을 때마다 획은 더욱 강하게 드러났다. 특히 담묵淡墨을 사용하였기 때문에 운필運筆한 흔적이 그대로 드러난다. 필획이 흘러간 부분이나 붓을 꺾고 휘두른 자국까지도 남아 있다. 대구에 정착하여 살면서 영남 일원의 대표적 서화가로 최대의 명성을 누렸다.K

한경 漢鏡
고구려고성각자 高句麗古城刻字
신라석경연 新羅石經硏

오세창
1924
종이에 먹
135.5×46.8cm
한양대학교박물관 소장

한경漢鏡

중국 한대漢代에 만들어진 거울로 전한경前漢鏡과 후한경後漢鏡으로 구분할 수 있다. 이는 중국의 한에서 제작된 거울이지만 중국 내지內地는 물론 낙랑과 삼한, 왜 등 동북아시아 전역에 유통되었다. 주로 한반도에서는 서북한 지역과 동남부 지역의 분묘에서 발견되지만, 일부 생활 유적에서 파경破鏡이 발견되기도 한다. 이와 같이 한경의 수입과 사용 습속은 시기와 지역에 따라 차이가 있다.

거울은 용모를 비추어 보는 화장 도구로서의 기능이 일차적이지만, 신분을 상징하거나 벽사辟邪의 의미를 가진 위세품으로서의 기능도 가졌다. 또 한경은 그 자체에 기년紀年이 기록된 경우도 있고, 다른 기년명 기물과 무덤에 동반되기도 하여 제작과 유행한 절대 연대를 어느 정도 알 수 있다. 따라서 유적이나 유물의 편년에 중요한 자료로 이용되고 있다. 그리고 한경의 수입은 다른 기물의 수입과 함께 이루어지는 경우가 많다. 따라서 한경의 유통 과정을 통해 당시 선진 지역인 한이나 낙랑과의 교류 관계를 살피는 데도 절대적인 자료로 활용되고 있다. 그 외 사용 습속이나 부장 양상 등을 통해 당시의 습속이나 관념, 사회 체제 등에 대해서도 접근할 수 있는 자료이다.

고구려고성각자高句麗古城刻字

현재는 고구려高句麗 평양성平壤城 석편石片 또는 고구려 평양성 축성 기록 글자라 하는데, 고구려가 평양성을 쌓을 당시 도성의 축조를 맡은 공사책임자가 평평한 자연석 위에 글자를 새긴 것이다. 1978년 12월 7일 대한민국의 보물 제642호로 지정되었으며, 현재는 이화여자대학교 박물관이 소장하고 있다.

평양성은 고구려의 도성으로 성곽에서 현재까지 글자가 새겨진 4개의 성석城石이 발견됐다. 성석에 새겨진 글자 수는 모두 7행 27자로, 그 내용은 '기유년 5월 21일 이 곳으로부터 아래쪽 동쪽을 향하여 12리 구간을 물성物省 소형小兄과 배수俳須 백두百頭가 담당하였다.'라고 풀이되고 있다.

이 성석의 현재 상태는 두 번째 행의 깨어져 나간 부분과 함께 전체 9조각으로 균열되어 있어 석고로 고정시켜 놓은 상태이다. 이 명문은 소형이란 하급관원이 책임을 지고 축성했다는 사무기록에 지나지 않지만, 고구려시대 도성의 축조 사실을 명시해 주는 귀중한 자료이다. 소형은 고구려의 14관등 가운데 제11위에 속한다. 한편 고구려의 서예 자료로서도 주목되는데, 청나라 학자 캉유웨이(康有爲, 1858-1927)는 『광예주쌍집廣藝舟雙楫』에서 꾸미지 않아 자연스러운 이 글씨의 서품을 고품高品 하下에 넣어 높이 평가하였다.

신라석경연新羅石經硏

석경石經은 경전經典의 원문原文을 석판石板에 새긴 것으로 우리나라에는 구례求禮 화엄사華嚴寺의 화엄석경잔편華嚴石經殘片과 경주慶州 창림사지昌林寺址 부근에서 출토된 법화석경法華石經 등이 유명하다. 석경에는 네모진 돌들을 서로 맞추어 끼웠던 듯 모서리에 연결을 위한 홈이 파여져 있다. 임진왜란 때 화재로 석경들이 파손되었고, 색깔도 회갈색 등으로 변하였다고 한다. 파손된 것을 모아 지금은 약 9천여 점이 남아 있다. 석경의 자체字體는 해서체楷書體로 최치원崔致遠(857-?)의 사산비四山碑 중 하동河東 쌍계사雙磎寺 진감국사비문眞鑑國師碑文과 닮았으며 3·4종류의 자체가 나타나고 있다.ᴋ

「**김태석인** 金台錫印」
「**성재** 惺齋」

김태석
1949
석인
3.3×3.3×9.8cm
국립민속박물관 소장

『**청유인보** 淸游印譜』

김태석
종이에 인주, 먹
19×12.8cm
개인소장

　김태석은 중국에 18년 동안 체류하면서 많은 전각활동을 했는데, 1912년에는 중화민국의 초대 총통이었던 위안스카이(袁世凱, 1859-1916)로부터 재능을 인정받아 국새國璽를 새기고, 그의 서예고문을 지냈다. 1938년부터 7년간 일본에 체류한 후, 대동한묵회를 조직해 서예와 전각을 통한 후학 양성에 힘썼다. 그는 중국의 명청대明淸代 인장과 일본의 근대 전각을 널리 익혀 한국 근현대 전각 수준을 한 단계 끌어올렸다는 평가를 받는다.B

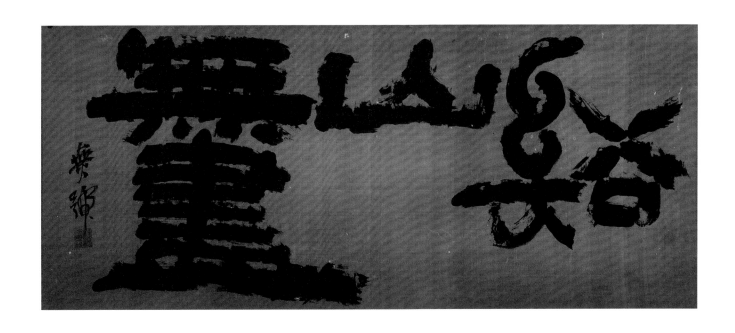

계산무진 谿山無盡

이한복
20세기
비단에 먹
51×121cm
개인소장

谿山無盡
시내와 산은 끝이 없다

無號
무호

　'계산무진'은 원래 김정희가 68세 전후에 계산溪山 김수근金洙根(1798-1854)에게 써 준 글이다. 김정희의 작품 가운데 균형미가 탁월하고 조형성이 매우 뛰어나다는 평가를 받고 있으며, 현재는 간송미술관에 소장되어 있다.

　글자의 특징을 살펴보면, 溪자는 谿자로 바꾸고 쫏의 상부인 爫(조)를 생략하여 필획을 단순화시켰다. 山자를 위에 써서 높이를 맞추고 아래는 공간을 비웠다.

　남의 글씨를 그대로 임모하는 것도 쉽지 않은 일인데, 더구나 김정희의 작품 가운데 명품으로 알려진 이 글을 임모하는 것은 말할 나위가 없다. 그러나 무호 이한복이 누구인가. 화가로 세상에 널리 알려진 그이지만, 일찍부터 글씨도 즐겨 오창석체吳昌碩體의 전서篆書를 잘 썼고, 조선미술전람회에 글씨와 그림을 같이 출품하기도 하였다. 또한 고서화古書畵의 감식 안목이 높았다. 그러므로 글자의 체세體勢는 거의 원작과 같이 모방하였다.ᴷ

이구령 李九齡
「산중기우인 山中寄友人」

김돈희
1932
비단에 먹
149×42.5cm
개인소장

당唐나라 이구령李九齡이 지은 「산중기우인山中寄友人」라는 칠언절구를 행서로 쓴 작품이다. 원시原詩의 후반부는 "莫問野人生計事 窓前流水枕前書"인데 두 글자를 바꾸어 적었다. 이 작품은 작가가 만년에 즐겨 쓴 황정견黃庭堅(1045-1105)의 행서풍이 그대로 녹아 있다. 첫 글자부터 마시막 관지의 글자끼지 한 글자도 조화와 균형을 잃지 않고 유려하게 써 내려갔다. 이런 그의 필력과 서체는 조선미술전람회의 서도부 書道部에서 한국인·일본인 서예가를 막론하고 그의 오체五體를 추종하는 사람이 많았다는 점에서 알 수 있듯 당시 서예계에 대단한 영향력을 행사하였다.K

亂雲堆裏結茅廬
已共紅塵跡漸疏
莫問野人生計少
門前流水枕前書
구름이 어지러이 둘러싼 속에 초가를 엮었더니
벌써 세속과 자취가 점차 소원해지네.
야인의 생계가 적은가 묻지 말게나,
문 앞에 물 흐르고 침상 앞에 책이 있다네.

　　壬申秋日 惺堂
　　임신년(1932) 가을날에 성당

气云堆里结芦庐已借红尘
远渐诗坛问圣人生计少门
前流水枕前书

壬申秋日提笔

115

대필 大筆

20세기 초
길이 180cm, 지름 6.1cm
성균관대학교박물관 소장

김규진이 금강산 구룡폭포 오른쪽 절벽에 새겨진 미륵불彌勒佛을 쓸 당시 사용한 붓이다. 평생 글씨를 쓴 명인들도 저 정도의 대필을 감당하기 힘들다. 자신의 신장보다 더 긴 대필에 먹을 찍어 글씨를 쓴다는 것은 여간 어려운 일이 아니다. 다시 말하면, 보통 사람이 담려膽力과 필력筆力으로는 서 성노의 대필을 도지히 김당할 수가 없다. 전하는 말에 의하면 김규진이 미륵불彌勒佛을 쓸 때 마지막 佛(불)자의 내리그은 획이 구룡연의 깊이와 같은 13m라고 한다.K

해강 김규진 대필사진

1919
34×28cm
성균관대학교박물관 소장

1919년 금강산 구룡폭포에 새길 미륵불彌勒佛 3자를 쓸 당시의 모습이다. 그의 신장과 대비해 보면 붓이 얼마나 큰가를 짐작할 수 있다.

「김규진인 金圭鎭印」
「해강 海岡」

20세기 초
석인
각 11×11×13cm
성균관대학교박물관 소장

금강산 구룡폭포에 새긴 미륵불에 사용했던 인장으로 알려져 있다. 글씨의 크기에 비례하여 아주 큰 규격인 사방 11cm나 되는 인석에 새겼다.

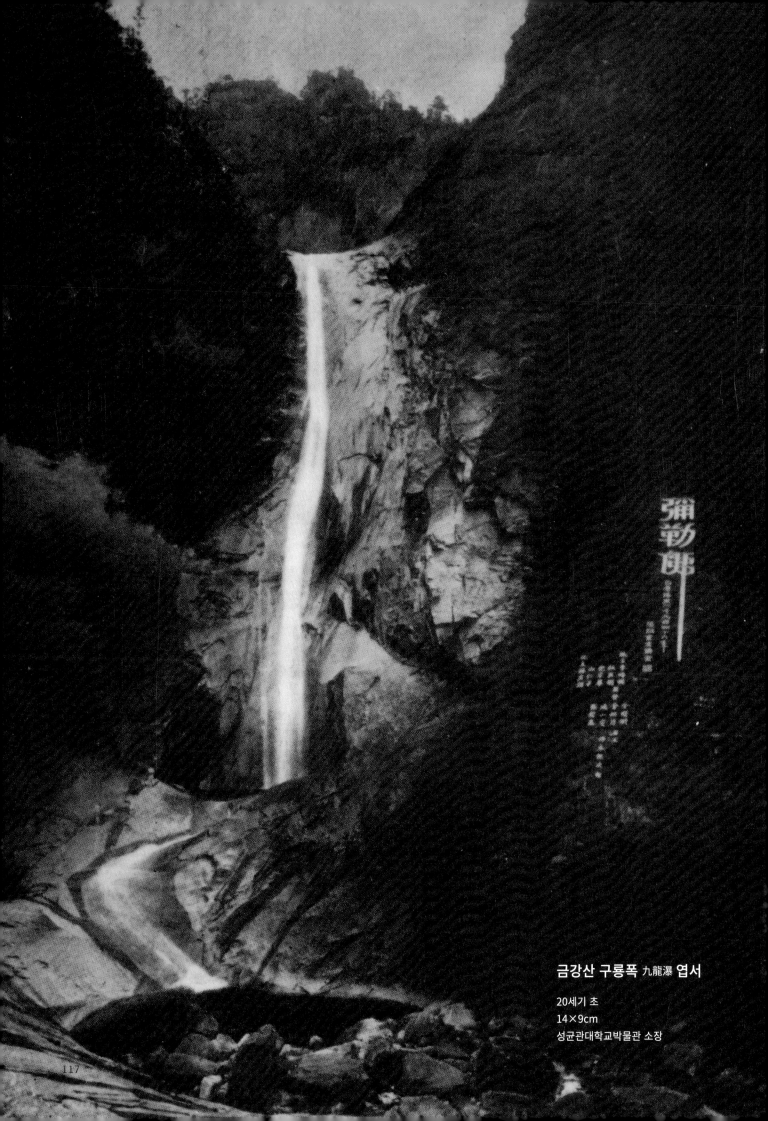

금강산 구룡폭 九龍瀑 엽서

20세기 초
14×9cm
성균관대학교박물관 소장

소전 素荃 손재형 孫在馨

1903 — 1981

20세기 한국 서단書壇을 대표하는 서예가다. 1924년 제3회 조선미술전람회(이하 선전)에서 처음 입선했고, 이후 해마다 입선을 거듭한 뒤 제10회 때 특선을 받았다. 1932년 선전에서 분리 독립한 제1회 조선서도전에서 특선하고 제2회부터 심사위원을 역임할 정도로 해방 전부터 큰 명성을 누렸다. 국전 제1회부터 9회까지 심사위원을 맡았으며, 일제강점기에 쓰였던 서도書道라는 이름 대신 서예書藝를 주창하여 널리 쓰이게 했다. 한글과 한문서예에 두루 능했고, 다양한 조형실험을 통해 독창적인 '소전체'를 탄생시킨다. 특히 추사秋史 김정희金正喜(1786-1856)를 존숭했는데, 추사의 걸작 <세한도歲寒圖>를 소장했던 후지츠카 치카시(藤塚鄰, 1879-1948) 교수를 찾아가 여러 번 부탁 끝에 마침내 작품을 인도받아 귀국한 일화로도 유명하다.

작품해제: 이완우

이충무공 李忠武公
벽파진 碧波津 전첩비 戰捷碑 탁본

손재형
1956
종이에 먹
374×119×(2), 374×58×(2)cm
동성갤러리 소장

충무공 이순신(1545-1598)의 명량대첩鳴梁大捷을 기리고자 벽파진에 세운 비이다. 명량(울돌목)은 해남과 진도 사이의 좁은 바닷길이고, 벽파진은 울돌목 길목에 있는 진도의 나루터이다. 비문에 따르면, 충무공은 1597년 옥에서 풀려난 뒤 다시 삼도수군통제사三道水軍統制使가 되어 남은 전선戰船 12척을 거둬 8월 29일 벽파진에 이르렀고, 이후 보름 동안 바닷목을 지켜 9월 7일에는 들어오는 왜적선 13척을 물리쳤고 9월 9일에도 들어오는 적선 2척을 쫓아냈으며, 9월 15일에는 조선 수군의 우수영右水營이 있던 해남 쪽으로 진陣을 옮겨 이튿날 시작된 전투에서 적선 330척을 모조리 무찔렀다고 했다. 이어 진도 출신의 참전 군사 14명을 기리고, 뒤쪽에 대첩을 찬미하는 시조 아홉 구절을 더했다.

비는 진도 교직원과 학생을 비롯하여 군민과 전라남도 교원의 성금으로 1956년 11월 29일 세워졌다. 비문은 그해 8월 29일 노산鷺山 이은상李殷相(1903-1982)이 국한문으로 지은 것을 손재형이 썼다. 손재형은 중년부터 한자의 전예篆隷 필법을 응용한 한글 서체를 실험하기 시작했다. 이 비문은 짜임과 획법에 변화가 많았던 그의 중년 한글 글씨의 전형을 보여주는 예이다.

벽파진 푸른 바다여, 너는 영광스런 역사를 가졌도다. 민족의 성웅 충무공이 가장 외롭고 어려운 고비에 빛나고 우뚝한 공을 새우신 곳이 여기더니라. 옥에서 풀려나와 삼도수군통제사의 무거운 짐을 다시 지고서 병든 몸을 이끌고 남은 배 12척을 겨우 거두어 일찍 군수로 임명되었던 진도땅 벽파진에 이르니 때는 공公이 53세 되던 정유년 8월 29일 이때 조정에서는 공에게 육전을 명했으나 공은 이에 대답하되 신에게 아직도 12척의 배가 남아 있삽고 또 신이 죽지 않았으며 적이 우리를 업수이 여기지 못하리이다 하고 그대로 여기 이 바다를 지키셨나니 예서 머무신 16일 동안 사흘은 비 내리고 나흘은 바람 불고 맏아들 회薈와 함께 배 위에 앉아 눈물도 지으셨고 9월 초 7일 적선 18척이 들어옴을 물리쳤으며 초 9일에도 적선 2척이 감보도甘甫島까지 들어와 우리를 엿살피다 쫓겨갔는데 공이 다시 생각한 바 있어 15일에 진陣을 옮기자 바로 그 다음날 큰 싸움이 터져 12척 작은 배로서 330척의 배를 모조리 무찌르니 어허 통쾌할사 만고에 깊이 빛날 명량대첩이여. ...(후략)

忠武公
碧波津
戰捷碑

碧波津 푸른 바다여 너는 우리 祖先의 歷史를 가졌노라
民族의 聖雄 忠武公을 가장 외로우시던 그때
將軍이 되어 거기서 사시다가 病든 몸을 이끌고
三道水軍統制使의 무거운 짐을 다시 지시고
珍島 碧波津에 이르러 公에게 남은 배는 오직
열두 隻 公의 戰船에 남아있던 兵士는
癸巳 二十九日 ...

무릎이 닿하고 고개 숙여 목을 지키셨나니
안사람들은 바닷물고 밥을 지어 將士를 먹이고
九月 初七日에 賊船 二萬
初九日에 賊船 十三隻이 들어옴을 맞아 싸워 쫓겨
君 水營으로 陣을 옮기니 이곳 十二隻으로

三百三十艘의 賊船을 모조리 무찌르니 이
大捷이여 그 珍島 벽파진을 모두 들며 萬古에 길이
빛날 功이 天雷金氏 金振邦 水澤 朴希領 曺嶸
福과 興陽 鹿池 金澡源 그리고 曺以亮 鞰麟 新榮
또한 護國神이 되었으니 義士들은 珍島民의 義士들은
이 곳에서 나라 위해 싸워 죽은 慈祥이로
이마다 노래 부르며 칼을 自稱하고 큰 자랑이로
瑪波津頭에 한 덩이 돌을 세워 그 事蹟을 새겨
이 어둠 속에 불빛이 되나니
넋이여 이 바닷목을 지키실제
역두 첫발은 배를 걸어 거기
그 心情 하늘에 없어 차마 혼을 거져 가지 못하시다
碧波津 ...
三百億 ...

敵의 배들 山같이 깔렸더니 일순에 물결친 北소리 울
리는 속에 자욱이 덮히시다 거룩한 님의 功이 다시 기리
義士魂이 넋이 정에 살아있어 이 바다 속에 음소서
士魂 魄 어느정에 살았으리 이 바다 다시 北소리 울려
檀紀四二百八十九年 ... 育盛郡 忠魯 區內
鷲山 ... 內殿職員慶徒들을 비롯하여 모든
郡民과 道內 ... 同志들의 誠分을 모아 이 碑를 세우다

써三百三十隻의賊船을모조리무찔러버려痛快한가萬古에길이빛날嗚染大捷이여 그날珍島백성들은모두들달려나와 外圍士들에게옷과糧食을나었으며奉天龜金氶生金欷振河水莘朴軒軍朴希齡朴厚齡과그아들麟福또染鷹池와그조카設源그리고曹鐸曺鷹亮과그의命新蟄맑은義士들은 목숨까지바치어서秋에護國神이되었으니이는珍島民의자랑이요 은 이마다이고였거니와이들두분은疑兵걸이요子우엔예이어른들의傳說이있거니와 이돌을세움에맞여여는사람가슴에또珍과正氣를永世에드리워강그내事蹟을노이고傳塘波津頭이한데이몰을노래로불이노니

이어바닷목을지키실제 열두척남은배를건지으어선회고 그내情아나이없음이어눈물흔자지오시다 碧波津짓을서서라 三百隻이서라다

敵의배들山같이갈려져더니 으呂목셴물젼에거픔같이꺼지고 북소리을리는속에지넘으로서게시다 거록한님의恩功이여다이기올리 이바다지나는이들이마속이옴소서 義士魂어느젼에살아지리 니 檀紀四千二百八十九年五月二十九日 鷺山李嚴相은글을짓고 素荃孫在馨은 글씨를쓰고 珍島敎育區敎育區內敎職員及徒들을비롯한모든 郡民과道內敎有同志들의誠力을모아이碑를세웁다

忠愍公
碧波津
戰捷碑

碧波津 프른 바다여 너는 榮光스러운 歷史를 가졌도다
民族의 聖雄 忠武公이 가장 외로운고 비
또 朝는 公이 가장 어려운 곳 이 에 시獄고 다
臣하는 에게 그빛나고 위태로운 짐을 우
대에 이 한 功을 세우신 곳 이 다 우시
때에 公의 郡病듣나 와 뜩
에 三十三歲 온 몸을 이끌 三道水軍統制使의 무
지게 公에게 기울게되었고 나 는 碧破 嶺十二
에 任命 되었던 珍島 앞 바 碧波鎭
즉 은 옛날 라에 書十二隻…一九
이 公命을 合했으니 九 에 일 르른다
의 戰船 에昌主 의
船 에 밤은 이 여인 있지
기지에 이 에 山

못하리이다하고그뜻로어기이바다목을지키겠나이다여쉬머무싯 十六日동
안사흘온비써리므나흘을은비앞 에안 밤블고받아들奮와함께배의위에앉아는 말도즉의
있고 굳 은 物七日엔賊船十二隻이들어옴을알리쳤으며物九日에도賊船二隻
이밤庸島까지들여와우리를엿찰피다쫓겨가는데 十六日 시새각한와 있어 十
쬬日에名水營으로牌을옮기가바르고다음이터져十一隻적은배르

이충무공시 李忠武公詩

손재형
1954
종이에 먹
121×58cm
국립현대미술관 소장

조경남趙慶男(1570-1641)의『난중잡록亂中雜錄』1593년 음력 10월 27일에 "진해에 주둔한 적이 영선현永善縣에서 불 지르고 약탈하므로 이빈李薲이 장수들을 보내 잡도록 했으나 패하고 돌아왔다. 적이 산막山幕을 싹 태우고 갔다."고 적혀 있다. 이에 대한 주註에 "(선조 임금께서) 전라좌수사 이순신에게 삼도수군통제사三道水軍統制使를 겸하게 하셨다. 이에 이순신이 장수들을 인솔하여 한산도에 진을 치고 거제에 있는 왜적과 대치하며 한 달 안에 수비를 완비했다. 때로 거북선을 내보내 나오는 적을 쳐 잡았는데, 적이 겁내고 움츠리며 감히 나오질 못하니, 경상우도 연해 길과 호남의 한 방면이 평안할 수 있었다."고 기록되어 있다.

충무공은 1545년 음력 3월 8일 자시子時에 서울 건천동乾川洞(지금의 중구 인현동)에서 태어나 1598년 음력 10월 18일 사경四更에 노량해전에서 서거했다. 손재형이 이 시를 쓴 날이 1954년 음력 3월 7일이므로 충무공 제355회 생신제生辰祭를 맞이하여 추념한 글씨가 된다. 빠르고 힘찬 필력으로 자형을 자유자재로 변화시키고 행서 기미와 마른 갈필을 더해 동세動勢를 드러낸 52세 중년의 득의작이다.

誓海魚龍動 바다에 서약하니 물고기와 용이 꿈틀대고,
盟山草木知 산에 맹약하니 풀과 나무가 알아주네.

甲午之春三月初七日 錄李忠武公詩 素荃 孫在馨
갑오년(1954) 봄 3월 초7일 이충무공의 시를 적음 소전 손재형

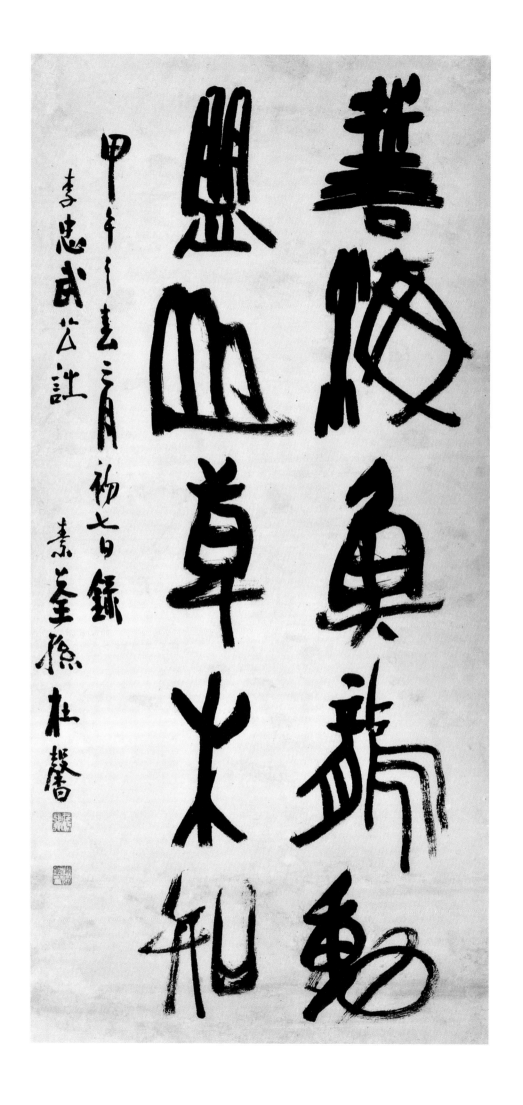

善俗奠勇新動
愿血尊其和

甲午之夏三月初七日録
李忠武公註
素菴孫杜攀書

사립쓴 저 어옹아

손재형
1953
종이에 먹
180×70cm
동성갤러리 소장

한글 시조時調 한 수를 쓴 것이다. 내용은 갈매기를 벗 삼아 고기잡이하는 늙은 어부의 초연한 모습을 보니 풍채 좋은 귀한 손님이 어찌 부럽겠냐는 반문이다.

손재형이 낙관에서 전서체와 예서체로 한글을 써본 것이라 했듯이 실험작이다. 자형의 변화가 좀 심하고 점획 처리도 아직 고르지 않다. 그러던 것이 1956년작 〈충무공벽파신 전접비〉에서 보다 정비되며, 이후 심한진 변형을 줄이고 훈민정음체의 고법을 바탕으로 정중한 필치를 더해간다. 이후 노년에는 안정된 자형과 완곡한 획법으로 특유의 한글 서체를 구사했다.

사립簑笠 쓴 저 어옹漁翁아 네 신세 한가閑暇하다
백구白鷗로 벗을 삼고 고기잡이 일 삼으니
어쩔다 풍신귀객風神貴客을 부럴 줄이 있으랴

이는 한글 글씨를 한자의 전자채篆字體와 예서채隸書體로 써본 것이다
계사년(1953) 가을밤 소전 손재형

이는 한글 굴씨를 한자의 전자채와 예위채로써 본 것이다 계사 가을밤 소전 손재형

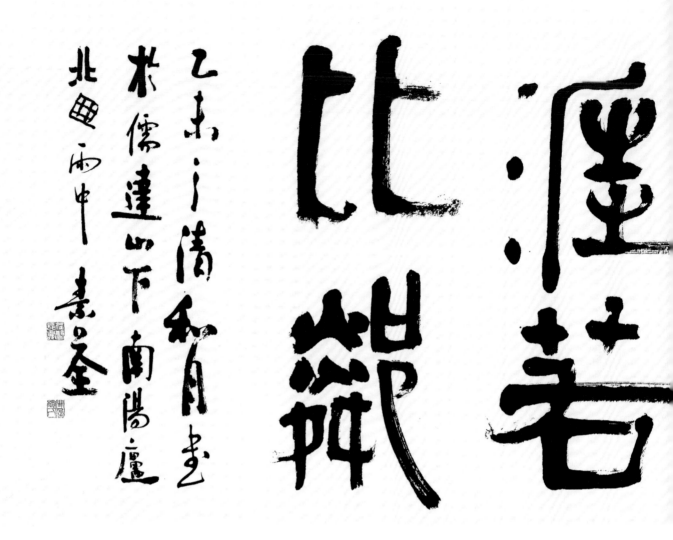

해내존지기천애약비린

海內存知己天崖若比鄰

손재형
1955
종이에 먹
64×192cm
개인소장

　　손재형이 53세 때 목포 유달산 아래 남양려南陽廬에서 쓴 작품이다. 당唐나라 시인 왕발王勃(650-676)의「촉주蜀州로 부임해 가는 두소부杜少府를 보내며[杜少府之任蜀州]」라는 시의 중반부이다. 지기는 멀리 떨어져도 이웃처럼 가까이 있다는 말로, 멀리 떠나는 친구를 위로하기 위한 의미이다. 추사 김정희도 이 대구를 애송했다. 남양려는 삼고초려三顧草廬 고사에 나오듯이 제갈량諸葛亮이 어지러운 세상을 떠나 밭 갈이하며 은거하던 오두막이었다.

　　전서篆書와 예서隸書의 필법을 융화시켜 변화로운 짜임과 굳센 점획이 돋보이는 작품이다.

海內存知己 天涯若比鄰
세상에 자기를 알아주는 이가 있다면 히늘기 외진 곳도 이웃과 같으리.

　　乙未之淸和月 書於儒達山下 南陽廬 北窓雨中 素荃
　　을미년(1955) 4월에 유달산儒達山 아래 남양려南陽廬 북쪽 창가 비내리는 가운데 소전

新知故溫

수신진덕온고지신 修身進德溫故知新

손재형
1970년대
종이에 먹
44.5×280cm
개인소장

"몸을 닦아 덕으로 나아가며 옛것을 익혀 새것을 안다"는 말이다. 앞쪽 네 자는 『채근담』에 보이며 뒤쪽 네 자는『논어』와『중용』등에 보인다.

안정된 짜임, 차분한 운필, 완곡한 획법이 손재형 노년 예서隸書의 전형을 잘 보여 준다. 연대는 없으나 손재형 후손에 따르면 1970년작으로 전한다. 앞쪽에 찍은「교졸 상망巧拙相忘」이란 두인頭印과 말미에 찍은 성명인은 일본 전각가 마츠우라 요우겐 (松浦羊言, 1885-1931)이 새겼다.

修身進德 溫故知新
몸을 닦아 덕을 나아가며 옛것을 익혀 새것을 안다

素荃
소전

「손재형인 孫在馨印」
「교졸상망 巧拙相忘」

마츠우라 요우겐(松浦羊言)
목인
10.4×10.3×14.7cm
12.1×7.6×14.7cm
동성갤러리 소장

『요우겐 인보 羊言印譜』

마츠우라 요우겐
종이에 인주
19.1×13×(2)cm
동성갤러리 소장

승설암도 勝雪盦圖

손재형
1945
종이에 먹
23×35cm
개인소장

1945년 봄 서울 성북동 264에 있던 승설암勝雪盦을 그린 것이다. 그림 상단에 모임을 하게 된 연유와 동참한 인물 등을 적었다. 승설암주인 인곡仁谷 배정국裵正國은 백양당 서점을 운영하던 사람으로 수장가 토선土禪 함석태咸錫泰(1889-?), 화가이자 미술사가인 김용준, 소설가 상허尙虛 이태준李泰俊(1904-?)·구보仇甫 박태원朴泰遠(1909-1986), 화가 길진섭吉鎭燮(1907-?)·김환기·심원心園 조중현趙重顯(1917-1982) 등과 가까이 지내면서 승설암에서 모임을 자주 열있다고 한다.

소전 손재형은 글씨 외에 난죽매·괴석·산수 등을 즐겼는데, 이 그림은 담박한 필치의 문인 취향을 잘 보여준다.

乙酉淸明日 來遊於勝雪盦閒庭 尙虛仁兄索余畫 寫此卽景圖 以誌一時盛會
同集者 土禪 仁谷 慕菴 心園 樹話

을유년(1945) 청명淸明 날에 승설암勝雪盦의 한가로운 뜰에 와서 놀았는데,
상허 인형尙虛仁兄이 나에게 그림을 요구하기에
이 즉경도卽景圖를 그려서 한때의 성대한 모임을 기록한다.
같이 모인 사람은 토선土禪·인곡仁谷·모암慕菴·심원心園·수화樹話이다.

素荃
소전

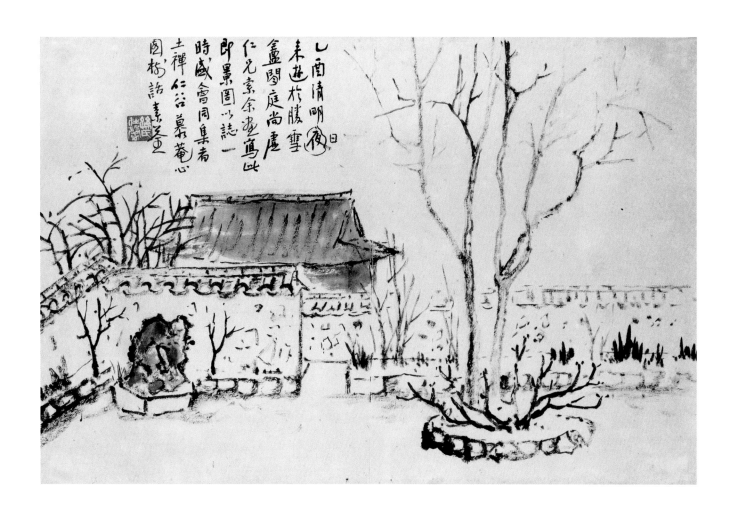

乙圃清明後一日
来遊於勝雲
盦閣庭尚塵
仁兄索余畫寫此
即景圖以誌一
時盛會同集者
土禪仁谷慕菴心
園橋諸書泣畫

133

손재형 <여천무극> 연하장과 봉투, 1967, 소암기념관 소장

손재형 <매경한고발청향> 연하장과 봉투, 1968, 소암기념관 소장

손재형 <짧은 일생을 영원한 조국에>
연하장과 봉투, 1970, 소암기념관 소장

손재형 <사해인민송태평> 연하장과 봉투, 1969, 소암기념관 소장 손재형 <팔마유풍> 연하장, 1966, 소암기념관 소장

손재형 제자題字,『현대문학』11월호, 현대문학사, 1973.11.,
국립현대미술관 소장

손재형 제자題字,『현대문학』8월호, 현대문학사, 1974.8.,
국립현대미술관 소장

손재형 제자題字, 황순원 저,『너와 나만의 시간』,
정음사, 1964, 개인소장

손재형 제자題字, 손소희 저,『그날의 햇빛은』,
을유문화사 , 1962, 개인소장

손재형 제자題字, 신국주 저,『근대조선외교사』,
탐구당, 1965, 개인소장

소전素荃 손재형孫在馨(1903-1981)
근대 서예의 미학을 제시하다

이완우

한국학대학원 교수

소전素荃 손재형孫在馨(1903-1981)은 20세기 한국을 대표하는 서예가이다. 그는 진도군 진도면 교동리에서 손녕환孫寧煥의 유복자로 태어나 할아버지 옥전玉田 손병익孫秉翼 아래서 성장했다. 본관은 밀양, 아명은 판돌判乭, 자는 명보明甫이다. 아호는 소전(小田·素田·素荃·篠顚·篠田)으로 '素荃'을 가장 즐겨 썼다. 당호는 봉래제일선관蓬萊第一仙館·옥소정玉素亭·숭완소전실崇阮紹田室·존추사실尊秋史室·문서루聞犀樓 등이다.

1925년 양정고등보통학교, 1929년 외국어학원 독일어과를 졸업했다. 어려서 조부에게 한학과 서법을 익혔고, 상경한 뒤로는 당대 명필의 글씨를 두루 익혔다. 1924년 제3회 조선미술전람회(이하 선전)에서 처음 입선했고, 이후 해마다 입선을 거듭한 뒤 제10회에서 특선을 했다. 1932년 선전에서 분리 독립한 제1회 조선서도전朝鮮書道展에서 특선하고 제2회부터 심사위원을 지냈으며, 1934년 제13회 서화협회전에 입선하고 이듬해 제14회에 회원으로 출품했다. 1945년 광복 후에는 조선서화동연회朝鮮書畫同硏會를 조직하여 초대회장으로 활동했다. 당시 그는 일제강점기에 쓰던 서도書道 대신에 '서예書藝'를 주창하여 이후 널리 쓰였는데, 이 용어는 예로부터 선비가 갖추어야 할 6가지 교양인 육예六藝(禮樂射御書數)의 하나가 서書라는 데에서 나왔다.

손재형은 젊은 시절인 1920~30년대에 당대 명필들의 글씨와 중국 고대의 모범적인 글씨를 주로 익혔다. 전서篆書는 서예전각가 오세창吳世昌(1864-1953) 서풍을 익혔고, 예서隸書는 유려한 필치의 정학교丁學敎(1832-1914)·정대유丁大有(1852-1927) 부자와 당시 서예계를 주도하던 김돈희金敦熙(1871-1936) 서풍을 익혔으며, 행초行草는 송나라 황정견黃庭堅 서풍을 구사하던 김돈희 서풍을 익혔다. 또 당나라 안진경顏眞卿의 해서楷書와 행초를 비롯한 중국 고대 글씨를 두루 배웠으며, 조지겸趙之謙·오창석吳昌碩·제백석齊白石 등 청말~근대 명필들의 글씨도 익혔다. 또 1932년 중국의 여러 명각名刻을 탐방하고 금석학자 나진옥羅振玉에게 배운 뒤로는 고대 금석문에 한층 관심을 가지기도 했다.

1940~50년대 중년에는 전예篆隸에 보다 집중하여 자형字形·짜임〔結構〕·필법에 변화를 시도했다. 예를 들어 전서 자형과 예서 자형을 번갈아 섞고, 전서를 예서처럼 납작하게 짜고 예서를 전서처럼 길게 짜며, 전서에 예서

필법을 더하고 예서에 전서 필법을 더하는 등 다양한 실험을 했다. 또 이 시기에는 한글 글씨에 전예 필법을 응용한 실험작도 내놓았다. 처음에는 지나친 변형과 무리한 점획을 보였으나 점점 균형감 있게 진전되었다.

1960~70년대 노년에는 안정감 있는 짜임과 모나지 않은 완곡婉曲한 운필로 원숙한 필치를 구사했다. 특히 전예에서 상형성象形性을 보이는 작품을 다수 남겼고, 전예해행초篆隸楷行草 필법을 융화시킨 작품도 남겼다. 한글에서도 훈민정음체의 정중한 자형에 전예의 짜임과 필법을 가미하여 특유의 한글 서풍을 구사했다.

소전체素筌體의 특징은 변화로운 자형과 짜임과, 그리고 서체를 넘나드는 필법으로 요약할 수 있다. 손재형은 예로부터 내려오는 전형적인 자형과 짜임에서 벗어나는 변형(deformation) 기법을 다양하게 시도했다. 이로써 변화로운 형태미를 추구할 수 있었다. 또 전서도 아니요 예서도 아닌 전예 혼융체混融體를 즐겼고 전예에 행초 필법을 더하는 등 오체 필법을 융화시키는 시도도 벌였다. 특히 예서는 전서의 중봉세中峯勢가 많고 파임과 갈고리가 강하지 않은데, 이는 마치 서한西漢시대 고예古隸의 질박한 풍격에 가까우며 손재형이 존숭했던 추사秋史 김정희金正喜(1786-1856)의 "여유 있고 다하지 않은 뜻〔有餘不盡之意〕"이란 말과도 상통된다. 나아가 소전체에서 빼놓을 수 없는 것은 한글체의 창안이다. 한글 서체는 한자에 비해 점획이 단순하여 다양한 서체를 만들어내기 어렵다. 그래서 손재형은 변형 기법을 응용하고 전예 필법을 가미함으로써 한글 서체의 미학적 영역을 새롭게 열었다.

이러한 소전체에 대해 당시 서단에서는 새롭고 과감한 시도라는 찬사와 더불어 서예의 전통과 옛 필법에서 멀어진다는 비판도 받았다. 여하튼 손재형의 이러한 실험과 성과는 오세창과 같은 한 세대 위 서예가들에 의해 계발된 것으로 근대 서예의 한 계열로 자리 잡아 왔다.

손재형, <산해숭심>, 1955, 종이에 먹, 40×119cm, 순천대학교박물관 소장

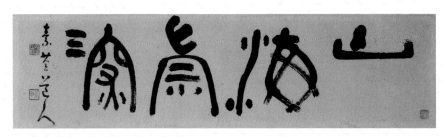

손재형, <산해숭심>, 1960년대, 종이에 먹, 32.2×125.5cm, 개인소장

손재형은 글씨 외에 문인화도 즐겼다. 젊어서는 서예 필법에 가까운 난초·대나무·매화·소나무를 즐겼고, 여기에 괴석怪石이 어울린 석란도·죽석도 등도 즐겼다. 또 월송도月松圖·하엽도荷葉圖를 비롯하여 당시 서화가 사이에서 유행하던 화제로 분방艹·설시折枝·분화盆花·기명器皿 등이 어울린 청공도淸供圖도 즐겼다. 이밖에 화첩에 그린 산수도와 몇몇 금강산 그림도 남겼는데, 그중 단발령망금강도斷髮嶺望金剛圖는 볼 만하다.

이밖에 손재형은 오세창의 영향도 있고 자신이 전예를 즐겼기에 전각篆刻에도 관심을 두었다. 또 고서화에 대한 애호도 깊어 배관기拜觀記나 제발題跋을 다수 남겼다. 이와 관련하여 추사의 걸작〈세한도歲寒圖〉를 갖고 있던 일본의 추사 연구자 후지츠카 치카시(藤塚鄰, 1879-1948) 교수를 찾아가 여러 번 부탁한 끝에 마침내 인도받아 귀국한 일화는 유명하다.

손재형의 공적公的 이력을 보면, 1947년 재단법인 진도중학교를 설립하여 이사장이 되었고, 예술원 회원(1949), 민의원 의원(1958), 한국예술단체총연합회 회장(1965), 예술원 부회장(1966), 국회의원(1971) 등을 지냈다. 그의 서단 활동으로 대한민국미술전람회(이하 국전)를 빼놓을 수 없다. 1949년 제1회 국전부터 1960년 제9회 국전까지 심사위원으로 활동했고, 고문(1961)을 거쳐 제13회 심사위원장(1964)을 지내는 등 서예계에서 주요한 역할을 했다.

또 손재형은 광복 후 민족 선현에 대한 현창 사업에 따라 다수의 비문 글씨를 남겼다. 그중〈진해이충무공동상명〉(한글)·〈육체사육신묘비문六體死六臣墓碑文〉(국한문)·〈이충무공벽파진전첩비문李忠武公碧波津戰捷碑文〉(국한문) 등이 대표적이다. 이밖에 전국의 공공기관·사찰·유적지 등에 많은 현판·표석 글씨를 남겼다.

문하생으로는 정환섭鄭桓燮·김사달金思達·양진니楊鎭尼·하남호河南鎬·서희환徐喜煥 등이 대표적이며, 1946년 중국에서 귀국한 김기승金基昇도 그 문하를 드나들었다. 홍성 출신의 정환섭, 창녕 출생의 양진니, 진도 출생의 하남호는 소전체를 순전하게 이어갔고, 부여 출신의 김기승은 일찍이 자신만의 서풍을 보였으며, 목포 출신의 서희환은 중년 이후 소전체에 고졸하고 굳센 필치를 한층 더해 특유의 한글 서풍을 이루는 등 서단의 중진으로 활약하였다.

이밖에 1990년 4월 진도읍 성내리에 손재형의 예술을 기리는 소전미술관이 개관되었고, 2003년 5월 31일에는 탄신 100주년을 기념하여 재개관되었다. 이곳에는 유족이 소장하던 평생의 역작과 생전에 국내 서화가들이 증여한 300여 점의 서화가 기증 전시되고 있다.

개화기(1876-1910)와 일제강점기(1910-45)를 포함한 우리나라 근대 서예를 개관하면, 조선 후기 이래의 전통서풍의 계승과 청대 서풍의 수용이란 두 가지 큰 조류가 함수 관계를 이루며 전개되었다. 개화기에는 그래도 조선 후기 이래의 서풍이 얼마간 이어졌으나 일제강점기에 이르면 청말淸末 이후의 중국풍 글씨가 보다 확산되는 양상을 보였다. 또 일제강점기에는 서화교육 기관의 설립, 서화 단체의 결성, 미술 전람회의 개최 등 이전보다 서예 무대가 다양화되었지만, 식민 치하에서 우리의 전통 미감에서 배태된 한국적 서풍은 두드러지지 않았다.

이러한 문제는 광복 이후를 기대할 수밖에 없었다. 그러나 한국전쟁과 전후복구 및 1960년대 이후 경제개발에 국력을 쏟으면서 상대적으로 전통문화는 뒤로 밀리고 미술의 진작도 기대하기 어려웠다. 물론 정부 수립 후 1949년부터 대한민국미술전람회가 시작되어 새로운 무대가 마련되었으나 심사제도와 관련한 부작용이 거듭되면서 1981년 제30회를 끝으로 민전으로 이양되었다. 이러한 여건 속에서도 뜻있는 예술인들이 창작의 열을 불태우며 나름의 성과를 이루어갔다. 광복 이후 우리나라 서예를 살펴봄에 있어 손재형의 서예 창작과 서단 활동이 어떤 역할을 했는지 지금의 시점에서 다시 한번 생각해 볼 일이다.

서희환, <무궁한 이 겨레>, 1971,
종이에 먹, 131.5×41cm, 개인소장

서희환, <영근정기> 부분, 1990,
종이에 먹, 68.5×131cm, 개인소장

하남호, <논어 구절>, 1991, 종이에 먹, 각 127×32.5cm,
개인소장

석봉石峯 고봉주高鳳柱

1906 — 1993

고봉주는 전각의 명성이 국내보다 일본에 더 잘 알려진 인물이다. 일본 현대 서도의 아버지로 불리는 히다이 덴라이(比田井天來, 1872-1939)로부터 고전임서, 금석학, 전각을 배웠고, 일본 최고의 전각가였던 가와이 센로(河井筌盧, 1871-1945)로부터 전각을 공부했다. 고봉주의 전각에 대한 열정과 도전은 2만 과顆가 넘는 유작으로 짐작할 수 있다. 그는 중국의 금석문과 청나라 명가들의 각풍을 연구하여 일본과 한국의 전각계에 새로운 바람을 일으켰다. 고봉주는 전각예술을 통한 한일문화교류의 확대에 가교역할을 하였던 중요한 인물로 평가되고 있다.

작품해제: 권상호

산회 散懷

고봉주
석인
2.4×1.7×5.6cm
개인소장

散懷
회포를 푼다.

　‘산회散懷’란 ‘회포를 풀어놓다’ ‘생각을 내려놓다’ 등의 의미이다. 나를 구속하고 있는 모든 생각을 다 풀어헤칠 때, 오히려 새로운 창작의 아이디어가 떠오를 수 있다. 몸은 자유롭고 마음은 평화로운 상태라야 좌망坐忘과 심수쌍창心手雙暢의 경지에 들 수 있다. 석봉의 일생은 일제강점기와 한국전쟁 등으로 점철된 아픔의 시대였다. 이 아픔을 극복하게 해 준 정신적 기반은 긴장이라기보다 오히려 산회 쪽이었다. 산회라는 자유 영혼이 없었다면 창조 작업은 불가능했을 것이다. 장법 상으로 ‘산회散懷’ 두 글자를 흩트려 네 글자처럼 포치布置하고 있어 쓸쓸함을 더하고 있지만, ‘회懷’ 자를 살펴보면, 굳건한 마음(忄), 정면을 응시하는 눈빛, 오뚝한 콧날(눈물[水]의 변형), 여민 옷깃[衣] 등에서 현실을 직시하고 도전해 나가는 지사志士적 작가 정신을 읽을 수 있다.

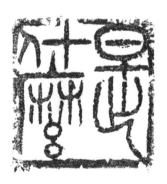

시십마 是什麽

고봉주
석인
2.5×2.5×7.5cm
개인소장

是什麽
무엇인가?

　선종禪宗에서는 진리를 깨치기 위한 참선參禪을 한다. 이때 던지는 간명한 질문이 중국어로 ‘시십마是什麽’이다. 이와 같은 의미로 ‘화두話頭’ 또는 ‘공안公案’이라는 단어를 사용하기도 한다. 우리말로 번역하면 ‘무엇인가?’이다. ‘시십마是什麽’가 3음절로 이루어진 점을 감안하여, 경상도 사투리로 ‘이뭐꼬’ ‘이뭣고’로 부를 때도 있다. 이 근원적인 질문은 ‘부처의 본성’을 찾고 있고, 본성을 깨달으면 ‘견성성불見性成佛’했다고 한다. 석봉은 해방 후 1946년(41세)에 예산공립여자중고등학교 교사로 취임했다가 4년 만에 사임한다. 한국전쟁을 겪지만 구사일생九死一生으로 살아나, 10년간은 예술 활동보다 철학과 종교에 심취하기도 했다. 특히 전북 김제 모악산 증산교본부에 입산하여 출가 생활을 한 바도 있다.

　‘마麽’ 자에서 날카롭게 치솟은 꼭짓점은 진리에 대한 끝없는 추구를 나타낸 것으로 볼 수 있다.

장근보졸 將勤補拙

고봉주
석인
2.5×2.7×6.7cm
개인소장

將勤補拙
부지런함을 가지고 졸렬함을 보충한다.

'장근보졸將勤補拙'이란 '부지런함을 가지고 졸렬함을 보충한다'는 내용으로, 근면과 노력이 머리나 솜씨보다 더 중요함을 뜻한다. '근면勤勉', '보졸補拙'과 같은 구설은 석봉이 각별히 좋아했던 글귀로, 그는 이와 같은 내용의 인문印文을 자신의 독특한 새김 양식인 음양각陰陽刻으로도 새긴 바 있다. 석봉은 음각에서도 주변에 괘선罫線을 자주 새겨 넣는데, 이러한 장법은 전국시대戰國時代나 한대漢代에도 보이는 양식이다.

매경한고발청향 某徑寒苦發淸香

고봉주
석인
4×3×4cm
개인소장

某徑[絅]寒苦發淸香
매화는 춥고 매서운 겨울을 겪고 난 뒤에야
맑은 향을 피운다.

이 인문印文은 서화인들에게 회자되는 글귀로 '매화는 춥고 매서운 겨울을 겪고 난 뒤에야 맑은 향을 피운다'는 내용이다. '매某', '매楳', '매呆', '매楳' 등은 '매화 매梅' 자의 이체자異體字로 멋으로 볼 수도 있지만, 여기서는 글자 포치에 있어서 원형圓形 인면의 귀퉁이에는 복잡한 '梅' 자보다 획수가 적은 '某' 자가 더 잘 어울릴 것이라는 작가의 계산이 들어있다고 본다. 여기의 '지름길 경徑' 자는 '지나다, 겪다'의 의미로 사용되었으며, '경絅' 자와 서로 통한다.

둥근 돌에 새긴 인면이 한 송이의 매화梅花로 다가오며, 특히 '某' 자의 윗부분을 트이게 두들겨서 매화 향기가 밖으로 터져 나오는 듯하다.

득어망전 得魚忘筌

고봉주
석인
4×1.6×4.6cm
개인소장

得魚忘筌
고기를 잡고 나면 통발은 잊는다.

학문은 물론 예술 활동에서도 절대 진리眞理나 진미眞美에 도달하고 나면, 그 진리나 진미에 도달하기 위해 사용한 모든 수단은 필요가 없게 된다. 석봉의 경우 대개 진한秦漢의 도법刀法과 자법字法을 근간으로 하여 오창석吳昌碩의 인풍印風을 따르고 있으나, 가끔은 획의 굵기가 서로 다르고, 직선 획이 많은 제백석齊白石을 본받기도 한다. 이 작품은 후자의 경우에 해당한다.

화의죽정 華意竹情

고봉주
석인
3.6×3.6×7cm
개인소장

華[花]意竹情
꽃의 뜻과 대나무의 정

'화의죽정華意竹情'이란 '꽃과 같이 아름다운 뜻과 대처럼 변함없는 정서'를 의미한다. 여기의 '빛날 화華' 자는 본래 '꽃 화花'의 뜻이었다. 이 인장은 곡직曲直의 조화가 잘 어우러진 코믹한 작품이다. 왜냐하면 부드럽고 둥근 꽃은 직선으로 새기고, 곧은 댓잎은 곡선으로 새겼기 때문이다. 그리고 '죽竹' 자의 구성을 작고도 입체적이면서, 원근감 있게 포치하여 마치 저쪽 언덕에 대밭이 있는 듯한 이미지를 만들었다. 인면을 다 새긴 후에 가장자리를 칼로 찍거나 두들겨서 경계를 무너뜨리거나 많은 구멍을 내어, 전체적으로 꽃향기가 진동하거나 댓바람이 시원하게 이는 듯한 느낌을 주고 있다.

유일부족 惟日不足

고봉주
석인
1.9×1.6×5cm
개인소장

惟日不足
날마다 부족하게 여긴다.

이 작품의 특징은 인문印文을 전체적으로 위쪽으로 끌어올린 듯한 장법章法에 있다. 그리하여 위쪽의 두 글자인 '유惟' 자와 '불不' 자의 위쪽 획은, 획劃이면서 변邊이기도 하여 오버랩 효과, 곧 일석이조一石二鳥를 거두고 있다. 그리고 유惟, 일日, 불不, 족足 자의 자법字法 처리에 있어서, 순차적으로 충일감에서 결핍감을 느끼게 공간처리를 하고 있어, '惟日不足유일부족'의 의미를 절묘하게 살리고 있음이 이 작품의 비밀이라 할 수 있다.

금향 唫香

고봉주
석인
2.5×1.5×3.1cm
개인소장

唫香
향기를 읊조리다.

'唫' 자는 한대漢代의 『설문해자說文解字』에도 나타나는 글자로 '구급야口急也, 우폐야又閉也' 등으로 풀이하고 있다. '입 다물 금唫', 또는 '읊을 음唫'으로 읽혀지며, '읊을 음吟'의 이체자로 사용되기도 한다. 이 인장의 특이점은 놀랍게도 전서체篆書體가 아니라 북위풍北魏風의 해서로 새겼다는 점에 있는데, 이 점이 예술인藝術印이라기보다 실용인實用印일 가능성을 높이고 있다.

완당선생지새 阮堂先生之鉌

고봉주
종이에 먹, 인주
111.5×32cm
개인소장

巍哉巍哉 先生之書品
우뚝하고 우뚝하도다, 선생의 서품이여.

後學 石峯
후학 석봉

진한유법 秦漢遺法

고봉주
1978
종이에 먹, 인주
116×28.7cm
개인소장

　　독창적인 각법刻法이 아니고, 진秦나라와 한漢나라의
고전古篆 서법과 각법의 전통을 계승했다는 뜻이다.

秦漢遺法
진나라와 한나라의 남긴 법

　　戊午春三月上浣 石峯幷題
　　무오년(1978) 춘삼월 상완에 석봉 아울러 제함

방촌천지 方寸天地

고봉주
종이에 먹, 인주
123.5×35cm
개인소장

方寸天地
사방 한 치의 넓이 속에 천지를 담는다.

彫蟲之技
벌레를 조각하는 기술

　石峯
　석봉

『석봉인보』

고봉주
종이에 먹, 인주
각 화면 18×12cm
개인소장

『석봉인보』

고봉주
종이에 인주
각 23×13cm
개인소장

1967년 9월 21일 시작

日本國 愛知県 春日井市 下原町 1748

岩田文堂 様方에서

고봉주, 인고, 종이에 펜, 개인소장

『팔순기념 고석봉전각전』,
긴자다카겐화랑(銀座タカゲン画廊),
1985, 개인소장

《고석봉선생님과 깊게 교류한 일본서가전》
브로슈어, 1988, 개인소장

《고석봉전각전》 브로슈어, 2017, 개인소장

『고석봉전각전』, 고가시전각미술관
(古河市篆刻美術館), 2017, 개인소장

석봉石峯 고봉주高鳳柱(1906-1993)
방촌方寸 위에 돌 꽃을 새겨내다

권상호
문학박사, 문예평론가

도1. 고봉주,
「덴라이오십회기기념天來五十回忌記念」
덴라이 50주기를 기념함.

도2-1. 고봉주, 「강원신궁橿原神宮」, 백문白文

도2-2. 고봉주, 「강원신궁橿原神宮」, 주문朱文

현대 전각을 개척한 일본 유학파 고봉주高鳳柱(1906-1993)는 1906년 충남 예산에서 고영서 씨의 5남1녀 중 셋째 아들로 태어나, 88세를 일기로 예산읍 향리 자택에서 영면한다. 본관은 제주, 자는 자위子緯, 호는 석봉石峯이다.[1]

고봉주는 장대한 기골에 일제강점기 독립운동을 위해 일본에 건너가 활동하지만 오히려 일본에서 큰 스승을 만나 서예와 전각을 공부하고, 한국과 일본을 오가며 작가 생활을 해 왔다. 서예도 훌륭하지만 특히 전각으로 그 명성이 국내보다 일본에 더 잘 알려진 인물이다.

고봉주는 7세부터 서당에 다니기 시작하여 10세에는 한시를 지을 정도로 재능이 뛰어났다. 15세에는 신학문을 공부하기 위하여 예산공립보통학교에 입학, 3년 만에 졸업하고 19세에 새로운 꿈을 찾아 일본으로 건너간다. 1925년 어렵사리 도쿄에 도착하여 길거리 행상을 하는 등 갖은 생활고를 겪으면서도 니혼대학(日本大学) 사회학부에 입학했지만 결국 학비가 없어 다니지 못했다. 그 와중에 조선인노동총동맹을 결성하여 비밀리에 노동쟁의를 하고 일본 전 지역을 순회하며 밀서연락책을 맡기도 했다. 하지만 비밀활동이 발각되어 금고형을 선고받고 1년간 복역하는 고초를 겪으며, 출옥 후에도 해방 때까지 요시찰 인물로 지목받았다.

1932년 고봉주는 일본 각지를 방랑하다 히다이 덴라이(比田井天来, 1872-1939)의 문하에 들어가 6년간 공부하게 된다. 덴라이는 고봉주보다 34세 연상으로 일본 현대 서도書道의 아버지로 불리는 당대 일본 최고의 한학자이자 서예가였다. 고봉주는 덴라이서학원에 거처하는 동안 고전임서, 금석학, 전각 공부에 매진했다. 이때 함께 동문수학하던 여러 동기들과의 교유관계는 평생 이어졌다. 같은 해 11월 덴라이를 따라 귀국해 김돈희, 오세창, 이한복, 이용문, 김용진, 박영철, 고희동 등과도 친교를 맺었다. 이후 1934, 35년 잠시 귀국하여 작품 활동을 선보이는 기회를 갖기도 했다. 특히, 덴라이 문하에 있으면서 일본서도원의 심사위원, 도쿄서학원의 교수 겸 이사 역임 등 활발한 활동을 펼쳤는데, 독립운동으로 일본 경찰에 체포되어 종신형을 받았을

1 이 외에 별호別號로 석봉石棒, 팔도산인八道山人, 호도인壺道人, 보운선사普雲仙史, 천선도암주天仙道庵主, 탄심재彈心齋, 석봉石峯, 추부재秋缶齋, 완부재阮缶齋, 방부노인仿缶老人, 석봉노부石峯老夫, 노봉老峯, 석로石老, 남은옹南隱翁, 설염옹雪髥翁 등이 있다.

때에도 그를 풀어준 사람은 덴라이였다. 그러한 인연으로 고봉주는 나중에 덴라이의 임종(1939) 제자가 된다도1.

1936년 결혼한 고봉주는 덴라이의 문하에 있으면서도 당대 일본 최고의 전각가였던 가와이 센루(河井筌廬, 1871-1945)로부터 직접 전각을 배우기도 했다. 가와이는 중국에 건너가 오창석吳昌碩(1844-1927)으로부터 전각과 금석학을 직접 사사 받은 인물이었다. 고봉주는 가와이를 통하여 오창석, 조지겸趙之謙(1829-1884), 제백석齊白石(1864-1957) 등의 작품을 접하고 자신의 예술 세계를 심화시켜 나갔다. 고봉주는 1938년 일본 황기皇紀 2600년을 기념하는 보인寶印 '강원신궁橿原神宮'을 주백朱白 이과二顆로 제작하는, 당시로서는 전무후무한 영예를 얻게 되었다도2-1·2.

고봉주는 1944년 징용장徵用狀이 나오자 귀국해 개인전을 개최하고, 해방 후에는 1946년부터 4년간 예산여자중고등학교 교사로 재임했다. 한국전쟁이 발발한 후에는 출가하여 수도생활을 하던 중, 1961년 일본 동인 초청으로 도일하여 4개월간 전각 주문에 주야로 몰두한 것이 계기가 되어 이후에도 십여 차례 초청받으며 일본에서의 작품 활동을 계속했다.[2] 한편으론 1965년 서울 국립중앙공보관에서《제1회 고석봉전각서예전》을 개최하면서 본격적인 국내 활동도 개시했다.[3]

20세기 한국 전각의 맥은 석불石佛 정기호鄭基浩(1899-1979)와 고봉주를 비롯한 철농鐵農 이기우李基雨(1921-1993), 청사晴斯 안광석安光碩(1917-2004), 회정襄亭 정문경鄭文卿(1922-2008) 등으로 이어진다. 고봉주의 예맥은 1968년부터 사사받기 시작한 청람靑藍 전도진田道鎮(1948-)을 필두로 석헌石軒 임재우林栽右(1947-) 등이 잇고 있다. 2013년 고봉주 선생 사세辭世 20주년을 기념하여 그의 고향 예산에서는 '석봉 고봉주 선생 서예 및 전각 연구 국제 세미나'를 개최했다.

고봉주의 교유관계는 한국과 일본에 두루 걸쳐있는데, 그의 인보印譜를 살펴보면 인맥을 알 수 있다. 전각가로 충북 청양 출신의 정문경과는 동향인으로 가까웠고, 오세창의 제자인 이기우와도 친분이 두터웠다. 서예가로는 오세창, 김돈희, 송치헌, 서동균, 손재형, 현중화, 오제봉, 김기승도3-1·3, 유희강, 박세림 등과, 화가로는 허백련, 김은호, 이상범, 변관식, 노수현, 허건, 장우성, 김기창도4-1·2, 조중현, 민경갑 등과 교유했다.

고봉주 선생의 전각에 대한 열정과 각풍刻風은 2만 과顆가 넘는 유작으로 짐작할 수 있다. 그는 타고난 재능에 꾸준한 노력까지 더하여 일본과 한국의 전각계에 새바람을 불러일으켰다. 전각의 고전인 한인漢印을 기초로 금문金文, 석고문石鼓文, 고새古璽, 봉니封泥 등을 연구하고, 등석여鄧石如(1743-1804)로부터 오희재吳熙載(1799-1870), 조지겸, 오창석으로 이어지는 청대 명가들의 서풍과 각풍도 섭렵했다. 그의 각풍刻風은 오창석과 가와이

도3-1. 고봉주,「지어자락수지아임조상망불피인池魚自樂誰知我林鳥相忘不避人」
못의 물고기는 스스로 즐거우니 누가 나를 알아보랴 숲의 새는 서로 잊고서 사람을 피하지 않는다오.

도3-2. 고봉주,
「김기승신인대리장수金基昇信印大利長壽」
김기승 신인(도장)으로 큰 이익과 장수를 기원함.

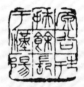

도3-3. 고봉주,
「원곡생우부여장우한양原谷生于扶餘長于漢陽」
원곡은 부여에서 태어나 한양에서 성장함.

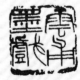

도4-1. 고봉주,「운보묵희雲甫墨戲」
운보雲甫 선생이 필묵筆墨을 유희遊戲함.

도4-2. 고봉주,「장근보졸將勤補拙」
장차 부지런히 노력하여 부족한 점을 보충함.

2 고봉주의 일본 활동의 구체적인 내용은 다음과 같다. 1933년 서도예술사書道藝術社 동인이 된 이래 십여 차례 도일, 장기 체류하며 전시 및 작품 제작. 시사신문사 문화상 수상(1977). 전시 및『산수전작품집』(1985), 도쿄《국제예술문화교류전》(1985)과《일한서도교류전》(1987),《고석봉전각서예전》및《고석봉 선생과 교류가 깊은 일본 서가전》(1988).『고석봉작품집 2』(1990),《고석봉전각전高石峯篆刻展》(2017).

3 고봉주의 한국에서의 활동은 다음과 같다.《제2회 고석봉전각서예전》(1971),《원로작가전元老作家展》(1973),《한국전각협회 창립전》(1974).《제1회 현대미술초대전》(1982),《제1회 국제전각예술대전》(1984), <추사 선생 추모비>(1985), 제1회 대한민국서예대전 심사위원장(1989),『석봉 고봉주 서집』(1994).

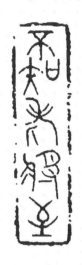

도 5. 고봉주,「부지노장지不知老將至」
늙음이 곧 다가옴을 알지 못함.

도6. 고봉주, <신욕녕身欲寧>
몸이 편안하고자 함.

센로를 따르고 있어 고아하면서도 중후하고, 질박하면서도 세련된 맛을 보여준다5. 백문白文으로 새길 때에도 주로 테두리 선을 넣어 장법상의 새로운 느낌을 주기도 한다2-1. 그리고 좁은 인면에 음양각陰陽刻으로 완성한 작품도 더러 보인다5. 그는 서예에서도 1~4자 정도의 글감을 사용하며 전각에서처럼 긴밀한 포치법을 표방하고 있다도6.

그는 칼을 잡아야 마음이 편안한 집도신이執刀神怡의 작가였다. 나라 잃은 설움을 적지인 일본에서 깨닫고 돌을 새기면서 삶을 새겨나갔다. 고봉주 전각의 처음은 궁여지책窮餘之策이었으나, 나중은 포박함진抱朴含眞의 태도로 아름다운 도혼刀魂을 영원히 남기게 된다도3-1.

그의 공적으로 간과해서는 안 되는 것이 한일문화교류의 확대이다. 그는 당당한 예술적 풍자風姿로 씩씩하면서도 아름다운 한일문화교류의 가교架橋 역할을 했다. 또한 청말의 지고한 예술 경계에 마음껏 드나들며 새겨낸 원숙하고 질박한 칼맛은 가히 인성印聖의 영역이다. 그러나 엄청난 작업량과 무수한 역작에도 불구하고 동향同鄕의 선배 예술가인 추사秋史의 발칙하고 기괴한 상상력과, 오풍吳風을 훌쩍 뛰어넘지 못한 점은 아쉬움으로 남는다. 또 하나 독립운동가로서 조국 대한민국을 사랑한 작가로서 정작 한글 전각 작품이나 한글 서예 작품이 눈에 잘 띄지 않음도 아쉬운 노릇이다. 그럼에도 고봉주는 암울한 시대에 칼끝으로 한恨을 풀며, 방촌方寸의 싸늘한 돌 위에 들꽃과 같은 전각의 향기를 더한 작가로 평가할 수 있다.

소암素菴 현중화玄中和

1907 — 1997

현중화는 18세 때 일본으로 건너가 와세다 대학 정경학부를 마치고 일본의 서예가 마츠모토 호스이(松本芳翠, 1893-1971)와 츠지모토 시유(辻本史邑, 1895-1957)로부터 10여 년간 서예지도를 받았다. 현중화의 글씨는 신선하다. 그가 살았던 제주도의 바다 냄새가 물씬 풍기는 듯하다. 그것은 우연에서 형성된 것이라기보다는 대자연에서 서예의 묘妙를 터득하려 했던 그의 예술관을 반영한 것이었다. 현중화는 동네에서 흔히 접하는 쑥대나무, 백양나무, 소나무를 무심히 넘겨보지 않고 그것을 필획에 담고자 했다. 이와 같은 새로운 접근법은 서예 외적인 공부가 더욱 본진적인 서예의 접근을 기능하게 해준다는 고인古人들의 '서외구서書外求書'를 다시 생각하게 한다.

작품해제: 김찬호

취시선 醉是僊

현중화
1976
종이에 먹
194×430cm
소암기념관 소장

　<취시선>은 행초行草 작품이다. 1976년 어느 날, 서귀포에 있는 음식점 국일관에 들른 소암이 새로 도배된 벽을 보고 여기에 글씨를 쓰면 좋겠다고 생각했다. 취흥에 지인들에게 먹을 갈게 하고 벽에 <취시선醉是僊>을 썼다. 후에 작품이 망가질 것을 염려해 변성근이 기계 주인과 협의해 도배지를 떼어내 배접했고, 변성근이 가지고 있다가 현재는 소암기념관에 소장되어 있다.

　<취시선>을 보면 글자 속에 한 마리 학이 춤을 추는 듯 가늘고 긴 것 같으면서도 그 강인한 힘이 마치 전통무예 택견을 보는 듯하다. 택견은 언뜻 보기에는 춤을 추는 듯 유연해 보이나 순간의 절도와 타격을 가하면서도 결코 중심을 잃지 않는다. <취시선>은 정내교鄭來僑(1681-1757)가 『김명국전金明國傳』에서 말한 '욕취미취지간欲醉

未醉之間'의 경계境界를 보여준다. "술이 너무 취하면 그릴 수 없고, 또 술을 마시지
않으면 그리지 않는다"는 것으로 취하지 않는 적절한 상태에서 명작이 나온다. 김명국
을 두고 한 말이지만 소암에게도 들어맞는 말이다.

醉是僊
취하면 곧 신선이라

丙辰春節 素菴書
병진년(1976) 봄날 소암이 쓰다.

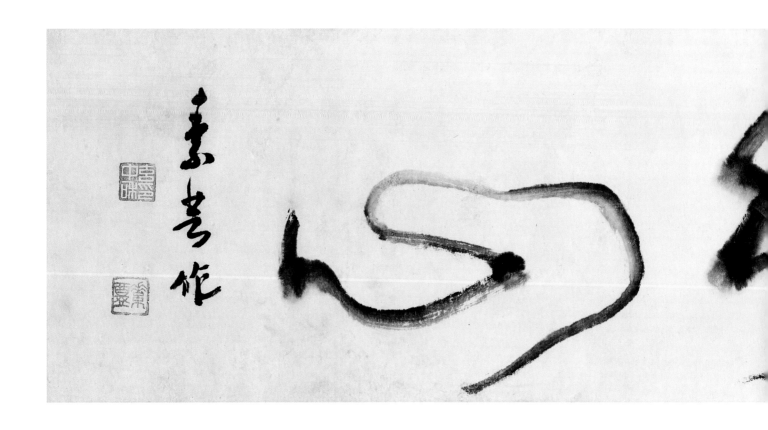

운수심 雲水心

현중화
종이에 먹
31.9×129.2cm
개인소장

행초서로 유려流麗하게 썼다. <운수심>은 서예에서는 드물게 담묵淡墨으로 쓰면서도 결코 필획의 골격骨格을 놓치지 않고 있다. 붓에 담묵과 농묵濃墨을 찍어 구름과 물의 형상이 드러나 마치 한 폭의 수묵화를 연상케 한다. 수묵화와 같은 표현기법을 활용하여 서예 표현의 한계를 뛰어넘은 소암 서예의 현대성을 엿볼 수 있다.

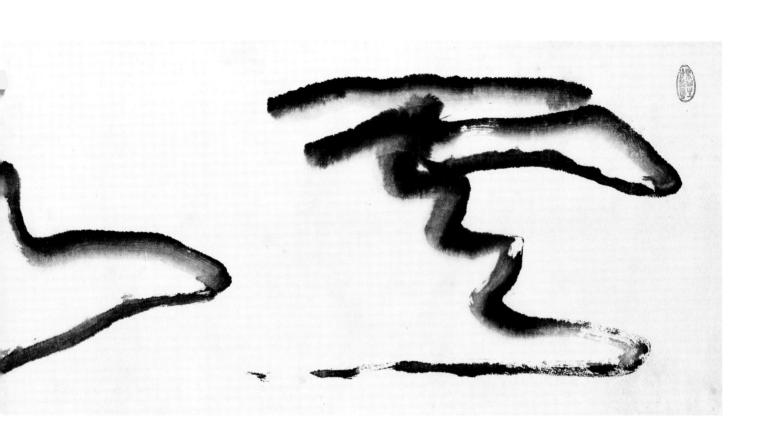

이 글자 속에는 버드나무 가지와 같이 부드러우나 강풍에도 꺾이지 않는 유려함이 있다. 큰 강물이 겉으로는 잔잔하게 보이나 안에서는 속도를 내고 움직이는 것처럼 <운수심>은 담묵으로 느린 듯 보이나 그 속에는 골기骨氣가 들어 있어 서예의 깊은 묘경妙境을 보여준다. 이 작품에서는 호를 소운素芸이라 적고 있는데, 소암이 1960년대 잠시 사용했던 것으로 이 작품의 연대를 짐작케 한다.

雲水心
구름과 물[사연]의 마음

素芸作
소운 쓰다.

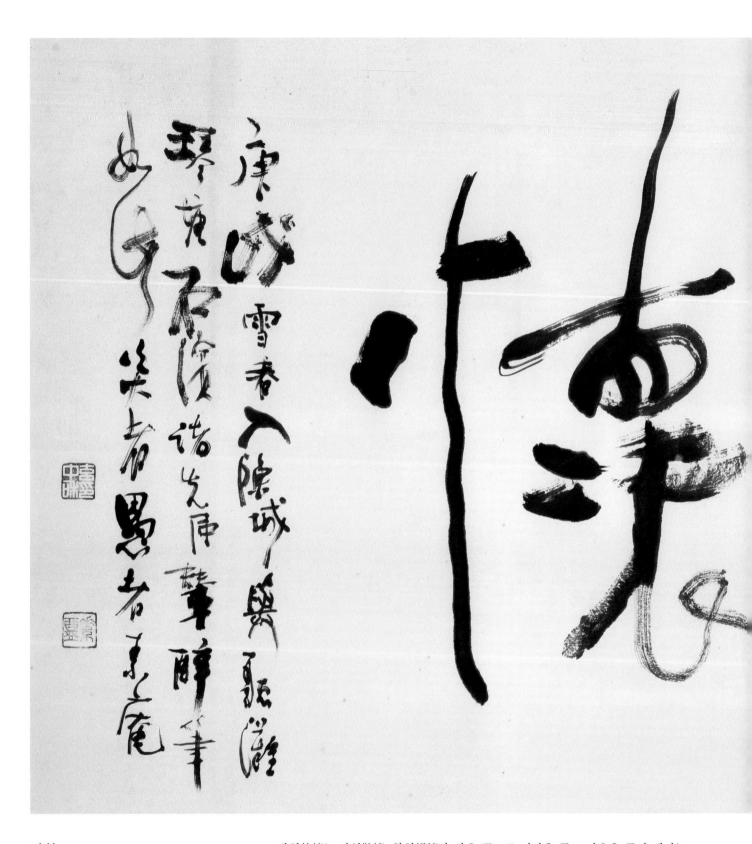

방회 放懷

현중화
1970
종이에 먹
67×134cm
소암기념관 소장

방회放懷는 산회散懷, 창회暢懷와 같은 뜻으로 긴장을 풀고 마음을 풀어 헤치는 것을 말한다. 방회放懷란 두 글자 속에 전서와 예서, 해서와 행서의 분위기가 녹아져 있는 뛰어난 작품이다. 소암은 1970년 진성陳城에서 청탄, 금당, 석빈 세 사람과 담소를 나누고 취흥醉興에 <방회>를 썼다. 청탄 김광추金光秋(1905-1983)는 회화·사진·서예·전각 등에 견문이 넓은 근대 제주예술의 선구자다. 금당 이완규李完奎는 KBS제주 방송국장을 역임했고 소암에게 서예를 배웠다. 석빈 문기선文基善(1933-2018)은 제주출신으로 서울대 미대 조소과를 나와 제주대에서 후학을 지도했다. 그는 조각, 서예, 문인화 등 다양한 분야에서 활동했다.

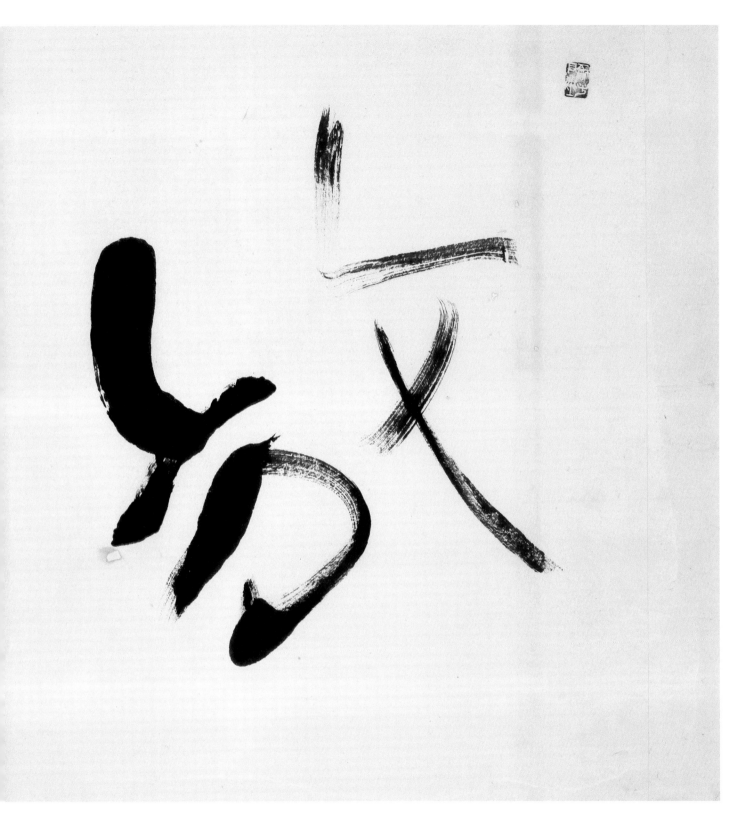

<방회>는 어린아이와 같은 천연성과 고졸古拙함에서 서격書格을 넘어 그 안에 골기를 품고 있다. 서예의 현대화를 예시하는 선지자적 안목이 엿보이는 작품이다. 취흥에 썼으나 이미 내면에 쌓여 있는[蘊蓄] 서예의 품격이 <방회>속에 드러나 있다.

放懷
마음을 느슨하게 하다

庚戌雪春入陳城與 聽灘 琴塘 石濱 諸先同輩 醉筆如此 賢者愚者 素庵
경술년(1970) 눈 내리는 이른 봄에 진성陳城에서 청탄, 금당, 석빈 세 사람과 함께
취한 글씨가 이와 같으니 현명한 자인가 어리석은 자인가. 소암

성삼문 成三問 「절개가 節介歌」

현중화
1970
종이에 먹
189.1×58.3cm
개인소장

「절개가」는 1970년 국전 초대작가 출품작이다. 조범산방眺帆山房은 서귀포 정방 폭포 가는 길에 위치하고 있다. 소암은 1997년 세상을 뜨기 전까지 그곳에서 작품 활동에 정진하였으며, 지금은 소암기념관이 자리하고 있다. 소암은 1970년 경술년 가을 이 <절개가>를 조범산방에서 썼다.

「절개가」는 한문 에서의 조형을 한글에 적용한 작품이다. 한대漢代 에서 을영비乙瑛碑 등에 나타난 파책波磔을 강조하여 한글에 적용시킨 파격적이고 실험적인 작품이다. 그는 궁체와 같은 정형화된 것을 지양하고, 한문서예 필법과 조형적 특징을 한글에 적용한 작품을 꾸준히 시도했다. 그래서 소암의 한글 작품에는 소암 서예의 창조적 조형의지가 드러나 있다.

이 몸이 죽어가서 무엇이 될고하니
봉래산 제일봉에 락락장송 되었다가
백설이 만건곤할제 독야청청 하리라

錄成三問節介歌 庚戌仲秋節 眺帆山房主人 素庵 玄中和
성삼문의 절개가節介歌를 적음. 경술년(1970) 중추절에 조범산방 주인 소암 현중화

이 몸이 죽어가서 무엇이 될고 하니 봉래산 제일봉에 낙락 장송 되었다가 백설이 만건곤 할제 독야 청청 하리라

錄成三問節句歌庚戌仲秋節飛帆山房主人玉磨玄中和

이순신 李舜臣「**단장가** 斷腸歌」

현중화
1971
종이에 먹
190.7×64.7cm
개인소장

「단상가」는 1971년 국전 초대작가 출품작으로 신해년 늦여름 처서處暑 무렵에 썼다. 소암은 일본에서 가나서(假名書), 전위서 등 서예의 현대화 작업을 봤다. 그는 1955년 일본에서 한국으로 돌아온 후 우리 한글서예가 너무 정형화된 궁체에 머물고 있음을 보고, 한문서법을 응용해 한글서예의 변화를 시도하고 싶다는 생각을 갖게 됐다.

「단상가」는 한문의 행서 핀법과 조형을 한글에 적용한 작품이다. 기존 궁체에서 보여주는 초성과 중성, 종성의 정형화된 형식을 깼다. 자법字法과 장법章法의 대소大小, 장단長短, 긴밀緊密, 조응照應을 극대화해 소암풍의 한글이 탄생됐다.

한산섬 달 밝은 밤에 수루에 혼자 앉아
큰 칼 옆에 차고 깊은 시름하는 차에
어디서 일성호가는 남의 애를 긋나니

辛亥處暑後三日成作 素菴 玄中和
신해년(1971) 처서가 지난 사흘 뒤에 소암 현중화

한산도 달 밝은 밤에 수루에 혼자 앉아
큰 칼 옆에 차고 깊은 시름 하는 차에
어디서 일성호가는 남의 애를 끊나니

정철 鄭澈 「**장진주사** 將進酒辭」

현중화
1989
종이에 먹
35×321.7cm
개인소장

한문과 한글 혼용의 <장진주사>는 제주도 성산의 암자에 있는 일장日藏스님과 현중화가 경상도 여행을 하면서 경남 합천 해인사 부근의 개울가 만대루晩對樓에서 취흥醉興에 썼다. 시 속의 화자話者도 취하고, 글씨를 쓰고 있는 소암도 취했다. 후에 일장 스님이 지리산 황매암에서 거처할 때 소암의 제자 류봉자와 아들 현영모가 찾아 가니, 스님이 이 <장진주사>를 현영모에게 주었다고 한다.

<장진주사>의 조형적 특징을 보면 전반부는 잔잔하게 흐르다 후반부로 갈수록 글자는 커지면서 작가의 심회心懷가 격동하고 있다. 이 작품 속 한글과 한자는 한 번 보면 어느 것이 한글이고 한자인지 알 수 없을 만큼 필획의 장단長短과 절주節奏가 이질감 없이 자연스럽게 녹아져 있다.

한 잔 먹세 그려 또 한 잔 먹세 그려 꽃 꺾어 算놓고 無盡無盡 먹세 그려 이 몸 주근 後에 지게
우에 거적 덮어 주리어 매어 가나 流蘇寶帳에 皇寶盖 萬人이 우러예나 어욱새 쑥세 덕가나모
白楊숲에 각기 곧 갈작시면 누른 해, 흰 달, 굴근 비, 가는 눈, 소소리 바람 불제, 뉘 한 잔
먹자하리 하물며 무덤 우에 잔나비 (휘)파람 불제 뉘우친들 어떠리.

松江先生將(進)酒詞 己巳醉秋[秋醉]於 晚對樓 夢古未○人

송강 선생의 장진주사. 기사년(1989) 가을에 만대루晚對樓에서 취하여 몽고미○인

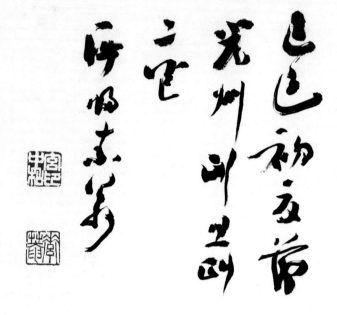

XO뿐

현중화
1989
종이에 먹
34.8×135.9cm
소암기념관 소장

1980년 5월 목포 소묵회를 지도하고 광주에 왔을 때 소암은 5.18의 참혹한 현장을 보았다. 이후 1989년 5월 그는 광주에서 성난 민중의 함성, 그것을 억누르는 권력자의 폭압을 보면서 괴로운 마음에 <XO뿐>이란 작품을 썼다. 1980년 5.18을 회상하면서 한탄과 울분을 예술로 승화한 작품이다. 시인은 시詩로, 화가는 그림[畵]으로, 소암은 서예로 시대성을 담아냈다.

XO뿐

근巳初夏節 光州데모때 그날 西歸素翁
기사년(1989) 초여름 광주 데모 때 그날 서귀소옹

현중화, 에스키스, 소암기념관 소장

추천서, 1968, 소암기념관 소장

현중화, 18, 19세 무렵 제주공립농업학교와 오사카 모모야마중학교(桃山中學校) 재학시절 그림, 소암기념관 소장

마이니치신문사(每日新聞社) 상장, 1948, 소암기념관 소장

재단법인 일본서도미술원 상장, 1949, 소암기념관 소장

《소암선생묵법墨法 초대전》 브로슈어와 포스터, 1973, 소암기념관 소장

『Kaleidoscene』 제 12권 제 9호,
대한항공사, 1988.12., 소암기념관 소장

현중화 제자題字, 『양지』창간호
서귀여자중·고등학교, 1967, 소암기념관 소장

현중화 제자題字, 『정방』창간호,
서귀중학교, 1961, 소암기념관 소장

《한국현중화서법전》 브로슈어, 1969, 소암기념관 소장

《소암 현중화 서도전》 브로슈어, 1968, 소암기념관 소장

소암素菴 현중화玄中和(1907-1997)
자연에서 서예의 묘妙를 찾다

김찬호

경희대학교 교육대학원 교수·미술평론가

소암 현중화는 한국 근대와 현대가 교차되는 길목에서 변혁의 한 획을 그은 서예가다. 소암의 서예는 자연을 바라보는 예리한 관찰력과 시대와 예술을 읽어내는 통찰洞察(insight)력으로 시간과 공간 안에 자연스러운 리듬을 통해 작품에 개념을 담아내고 있다. 소암은 "쑥대나무, 백양나무, 이건 쭉 올라가고, 소나무 같은 것은 구불구불하고, 그러니 이걸 배우다 보면 자연과 통한다. 그래서 나는 지금 들에 가는 것을 좋아한다"고 말했다. 이 말은 그의 예술과 자연에 대한 심미審美관을 드러낸 것이다. 그는 자연에서 서예의 묘妙를 찾았고, 서예를 통해 자연의 묘妙를 알았다. 소암은 자연의 물상을 본떠 나온 문자를 다시 자신만의 언어로 해석해 작품이라는 형식에 담아 재탄생시킨 것이다.

1907년 제주에서 태어난 소암은 어려서부터 가학家學, 역대 비첩碑帖을 통해 우리 고유의 서풍을 탐구했다. 1924년 18세 때 일본으로 건너가 와세다대학 정경학부를 마치고 31세 때 마츠모토 호스이(松本芳翠, 1893~1971)에게 3년, 37세 때 츠지모토 시유(辻本史邑, 1895~1957)에게 8년간 북위서풍北魏書風을 비롯한 역대 비첩碑帖을 익혔다. 그 후 끊임없이 임서하고 비첩의 장점을 작품 속에 담아냈다.

49세가 되던 1954년에 제주濟州로 돌아온다. 그는 한국에 돌아와 한글 서예가 궁체에만 치우쳐 있음을 보고, 한문 필법과 조형 형식을 적용하여 한글서예를 어떻게 재구성할 것인지 고민했다. 그 결과 소암체라는 한글서예 작품이 나오게 됐다. 91세에 세상을 뜨기까지 소암은 작품 <먹고 잠자고 쓰고>와 같이 일상日常을 서예와 함께했다.

제주 풍경을 노래한 <영주십경瀛洲十景>(1975)은 갈필渴筆과 발묵의 효과를 살려 역동성과 리듬을 담아내고 있다도1. 종이의 표면적 효과는 시간의 속도에 의해 시시각각 새로운 형상形象을 드러낸다. 작품 속에 드러나는 드리핑(dripping)의 효과는 우연을 통해 화면에 농축된 공간을 만들어 주고, 획에 의한 표현은 단순한 대상의 재현을 넘어 리듬감과 생명감을 느낀다.

소암의 글씨에는 자연의 순행원리가 담겨 있다. <영주십경>의 몇 글자는 번짐으로 인해 글자가 보이지 않는다. 이런 경우 일반적으로 작품 전체를 망쳤다고 생각한다. 그러나 소암은 화면 전체가 하나의 춤사위와 같이 자연적

도1. 현중화, <영주십경瀛洲十景>, 1975, 종이에 먹, 115×35×(10)cm, 개인소장

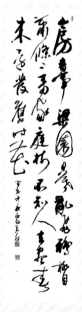

도2. 현중화, <산방춘사山房春事>, 1983, 종이에 먹, 35×135cm, 개인소장

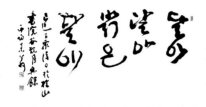

도3. 현중화, <달아달아 밝은 달아>, 1989,
종이에 먹, 70×136.7cm, 1989, 개인소장

인 흐름을 작품에 담아낸다. 그래서 그의 작품을 보면 마치 승무僧舞의 춤사위가 보이는 것 같다. 그의 글씨는 조지훈 <승무>의 한 부분인 "소매는 길어서 하늘은 넓고 돌아설 듯 날아가며", "휘어서 감기우고 다시 뻗어 접는 손이", "고이 접어서 나빌레라"와 같다. 소매 속에 감추어진 손은 쉼 없이 움직이지만 소매는 멈춘 듯하다. 춤사위의 보이지 않는 부분이 서예의 여백과 닮은듯하다. 단지 보이지 않을 뿐 호흡처럼 끊임없이 움직이고 있는 것이다.

작품 <산방춘사山房春事>(1983)는 판소리 장단 중 느린 진양조에서 중모리, 자진모리, 휘모리 장단이 담겨 있는 듯하다도2. 그래서 이 작품은 역동적 필치와 절주로 침착통쾌沈着痛快함을 드러내고 있다. 침착과 통쾌란 기실 상반된 말이지만 자신의 작품 속에 녹여내어 나타냄으로써 작품에 생명력을 불어넣고 있다. 제자 류봉자柳鳳子(1946-)는 "언젠가 선생은 취흥醉興에 병풍 글씨를 쓰게 되었다. 18개의 바람 풍風자가 있었는데 다 다르게 나왔다"고 했다. 이와 같이 소암은 글자의 형태를 의식하지 않아도 자연스럽게 다양한 형상으로 드러내고 있다. 이를 통해 그의 지난至難한 학서 과정이 내면에 녹아 작품 속에 흐르고 있음을 알 수 있다.

제주의 해풍을 맞은 나무를 보면 드러나 있는 부분은 거칠고 바람에 흔들리지만 그 뿌리로 인해 강한 생명력을 나타낸다. 소암의 글씨도 해풍을 맞은 나무와 같이 부드러움과 강함을 보여준다. 그의 필획을 보면 부드러울 때는 한없이 부드럽고, 마르고 단단하기는 쇠와 같다고 할 수 있다. 작품 <산방춘사>와 <영주십경>은 먹물이 떨어질 듯 화면에 닿으면 진양조에서 휘모리까지 역동적 필치가 펼쳐진다.

소암의 한글서예는 한문의 필법과 조형 원리를 융합했다. 우리는 개성적인 소암체 한글이 탄생하게 된 것에 주목해야 한다. 소암의 한글서예는 한문의 필법과 조형성을 한글작품에 녹여내었다. 이런 점에서 볼 때 소암의 한글서예는 소암체의 원형성을 보여준다. 소암은 "한문서예를 공부하면 한글서예도 자연적으로 잘 쓸 수 있다. 한 글자 안에 같은 획이 들어 있으면 안 되고 모든 획에 변화를 주어야 한다."고 했다. 이는 한문서예와 한글서예가 외형적인 형태만 다를 뿐 그 필법의 원리는 같다는 말이다.

한글 작품 <달아달아 밝은 달아>(1989)는 음력 7월 15일 여름에 쓴 작품이다도3. 이 작품은 전래동요로 민중들의 희망을 노래한다. 글자의 자법字法의 변화를 통해 전체적인 조형공간을 이질감 없이 자연스럽게 구성하고 있다. 작가는 이 동요를 마음으로 느꼈다. 마음 가는 대로 붓이 가고, 또 붓이 가는 대로 마음이 따라가는 자연스러운 하모니(harmony)를 보여준다.

소암은 끊임없이 자연 속에서 서예의 본질을 찾고 자연을 닮은 작품을 보여주고 있다. 소암의 서예는 단지 외형의 닮음에 있지 않다. 문자에 대한 이해와 철학이 그의 내면에 들어와 녹여져 다시 서예작품이라는 형식으로 드러나고 있다. 자연은 우리에게 끊임없는 영감靈感을 준다. 제주 서귀포에 <소암기념관>이 있다. 소암은 평생 쌓아온 예술 흔적을 제주도에 기증했고, 제주도는 소암기념관을 세워 그의 예술혼을 후대에 전하고 있다. 그는 자연에서 서예의 묘妙를 찾았고 다시 자연 속으로 돌아갔다. 그 자연 속에 소암이 있다. 지금도 소암은 작품을 통해 우리에게 자연의 소리를 들려주고 있다.

원곡原谷 김기승金基昇 1909 — 2000

김기승은 어린 시절 서당에서 한문과 서예를 익혔고, 중국 상해 유학을 통해 서예의 견문을 넓혔다. 귀국 후에는 10여 년간 손재형을 스승으로 모시고 서예를 본격적으로 연마했다. 훗날 그는 서예란 자기의 모습을 찾아가는 길이라는 것을 깊이 깨닫고 스승의 글씨를 벗어나려는 몸부림 끝에 1970년대 초부터는 독창적인 '원곡체'를 개발하게 된다. 김기승은 최초의 '한국서예사'를 집필했으며, 서예가 대중과 함께 호흡하는 문화로 거듭나기 위해 묵영墨映, 책의 제자題字, 컴퓨터 서체(폰트) 등 새로운 모색에 앞장섰다.

작품해제: 박병천

로마서 12장 9-12절
「사랑엔 거짓이 없나니」

길기승
1975
종이에 먹
253×64×(2)cm
국립현대미술관 소장

　이 작품은 김기승이 67세 때 중국어로 된 성경 '로마서 12장'의 성경문구를 한글로 풀어서 완숙된 원곡체로 쓴 2m가 넘는 높이의 대형작품이다.

　문장 중의 '愛當無僞惡當惡善...'으로 시작되는 중국어 문장을 양측 첫줄과 끝줄에 본문보다 작은 글씨로 쓰고, 본문 거인 한글 문상을 세로방향의 3행씩 배행히되 문자의 대소 소화가 찔 이구이길 수 있도록 힘찬 필려으로 썼다

　특유의 한글 서체로 굵고 힘찬 서체의 큰 글자와 가늘고 연한 서체의 작은 글자가 교대로 조화를 이루게 배자하였다. 각 문자를 수직방향의 중심선을 기준으로 배열하는 형식을 취한 대표적인 작품이다. 특히 각 문자의 세로획, 가로획, 사향획의 처음 부분을 가늘게 표현한 원곡 서체의 특징은 다른 서예가들이 쓴 작품의 서체 어디에서도 찾아볼 수 없는, 김기승 특유의 창작 서체라고 할 수 있다.

愛當無僞 惡當惡 善當親 ... 有望當喜 有難當忍 祈禱當以恒心

사랑에는 거짓이 없나니 악을 미워하고 선에 속하라 ...
소망 중에 즐거워하며 환난 중에 참으며 기도에 항상 힘쓰라

성경 로마서 十二장 九─十二절　愛當無僞惡當惡善當親當相愛如兄弟彼此當尊敬常勤

사랑에 거짓이 없나니 악을 미워하고 선에 속하라 형제를 사랑하여 서로 애하고 존경하기를 서로 먼저 하며 부

勿惰當懷熱心且孝有望當喜有難當忍新禱當心恒心

지런하여 게으르지 말고 열심을 품고 주를 섬기라 소망중에 즐거워하며 난중에 참으며 기도에 항상 힘쓰라

경술년 개천절 원곡 김기승

일하는 시간을 갖자

김기승
1961
종이에 먹
137×34×(2)cm
국립현대미술관 소장

김기승 60대 완숙기의 원곡체와는 다른 50대 초기의 원곡체 경향을 잘 보여주는 한글 정자체 유형의 작품이다. '일하는 시간을 갖자'라는 명언을 세로방향의 6행으로 쓰고 두 쪽의 가리개 형식으로 제작했다. 이 시기 김기승 서체의 특징은 60대에 쓴 <성경 도마서 12장「사랑엔 거짓이 없나니」>와 비교했을 때 확연한 차이가 드러난다. 문자 사이에서 나타나는 붓사의 크기와 글씨 선 굵기의 차이가 적고, 지나치게 긴 가로선으로 이루어진 모음 'ㅡ' 'ㅗ' 종류와 역시 가로선으로 이루어진 자음 'ㄱ', 'ㅈ', 'ㅊ' 종류의 가로서선 기울기를 급경사가 이루어지게 문자의 자형을 나타냈다. 그리고 초성으로 쓰인 자음 중 'ㄱ', 'ㅅ'과 같은 왼쪽 삐침이 있는 것과 오른쪽에 모음 'ㅣ'와 결구된 '기', '시'자는 자음의 위치를 모음보다 아래 위치로 처지게 나타냈다. 또한 문자의 세로 방향으로 다소 불안정한 배자를 한 장법에서 그의 70년대 작품들과 차이가 있다. 즉 70년대 이후 작품 서체에서는 안정된 문자 구성과 정돈된 문장 배열을 시도한 작품이 형성되며, 이른바 '원곡체'의 정형화가 이루어진다.

일하는 시간을 갖자 그것은 성공의 미천이다

독서의 시간을 갖자 그것은 지혜의 터전이다

꿈의 시간을 갖자 그것은 너의 꿈수레를 별에 가깝게 할것이다

사랑하는 시간을 갖자 그것은 신의 터전이다

웃는 시간을 갖자 그것은 영혼의 음악이다

신축년 가을 원곡 씀

179

정월십이지 正月十二支

김기승
1983
종이에 먹
128.5×65×(12)cm
국립현대미술관 소장

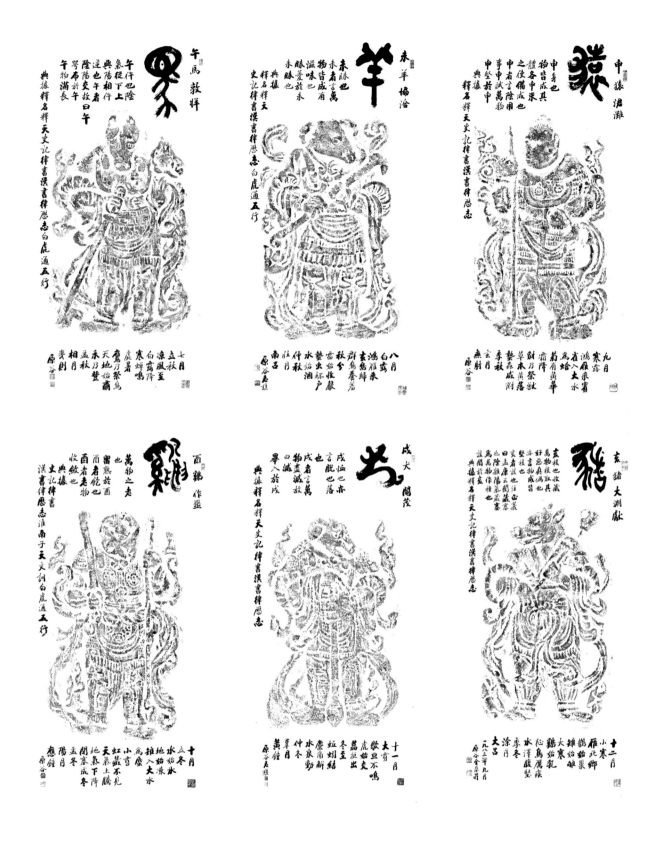

午馬敦牂

午仵也陰
氣從下上
逆也午者
陰陽交故曰午
芒者五月陽布於午
午物滿長

典據釋名釋天史記律書漢書律曆志白虎通五行

七月
立秋
涼風至
白露降
寒蟬鳴
鷹乃祭鳥
天地始肅
禾乃登
孟秋
相月
袤則
原谷

赤羊協洽

赤昧也
赤者言萬
物皆成有
滋味也
赤脈也
赤脈者也

典據釋名釋天
史記律書漢書律曆志白虎通五行

八月
白露
鴻雁來
玄鳥歸
群鳥養羞
雷始收聲
蟄蟲坏戶
水始涸
伸秋
壯月
南呂
原谷夫種

申猿涒灘

申身也
萬物申束
其體各申成有
之使備成也
中者言陰用
事申賊萬物

典據釋名釋天史記律書漢書律曆志

九月
寒露
鴻雁來賓
雀入大水
為蛤
菊有黃華
豺乃祭獸
草木黃落
蟄蟲咸附
季秋
玄月
無射
原谷

酉鷄作噩

萬物之老
也萬物就
留熟於酉
酉者飽也
酉者老物
收斂也

史記律書
漢書律曆志淮南子天文訓白虎通五行

十月
立冬
水始冰
地始凍
雉入大水
為蜃
虹藏不見
天氣上騰
地氣下降
閉塞成冬
孟冬
陽月
應鍾
原谷

戌犬閹茂

戌恤也亦
也言閹也
也者言萬
物滅盡故
曰滅
畢入於戌

典據釋名釋天史記律書漢書律曆志

十一月
大雪
鶡旦不鳴
虎始交
茘挺出
冬至
蚯蚓結
麋角解
水泉動
仲冬
葭月
黃鍾
原谷夫種

亥猪大淵獻

玄核也收
萬物核取其
好惡真偽也
亥者言陽氣
藏於下也
赤言陰用事

典據釋名釋天史記律書漢書律曆志

十二月
小寒
雁北鄉
鵲始巢
雄始雊
鷄始乳
大寒
征鳥厲疾
水澤腹堅
季冬
涂月
太呂
一九八三年九月
原谷金容鎭

이 작품은 특이하게 십이지신상十二支神像의 탁본 위에 각 동물에 관한 설명을 고
전에서 따와 한문으로 옮겨 적었다. 원곡이 75세 되던 계해년(1983) 정월 입춘에 쓴
작품이다.

애국가

김기승
종이에 먹
36.1×131cm
원곡문화재단 소장

애국가 가사 중 한자 용어는 한문으로, 순수 우리말은 한자보다 조금 작은 크기의 한글 서체로 서사하여 조화롭고 웅건한 느낌이 난다. 이 작품은 그가 50, 60대에 쓴 원곡체보다도 더욱 균형 잡힌 자형과 필력이 강한 점획, 안정감과 조화로움이 나타나는 문장 배열, 그리고 한자와 한글 서체의 혼서混書 배자의 장법 표현 등이 돋보이는 작품이다. 작품의 애국가 가사 중 후렴 끝부분 '기리保存하세'는 '길이保全하세'를 오기한 것으로 보인다. 연대를 알 수 없으나 1980~90년대, 그의 나이 70~80세 시기에 쓴 작품으로 추정된다.

염선회염 鹽善懷鹽

김기승
목각
75×59.5cm
국립현대미술관 소장

 이 작품은 염선회염鹽善懷鹽을 예서풍이 담긴 전서로 쓴
뒤 나무판에 양각으로 새겨 표현한 서각書刻 작품이다. 종이에
쓴 이 작품의 원작은 현재 서강대학교에 소장되어 있다. 작품
의 서제書題에서 반복하여 쓰인 두 글자의 '염鹽' 자를 서로 다
른 자형으로 표현했다는 점에서 이채롭다.

鹽善懷鹽
소금은 선하니 소금 같은 마음을 품어라

주기도문

김기승
1974
석각
38×87cm
국립현대미술관 소장

원곡 김기승의 서명 제호

제호題號란 사전적 의미로 '책이나 신문 따위의 제목'을 말하는데 이 제목들은 주로 붓으로 쓰는 필사체筆寫體와 인쇄체로 활용하는 경우가 있다. 제호의 서체 문자는 한글이나 한사가 있고, 시체로는 한글의 경우는 정자나 반흘림체, 한자는 예서체, 전서체, 해서체, 행서체가 있다. 그런데 김기승의 경우 삭品에 낳이 쓰는 한글이니 힌지의 이른바 작품성과 시각성을 고려하여 쓴 원곡체를 책의 제목서체로 활용했다.

김기승이 쓴 제호의 문자는 책자 표지의 상측부분에 3자에서 5. 6자의 책 제목을 배치하여 썼으며, 한글로만 쓴 것, 한자로만 쓴 것, 한글과 한자를 섞어 쓴 것 등 그 종류가 다양하였다. 김기승은 대체로 1960년대 "水滸志", "三國志" 같은 한자 위주의 제호를 썼고, 60년대 말에는 "自由의 歷史", "錦衫의 피"와 같이 한글과 한자를 섞은 제목으로, 80년대 이후는 "살림", "오늘의 한국" 등 한글 위주의 제호를 주로 쓰는 경향이 보인다.

김기승 제자題字, 전규태 저, 『사랑의 의미』, 1963, 호월문화사, 원곡문화재단 소장

김기승 제자題字, 박종화 저,『삼국지』 권1(도원결의편), 삼성출판사, 1967(5판), 원곡문화재단 소장

김기승 제자題字, 『서울의 어제와 오늘』, 서울특별시, 1988, 원곡문화재단 소장

김기승 제자題字, 『한빛』창간호, 바올학회, 1995.8., 원곡문화재단 소장

김기승 제자題字, 박화성 저, 『타오르는 별』, 세운문화사, 1972, 원곡문화재단 소장

김기승 제자題字, 중국고전한시인선 1 『이태백』, 신광문화사, 1975, 원곡문화재단 소장

김기승 제자題字, 박종화 저,『금삼의 피』, 삼성출판사, 1966, 원곡문화재단 소장

김기승 제자題字, 『살림』10월호, 아우내 재단, 1996.10., 원곡문화재단 소장

김기승 제자題字, 『살림』1월호, 아우내 재단, 1998.1., 원곡문화재단 소장

원곡原谷 김기승金基昇(1909-2000)

특유의 서풍을 창안하고 응용하다

박병천

경인교육대학교 명예교수

도1. 김기승, <양사언. 태산이 높다하되>,1957, 종이에 먹, 183,6×60.3cm, 원곡문화재단 소장

도2. 김기승, <젊은 혼들아 일어나라>, 1962, 종이에 먹, 252.6×65.2cm, 원곡문화재단 소장

원곡原谷 김기승金基昇(1909-2000)은 충남 부여군 홍산면 조현리의 500석지기 부유한 경주김씨 집안에서 차남으로 출생하여 2000년 92세를 일기로 일생을 마쳤다.

그는 조부를 비롯한 어른들의 훈도로 다섯 살 때부터 학령기가 지난 14세까지 신동이라는 소문이 나도록 한문을 익히다가 늦게야 홍산보통학교 2학년에 입학하여 17세 때 6년 과정을 마치고 공주고등보통학교에 입학했다. 이어 그는 서울에 있는 휘문고등보통학교에 전학하여 3년 졸업을 하고, 중국 만주에 있는 봉천문회고급중학奉天文會高級中學에 입학하여 1928년 20세에 졸업했다. 이후 상해에 있는 중국공학대학中國工學大學 경제과에 입학하여 1932년 24세에 졸업을 한다. 다시 말해 원곡은 5세부터 24세까지 신-구학문을 19년 동안 익힌, 당시로는 대단한 학력의 엘리트였다. 이렇게 외국유학을 하는 등 고학력의 수학경력이 서예가로 대성하는데 깊고 큰 밑거름이 되었다고 본다.

1956년에 그는 대성서예원을 창설하여 40여년을 후진 서예인들을 양성했다. 그동안 한자와 한글서예를 겸비하여 창작활동을 한 서예가로 국전 심사 및 운영위원을 역임하고, 서예가 연합회 회장과 미술협회 고문 등을 지내면서 후학양성에 전념했다.

원곡은 일제시기~현대시기를 거치는 90여 평생을 저명한 인사들과 교유관계를 맺어왔다. 사승관계로 소전 손재형, 안창호를 비롯해 정치계의 이승만 대통령, 박정희 대통령, 김영삼 대통령 등, 학술계의 박종화, 최현배, 이광수, 정비석, 김동리, 예술계에서는 김영기, 변관식, 박래현, 김기창, 이응노 등 수많은 저명인사들과 교유했다. 특히 서예가로는 김돈희, 최중길, 정현복, 고봉주 등과 깊은 교유를 맺기도 했다. 이러한 교유관계는 소장 작품과 원곡 자신의 개인전 방명록에 나타나는 친필서명에서 찾아볼 수 있다.

원곡은 어린 시절 서당 훈장으로부터 서당글씨를 배웠고, 중국 유학 후 귀국하여 고향에서 형인 기문基文과 지방의 명필 산정山庭 신익선辛翊善으로부터 사사를 했고, 1936년부터 1957년 49세까지는 소전素荃 손재형孫在馨을 찾아가 스승으로 모시고 서예 학습을 본격적으로 했다. 이후 10여년을 소전으로부터 배운 소전풍의 서체에서 벗어나는 과정을 거쳐 원곡 나름의 서체

185

적 특징을 표현하는 서체 정립을 시도해 나갔다. 이러한 탈소전체 작업을 거쳐 1970년대 초부터는 원곡 나름의 서체인 '원곡체'를 정착시켰다. 그 후 30여 년을 계속 특유의 원곡 서체를 연마-지도-활용-창작 등을 통해 수많은 작품을 세상에 내놓았다도1-8.

원곡은 오랫동안 서예계에서 보기 드문 수많은 기록을 남긴 서예 기록 보유자로 평가된다. 근현대 서예가로 최초의 한국서예사를 집필했고, 최초로 묵영墨映표현을 시도, 창안했고, 개인전을 35회나 했으며, 원곡체를 컴퓨터 서체인 폰트로 개발하기도 했다. 그의 서체가 책표지, 비문, 현판, 간판 등에 가장 많이 쓰인 기록을 남겨 생활-실용 서예분야 발전에 큰 업적을 남긴 서예가로 평가된다. 이러한 글씨의 생활화는 그의 문집에서 나타낸 '서예의 생활화다'라는 말을 생전에 실천한 증거라고 평가할 수 있다.

원곡은 서예술 발전을 위해 서예인들에게 수여하는 원곡서예상 제도를 1978년에 창설해 현재까지 41년째 수여해 오고 있다. 이어 2010년에는 서예 학술활동으로 실적을 쌓은 서예인에게 수여하는 원곡서예문화학술상 제도를 창립하여 금년 들어 10회째 수여하는 등 서예분야 창작과 학술활동 발전에 크게 기여해오고 있다. 이 활동을 활성화하기 위해 서거한 해인 2000년에 원곡문화재단을 설립하기도 했다.

원곡은 평생 동안 창작한 작품을 사회공공 기관이나 대학 등에 기증하는 활동을 계속해 왔다. 그 사례로 국립현대미술관에 288점, 문화관광부 10점, 연세대 26점, 서강대 37점 등과 그 외 이화여대, 고려대, 중앙대 박물관 등에 다수의 작품을 기증했다. 또 한편 그의 저서 신편『한국서예사』를 전국 국공립도서관에 250여책 기증하기도 했다.

원곡은 한글-한문의 창작체, 묵영墨映, 제자題字, 도서陶書, 컴퓨터 서체[폰트]등 여러분야에 걸쳐 독특한 서체의 창작품을 남겼다. 그 중 국한 혼용의 원곡체와 캘리그라피의 원조라고 할 수 있는 특이한 '묵영'을 창안한 것은 서예사에 길이 남을 업적이라 하겠다.

원곡체는 한글과 한자 서예체의 구분 없이 기본획형 표현을 동일하게 하여 한글-한자 혼용작품의 서체미가 조화롭게 나타난다. 원곡체는 문자 세로 획의 경우에 대담하게 낙필하고 이어 끊어 질듯 하게 운필하고 다시 굵어지게 하는 운필로 특이한 획형을 기운 생동하게 나타낸다. 가로획은 아주 가늘게 물결치는 듯 표현하여 문자 전체를 행서도 아니고 해서도 아닌 절충된 해행체 楷行體를 종합적으로 구현하되 필력이 넘치고 물결치는 것 같은 유연성을 나타낸다.

이렇게 표현된 원곡서체는 한글과 한문 모두 예藝로서의 아름다움은 물론 도道로서의 정신과 사상을 담고 있어 사람으로 하여금 엄숙함과 함께 생명의 약동감을 느끼게 한다. 원곡은 한문서체와 대비하여 유약하게 느껴지는 한글서체를 새롭게 개발하기 위하여 원곡체를 창안했다고 한다. 이 서체는 한문과 대비, 병기해도 결코 유약하지 않을 뿐만 아니라 도리어 한글서체가 더욱 살아 웅비하는 듯한 생동감을 느끼게 한다.

또 원곡이 새롭게 창안한 작품으로 문장文章 표현을 떠나 문자文字 표현을 위주로 표현하는 묵영墨映 작품이 있다. 그는 한 가지 먹색으로 표현하

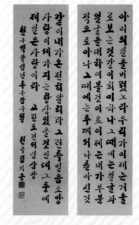

도3. 김기승, <사랑 사랑 긴긴 사랑>, 1970, 종이에 먹, 130.5×34.4cm, 원곡문화재단 소장

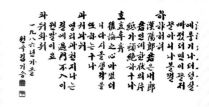

도4. 김기승, <고린도전서 13장>(부분), 1980, 종이에 먹, 117×32×(8)cm, 원곡문화재단 소장

도5. 김기승, <한글 뒤풀이>(부분), 1986, 종이에 먹, 26.7×325cm, 원곡문화재단 소장

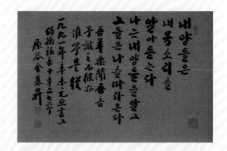

도6. 김기승, <요한복음 10장 27절>, 1991, 종이에 먹, 34×51.8cm, 원곡문화재단 소장

도7. 김기승, <상형문자>, 1959, 종이에 먹,
24.3 ×36.3cm, 원곡문화재단 소장

도8. 김기승, <비홍>, 종이에 먹, 45.5×32cm,
원곡문화재단 소장

도9. 김기승, <묵영>, 종이에 먹, 67×43.5cm,
원곡문화재단 소장

는 묵상墨象이 아닌 여러 가지 묵색으로 농담-대소-원근-입체-명암 등의 다양
한 시각 효과를 나타내는 묵영墨映 표현방법을 창안하였다. 원곡은 이른바 최
근에 유행하는 캘리그라피 표현의 원조격인 묵영 표현활동을 일찍이 1950년
대 작품에서부터 시도해 왔음을 찾아볼 수 있다도7. 그러한 묵상작품으로 표
현의 정도를 대상문자를 판독할 수 있게 나타낸 작품도8에서부터 문자판독이
어려운 비구상격의 추상형 묵영작품도9에 이르기까지 다양한 작품을 남겼다.

　　원곡 김기승은 이상에서 언급한 바와 같이 원곡체 특유의 서예작품과
한글폰트서체 제작을 했고, 묵영 표현을 통해 독특한 서체를 창안 정립하면서
수많은 개인전을 개최했으며, 서예사 및 서론집 간행, 40여년동안 후학지도
에 전념을 다하는 등 그의 주장대로 현대화하는데 크게 기여했던, 한국을 대
표하는 서예가였다. 그러나 그의 창작 활동에서 대자 위주가 아닌 소자 서체
작품 창작하기, 학교 정규 서예교육 발전 참여하기, 묵영 표현 지도방법 정립
하기 등에 적극적인 관심과 실천을 하지 못한 아쉬움이 남는다.

검여 劍如 유희강 柳熙綱

1911 — 1976

유희강은 어렸을 때부터 한문과 서예를 익혔다. 28세 되던 해에는 중국에 유학하여 8년간 체류하면서 중국의 서화와 금석학을 연구했으며, 상해미술연구소에서 2년간 서양화를 배웠다. 유학을 마친 후에는 중국에서 폭넓은 예술경험을 바탕으로 국전國展에서도 인정받기에 이른다. 그러나 1968년 58세 되던 해 오른쪽 마비로 글씨를 못 쓰다가, 필사적인 노력 끝에 좌수서左手書로 재기하여 새로운 서예 인생을 펼쳤다. 투병생활 7년간 심신의 장애가 도리어 그의 서예를 최고의 예술로 이끌었다. 예술은 승화의 정신을 고귀하게 여긴다. 유희강은 심신이 마비된 상태에서도 절망하지 않고 서예를 최고의 경지로 승화시켰다. 인간에게 처한 위기危機가 몰락이 아니라 자신을 향상시키는 좋은 기회가 될 수 있음을 유희강은 붓으로 증명했다.

작품해제: 전상모

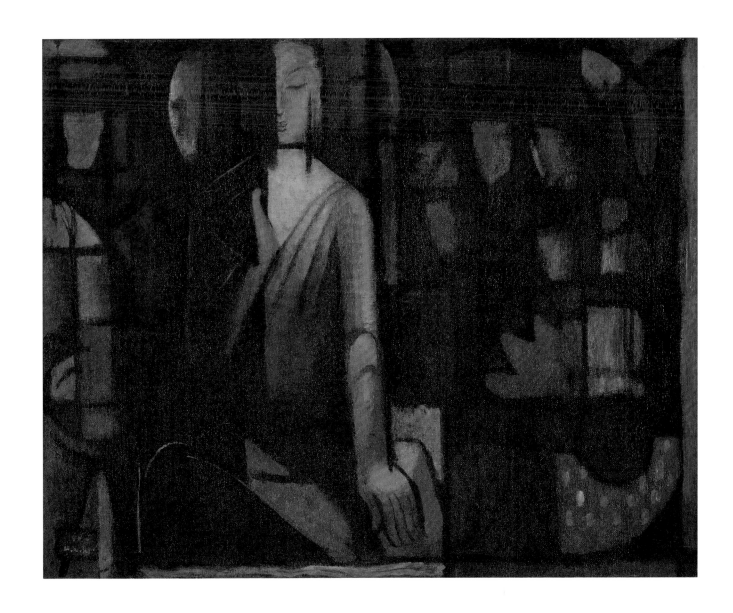

념 念

유희강
1953
캔버스에 유채
90×75cm
성균관대학교박물관 소장

검여 유희강이 42세 되던 해《대한민국미술전람회》에 출품한 작품이다. 유희강은 1938년 28세 때 중국으로 건너가 북경의 동방학회에서 금석학을 연구했고, 1943년 상하이자유양화연구소에서 2년 동안 서양화를 연구하는 등 1946년 귀국하기까지 8년간 중국에서 머물렀다. 유희강의 이 작품에서는 확실히 1930-40년대 상하이 모더니즘 회화의 영향을 감지할 수 있다.

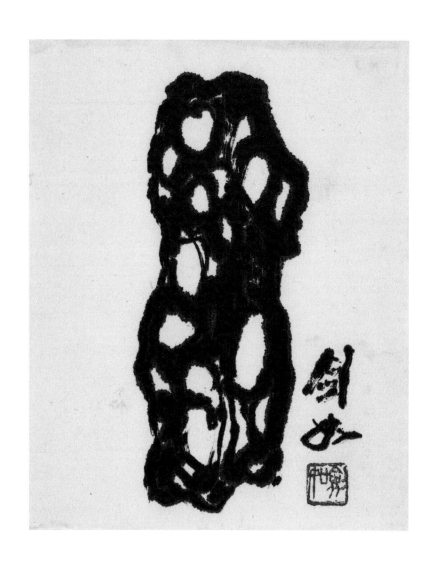

괴석도 怪石圖

유희강
1973
종이에 먹
12×10cm
성균관대학교박물관 소장

유희강은 현대서예가로는 드물게 학문과 지식을 갖추었을 뿐만 아니라 그림에도 발을 들여놓았고 중국 대륙을 주유했던 보기 드문 서예가였다. 오른쪽 마비라는 병화病禍를 당한 후 그는 평일에도 작은 종이쪽에 종정문鍾鼎文 쓰기나 그림 그리기를 게을리 하지 않았다. 아마 그는 소일을 '묵희'로 보냈는지도 모르겠다. 그러나 지금 와서는 이 같은 소품들이 아무 꾸밈없는 일품逸品이 되고 말았다. 이 <괴석도>도 그런 작품 중의 하나로 보인다.

나무아미타불-완당정게 阮堂靜偈

유희강
1965
종이에 머
64×43cm
성균관대학교박물관 소장

한 작가가 사용하는 별호나 당호 그리고 작품의 소재 선택은 그 사람의 학문·사상·감정·흥취 등을 그대로 반영한다. 유희강이 즐겨 쓴 재호齋號는 소완재蘇阮齋인데, 소식蘇軾과 완당阮堂 김정희를 흠모해서 붙였다는 것은 잘 알려져 있는 사실이다. 그리고 그의 작품 중에도 완당이나 동파東坡의 자취를 섭렵하려는 의지가 묻어나는 작품이 몇몇 있다.

이 작품에는 시대를 초월한 스승 완당의 자취를 밟고자 하는 검여 유희강의 서예 정신이 담겨있다. <완당정게阮堂靜偈>는 55세에 쓴 작품으로 유희강의 우수서가 완숙할 경지에 들었을 때의 작품이다. 완당이 초의선사草衣禪師에게 써준 정게靜偈를 재창조한 이 작품은 정중앙을 종으로 흐르는 원추형 꼴의 탑신모양을 북조 서풍이 묻어나는 예서체 '나무아미타불南無阿彌陀佛'로 추상화하고 양 옆으로 빼곡히 완당의 시를 장식하였다. 검여 유희강 특유의 회화성이 묻어나는 대표적인 작품이다.

南無阿彌陀佛

[靜偈 贈衣師]
儞心靜時 雖闤亦山 儞心鬧時 雖山亦闤
只於心上 闤山自分 瓶去針來 何庸紛紛 儞求靜時 儞心己鬧
玄覺妙筌 忘山殉道 儞言闤闤 不如山中 山中鬧時 又將何從
儞處闤闤 作山中觀 靑松在左 白雲起前

　　錄阮堂先生靜偈 贈草衣師一文
　　乙巳孟秋 劍如盥水書

나무아미타불

[정게. 초의에게 주다]
네 마음이 고요할 땐 저자라도 산이지만, 네 마음이 설렐 땐 산에 있어도 저자라네.
다만 마음 속에서는 산과 저자 절로 나뉘네.
병이 가면 바늘이 오니 어찌 그리 어수선하고, 네 고요를 구할 적엔 네 마음 벌써 설레서지.
현각이라 묘전은 산을 잊고 도를 따르는 것. 네 하는 말 도성과 저자 산중만 못하다지만,
산중이 시끄러울 땐 장차 어디로 가려는가.
네가 저자에 있거든 산중이라 여겨 보게나. 푸른 솔은 왼편에 있고 흰 구름은 앞에 이네.

　　완당 선생이 초의 스님에게 준 정게靜偈 일문一文을 적다.
　　을사년(1965) 9월 검여가 대야에 물을 받아 손을 씻고 쓰다.

두보 杜甫 「백부행 白鳧行」

유희강
1966
종이에 먹
129.5×93.5cm
성균관대학교박물관 소장

당나라 두보杜甫(712-770)의 「백부행白鳧行」을 쓴 행초서 작품이다. 유희강이 원숙한 경지에 치닫고 있었던 56세 작품이다. 두보는 이 시를 지을 무렵인 768년부터 3년 동안 가난하게 살도록 강요받았으며, 이후 전란으로 수 천리를 가족과 함께 떠돌아다니면서 마지막 험난한 여행을 시작했다.

이 시는 우화적인 작품에 속하며 사회적 모순을 드러내고 가난한 사람들에 대한 시인의 깊은 동정을 표현했다. 시 중에서 황곡黃鵠·백부白鳧·원거鶢鶋는 모두 비교적 큰 새이며 추운 날씨나 파도 속에서도 먹이를 찾거나 바람을 피할 수 있다. 은유라 함은 어떤 종류의 사람이거나 특정한 유형의 사회적 현상이며, 또한 장소와 음식과 옷 없이 사는 시인의 진정한 묘사이다.

유희강은 문장이나 시를 읽고 흥취가 일어나면 마치 높은 산이 무너지고 천둥벼락이 치듯이 일필휘지로 휘둘렀다. 이러한 경지는 참으로 호쾌하고 장엄하며, 학문과 수양, 어질고 너그러운 품성이 붓끝과 어우러진 경지이다. 그렇다고 해서 마음대로 거칠게 휘둘러대는 것은 결코 아니었다. 일부러 거칠고자 해서 거칠었던 것도 아니었고, 자랑하고자 만용을 부린 것은 더욱 아니었으며, 어진 선비의 내심으로 혼신의 전력만이 가능한 그런 경지였다. 유희강의 글씨는 무절제한 듯 하지만 그 속에 절제가 있고, 자신의 성정에 맡겨 흩뿌려 놓은 듯하지만 자기 나름의 규칙이 있다.

이 작품은 해서와 행서 그리고 초서가 마구 뒤섞여 있는데 한 글자 한 글자를 뜯어보면 잘 썼다거나 예쁘다거나 하는 느낌은 하나도 없다. 그런데도 조금도 어색하거나 거슬리지 않는다.

白鳧行

君不見 黃鵠高於五尺童 化爲白鳧似老翁 故畦遺穗已蕩盡 天寒歲暮波濤中
鱗介腥膻素不食 終日忍饑西復東 魯門鶢鶋亦蹭蹬 聞道如今猶避風

흰 오리를 노래함

그대 보지 못했는가, 고니가 5척 아이보다 크게 자라 노인과 비슷한 하얀 오리 되었음을.
묵은 밭에 버려진 이삭 벌써 다 사라졌구나! 섣달의 날씨 추운 물결 가운데.
비린 물고기며 조개 따위 본디 먹지 않아서 종일 굶주림 참고 오락가락하네.
노나라 동문 밖 원거도 비틀대니 지금처럼 도道를 들었다면 오히려 바람을 피하리.

君不見黃鶴高於史

童化為白鳧以坐看枸

暮波濤中鱗介腥腪臊

邊遺德已為盡天地之歲

門鶺鴒之曾兩後來魯

長居修日思而後問道内

共猶風風

195

이서구 李書九
「우후종서강구 雨後從西崗口
보지백운계작 步至白雲溪作」
10폭 병풍

유희강
1968
종이에 먹
136.5×33×(10)cm
성균관대학교박물관 소장

검여 유희강이 58세 되던 해인 1968년, 9월 7일 뇌출혈로 쓰러지기 한 달 전 음력 7월 16일에 쓴 것이다. 유희강은 오체에 두루 능했지만 행서를 가장 많이 썼다. 그의 행초서는 전서와 예서의 운필에 근거를 둠으로써 그 안에 품은 굳셈이 돌과 같다. 또 그의 글씨가 겉으로 보기에는 기이하고 준엄하고 웅건하며 용이 날고 호랑이가 뛰는 기세가 있지만 언제나 원융圓融한 운치를 잃지 않았다. 병풍으로 꾸미는 과정에서 5, 6폭과 7, 8폭의 순서가 뒤바뀌었다. "埜草皆膏沃"에서 沃(옥)자는 沐(목)의 오기이다.

雨後從西崗口 步至白雲溪作

携筇出柴門 微雨過平陸 危徑轉廻紆 崇岡屢重複 忘疲演閑步 放懷肆遐矚
疊巘連翕翠 高原散禾穀 遂從洞陰下 偶至雲溪曲 川涂曖新晴 墟里翳嘉木
水花方掩映 埜草皆膏沃 松頂蒼白雲 巖隙掛殘瀑 游魚乘空明 飛鷗破淨綠
崖石已奔峭 風氣何淸穆 延賞入曠達 舒吟慰幽獨 孤抱寄冥鴻 塵心哂蕉鹿
匪洗巢父耳 庶濯孺子足 嘯詠在邱樊 往來混樵牧 緬想桃源歡 偃蹇靑山麓

今夏余銷暑於海印寺 錄素玩亭詩 一則
戊申秋七月旣望 劍如

携劻出柴門微雨過
平陸危徑轉崇崇
岡屢重複忘疲演關
步放懷肆遊矚疊嶼
連翁翠高原散禾穀
遂迤洞陰下偶至雲
溪曲川涂曖新晴堰
里翳嘉木水花方揜
氣何清穆延賞入矚
達舒唫慰幽獨怨抱

비가 내린 뒤에 서강西崗 입구를 따라 걸어서 백운계白雲溪에 이르러 지음

지팡이 잡고 사립문 나서니 부슬비 평지를 지나가네.
위태로운 오솔길 꺾어 돌아가니 높다란 언덕이 자꾸만 거듭되네.
피로 잊고 한가로이 걸으며 회포를 풀고 마음껏 멀리 바라보자니
겹겹 봉우리 연이어 푸르고 높은 언덕에 벼가 흩어지네.
드디어 그늘진 동구를 내려가니 우연히 운계 구비에 이르렀네.
시내는 흐릿하다가 새로 개이고 빈 마을은 아름다운 나무에 가리네.
물꽃은 이제 빛을 가리는데 들풀은 모두 기름지게 씻겨 주네.
소나무 꼭대기에 푸르고 흰 구름 바위 틈에 남은 폭포 걸렸나니.
노니는 물고기 밝은 공중을 타오르고 나르는 갈매기 맑고 푸른 물 깨트리네.
벼랑의 바위 벌써 달려와 험한데 바람은 어찌 맑고 화창한지.
구경하려고 환히 트인 곳으로 들어가 읊조리며 그윽한 심정 위로하련다.
외로운 포부는 높이 나는 기러기에게 부치고 속된 마음은 파초에 덮인 사슴을 비웃네.
소부巢父가 귀를 씻은 게 아니니 유자孺子의 발을 씻을 수 있으리.
산속에서 휘파람불며 나무꾼과 목동이 섞여 오가네.
멀리 도원을 그리며 탄식하노라니 푸른 산기슭 우뚝하구나.

이번 여름에 내가 해인사海印寺에서 피서避暑하며 소완정素玩亭의 시 한 수를 적었다.
무신년(1968) 가을 7월 16일 검여

양소백楊少白의 칠언대련

유희강
1975
종이에 먹
130×60cm
성균관대학교박물관 소장

이 작품은 유희강이 65세 되던 해, 『중앙』지에 「좌수서유감」이라는 수필을 발표할 정도로 오른쪽 반신불수라는 서예가로서의 치명적인 병마를 극복하고 좌수서로 쓴 대표적인 예서이다. 유희강의 무르익은 필획은 그 자신이 스스로 이야기한 싯과 같은 날카로움·단단함·능근 것보다는 질박·소박함과 너그넙고 원빈한 풍격으로 귀결됐는데, 또한 작품의 풍격도 마찬가지이다.

유희강의 체취와 어우러져 고상한 아취를 더하고 있는 까닭에 기이한 듯하면서도 험하지 않으며, 담담하면서도 맛이 있고, 거칠면서도 탁하지 않으며, 아름다운 것은 아름다운 대로 속되지 아니하고, 빼어난 것은 빼어난 대로 요염하지 않으며, 못생긴 것은 못생긴 대로 밉지 않고, 보고 보아도 싫증나지 않고 오히려 새로운 느낌이 난다.

萬菊充庭秋富貴 雙藤蔓地古煙霞

京師藤花最著名者, 莫如海波寺街之古藤書屋, 以朱竹垞舊居而重之。然其最古而大者, 則萬善給孤寺東之呂家藤花, 有元大德四年刻字, 商寶意詩所謂 "萬善寺旁呂氏宅, 滿架古藤翠如織。鐵幹誰鑴大德年, 模糊辨是元朝植" 是也。

倪給諫國璉聯云: "一庭芳草圍新綠, 十畝藤花落古香。" 今宅屢易主, 而藤尚無恙, 庭中菊花亦盛開。故楊少白曾有此聯句

　　乙卯立多節 蘇阮齋主人

수많은 국화 뜰에 가득차니 가을이 부귀하고, 두 그루 등나무 땅을 덮으니 예전의 산수로다.

경사京師(연경)에서 등나무꽃[藤花]으로 가장 저명한 것은 해파사海波寺 거리의 고등서옥古藤書屋만 같은 곳이 없으니, 죽타竹垞 주이존朱彛尊(1629-1709)의 구거舊居로 소중하게 여긴다. 그러나 가장 오래되고 큰 것은 북경 만선급고사萬善給孤寺 동편 여가등화呂家藤花인데, 원元나라 대덕大德 4년(1300)이라 새겨진 글[刻字]이 있다. 보의寶意 상반商盤(1701-1767)의 시에서 "만선사 곁의 여씨댁에 시렁 가득 오랜 등나무 짠 것과 같이 푸르네. 쇠같은 줄기에 누가 대덕 연호를 새겼는가, 흐릿하지만 원나라 시대에 심었음이 판별되었네.[萬善寺旁呂氏宅 滿架古藤翠如織 鐵幹誰鑴大德年 模糊辨是元朝植]"라고 한 것이 바로 이것이다.

급간給諫 예국련倪國璉(?~1743)의 연구聯句에 "한 뜰에 꽃다운 풀 신록을 에워싸고 열 이랑 등나무꽃 옛 향기 떨구네[一庭芳草圍新綠 十畝藤花落古香]"라 하였다.
지금 집의 주인이 여러 차례 바뀌었지만 등나무는 아직도 탈없이 남아 있는데, 뜰 가운데 국화도 활짝 피어 있다. 그러므로 양소백楊少白이 일찍이 이런 연구聯句를 지은 일이 있었다.

　　을묘년(1975) 입동절 소완재 주인

萬菊充庭巇富貴
雙藤蔓地古煙霞

京師藤花最著名者莫如海波寺街之古藤書屋以朱竹垞曾居兩垂之故其最古而大者則萬善給孤寺東之居家藤花有元大德四年刻字高寶意詩所謂万善寺旁呂氏宅滿架古藤翠如織鐵幹

誰鐫大德年模糊難是也倪給諫圓建聯云二庭芳艸圓新緣十畝藤花寄古香今宅慮易主兩藤南尨慈庭中菊花亦盛開拈楊少白曾有此聯句乙卯立冬節 蘇阮齋主人

199

이색 李穡 「홍시자가 紅柿子歌」
10폭 병풍

유희강
1976
종이에 먹
127×33×(10)cm
성균관대학교박물관 소장

　검여 유희강이 66세 되던 해 한로寒露, 즉 운명하기 한 달 전쯤에 쓴 것이다. 1968년 오른쪽 반신불수의 역정을 딛고 좌로 서예의 길을 계속 걸어간 것은 두 가지 측면에서 바라볼 수 있다. 첫째는 <이서구李書九의 「우후종서강구雨後從西崗口 보지백운계작步至白雲溪作」> 설명에 말한 것처럼 그 마지막 1분을 성취하려는 열정이 아직 식지 않았다는 것이다. 다시 말해 예술가로서의 마지막 절정을 마무리하지 못했다는 집념의 발로이다. 둘째는 좌절을 극복하려는 불굴의 정신은 물론이거니와 심신을 달래는 방편으로써의 처절한 몸부림이었다. 그가 이루고자 했던 1분의 경지는 무엇이었을까. 바로 자연스러워 조금도 꾸민 데가 없어 보이는 천의무봉의 경지였을 것이다. 어떤 평론가들은 너무 좌수서에 초점을 맞추어 검여 서예의 본질을 흐린다. 자신의 좌수서를 시작하고 극복해 가는 때를 돌아보면서 "다만 글 쓴다는 일은 내게 있어서 삶의 의의 자체였으므로, 어떻든 붓을 잡지 않으면 살 수 없다는 대명제 아래 좌수서를 시작한 것이다." "마음이 허전하고 외로울수록 나는 오직 한 자루 붓대를 힘주어 잡아 생활의 잡념을 잊고자 하였다"라고 한 말을 생각하면서, 이 작품과 우수서로 쓴 <이서구 「우후종서강구 보지백운계작」>pp.196-197을 비교 감상할 만 하다.

紅柿子歌

紅柿遠在商山東 翠籠擎獻光明宮
分封羨餘進諸公 幸哉亦及衰老翁
明窗揩目尙朦朧 乍見爛熳光浮空
初疑赤帝所降衷 膚理始凝方屯蒙
又疑頳虯卵在中 團圓外面中玲瓏
嚼之味甘愈不窮 可憐崖蜜成於蜂
荔枝橄欖調不同 恃遠多變如奸雄
柿也一味何其濃 純眞不復愁天工
翁今忍苦註魚蟲 舌乾吻燥頭如蓬
忽驚氷雪洗熱烘 身輕欲調蓬萊宮
笑殺喫茶老盧仝 七椀始得生淸風

　　石南先生 此錄牧隱書紅柿子歌一首
　　時丙辰寒露 蘇阮齋主人

홍시를 두고 지은 노래

홍시가 멀리 상산商山의 동쪽에 있었는데 대바구니에 담아 광명궁에 진상했네.
나머지는 나눠 봉하여 여러 공公에게 내리니 다행하게도 쇠한 늙은이에게까지
이르렀네. 밝은 창 아래서 눈을 닦아도 흐릿하더니 언뜻 보니 붉은 광채 공중에 비치네
처음에 의심했네. 적제가 충심衷心을 내려 살결이 막 어려서 어리고 약한가 하고.
또 의심했네. 이무기의 알이 속에 있어서 겉은 둥그렇고 속은 영롱한가 하고.
씹으매 단맛이 갈수록 끝이 없으니 꿀이 꿀벌에서 이루어진 게 가련하구나.
여지 감람과는 격조가 서로 다르고말고 먼 것을 믿고 변덕 많아 간웅과도 같지만
홍시는 한결같은 맛이 어찌 그리 짙은가. 순수한 하늘의 조화임을 다시 염려할 것 없구나.
늙은이는 이제 고통 참고 좀벌레에 주석 달며 쑥대강이 꼴로 혀와 입술이 마르던 차에
찬 홍시가 홀연히 열기를 씻어주니 문득 놀랍고 몸이 가벼워 봉래궁을 알현하고 싶구나.
우습도다. 차 마시던 늙은 노동盧仝은 일곱 잔 만에 비로소 청풍이 일었던 것이.

　석남石南 선생께. 이상은 목은牧隱이 쓴 「홍시자가紅柿子歌」 1수를 적음.
　때는 병진년(1976) 한로에 소완재 주인

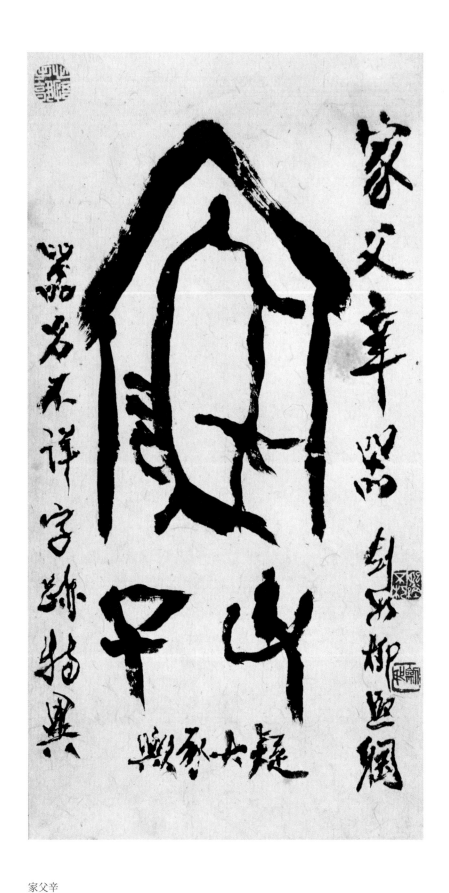

종정문 鍾鼎文

유희강
1973
종이에 먹
46.5×24.5cm
국립현대미술관 소장

家父辛
가부신

家父辛器 器名不詳 字跡物異 疑大豕歟
가부신기 동기銅器의 이름이 상세하지 않고
글자의 자취와 물상도 다르니 아마도 큰 돼지이리라.

　劍如 柳熙綱
　검여 유희강

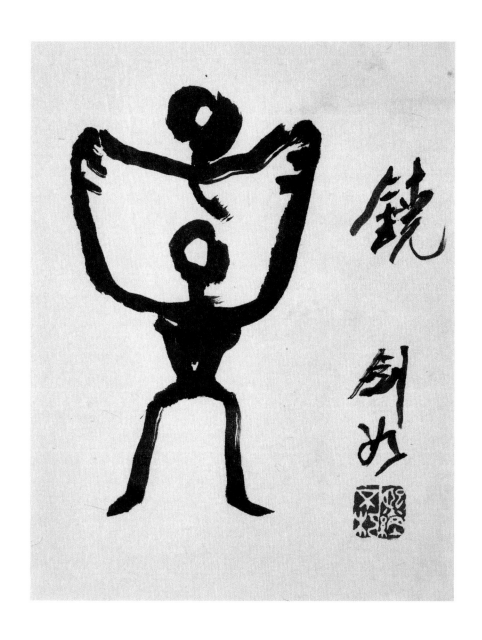

종정문 鍾鼎文

유희강
1973
종이에 먹
18×14.5cm
성균관대학교박물관 소장

　　검여 유희강은 오른쪽 팔과 다리를 쓰지 못하는 병을 얻고서도, 병화病禍를 극복하고자 하는 노력을 조금도 게을리하지 않았다. 유희강의 종정문 소품은 대부분 그러한 노력의 산물이다. 작품의 소재인 상주商周 시대 청동기 명문의 대부분은 상주 시대 씨족 휘호徽號와 인명, 조부명祖父名 등의 1-4자로 된 명문이 주류를 이루고 있다. 이 작품의 글자는 어른이 아이를 머리 위로 들고 있는 글자로 상대 후기 하남河南 북부와 하북河北 남부에서 주로 활동하던 족휘이다. 이 작품은 전체적으로 유희강이 회화의 감각으로 상형문자의 추상성을 미적으로 승화시킨 것이다.

묵희 墨戲 시리즈

유희강
1973
종이에 먹
11.5×31, 10×32.5, 11.5×31, 8×23,
10×19.5, 10×21.5cm
성균관대학교박물관 소장

서예가의 아름다운 운필은 필생의 역삭에서만 나오는 것이 아니다. <계축묵희癸丑墨戲>는 "반드시 자신이 죽은 후 공개하라는 유언이 있었다"고 한다. 이를 보면 그의 뛰어난 미감, 감각의 확장성이 시대를 앞서고 있음을 알 수 있다.

'묵희'라 명명한 작품에는 유희강이 승국 상해에서 학습한 서양화 기법을 접목한 모더니즘의 절실한 표현이나 생전의 천진무구했던 그의 웃음이 말해주듯 동심이 서려 있다. '묵희' 즉 '붓장난'이라고 하였지만, 검여의 묵희는 단순한 붓장난이 아니라 기존의 서예에서 벗어나 자신의 조형적 세계관을 서예적 모더니즘으로 분방하게 표현한 것이다.

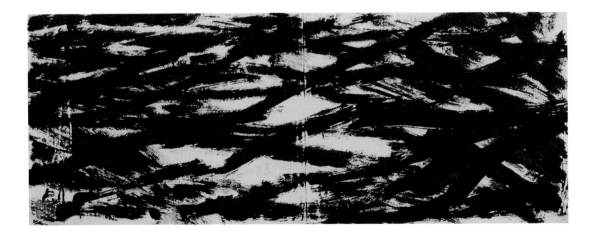

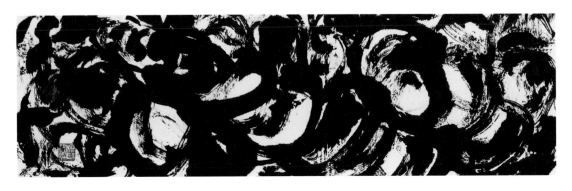

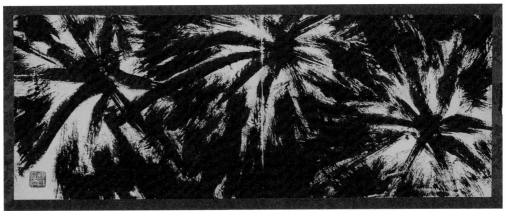

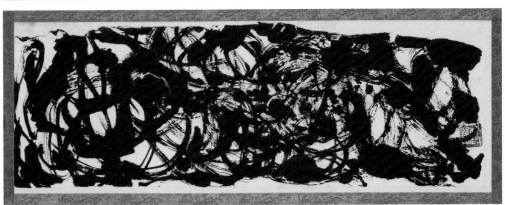

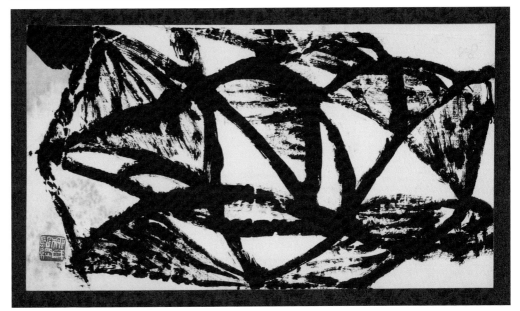

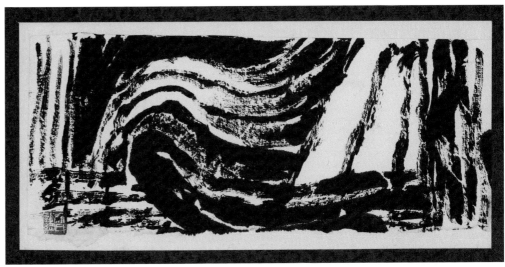

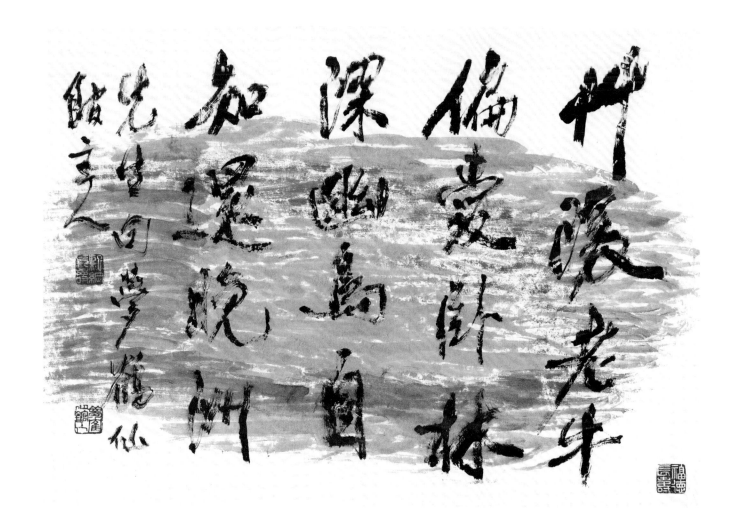

만주晚洲 정창주鄭昌冑의 시

유희강
1975
종이에 먹
39×54cm
성균관대학교박물관 소장

조선 중기의 문인 만주 정창주(1606-1664)의 시구를 쓴 작품이다. 이 작품은 유희강이 정창주의 시구를 읽고 일순간의 감상을 더하여 즉흥으로 시도한 흔적이 역력하다. 유희강의 작품은 때로는 희극적이고 유머스러우며 섬세하고도 정치精緻하다. "풀이 따스하니 늙은 소가 드러눕기만 좋아하고, 숲이 우거지니 그윽한 새는 돌아오기를 스스로 아는구나草暖老牛偏愛臥 林深幽鳥自知還"라는 시구에 걸맞게 그는 작품에 유머스런 분위기를 연출해 냈다. 종이 바탕에 따사로워 보이는 누런 풀밭을 그리고 그 위에 파란 새 둥지를 그려 놓았으니 말이다. 그러나 기본적인 서권기가 갖추어져 있을 뿐만 아니라 완벽한 서예적 회화성이 배어 있는 작품이다.

草暖老牛偏愛臥 林深幽鳥自知還
풀이 따스하니 늙은 소는 드러눕길 좋아하고, 숲이 우거지니 그윽한 새는 절로 돌아올 줄 아네.

晚洲先生句 夢鶴仙館主人
만주 선생이 지은 싯구 몽학선관 주인

무량불토 無量佛土

유희강
종이에 먹
33.5×132cm
성균관대학교박물관 소장

無量佛土
劍如左手

한량없는 부처님 땅
검여 왼손으로

검여 유희강은 1974년 64세 되던 해부터 타계하기까지 울주 반구대 암각화 등의 탁본을 이용한 작품에 관심을 보이면서 다양성과 깊이를 더해갔다. 그리하여 암각화 특유의 질감을 이용하여 회화성을 살리는 등 끊임없는 노력을 기울였다.

유희강이 탁본을 이용한 작품들을 보면 원 탁본을 그대로 이용해 제발한 작품도 있고, 탁본의 문양을 모사하듯 채색으로 그려서 탁본과 같은 효과를 내고 그 주위 여백에 제발한 작품도 있으며, 엷은 색으로 전체 화선지에 밑 배경으로 탁본을 한 듯한 효과를 내고 그 위에 글씨를 쓴 작품 등 크게 세 종류로 분류할 수 있다.

산기일석가 山氣日夕佳

유희강
종이에 먹
33×130.5cm
성균관대학교박물관 소장

山氣日夕佳
蘇阮齋主人

산기운은 밤낮으로 아름답구나
소완재 주인

경화수월 鏡花水月

유희강
1975
종이에 먹
36×131cm
성균관대학교박물관 소장

鏡花水月
劍如

거울과 물에 비친 꽃과 달
검여

제1회 《검여서원전》 브로슈어, 초청장, 1967, 소암기념관 소장

제2회 《검여서원전》 브로슈어, 초청장, 1969, 소암기념관 소장

208

유희강 연하장, 1967, 1968, 소암기념관 소장

謹啓
時下 孟春之節에 僉體康安하심을 仰祝하오며 第惟 弊院
第二回 院友展을 다음과 같이 열기로 하였아오니 舊學을
指向하여 努力하는 이들의 發展을 鼓勵하시는 高意에서
參觀高評하여 주심을 仰盛하나이다

日時 一九六九年 四月一日~四月 七日
場所 韓國商業銀行 十一層畵廊

劍如書院
柳熙綱

雁塔聖教序
金農詩
人間齊呪
美塡柳應
漢詩一百
雁塔聖教序
40종

劍如柳熙綱展 如初

期間：一九八三・六・三~六・三〇(日間)
場所：國立現代美術館(德壽宮)
主催：國立現代美術館

《검여유희강전》 브로슈어, 1983, 여초서예관 소장

209

검여劍如 유희강柳熙綱(1911-1976)
불굴의 예술혼을 펼치다

전상모

경기대학교 초빙교수

검여劍如 유희강柳熙綱(1911-1976)은 우수서右手書로 화경化境의 경지에 다가선 데다가, 오른쪽 반신 마비라는 역경을 딛고 일어나 좌수서左手書로 유예遊藝한 불굴의 서예가이다.

그는 경술국치 다음 해 인천시 시천동의 근기사족 진주 유씨 집안에서 태어나 백일도 되기 전에 부친을 여의고, 조부 태형台衡과 백부 정무正茂로부터 한학과 서예를 익혔다. 24세라는 늦은 나이에 명륜학원에서 신학문을 배우고, 28세 되던 해에 중국유학길에 올라 8년간 체류하면서 중국서화 및 금석학을 연구하는 가운데, 상하이미술연구소 자유양화연구소에서 2년간 서양화를 배웠다. 검여가 중국에 체류하고 있을 때, 중국은 경향각지에 예술전과 학교가 생겨나고 서예학 관련 저서들이 쏟아져 나왔다. 서예는 청대 중기 이후 비학碑學[1]에서 점차 첩학帖學[2]으로 전환하고 있었다.[3] 반면 비학은 서예가들의 수묵채색화에 영향을 주어 금석화파金石畵派를 형성했다. 또한 당시 상하이에는 전위미술로서 모더니즘을 수용하고자 하는 한 무리의 작가들이 있었다. 검여도 이들에게 자극받아 서양화에 몰입했다. 이는 아마도 봉건적이고 보수적인 집안에서 태어나고 자란 그의 서구문화에 대한 학구열 때문이었을 것이다.[4]

검여는 소탈하고 과묵하며 겸허한 사람이었다. 그런 까닭에 교유의 폭도 매우 넓었다. 배길기裵吉基(1917-1999), 김충현金忠顯(1921-2006), 김응현金膺顯(1927-2007), 배렴裵濂(1911-1968), 이마동李馬銅(1906-1980) 같은 서예가나 화가가 있는가 하면, 박종화朴鍾和(1901-1981), 조지훈趙芝薰(1920-1968), 최인욱崔仁旭(1920-1972), 이흥우李興雨(1928-2003) 같은 시인이나 소설가도 있었고, 이경성李慶成(1919-2009), 임창순任昌淳(1914-1999), 안춘근安春根(1926-1993), 이춘희李春熙(1928-2018) 같은 학자나 평

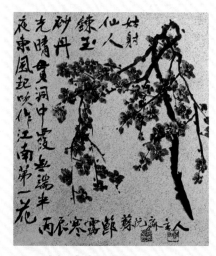

도1. 유희강, <홍매도紅梅圖>

1 비학은 비각碑刻의 원류·시대·체제·탁본의 진위와 문자내용을 연구하는 학문. 비각을 숭상하는 서파書派로 비학碑學의 상대적인 개념이다.

2 첩학은 비학은 법첩法帖의 원류·우열·탁본의 선후관계와 상태, 서적書迹의 진위와 글월의 내용 등을 연구하는 학문. 법첩을 숭상하는 서파로 비학의 상대적인 개념이다.

3 朱仁夫,『中國現代書法史』(北京大學出版社, 1996), p. 236 참조.

4 문정희, 「검여 예술의 창조적 전승」, 『검여 유희강』(인천문화재단, 2007), pp. 227-236.

도2. 유희강, <념念>, 1953, 캔버스에 유채,
75×90cm, 성균관대학교박물관 소장

도3. 유희강, <묵희墨戱>, 1973, 종이에 먹,
25×26cm, 성균관대학교박물관 소장

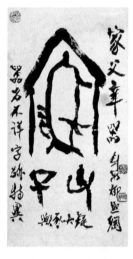

도4. 유희강, <종정문鐘鼎文>, 1973, 종이에
먹, 46.5×24.5cm, 국립현대미술관 소장

론가도 있었다.[5] 이들 중에서 특히 서예와 관련해서는 배길기와 김충현·응현 형제 그리고 한학자 임창순과의 교유가 많은 부분을 차지하고 있으며, 작품에서도 그 교유의 흔적을 찾아볼 수 있다.

검여의 예술 활동은 1949년 39세라는 비교적 늦은 나이에 시작됐다. 그러나 처음에는 서양화가로 입신立身하려고 했던 듯하다. 서예는 어려서부터 익혔고 중국에서 대가들의 많은 작품을 보았기 때문에 자신의 서예세계가 어느 정도 확립되어 있었다. 그래서인지 아직 깊이 파고들지 못했던 서양화의 세계에 더 가까이 다가가고자 했던 것으로 보인다.[6] 검여의 공식적인 서예활동은 1952년 42세 되던 해에 대동서화동인회大東書畵同人會를 조직하면서부터 시작됐다. 이듬해 제2회 대한민국미술전람회(국전)에 검여는 서양화 <념念>과 서예 <고시古詩>을 처음으로 출품하여 입선했다. 이후 서예는 입선과 특선 그리고 제5-6회 연이어 문교부 장관상을 수상하고 1958년 추천작가, 1959년 49세 되던 해 초대작가가 됐으나 서양화는 1958년 국전에서 고배를 마셨다. 이후 1962년 52세 되던 해 종로 관훈동에 서예원을 개설하면서 화필을 놓은 듯하다.

그러나 그가 진력했던 서예활동은 길지 못했다. 1968년 58세 되던 해 원숙한 경지를 목전에 두고 오른쪽 반신 마비라는 비운을 맞았다. 그럼에도 꺾이지 않는 예술혼으로 좌수서左手書로 재기했다. 그것마저도 하늘이 많이 허락지 않아 1976년 66세 되던 해 중국 대화선지 34장에 달하는 대작 <관서악부關西樂府>를 쓰기 시작했으나, 제발題跋을 끝마치지 못하고 그리 길지 않았던 생을 마감했다. 따라서 실제 서단에 이름을 알리고 활동한 것은 불과 23년 정도에 지나지 않는다. 그렇지만 검여는 일찍이 그 유례를 찾아볼 수 없을 만큼 큰 성공을 거둠으로써 근현대의 대표적인 서예가가 되었다.

검여는 가학家學과 신학문, 중국유학과 교유관계를 바탕으로 다양한 예술세계를 펼쳐내었다. 그가 일생동안 다가가고자 했던 추사秋史 김정희金正喜(1786-1856)를 비롯하여[7] 송대의 소식蘇軾(1037-1101)과 황정견黃庭堅(1045-1105), 청대의 유용劉墉(1719-1804), 등석여鄧石如(1743-1805), 조지겸趙之謙(1829-1884), 강유웨이康有爲(1858-1927), 우창쉬吳昌碩(1844-1927) 등을 바탕으로 한문 오체 중에서 초서를 즐겨 쓰지 아니했을 뿐이었지 각체에 많은 변화를 일으켰다. 전서와 예서는 등석여에 뿌리를 내리고 자신의 꽃을 피웠으며, 해서와 행서에는 황정견과 유용을 섭렵하다가 북위서를 가미하여 웅건雄健한 맛을 더했다. 그리고 수묵채색화에서는 금석화파의 경향이 엿보이고도1, 검여의 서양화에서는 서구 모더니즘의 경향이 나타나 있다도2. 이러한 검여의 회화 활동은 이후 <묵희墨戱>나 <종정문鐘鼎文>등의 회화미로 발현됐다도3·4.

흔히 '서예는 그 사람과 같다'고 한다. 검여는 '칼과 같은[劍如]' 준엄성과 '돌과 같은[石如]' 견고성, '박처럼[瓢如]' 둥근 소박성을 항상 지녔다고 한

5 유소영, 「나의 아버지, 검여 유희강」,『월간까마』(2000.2.), p. 98.

6 우문국, 「겸허하고 과묵하던 주붕 검여」,『검여 유희강』(인천문화재단, 2007), p. 246.

7 유희강, 「좌수서도 고행기」,『신동아』(1976. 6.), pp. 243-244.

다.[8] 그는 보수적인 가정에서 전통직인 학문을 닦았지만 그의 글씨는 보수성을 탈피하고 있었다. 이는 칼과 같은 준엄성에서 나온 것이었다. 또 검여의 글씨는 어디까지나 중봉中鋒을 지키며 행서를 주로 쓰지만 또한 예서와 전시에도 격조가 높은 작품들이 많다.[9] 행서와 초서의 운필이 전서와 예서에 근거를 둠으로써 그 내재적인 굳셈이 돌과 같다. 또 그의 글씨가 겉으로 보기에는 기이하고 준엄하고 웅건하며 용이 날고 호랑이가 뛰는 기세가 있지만 언제나 원융圓融한 운치를 잃지 않았다.[10] 이러한 검여 서예의 특질을 불의의 사고를 당하기 전과 후로 나누어서 다음 몇 가지로 정리할 수 있다.[11]

첫째, 검여의 서예에는 문자향 서권기文字香 書卷氣가 있다. 검여는 가학과 신학문으로 쌓은 교양을 바탕으로 여러 문헌에서 제재를 들추어내어, 보는 이로 하여금 글씨와 함께 글을 음미하게 했을 뿐만 아니라, 제발이나 서찰 등의 한문 문장도 매우 훌륭해 사람들을 감탄하게 하였다.[12] 한 작가로서의 작품 소재의 선택은 그 사람의 학문·사상·감정·흥취 등을 그대로 반영하며, 또한 그 작가의 역량을 평가하는 척도가 되기도 한다. 현판懸板·대련對聯·조폭條幅 등 어느 작품의 내용을 보든 검여의 학문과 기상을 접할 수 있다. 그 대표적인 작품은 「완당정게阮堂靜偈」로 발문을 붙인 <나무아미타불南無阿彌陀佛>이라고 볼 수 있다도5. 또한 <벽연심처碧蓮深處>라든지 <석지실石芝室> 등과 같이 길고 짧게 쓴 서술어[識語]에서도 작품을 쓸 때 당시의 흥취를 그대로 느낄 수 있다도6.

둘째, 검여의 서예는 대교약졸大巧若拙의 경지이다. 검여가 흥취가 일어 붓을 휘두른 것은 마치 높은 산이 무너지고 천둥벼락이 친 듯하여 참으로 호쾌하고 장엄하다. 이는 학문과 수양, 어질고 너그러운 품성이 붓끝과 어우러진 경지이다. 그렇다고 해서 마음대로 거칠게 휘둘러대는 것은 결코 아니었다. 일부러 거칠고자 해서 삽기澁氣가 있었던 것도 아니며, 자랑하고자 만용을 부린 것은 더욱 아니었고, 어진 선비의 내심으로 혼신의 전력만이 가능한 그런 경지였다.[13] 검여의 글씨는 무절제한 듯하지만 그 속에 절제가 있고, 자신의 성정性情에 맡겨 흩뿌려 놓은 듯 하지만 나름의 규칙이 있다. 그 대표작품으로 <두보시백부행杜甫詩白鳧行>도7과 <편범별거연구片帆別去聯句>도8 등을 들 수 있다. 해서와 행서, 초서가 마구 어우러져 있는데 한 글자 한 글자를 뜯어보면 잘 썼다거나 예쁘다거나 하는 느낌은 하나도 없다. 그런데도 조금도 어색하거나 거슬리지 않는다.

도5. 유희강, <나무아미타불南無阿彌陀佛 - 완당정게阮堂靜偈>, 1965, 64×43cm, 성균관대학교박물관 소장

도7. 유희강, <두보시백부행杜甫詩白鳧行>, 1966, 129.5×93.5cm, 성균관대학교박물관 소장

도6. 유희강, <석지실액石芝室額>

도 8. 유희강, <편범별거연구片帆別去聯句>

8 이흥우, 「박에 감싸인 칼과 돌의 성정」, 『검여유희강서예집』제2집(일지사,1977), p. 11.

9 필획에 있어서 중심을 흐트러뜨리지 않는 용필 방법의 하나. 글씨를 쓸 때 붓끝이 항상 글자의 점획點劃 중간에 위치해야 한다고 해서 중봉이라 한다.

10 임창순, 「검여의 서예」, 『검여유희강서예집』제1집(일지사, 1975), p. 175.

11 선주선, 「검여의 예술형성과 특질」, 『검여 유희강』(인천문화재단, 2007), pp. 134-152.

12 임창순, 「검여의 서예」, 『검여유희강서예집』제1집(일지사, 1975), p. 174.

13 삽기는 붓을 움직여 나갈 때 획이 껄끄럽게 표현되는 것을 의미한다.

도9. 유희강, <만국쌍등련萬菊雙藤聯>

도10. 유희강, <성집난정구盛集蘭亭久>

도11. 유희강, <명도선생시明道先生詩>

도12. 유희강, <목간木簡>

셋째, 검여는 우리나라 근세의 묵보墨寶이다. 검여의 서예는 웅혼하고 졸박한 풍격으로 귀결된다. 그런 작품으로는 양소백의 시를 칠언대련으로 쓴 <만국쌍등련萬菊雙藤聯> 예서 작품이 있다도9. 이 작품은 기이한 듯하면서도 험절하지 않으며, 담담하면서도 맛이 있으며, 아름다운 것은 아름다운 대로 속하지 않으며, 빼어난 것은 빼어난 대로 요염하지 않으며, 못생긴 것은 못생긴 대로 밉지 않으며, 보고 보아도 싫증나지 아니하고 볼수록 새로운 느낌이 난다. 또 <성집난정구盛集蘭亭久>에서도 이러한 풍격을 느낄 수 있다도10. 이 작품은 우수서 마지막 해의 작품으로 그 웅혼함과 졸박함의 진수를 보여주고 있다. 우수서 마지막 해 5월에 쓴 것으로 보이는 <명도선생시明道先生詩> 행서가리개는 그 어느 작품보다도 인위人爲를 벗어버린 탈속의 경지를 보여주고 있다도11.

넷째, 검여 서예는 우리나라 근세 서단의 자랑이자 아픔이다. 검여는 서예에 전념한지 15년 만에 남들이 쉽게 넘보지 못할 성과를 거두었다. 그러나 막 화경化境의 경지로 내달음치고 있던 1968년, 그의 나이 58세에 오른쪽 반신 마비라는 치명적인 난관을 맞았다. 서예에서 성聖의 경지에 들어가 세계 서예사에 우뚝할 가능성만 남겨둔 채 막을 내린 것이다. 그러나 바로 이러한 역경을 떨치고 일어나 검여는 왼손으로 서예의 길을 계속하였다. 검여의 이러한 고난의 길은 두 가지 측면에서 바라볼 수 있다. 하나는 마지막 성의 경지에 다가서고자 하는 열정이 아직 남아있었다는 것이고, 다른 하나는 좌절을 극복하고 심신을 달래기 위한 처절한 몸부림이었다. 1969년 이후 투병생활 7년간의 자유로운 심신의 장애가 도리어 검여를 고담枯淡한 작품세계로 이끌었다. 이 시기 검여가 상주商周의 금문金文과 종정문鐘鼎文, 진한秦漢의 죽간竹簡을 본받아 쓴 작품들도 역시 웅혼하고 졸박한 그의 서풍에 걸맞은 풍격을 보여주고 있다도12.

검여는 끝내 우수를 회복하지 못하고 좌수로 작품 활동을 마감했다. 또 우수서의 웅혼하고 졸박한 맛에다 청경淸勁한 맛을 더할 수 있었으면 하는 아쉬움은 있다. 그렇지만 우리나라 현대서예가 일제강점기의 난맥상을 광복 이후에도 청산하지 못하고 혼돈으로만 치닫던 시기에 검여가 그 난맥상을 일소하고 쟁이의 속기에 떨어진 한국서단에 새로운 바람을 일으킨 점은 높이 평가하고도 남음이 있다.

강암 剛菴 송성용 宋成鏞

1913 — 1999

송성용은 항일 민족정신이 투철하여 일제의 강압에도 단발과 창씨개명을 거부했던 부친 송기면宋基冕 (1882-1956)의 정신을 계승하여 평생 상투를 틀고 한복을 입고 다녔으며 서화로 일생을 소요했다. 그는 고전의 학문사상과 서법을 계승하면서도 전통에 매몰되지 않고 당대의 시대정신을 예술로 승화시키기 위해 끊임없는 변화를 시도했다. 전篆, 예隸, 해楷, 행行, 초草 등 다양한 서예작품과 문인정신이 깃든 사군자화를 많이 남겼던 강암은 시·서·화를 모두 겸비한 20세기 마지막 선비서화가로 평가받는다.

작품해제: 장지훈

강암이 78세 때 쓴 해서楷書 <천자문千字文>으로, 한 번의 호흡으로 8시간에 걸쳐 완성한 역작이다.

송성용은 평생 구양순歐陽詢의 엄정한 해서를 비롯해 북위서의 험절險絶한 조형과 남조南朝의 부드러운 필세, 안진경顏眞卿과 유공권柳公權의 굳건한 근골筋骨 등을 두루 학습했다. 송성용은 해서를 해서체에만 국한하지 않고 예서와 해서와 행서를 혼용함으로써 평정하면서도 졸박하고, 졸박하면서도 부드러운 기운을 점획과 자형에 응축시켰다. 즉, 가로획은 수평을 유지하되 때로는 우하향으로 처진 듯한 느낌마저 주며, 가로획과 파임 부분은 해서의 기본을 유지하되 방필의 험경險勁한 기운을 덜어냈다. 그리하여 부드러우면서도 강인한 필세가 자연스럽게 스며들도록 하여 편안한 가운데 역동감이 내재된 외유내강의 해서체를 완성했다. 이러한 과정을 거쳐 탄생된 것이 바로 <천자문>이다.

이 작품은 제가諸家들의 해서 필법을 모두 취한 다음 자기만의 독창적인 서체로 완성한 송성용 해서의 결정체이다. 일련의 법식에 얽매이거나 모방에 그치지 않고, 일체의 속기를 덜어낸 뒤 심수합일心手合一의 경지에서 오직 자신의 필체로 일필휘지했다.

천자문

송성용
1990
종이에 먹
150×360cm
개인소장

千字文

梁員外 散騎侍郎 周興嗣 次韻
天地玄黃 宇宙洪荒 ... 謂語助者 焉哉乎也

　時在庚午之夏五月潦熱中
　我石齋北窓下　剛菴 宋成鏞 書

천자문

양나라 원외 산기시랑 주흥사周興嗣 차운次韻
천지현황 우주홍황 ... 위어조자 언재호야

　경오년(1990) 여름 무더운 열기 가운데
　아석재我石齋 북창 아래서 강암 송성용 씀

금문 金文

송성용
1982
종이에 먹
135×70cm
강암서예관 소장

중국 고대 수周나라 때에 제작된 금문金文을 임서臨書한 것이다. 금문은 금속에 주조해 넣은 글로서, 다양한 청동기에 새기고 주조된 글씨를 강암이 붓으로 재해석했다. 강암은 70대에 와서 금문에 보나 심혈을 기울었던 것 같다. 특히 1970년대까지만 하너라노 한·중 수교 이전이었기 때문에 고대 문자와 관련된 자료가 부족하여 금문을 다룬 작품이 흔치 않았다. 그러다 1980년대에 대만과의 서예 교류가 활발해지면서 갑골문과 금문에 관한 자료들이 유입되었는데, 강암은 새로운 서예 관련 자료를 전폭적으로 받아들였다. 한자의 초기 형태인 금문은 상형성이 두드러지는데, 송성용은 금문에 드러난 원시적 문자조형의 회화성에 착안하여 본인의 작품에 확장시켰다. 이 작품은 금문을 본인만의 필의筆意로 재해석한 것으로, 필획은 거칠고 날카로운 듯 하면서도 부드러움과 풍윤豊潤함을 동시에 머금고 있으며, 자유분방한 필세의 흐름에 따라 조형을 극대화한 자형은 대소·강약·경중의 음양대비와 조화가 뛰어나다. 마치 주조과정에서 쇳물이 자연스럽게 흘러내리고 오랜 세월에 마모가 된 듯, 꾸밈없이 자연스럽게 붓이 가는 대로 생동하는 필획과 회화적이면서도 자연친화적인 조형, 질박하고 고졸한 멋이 깃들어있다. 전서의 근원으로 회귀하려는 시도가 엿보이며, 고전에 대한 탁월한 재해석 능력과 예술적 조형 미감이 녹아들어 있다. 본문 글씨 왼편의 2줄 낙관은 금문을 정자로 다시 기록한 것인데, 방정한 해서나 유려한 행서로 처리하지 않고 금석기金石氣와 회화성에 어우러지도록 투박하면서도 평담한 해서로 서사하여 본문과 낙관의 필세가 자연스럽게 어우러진다.

崔元年旣望丁亥 王在雝居 旦王格廟 卽立宰 忽入佑尨立中廷 王呼史大冊 王若曰尨 昔先王旣命 汝作宰司 王家今余惟瞳京乃命 命汝泊曰繼 足對格 從司王家 外內毋敢有不敬司百工

剛菴 宋成鏞 臨
강암 송성용이 임서臨書하다

隹元季既朢丁亥王在雝㠱旦王各于廟立宰戠入右希立于史希若希答先王既令女

乍嗣王家令余隹繼彖乃令女疋各从嗣家外內母敢又不舞嗣百工

剛卷宋戎鏞臨

纕

석죽도 石竹圖
「풍지로엽무진구 風枝露葉無塵垢」

송성용
1989
종이에 먹
119×240cm
개인소장

전형적인 강암의 석죽도石竹圖이다. 맑고 우식하게 뻗은 대나무 줄기에는 선비의 강인한 기상이 서려있고, 청신淸新한 잎사귀와 그 사이에 배치된 괴석怪石은 문인화의 운치를 더해준다. 화제 글씨는 행초서로 썼는데, 일반적인 서예 작품의 행초서와 달리 바람에 흩날리는 푸른 댓잎과 구불구불한 가지처럼 필세의 흐름과 조형이 자연스럽게 연결되어 그림과 절묘한 조화를 이룬다. 상단의 화제畵題는 대나무竹에 관한 7언 절구를 오른쪽에서 왼쪽으로 배치했고, 작품을 완성한 후 좌측 하단에는 마치 기암괴석이 삐죽삐죽 솟아있는 듯 당나라 주방朱放의 시를 더하여 독특한 화면의 흐름과 구도를 형성했다. 전체적으로 농담濃淡·질삽疾澁·소밀疏密의 대비가 뚜렷하여 입체적 공간감이 두드러지며, 대나무·괴석·화제가 자연스럽게 어우러져 시·서·화의 혼연일체를 엿볼 수 있다. 특히 하단의 화제는 작품을 완성한 후 좌에서 우로 화제를 쓰는 파격적인 장법을 구사하여 전체적인 화폭의 균형을 맞추었다.

風枝露葉無塵垢
直節虛心耐雪霜
晉代七賢唐六逸
宦情摠爲此君忘

時維己巳之仲夏上澣 於我石齋 雨窓下 剛菴

바람 이는 가지와 이슬 맺은 잎에 먼지와 때가 없고
곧은 마디와 빈 속은 눈과 서리를 견디네.
진晉나라의 일곱 현인과 당唐나라의 여섯 일사逸士
벼슬 생각을 모두 차군此君(대나무) 때문에 잊었다네

때는 기사년(1989) 5월 상한上澣 아석재我石齋의 비내리는 창 아래서 강암

青林何森然 沈沈獨曙前 出墻同漸瀝 開戶滿嬋娟
籜卷初呈粉 苔侵亂上錢 疏中思水過 深處若山連
疊夜常棲露 清朝乍有蟬 砌陰迎緩策 簷翠對欹眠
迸笋雙分箭 繁梢一向偏 月過驚散雪 風動極聞泉
幽谷添詩譜 高人欲製篇 蕭蕭意何恨 不獨往湘川

我石齋主人 又題

푸른 대숲 어찌 그리 무성한가? 유독 동트기 전에 어둑어둑하네.
담만 나가면 온통 스산한 바람 소리요, 봉창문을 열면 고운 자태 가득하네.
대껍질 말려 처음 분말 드러낼 때 이끼가 침입하여 대나무 태를 어지럽히네.
성근 속은 아마 물이 흐르겠고 무성한 곳은 산과 이어졌으리.
밤마다 항상 이슬 맺히고 맑은 아침에 잠시 매미가 우네.
섬돌 그늘이 굽은 지팡이 맞이하니 푸른 처마 마주하고 기대어 잠을 자네.
솟아난 죽순은 군데군데 화살 같고 번잡한 가지는 한쪽으로 치우쳤구나.
달이 지나자 놀라 눈을 흩뿌리고 바람이 부니 샘물 소리 싫도록 듣네.
그윽한 골짜기가 시 한 수를 보태니 고상한 선비 글 지으려 하네.
쓸쓸한 뜻 무엇을 한탄하랴! 상수湘水에 가는 것만이 아니라오.

아석재 주인이 또 적음

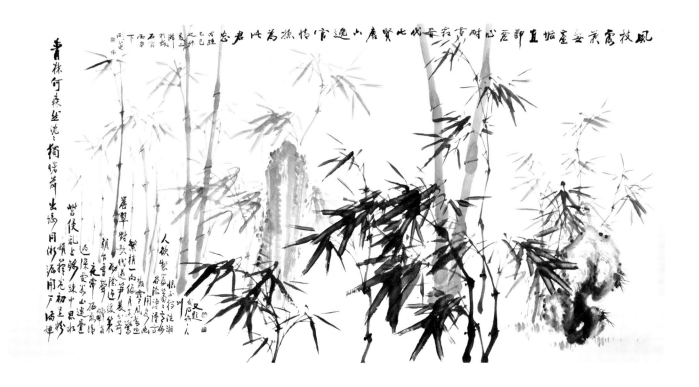

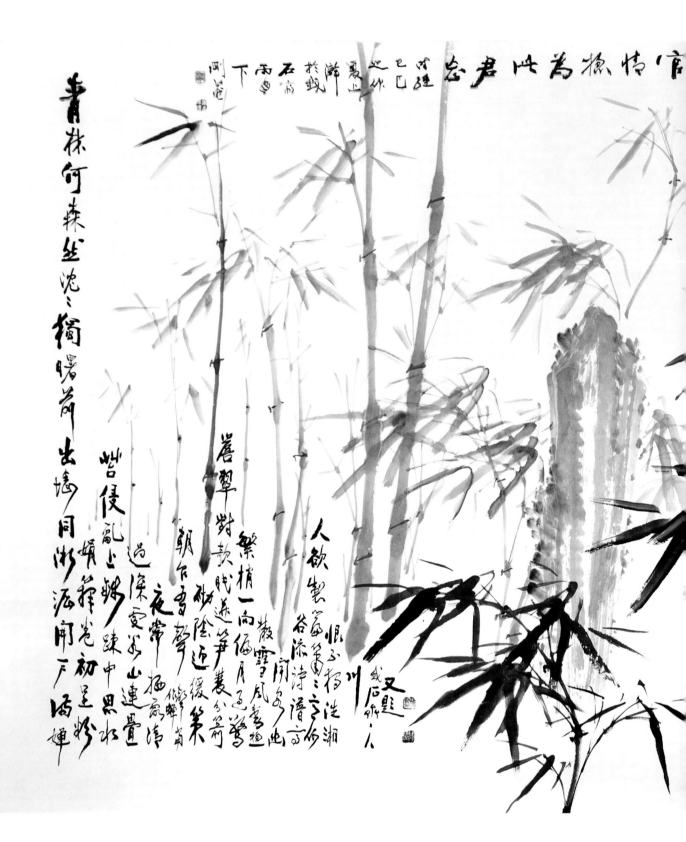

山唐賢此代晉寂雪耐心虛節直姤空無葉霜枝風

송성용, 〈서법초존書法鈔存〉, 종이에 먹, 강암서예관 소장

제 1회《연묵회회우서예발표전》초청장, 1969, 강암서예관 소장

송성용, 볼펜 시문, 종이에 볼펜, 강암서예관 소장

강암剛菴 송성용宋成鏞(1913-1999)
선비서화가의 면모를 보이다

장지훈

경기대학교 서예학과 교수

도1. 송성용, <도연명시陶淵明詩>, 1939, 행초서

도2. 송성용, <두로시 우군서杜老詩 右軍書>, 1947, 행초서

송성용은 일제강점기 초기인 1913년 7월 9일 전북 김제군 백산면 상정리 요교마을에서 유재裕齋 송기면宋基冕(1882-1956)의 3남 1녀 중 3남으로 태어나 1999년 2월 8일 전주시 교동에서 향년 86세의 일기로 세상을 떠났다. 본관은 여산礪山, 자는 사언士彦, 호는 강암剛菴, 당호堂號는 아석재我石齋이다. '강암剛菴'이라는 호는 어려서부터 병약했던 강암이 '신체적으로 굳건하여라'는 뜻에서 부친이 내려준 것이다. 강암의 부친인 송기면은 19세기의 명필서화가인 석정石亭 이정직李定稷(1841-1910)과 간재艮齋 전우田愚(1841-1922)의 학맥을 이은 조선의 마지막 성리학자이자 실학자였다. 특히 송기면은 항일 민족정신이 투철하여 일제의 강압에도 단발령과 창씨개명을 거부했다. 이러한 부친의 정신을 그대로 이어받은 강암 또한 평생 한복으로 의관정제하고 상투의 보발保髮을 고집했으며, 유자의 도를 실천하고자 자연과 벗 삼아 시를 읊고 후학들과 예와 도를 논하면서 서화로 일생을 소요하였다.

강암은 일찍이 부친의 훈도 아래 학문과 서예를 연마했는데, 부친은 동기창董其昌의 행초서에서 신수를 얻어 당대 명필로도 일컬어졌다. 강암은 부친의 가르침을 받들어 20대 초반까지 구양순歐陽詢의 해서와 동기창의 행서, 그 외에 예서를 익히기 시작하였다. 강암은 지필묵과 함께 한 시간이 더욱 늘어나면서 전국에서 제일가는 서화가가 되어야겠다는 결심으로 서예와 사군자를 배우기 위해 스승을 찾아다녔다. 1937년(25세)에는 영운穎雲 김용진金容鎭(1878-1968)에게 글씨와 그림을 배우고, 1938년(26세)에는 일주一洲 김진우金振宇(1883-1950)의 사군자에 영향을 받으면서 서화에 대한 외연을 확장시켰다. 글씨도 전서·예서·해서·행서·초서 등 5체에 전작하기 시작하였다. 특히 강암은 20대부터 30대 초반까지 전통적인 한문 서체를 두루 섭렵하면서 동기창과 미불米芾의 행서풍에 두각을 나타내었는데 스승인 김용진이 제액 글씨를 부탁할 정도로 일정한 경지에 올랐다.도1

강암이 33세가 되던 해인 1945년에 맞이하게 된 해방은 우리 사회에 혁명적 변화를 가져왔고, 혼란한 가운데 예술계는 수많은 단체가 결성되었으며, 미술계에서는 일본풍의 탈피와 민족미술의 건설이 대두되었다. 특히 민족정신을 견고하게 지켜온 강암은 외부 세상에는 아랑곳하지 않고 의관을 정제한 채 서예연마에 힘썼다. 강암은 이 시기에 안진경顔眞卿의 해서와 행서를

깊이 공부함으로써 기존의 서체에 무게감을 더하였다. 또한 동기창과 미불의 행초서를 자기화하는 한편, 황정견黃庭堅의 해서와 행서까지 깊이 섭렵하였으며, 청나라 제가들의 전시와 예시에도 관심을 기울이고 학습하였다. 그리하여 30대 중반부터 10여 년 동안은 용필用筆과 글씨의 다양한 변화와 새로움을 추구함으로써 부친과 여러 스승들의 가르침에서 어느 정도 벗어나 자기만의 서예적 기반을 굳건하게 다져나갔다.도2

　　　　강암은 1949년(37세)에 출범한 국전에 참여하지 않고 있다가 1956년(44세) 제5회 국전에 행서와 묵죽을 출품하여 입선함으로써 뒤늦게 공식적으로 중앙서단에 등단하였다. 10여 년간 입선과 특선을 거쳐 1966년(54세) 문교부장관상을 수상하였고, 1968년(56세) 국전추천작가가 되었다. 이러한 일들은 강암의 서화역정에서 큰 전환기가 되었다. 즉, 이전까지 선고先考의 서법과 중국의 법첩을 중심으로 자신의 서예를 개척하였다면, 이 시기에 이르러서는 조선 후기에 활동했던 추사秋史 김정희金正喜(1786-1856)나 창암蒼巖 이삼만李三晚(1770-1847) 등과 근대시기의 성당惺堂 김돈희金敦熙(1871-1936), 위창葦滄 오세창吳世昌(1864-1953) 등의 장점을 섭렵했으며, 당시 중앙서단에서 활동하던 소전素荃 손재형孫在馨(1903-1981), 검여劍如 유희강柳熙綱(1911-1976), 동정東庭 박세림朴世霖(1924-1975), 일중一中 김충현金忠顯(1921-2006) 등과도 교유를 맺고 그들의 서풍과 시대의식, 조형미감 등을 두루 수용하였다. 특히 국전의 초대작가가 되기 위해서 불가피했던 손재형의 서풍을 비롯하여 중앙서단 인사들과의 교유는 강암의 서예에 새로운 영향을 주었다.도3

　　　　강암의 글씨는 국전을 출품하던 시기부터 개성이 두드러지기 시작했는데, 60대 중반 이후로는 자가 서체라 할 수 있는 독특한 서풍을 시도하여 '강암체剛菴體'를 형성하였다. 즉, 강암의 전서는 고대로부터 청대에 이르는 다양한 전서의 필획과 자형을 체득하여 자유롭게 필의를 운용함으로써 회화적이면서도 강인한 금석문의 맛과 엄정한 조형과 유려한 필세, 웅혼한 필획과 자형이 융합되었다.도4 예서는 하나의 서풍을 고집하는 것이 아니라 고예의 졸박한 금석기운과 팔분예의 부드러운 필세, 청대 이후의 험절한 조형과 강암 특유의 고삽하면서도 담박한 필획을 가미하여 말년까지 다양한 예서풍을 구사하였다.도5 해서는 구양순과 안진경의 기초 위에 김정희, 이삼만 등의 한국적 서풍을 가미하였고, 예서와 행초서가 혼용되었으며, 부드러우면서도 굳건한 필의가 응축되어 외유내강의 서체를 구현하였다.도6 행초서는 동기창, 미불, 황정견, 소식蘇軾, 이정직, 손재형 등의 서풍이 어우러진 가운데 금석기의 고졸한 필의를 견지하여 통속적인 행초서의 연미硏美함을 일소해버렸다.도7

　　　　강암은 서예뿐만 아니라 문인화에도 조예가 깊었다. 사군자를 비롯하여 연꽃·바위·돌·새 등 생활 속의 다양한 소재를 다루었는데 특히 묵죽墨竹은 그의 문인화에서 대표성을 띤다.도8·9 이는 강암의 부친이 일생동안 학문과 예술의 이념으로 삼아 온 '구체신용舊體新用'론에 입각하여 항일정신과 민족자주의 전통계승, 시대정신의 사명을 표출하기 위한 수단으로서 대나무에 심의心意를 기탁했기 때문이다. 그의 묵죽화는 자연물에 대한 격물치지格物致知로부터 비롯된 철저한 형사形似를 토대로, 화죽畵竹의 오랜 숙련단계를 거친

도3. 송성용, <예서隸書>, 1960

도4. 송성용, <기수영강旣壽永康>, 1987, 전서

도5. 송성용, <충효시례忠孝詩禮>, 1994, 예서

도6. 송성용, <천자문千字文> 부분, 1990, 해서

도7. 송성용, <목은선생 한포시牧隱先生
漢浦詩>, 1994, 행초서

도8. 송성용, <괴석도怪石圖>, 1982

도9. 송성용, <묵죽墨竹>, 1980

다음, 새로움과 기발함을 추구하여 사죽寫竹의 높은 단계로 이어졌다. 평생 연마한 서예의 필법을 고스란히 응용하였고, 흉중胸中의 대나무가 막힘없이 샘솟듯 일필휘지하여 기존의 관념적인 묵죽화와는 차별화된 청신淸新하고 생기生氣 충만한 화풍을 형성하였다. 특히 강암은 모든 문인화 작품에 화제畫題를 남겨 시·서·화 일률을 지향하는 문인정신을 온전하게 계승하였다. 그러한 가운데 같은 소재를 수십 수백 폭 그리더라도 매번 구도나 화제가 동일하지 않게 끊임없는 변화와 창신創新을 시도하였고, 원근과 음양의 대비가 뚜렷한 강암 특유의 입체적인 풍죽을 완성시켰다.

강암의 서예는 다음의 세 가지 측면에서 의의가 있다. 첫째, 수시처변隨時處變의 변화정신이다. 강암은 학서기로부터 노년기에 이르기까지 본인이 접한 깃들은 모두 수용하였고, 수용한 것을 토내로 때마다 변화를 추구하였다. 그가 남긴 작품 수천 점 가운데 명제가 중복되는 것조차도 극히 드물며, 중복되더라도 70대가 넘어서도록 변화무쌍한 작품을 시도하였다. 둘째, 구체신용의 창조정신이다. 강암은 서양문명의 유입 이후 퇴색되어가던 서예의 본질을 고도의 문인정신으로 다시 확립하고, 이를 토대로 서예의 현대적 조형을 개척하는 데 주력하였다. 강암은 평생 "수많은 꽃의 향을 모아서 꽃을 이룰 제, 그 꿀의 단맛이 어느 꽃으로부터 온 것인지 알 수 없다."고 뇌면서 87년의 생을 마감할 때까지 창조정신을 붓끝으로 나타내었다. 셋째, 박고통금博古通今의 자득정신이다. 강암은 갑골문·금문으로부터 한국과 중국 제가들의 서법을 두루 섭렵하여 자기만의 독특한 서예를 구현하였다. 즉, 고금의 서예자료를 섭렵하고, 용필과 체세體勢에 대해 면밀히 규찰하고 체득하여 자신만의 독특한 강암체를 창출한 것이다. 그리하여 모든 서체에 공교함의 극치를 넘어 탈속의 경계와 천취자연의 서예본질로 회귀함으로써 창경발속蒼勁拔俗의 서예경지에 도달하였다.

이처럼 강암은 전통과 현대가 공존하며 근대화의 혼란을 겪던 시기에 민족주체의식과 전통문화예술에 대한 확고한 신념으로 평생 서예에 전념했던 인물이다. 그는 고전의 학문사상과 서법을 계승하면서도 전통에 매몰되지 않고 당대의 시대정신을 예술로 승화시키기 위해 끊임없이 변화를 시도하였다. 그리하여 시·서·화를 모두 겸비한 20세기의 마지막 선비서화가로 평가받고 있다.

갈물 이 철 경 李喆卿

1914 — 1989

이철경은 동아일보사가 주최한 제1회 전국학생작품전람회에서 궁체宮體 <오우가>로 중등부 2등 입상 후 평생 동안 궁체의 보급에 앞장섰다. 일제 강점기 이후 일부 궁녀 출신과 서울 양반가 부녀자들에 의해 명맥이 이어져오던 궁체는 서서히 그 미적 특성인 화려한 세련미는 사라져가고 말단적인 기교에 치우치고 있었다. 이철경은 이에 문제의식을 갖고 실기와 이론적 체계를 갖춰 초중등학교와 일반 성인들을 대상으로 한 한글서예교본을 저술했다. 1958년 갈물한글서회가 창설되어 현재까지 그가 남긴 한글궁체의 정수를 계승하고 있다.

작품해제: 박정숙

옛 시조

이철경
종이에 먹
24.5×8.3×(8)cm
개인소장

침병枕屛류에 속하는 작은 병풍이다. 그동안 공개된 적이 없는 갈물의 초기 작품으로 매우 희귀한 자료이다. 'ㄹ'과 'ㅁ'을 정자체로 쓴 이 작품은 궁녀들이 소설을 베낄 때 주로 썼던 실용성이 강한 궁체에 바탕을 둔 반흘림체 작품이다. 관지가 없이 정확히 알 수는 없으나 작가가 32세 때 편찬한『한글글씨체』(1946, 청구사)의 글씨와 서풍이 흡사한 것으로 보아 이 작품은 20대 후반에서 30대 초반 무렵에 쓴 것으로 보인다. 초기작에 속하는 이 작품에서도 매 폭, 각 행 첫 글자의 높이를 가지런하게 배열하지 않고, 행간에 여유로운 공간을 배치하는 등 갈물 특유의 장법을 확인할 수 있다.

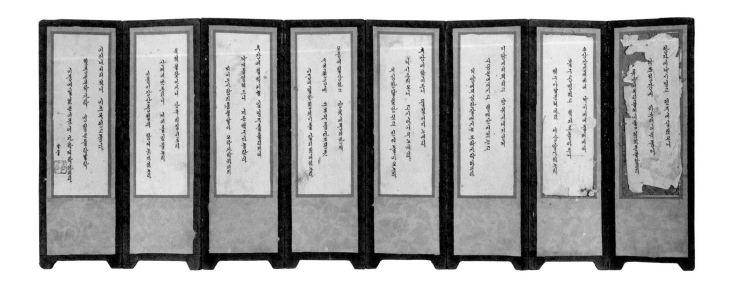

추강에 밤이 드니 물결이 차노매라
낚시 드리우니 고기 아니 무노매라
무심한 달빛만 싣고 빈 배 돌아오노매라

황화의 각시 담고 연잎에 띄웠더니
금계 벽강에 배 소리도 얻노라니

자상군가 비 내 낚싯대를 둘러 메여
밝기 강물하고 술배 띄웠나니
백기 아늘배라 이리 제 상 알기 하노라

지냇에 비 뿌리고 앙댕이 자았다
시냇에 자구리고 배 매였었는고
자상에 모임 한 갈매기는 오락가락 하노라

추강에 월산하고
사백는 오애

어쩐 울왔이거니
이 마음이 강산풍월과 함께 늙자 하노라

추강에 낚대를 떨쳐 두니
옥이 도시 관의 오락가락 하노라

이러나 저 살려 하고
이세 억만는고 자간재 하노라
졍쳘

안민영「매화사」
김상옥「백자부」

이철경
1974
종이에 먹
17×48×(4), 42×25×(4)cm
개인소장

이 작품은 전통적인 안정감 있는 궁체를 선택하고 내용에 따라 상하로 나눈 장법을 통해 조형질서의 변화를 시도했다. 갈물의 개성과 독자적 심미 감각이 드러나기 시작할 무렵의 특징을 보여주는 작품이다. 안민영安玟英의 「매화사」는 고문古文 정자체로 쓰고 부채의 외형에 맞추어 글씨의 크기를 점점 줄이는 독특한 장법을 선보이고 있다. 김상옥金相沃(1920-2004)의 「백자부」는 사과 모양의 지면에 사각으로 작품을 구성하면서 흘림체로 써서 상투적인 장법으로 인한 지루함을 극복하고 있다. '비단땅, 글씨, 맘, 글'이 새겨진 두인頭印은 궁체의 아름다움과 소중함을 일깨우기 위해 작가의 부친이 딸들에게 지어준 글이다.

구상시

이철경
1982
종이에 먹
48×113cm
한글학회 소장

1982년에 쓴 이 작품은 궁체 특유의 곧고 맑은 풍격과 구상具常(1919-2004) 시인과의 절묘한 조화를 이루고 있는 수작이다. 갈물은 시예의 소재가 되는 문학 작품에 내재된 작가의식을 정확히 파악하여 작품에 투영시키려고 고심하였다. 이 작품에서도 구상의 시를 평면적으로 배치하지 않고 시상에 따라 행을 바꾸고 연을 나누어 시의詩意를 최대한 살려 내려는 의지를 엿볼 수 있다.

고시조 연작

이철경
1985
종이에 먹
34×139cm
개인소장

작가의 선조先祖인 목은牧隱 이색李穡(1328-1396)의 시조 한 수를 오색의 색지에 고문古文 정자, 고문 흘림, 현대문 정자, 현대문 흘림으로 쓴 특이한 형태의 작품이다. 갈물은 동시대 다른 작가들이 시도하지 못했던 다양한 형태의 양식적 모험을 과감하게 실천하여 한글서예의 예술성을 제고하려 노력하였다. 이 작품에서도 단아하고 세련된 궁체 고유의 아름다움을 선명하게 드러내고자 한 작가의 실험정신을 읽을 수 있다.

한용운의 님의 침묵

이철경
1983
종이에 먹
119×49cm
갈물한글서회 소장

받침 'ㄹ'과 'ㅁ'을 정자로 쓴 반흘림체 작품이다. 강한 필력과 순수한 정연미로 궁체 흘림의 미적 가치가 유감없이 발휘되었다. 빳빳하여 강직한 지조와 숙연함이 느껴지며, 갈물 살아 생전의 야무지고 단정한 모습을 보는듯하다.

갈물은 정자체를 여백과 공간을 구조적 원리에서 처리하여 균형과 조화의 아름다움을 구현해 내었다. 그리고 1980년 이후에는 정자를 바탕으로 한 궁체 흘림의 전형을 모색하게 된다. 이 작품은 그러한 흘림이 잘 구현된 대표적 작품이다. 갈물의 말처럼 청청히 흐르는 창해滄海의 위엄이 느껴진다.

이황의 도산십이곡

이철경
1989
종이에 먹
119×66cm
개인소장

이런들엇다ᄒᆞ며뎌런들엇다ᄒᆞ료초야우셩이이러타엇다ᄒᆞ료ᄒᆞ믈며텬셕고황을고텨무슴ᄒᆞ료연ᄒᆞ로지블

삼고풍월로버들사마태평셩ᄃᆡ예병으로늘거가ᄂᆡ이듕에ᄇᆞ리ᄂᆞᆫ이룬허무리나업고쟈순풍이쥭다ᄒᆞ니진실

로거즈마리인셩이어디다ᄒᆞ니자연이보디됴ᄒᆞ이듕에피미일인를더옥니ᄭᆞ디못ᄒᆞ여산젼에유대ᄒᆞ지곡ᄒᆞ니자연이듯

디됴ᄒᆞ빅운이차산ᄒᆞ니자연이보디됴ᄒᆞ이듕에피미일인를더옥니ᄭᆞ디못ᄒᆞ여산젼에유대ᄒᆞ지곡ᄒᆞ니더ᄒᆞ에유슈로

다ᄒᆡ만ᄒᆞ글며기ᄂᆞᆫ오뎡가뗭ᄒᆞ거든엇디다교교빅구ᄂᆞᆫ머리ᄆᆞᆫ슴ᄒᆞᄂᆞ고츄ᄒᆞ풍에화만산호고츄야애월만ᄃᆡ라

스시가흥사롬과ᄒᆞᆫ가지라ᄒᆞ믈며어약연비운영텬이싀어늬그지이슬고던우ᄃᆡ도라드러완락제쇼쾌ᄒᆞ되

만견셩애로낙소무궁ᄒᆞ여라이듕에왕리풍류를닐어무슴ᄒᆞᆯ고뫼뎡이파산ᄒᆞ야도뉵즛ᄂᆞᆫ몰듯ᄂᆞᆫ빅일이듕

텬ᄒᆞ야도고즈ᄂᆞᆫ몯보ᄂᆞ니우리ᄂᆞᆫ이묵촁ᄯ명ᄯ명즈로ᄂᆞᆫ고굳디마로리고인도몰보고나도고인을몰뫼도

녀던길알ᄑᆡ잇너니던길알ᄑᆡ잇거든아니녀고엇덜고당시예녀던기를둘려두고어디가든니다가이졔

사도라온고이졔나도라오나니년되ᄆᆞ슴마로리쳥산운언졔ᄒᆞ야만고애푸르르며유슈ᄂᆞᆫ언졔ᄒᆞ야쥬야애긋

지아니ᄂᆞ고우리도그치마라만고샹쳥호리라우부도알며ᄒᆞ거니긔아니쉬운가셩인도몰다ᄒᆞ시니긔아니어

려운가쉽거나어렵거나ᄉᆞ둥에늙ᄂᆞ주를몰래라 퇴졔 이황 님의 도산십이곡 갈물 이 철 경

고린도전서 13장

이철경
복각
123×32cm
개인소장

초록이 무르익는 계절에 귀하의 영위하시는
길도 짙푸르게 번성하시기와 댁내에 만복하
심을 축원합니다.
　소생이 이번에 졸작을 모아 한자리에 펴
보는 기회를 마련하였읍니다.
　촌가에 눈을 밝혀 취미로 즐기기 시작한
일이 어느듯 40여성상이나 흘렀읍니다.
회고작품도 곁드려서 거워지는 필력을 다시
정비하는 뜻으로 무릅쓴 일이오니 바쁘시겠
지만 왕림하셔서 격려해주시기 바랍니다.

　　기　간 : 1974. 6. 4〜6. 9
　　장　소 : 신세계　미술관　제1실
　　　　　　　　　　(신세계　백화점 4층)
　　초대일 : 1974. 6. 4(화). 17:30〜19:00

　　　　1 9 7 4. 5.　　　．

　　　　　　　이　철　경　배

동　영부인　귀하

✢ 당미술관 운영규칙에 의하여 화환이나 화분은 일체 사절
　합니다.

이철경 초청장, 1974, 개인소장

招待합니다.

紺碧의 가을이 영글어가는 이지음, 門下의 安寧과 墨榮이 깃드시기 삼가
바라오며 문안드립니다.
　저희 選畵廊에서는 이번에 새롭게 多角的인 美術分野발전에 기여하고자
하는 念願에서 한글 서예가 갈물 이철경선생님의 作品展을 마련하였읍
니다.
　갈물 이철경선생님은 한글궁체를 예술로 승화시키신분으로서 '초등글씨
본' 1〜6권 '중등글씨본' 1〜3권을 펴내신분 이기도합니다.
　이분의 香氣높은 人品을 나타낸 珠玉같은 作品을 모아놓고 여러분과 함
께 감상하고자 하오니 꼭 오셔서 이자리를 빛내주셨으면 감사하겠읍니다.
　　　　　　　　　　　　　　　　　　1980년 9월 입
　　　　　　　　　　　　　　　　　　金 昌 實 드림

展示期間 : 1980　9. 10(水)〜18(木)
招待日時 : 9月10日午後 5 時〜 7 時
場　　所 : 選　畵　廊 (서울·종로구 인사동184)
　　　　　　전화 74〜5839 · 0458

갈물 이철경 선생 한글서예전

《갈물 이철경 선생 한글서예전》 초청장, 1980, 개인소장

한글 궁체宮體를 수호하다

박정숙

경기대학교 초빙교수

　한 권의 책이 한 사람의 평생을 결정할 수 있다고 한다. 조선 후기 궁중 여인들에 의해 정착된 궁체를 정리하여 품위 있는 20세기 한글서체의 전형을 제시한 갈물 이철경李喆卿(1914-1989).[1] 그녀의 삶의 방향은 14세 되던 해 한글학자이자 교육학자로 한글서예에도 일가견이 있었던 부친 이만규(1882-1978)의 서재에서 남궁억(1863-1939)이 편찬한『신편언문체법』이라는 한글서예교본을 접하면서 정해졌다.

　훈민정음이 창제되고 기계적인 직선형의 필획과 컴퍼스로 그린 듯한 원으로 구성된 해례본체가 등장한 이후 한글은 원추형 모필로 필사하기에 편리한 방향으로 자형이 변해왔다. 18세기 무렵 주로 서사書寫궁녀들에 의해 세련된 자형의 궁체가 정착되어 19세기에 이르러서는 극도의 기교가 돋보이는 미려한 서풍이 완성됐다.

　일제강점기 이후 궁체는 서서히 그 미적 특성인 화려한 세련미가 사라져 가고 말단적인 기교에 치우치거나 실용 위주의 무미건조한 서풍이 널리 퍼지게 된다. 이철경은 4,5세 무렵부터 부친의 지도 아래 신문지에 간단한 한자쓰기 연습을 하였고 모친이 한글서예에 임하는 것을 보면서 자랐다. 이철경의 서예 스승은 부모와 서예교본이었던 셈이다. 이철경이 교본으로 삼은『신편언문체법』은 편자가 궁중의 나인들에게서 구한 자료를 활용하여 엮은 책인데, 이 교본에 실린 궁체는 서사궁녀들이 소설을 베낄 때 썼던 평범한 실용체이다[2]. 이철경의 초기 글씨는 쌍둥이 언니인 봄뫼 이각경(1914-?)의 글씨와 구별하기 어려울 정도로 필치가 비슷한데 아마도 남궁억이 편찬한 교재에 실린 궁체를 함께 학습하였기 때문으로 보인다.

　이철경은 부친이 재직하던 배화여고를 졸업한 후 1932년 이화여자전문학교 음악과에 입학하여 피아노를 전공했다. 졸업 후 전주 기전여고, 이화여자전문학교 등에서 교육자, 음악가, 여성운동가 등으로 활동을 하면서도 한글서예 연마와 서예 교육에 열정을 기울였다. 1940년대에는『초등글씨교본』,『중등글씨교본』,『한글글씨체』(1946) 등을 저술했다.

1　『조선교육사』를 집필한 부친 이만규(1889~1978)에게서 봄뫼, 갈물, 꽃뜰이라는 호를 받은 각경, 철경, 미경 세 자매는 교육자이자 한글학자였던 부친의 뜻을 따라 북한에서는 봄뫼 이각경, 남한에서는 갈물 이철경과 꽃뜰 이미경이 한글서예로 일가를 이루게 되었다. 이철경의 호 '갈물'은 '가을 물처럼 깊고 푸르다'의 뜻을 지니고 있어 갈물한글서회 도록의 표지 색은 지금도 푸른색이다.

이철경의 1942년 작 <큰 업적 남기소서>는 각 행의 첫 글자를 가지런히 배치하지 않고 둘째 행은 첫 행보다 두 글자 낮게, 셋째 행은 둘째 행보다 또 두 글자 낮게 배치하여 이전에 볼 수 없었던 새로운 장법을 선보이고 있다. 또 날카로운 필획과 비교적 세로가 긴 자형, 여유로운 장법 등 작품을 구성하고 있는 요소들이 어우러져 궁체 특유의 곧고 맑은 풍격을 조성하고 있다도2. 그러나 이 무렵까지도 서사궁녀들이 쓴 실용체의 그림자가 남아 있다.

1950년대 이후 이철경은 『중학교 글씨교본』(1958), 『중학교 글씨본』(1966) 등을 간행하여 초중등 학생들의 한글서예교육에 크게 기여했으며, 『한글서예』(1980), 『한글』(1981) 등의 성인들을 대상으로 한 한글서예교본을 저술하여 한글서예에 대한 일반인들의 관심을 불러 일으켰다. 이철경은 서예교본 저술 활동과 교육과 관련된 여러 직책을 수행하면서도 실기 연찬과 궁체의 전범을 세우기 위해 전력을 기울였다.

1952년 작 <속미인곡>은 꾸밈없는 진솔한 필치로 운필하여 속필임에

| 상궁글씨, 『명주옥원긔합록』 부분 | 서사궁녀글씨, 『낙성비룡』 부분 | 제18면 | 제5면 | 마지막 면 | 표지서명 |

도1. 조선 후기 궁중소설 및 『신편언문체법』

도2. 이철경, <큰 업적 남기소서> 부분, 1942, 종이에 먹, 86×30×(8)cm, 덕성여대 소장

도 불구하고 가독성이 높고, 필획에 날카로운 기상이 서려있다도3. 그러나 종성 'ㅅ'의 삐침이나, 'ㅡ'의 기필 부분과 종성 'ㄴ', 중성과 종성의 연결 부분 등에 서사궁녀들의 실용적인 궁체의 필흔이 남아 있음을 볼 수 있다. 1960년 작 <진달래꽃>은 정자에 가까운 흘림체 작품으로 단아한 품격을 보여순다도4. 특히 음보音步에 따라 행 바꾸기를 하여 가독성을 높인 장법에서는 이철경 특유의 빼어난 조형 감각을 읽을 수 있다. 이 작품에도 실용체의 흔적이 희미하게 남아 있으나, 이철경의 개성이 드러나기 시작하는 과도기적 서풍을 지닌 것으로 여겨진다.

1970년대에 들어오면서 이철경은 주부클럽연합회 회장, 여성교육동지회 회장, 여성단체협의회 회장 등 여러 여성단체를 이끌며 여성 운동가로 사회 활동에 분주하면서도 한글궁체가 조형예술의 한 장르로 자리잡을 수 있게 하기 위한 탐색과 연찬을 지속했다. 1979년작인 정자체 작품 <정과정곡>에서는 세로의 길이는 이전보다 짧게, 필획의 굵기는 굵게 처리하여 날카로움 대신 안정감을 느낄 수 있다도5. 특히 이 작품은 깊이 있고 장중한 필획이 주를 이루고 있으며, 행간과 상하에 넓은 공간을 배치하여 우아하고 품위 있는 풍격을 형성하고 있다.

1979년 금란여고 교장으로 교직에서 은퇴한 뒤에도 이철경은 남북적십자회담 대표, 국정자문위원 등 사회 활동을 지속하는 한편 작품창작에 매진하여, 우아하고 정갈한 궁체작품을 다수 남겼다. 이철경의 만년에 해당하는 1980년대 작품들은 조선 후기 궁체의 장점들을 선별적으로 수용하면서 현대적 조형 감각과 품위 있는 작가의 개성을 접목시켜, 미려하면서도 고상한 풍격을 보여준다. 정자체의 1985년 작 <마태복음 칠장 십삼 십사절>은 초·중·종성의 크기를 적절히 조절하여 안정감을 높이고, 모음 가로획의 경우 기필부분은 경쾌하면서도 굵게, 중간부분은 가늘게, 끝부분은 굵고 무게 있게 표현하여 변화를 줌으로써 생동감을 부여하고 있다도6. 안정감과 생동감이라는 양립하기 어려운 두 가지 조형적 특성을 아울러 성취하고 있는 것이다.

1989년 작 흘림체의 <목단>은 획법, 자법, 행법, 장법 등 작품을 구성하고 있는 모든 요소들에 '갈물체'의 특성이 선명하게 드러나 있다도7. 이 작품에서는 한치의 흐트러짐도 없는 필획, 대소의 차이가 현저한 개별 글자로 연결한 행법, 이철경 특유의 장법 등 전형적인 갈물체의 조형 질서를 확인할 수 있다. 특히 각 행을 이루고 있는 글자의 크기는 우리말의 강약과 호흡에 대한 깊은 이해를 바탕으로 글자를 배치하여 작품과 감상자가 일체가 된 정서적 감흥을 느낄 수 있도록 하는데 크게 기여하고 있다. 이 작품은 미려한 조선 후기 궁체의 조형적 특성과 현대인들이 공감할 수 있는 공간 구성, 작가 내면의 총체적 면모가 투영된 고상한 품격 등이 어우러져 절정에 이른 갈물체의 빼어난 풍격을 보여준다.

이 무렵 완성된 1980년대 중반 이후의 작품들인 흘림체로 채색지에 쓴 <고시조 연작>, 정자체의 <로마서 십이장 구절부터 십이절> 등도 1950년대 이전 작품이 지니고 있던 실용체적인 서풍과 1970년대 이전 새로운 한글 서예상을 모색하던 시기의 과도기적 불안정성 등을 극복하고 20세기 궁체의 전범이 될 수 있는 수준 높은 예술적 풍격을 보여준다도8. 이철경의 삶에서 한글

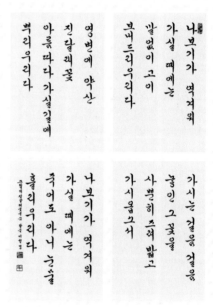

도3. 이철경, <속미인곡> 세부도판, 1952, 종이에 먹, 130×35cm, 개인소장

도4. 이철경, <진달래꽃>, 1960, 종이에 먹, 47×24×(4)cm, 개인소장

도6. 이철경, <마태복음 칠장 십삼 십사절>, 1985, 종이에 먹, 32×32cm, 개인소장

서예는 뇌리와 가슴 속 그리고 일상생활에서 떨쳐버릴 수 없는 화두였다. 이철경은 교육자, 여성운동가 등 다양한 서예 외적 삶을 살아가면서도 한시도 '한글서예'와 자신을 분리하지 못했다.

이철경이 일생동안 각고의 연찬 끝에 이루어 낸 '갈물체'는 '궁체의 고전'으로 자리매김했고, 저술한 서예 교본 혹은 직접 지도받은 학생들에 의해 한글서예의 수준이 크게 올랐다. 그 밖에도 이철경은 한문 족자나 종액의 큰 글씨를 참고하여 잔글씨로만 남아 있던 궁체의 자형을 현대인들의 정서에 맞게 수정 확대하여 큰 글씨체를 개발했으며, <신사임당동상 명문>, <유관순열사 기념비>, <고당 조만식선생 어록비> 등 수많은 비문을 남겨 20세기 한글 궁체의 전형을 대중들에게 각인시켰다또9. 그리고 1958년 갈물한글서회를 창설하여 한글궁체의 정수를 계승하는 일에 심혈을 기울였다. 아우인 꽃뜰 이미경(1918-)은 이를 이어받아 현재까지 궁체교육과 보급에 진력하여 궁체의 황금기를 이루었다.

도5. 이철경, <정과정곡>, 1979, 종이에 먹, 115×35cm, 개인소장

도7. 이철경, <목단>, 1989, 종이에 먹, 32×33cm, 개인소장

도8. 이철경, <고시조 연작>, 1985, 34×139cm, 개인소장

도9. 이철경, <유관순열사 생가 비문>, 1977

시암是菴 배길기裵吉基

1917 — 1999

배길기는 어렸을 때 가학家學으로『천자문』을 배우며 서예를 익혔다. 중등학교를 마치고 일본에 유학하여 1941년 니혼대학(日本大學) 법과를 졸업한 뒤, 동국대학교 불교대학 미술과 교수 등을 역임하며 교육계에 몸담았다. 그는 전서篆書에 능했으며, 항상 후학들에게 "서예는 전통을 벗어나서는 안 된다"는 지론을 강조하면서 서예의 본질을 흩트리지 않으려고 노력했다. 배길기의 작품은 현대 서예가 요구하는 강한 개성과 활력이 넘치는 글씨는 아니지만, 그의 고결한 인품처럼 차분하고 안정감이 있으며 절제된 세련미가 있다. 지나치게 조형만을 추구하는 경향이 있는 오늘날 '서예의 본질'이 무엇인가를 되돌아보게 한다.

작품해제: 곽노봉

유우석 劉禹錫 「누실명 陋室銘」

배길기
1978
종이에 먹
140×30.4×(2)cm
한국학중앙연구원 소장

1978년 당나라 유우석劉禹錫(772-842)의 「누실명陋室銘」 첫 구절에 나오는 "山不在高有仙則名 水不在深有龍則靈"을 전서 대련으로 쓴 작품이다. 자형은 『설문해자』의 소전小篆을 본받았고, 중복되는 '不·在·有·則'자들의 변화가 돋보인다. 소전의 8필 특징인 둥근 필획의 원필圓筆과 둥글게 전환하는 원전圓轉, 결구에서 세로로 긴 장방형長方形과 좌우의 대칭을 이루면서 견체적으로 안정된 장법을 잘 나타내었다.

山不在高
有仙則名
水不在深
有龍則靈

戊午初夏 是菴 裵吉基

산은 높은데 있지 않으니
신선이 산다면 명산이요,
물은 깊은데 있지 않으니
용이 머문다면 신령스럽다.

무오년(1978) 초여름에 시암 배길기

山不在高有仙則名

水不在深有龍則靈

戊午初夏是菴裴吉基

247

도잠 陶潛
「시작진군참군경곡아작
始作鎭軍参軍經曲阿作」

배길기
종이에 먹
27.5×196.5cm
한양대학교박물관 소장

서체는 소전小篆이나 청나라 오창석吳昌碩(1844-1927)의 <석고문石鼓文> 서풍을 많이 본받았다. 소전 용필의 특징인 둥근 필획의 원필圓筆과 둥글게 전환하는 원전圓轉이 잘 나타나 있고, 결구는 가로로 가지런하지 않으면서 들쭉날쭉한 참치參差의 변화를 나타내었다.

望雲慙高鳥
臨水愧游魚

　　是庵

구름을 쳐다보면 높이 나는 새에 부끄럽고,
물을 굽어보면 노니는 물고기에 계면쩍네.

　　시암

望雲慙高鳥

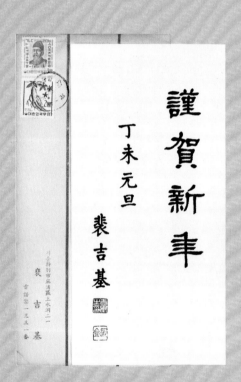
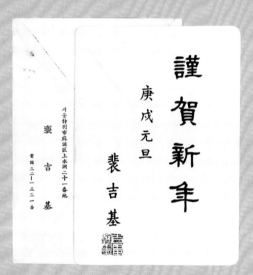

배길기 연하장과 봉투, 1967, 1970, 1968, 소암기념관 소장

시암是菴 배길기裵吉基(1917-1999)

아정雅正한 풍격을 지키다

곽노봉

동방문화대학원대학교 교수

배길기裵吉基(1917-1999)는 호가 시암(是菴, 一作 時菴·時闇), 시옹(是翁, 一作 時雍)이고, 경상남도 김해에서 부친 배익태와 모친 홍풍식의 3남으로 태어났다. 경제적으로 여유가 있는 집안에서 성장한 그는 어려서부터 가학으로『천자문』을 배우며 글씨를 익혔다. 국내에서 중등학교를 마치고 일본에 유학하여 1941년 니혼대학(日本大學) 법과를 졸업한 뒤 귀국했다. 이듬해 부산 초량상업학교 교사를 시작으로 부산 경남중학교 교사, 동아대학교 교수, 동국대학교 불교대학 미술과 교수 등을 역임하며 교육계에 몸담았다. 대구의 서예가 박기돈朴基敦(1873-1947)으로부터 시암이란 호를 받았고, 오세창吳世昌(1864-1953)에게는 전서, 안종원安鍾元(1874-1951)에게는 예서를 전수받았다. 그는 특히 청나라 말기의 서화가 오창석吳昌碩(1844-1927)의 필의에『설문해자說文解字』의 자형을 가미하여 방정함이 드러나는 독특한 전서 서풍을 이루었다.

그는 20세기 한국서단의 산 증인으로 고결한 인품을 지닌 학자형 서예가, 뛰어난 서예 행정가, 전서의 대가로 일컬어진다. 이는 동국대학교 정년퇴임과 건국초기 문교부 예술과장을 지내면서 우리나라 예술 행정의 토대를 쌓았고 1957년에는 최연소로 대한민국예술원 회원이 되었으며, 1960년부터 국전 심사위원과 운영위원을 지내면서 서단에 많은 영향력을 행사한 것으로 증명된다. 그의 서예관은 서예의 본질을 추구했던 전통주의이고, 서예작품의 특징은 중화미中和美의 수호자라 하겠다.

그는 항상 후학들에게 "서예는 전통을 벗어나서는 안 된다"라는 것을 강조하면서 전통주의에 입각한 서예관을 나타내었다. 또한 서예를 조형예술, 즉 시각예술이면서 추상예술인 서예는 문자를 떠날 수 없고, 회화에 접근한 '전위서도前衛書道'는 서예로 인정할 수 없다고 하였다. 이를 보면 그는 서예의 본질을 추구했던 전통주의자라는 것을 알 수 있다. 서예는 문자를 매개체로 삼아 붓과 먹으로 작가의 성정을 나타내는 특수예술이다. 서예는 문자를 기록하는 데에서 작가의 성정을 표현하는 예술로 발전하였기 때문에 문자를 예술적으로 서사하여 자신의 정감·주관·정취·사상·정서·학문·수양·인품 등의 정신적인 요소, 즉 신채神彩를 표현하는 것을 목적으로 삼는다. 신채는 또한 신운·기운·정신이라고도 한다. 그러므로 청나라 유희재劉熙載(1813-1881)는

"서예는 같은 것이다. 그의 학문과 같고 재능과 같으며 뜻과 같으니, 종합하여 말하면 그 사람과 같을 따름이다."라고 하였는데, 이를 서여기인書如其人이리 일컫는다. 따라서 서예는 인생을 표현하고 정화하는 것이지, 예술을 위한 예술이 아니기 때문에 일반 예술과는 다른 특수예술이라 하겠다. 그렇기 때문에 배길기도 인품을 중시했지만 서예의 연찬을 게을리 해서는 안 된다는 일침을 가하였다. 그는 이에 대해 "인격만 높으면 저절로 품격 높은 작품이 되는 것이냐 하는 의문이 나올 수 있으나 실은 결코 그러한 것이 아니다. 기技의 궁극의 경지는 장구한 시일의 연마와 각고의 노력으로써 얻을 수 있는 것임은 췌언贅言할 필요가 없다."라고 하였다. 이를 보면 그는 서예의 본질을 추구하면서도 현실에 바탕을 둔 전통주의자였다는 것을 알 수 있다.

그의 작품을 보면 고결한 인품처럼 차분하고 안정감이 있으며, 전체적으로는 강한 개성이나 활력보다 절제된 세련미를 짙게 나타내고 있다. 이는 바로 중화미의 체현으로 강한 개성을 나타내는 것보다 더욱 어려운 작업에 속한다. 고대 전통서예에서는 중화의 미를 최고의 이상으로 삼았다. 중화中和는 가운데에 적중하는 것으로 대립적인 조화와 통일을 강조한다. 정감을 펴낼 때에는 합리적인 규범을 따라 분수에 지나치지 않도록 하고, 양강陽剛과 음유陰柔의 미를 서로 보완하여 어느 한쪽으로 치우지지 않도록 한다. 용필은 굽은 것과 곧은 것, 장봉과 노봉, 방필과 원필, 끊어진 것과 연결된 것, 더딘 것과 빠른 것, 질疾과 삽澁, 평평한 것과 기운 것 등의 대립적인 통일을 요구한다. 결체는 소밀疏密·흑백黑白·허실虛實·주차主次·향배向背·위화違和·의정敧正 등의 통일을 요구한다. 중화미는 평화平和·편승偏勝·대순大順의 삼단계로 나눌 수 있다. 평화는 균형과 조화를 깨뜨리지 않는 초보적인 중화미이고, 편승은 양강이나 음유의 어느 한쪽을 강화시켜 치우치는 것이며, 대순은 최고의 양강과 음유의 조화로 가장 높은 경지의 중화미이다. 배길기의 서예작품은 이러한 중화미를 실천한 것이라 하겠다. 그가 20세기 한국 전통서예의 대표자이고 제2회 국전 추천작가가 되어 1960년부터 1981년까지 국전 심사위원과 운영위원을 역임했으며, 최연소 예술원회원이 되어 종신토록 역임했고, 1965년 한국서예가협회가 창립되어 초대대표위원을 맡은 뒤 세상을 뜨기 전까지 회장을 지내면서 서단에 영향을 행사할 수 있었던 것도 한쪽으로 치우치지 않고 화이부동和而不同의 자세로 중화의 미덕을 실천하였기 때문이다. 한 사람이 40년 동안 서단의 정상에서 오로지한다는 것은 고결한 인품과 중화의 미덕을 갖추지 않고서는 불가능한 일이다. 이는 조화와 통일을 이루면서 중화미를 나타내고 있는 그의 작품을 보면 더욱 실감할 수 있다. 변화를 추구하기보다는 변화를 안으로 수용하면서 외길로 달리며 부단히 연마해 조화와 통일을 이루고 서예의 완성도를 높인 그는 진정한 중화미의 수호자라고 하겠다.

그는 1952년 부산에서 첫 개인전을 가진 이후 부산과 일본에서 5차례 개인전을 개최하면서 작가로서의 입지를 구축했다. 2000년에 출판한 『시암배길기서집是菴裵吉基書集』에 130점을 수록했는데, 서체별로는 전서(87)·예서(20)·행초서(21)·해서(2) 등이 있다. 이를 보면 전서작품은 절반이 넘는 약 67%를 차지하고 있다. 그러나 그의 전성기라 할 수 있는 두 번째 개인전 이전해인 1964년(48세)에서 마지막 초대전을 가진 1975년(59세)까지의 작품을

도1. 배길기, <왕유시王維詩>, 1981, 종이에 먹, 70×70cm

도2. 배길기, <주문공구朱文公久>, 1960년대, 종이에 먹, 70×46.7cm

도3. 배길기, <이백시李白詩>, 1964, 종이에 먹, 70×70cm

보면, 전서(41)·예서(18)·행초서(15)·해서(1) 등 75작품이 있다. 여기에서도 전서가 압도적이지만 예서와 행초서도 많은 비중을 차지하고 있음을 알 수 있다. 이를 보면 전성기에는 각 서체를 골고루 연마했고, 이후 출품작은 주로 전서 작품이었음을 알 수 있다. 따라서 이는 배길기하면 전서를 떠올리는 일반적인 통념을 깨뜨리는 분석이라 하겠다.

그의 전서는 대전大篆과 소전小篆이 어울려 변화를 나타낸 작품,『설문해자』를 근거로 삼고 오창석 전서를 바탕으로 하면서 중화미를 나타낸 시암풍의 전서가 있다도1. 예서는 시대서풍과 <예기비>의 영향을 받은 작품, <장천비>를 바탕으로 한 시암풍의 예서가 있다도2. 행초서는 순수한 행서와 초서, 또는 행초서를 겸한 작품 등이 있다도3. 해서는 당나라와 북위서를 바탕으로 단정하고 혼후한 기상을 나타내었다도4.

그는 일제강점기에 태어나 광복이후 20세기 한국서단을 대표하였던 서예가였다. 현란한 기교와 강한 개성을 드러내지 않고 서예의 본질을 추구하면서 조화와 통일을 통해 중화미의 이상을 실천했다. 특히 서예의 원류인 전서를 통해 중화미를 실천함으로써 한국서단의 올바른 방향을 제시한 공로가 있다. 이는 또한 그의 고결한 인품과 밀접한 관계가 있기 때문에 서여기인書如其人의 모범적인 사례이기도 하다. 그를 통해 현재 지나치게 조형만 추구하는 경향에서 서예의 본질이 무엇인가를 돌아볼 기회를 살펴보는 것도 의의가 있으리라.

도4. 배길기, <백운무근白雲無根>, 1967, 종이에 먹, 35×140cm

일중一中 김충현金忠顯

1921 — 2006

김충현은 동아일보에서 주최하는 제7회 전국조선 남녀학생작품전(1938)에서 특상을 받은 후 서예에 전념하여 20대에 이미 이름을 알렸다. 1948년 문교부 예술위원으로 임명되어 손재형과 함께 제1회 국전을 준비했다. 창의적인 서예를 함에 있어 그 근거를 국한문 서예의 통합적 탐구에서 찾고자 노력했다. 한글과 한문서예를 넘나들며 이를 균형있게 발전시키고 서예의 새로운 생명력을 발견하고자 했다. 이에 힘입어 독창적인 '일중체'가 탄생했다.

정읍사 #邑詞

김충현
1962
송이에 넉
136×63.5cm
삼성미술관 리움 소장

<정읍사>는 일중이 즐겼던 국한문혼용작품의 대표작이다. 다양한 서체를 혼용하여 이전에 볼 수 없었던 새로운 서예작품의 형식을 탄생시켰다. 여기에서 주목되는 것은 다양한 종류의 서체의 결합이다. 6종(한글고체, 한글흘림, 전서, 예서, 해서, 행서)이나 되는 서체가 한 공간에서 만나 대大조화를 이루고 있다. 이와 같이 서로 다른 성질을 지닌 다양한 서체가 모여 전체적으로 균형과 조화를 이루는 예는 국내외 서예사를 통틀어 거의 찾아볼 수 없다. 많은 서체 중에서 주도적인 서체는 한글고체다. <정읍사>는 한글 고체가 새로운 서체로 자리잡는 절대적인 계기를 마련해주었다. 김충현은 한글 작품을 쓸 때 호를 '찬내'로 적곤 하는데, 여기서도 한글 부분에는 '찬내'로 낙관하고 있다.

井邑詞

井邑 井邑全州屬縣 縣人爲行商 久不至 其妻登山石以望之 恐其夫夜行犯害 托泥水之汚以歌之
世傳有登岵望夫石云

(前腔) 둘하 노피곰 도ᄃᆞ샤/어긔야 머리곰 비취오시라/어긔야 어강됴리/아으 다롱디리
(後腔) 젼져재 녀러신고요/어긔야 즌ᄃᆡ를 드ᄃᆡ욜셰라/어긔야 어강됴리
(過篇) 어느이다 노코시라
(金善調) 어긔야 내 가논ᄃᆡ 졈그룰셰라/어긔야 어강됴리
(小葉) 아으 다롱디리

舞隊率樂官及妓立于南 樂官重行而坐 樂官二人 奉鼓及臺 置於殿中 諸妓歌井邑詞 樂學軌範
又云 樂師帥樂工十六人 奉鼓臺具 由東楹入 置於殿中而出 樂師抱鼓槌十六箇 由東楹入
置鼓南而出 諸妓唱井邑詞

　壬寅秋 書井邑詞 幷記諸文獻出處 一中學人

정읍사

정읍井邑 정읍은 전주全州에 속한 현이다. 현의 사람이 행상을 나가 오랫동안 돌아오지 않으니,
그 아내가 산의 돌에 올라가 기다리면서 그 지아비가 밤에 다니다가 해를 입을까 두려워서
진흙탕의 더러움을 빌어 노래하였다. 세상에 전하기를 고개 위에 망부석이 있다고 한다.

달아 높이 높이 돋으시어/어기야차 멀리멀리 비치게 하시라/
어기야차 어강됴리/아으 다롱디리/
시장에 가 계신가요/어기야차 진 곳을 디딜세라/어기야차 어강됴리/
어느 것에다 놓고 계시는가/어기야차 나의 가는 곳에 저물세라/
어기야차 어강됴리 아으 다롱디리

춤추는 무리가 악관樂官과 기녀들을 거느리고 남쪽에 선다.
악관들이 두 줄로 앉으면, 악관 2인이 북과 받침을 들어다 대전의 가운데에 놓는다.
모든 기생이 정읍사를 노래하며, 향악은 그 곡을 연주한다.
악사는 악공 16명을 거느리고 북과 대구를 받쳐 들고 동쪽 기둥을 거쳐 들어와서 대전의
가운데에 놓고 나간다. 악사는 북채 16개를 안고 동쪽 기둥을 거쳐서 들어와 북의 남쪽에 놓고
나간다. 모든 기생이 정읍사를 부른다.

　임인년(1962) 가을에 정읍사를 쓰고, 아울러 여러 문헌文獻의 출처出處를 적음 일중 학인

井邑詞

井邑全州屬縣縣人爲行商久不至其妻登山石以望之恐其夫夜行犯害托泥水之汚以歌之故傳有登岾望夫石云 據拔於麗史樂志

둘하 노피곰 도다샤 어긔야 머리곰 비취오시라 어긔야 어강됴리 아으 다롱디리

全져재 녀러신고요 어긔야 즌데를 드데욜세라 어긔야 어강됴리

어느이다 노코시라 어긔야 내 가논데 졈그를세라 어긔야 어강됴리 아으 다롱디리

임임가을에 백제노래로 오직 하나 인정을 사룰 쓰고 여러 우적에서 그 뜻의 적으니 뉘 능가 자를 봄받가 찬내 김흥현

麗史樂志舞隊率樂官及妓立于南樂官重行而坐樂官二人奉鼓及
臺置於殿中諸妓歌井邑詞鄉樂學軌範又云樂師樂工二十六人奉鼓
墓具由東楷入置於殿中而出樂師抱鼓槌十六箇由東楷入置鼓南而
出諸妓唱井邑詞

壬寅妹書井邑詞幷記諸文獻出處 一中學人

居先是知犀也是異物
質黑文黃輕且堅僧家
授受有衣鉢儒林盛事
初誰傳文風所重在主
學座主門生恩義金所
訊座主宰無慈門生掌

犀牛有角能通天火燃
下燭窮深淵魚入水
劈三尺磨石上象橫素
川垂紳金銀魚髭動朝
儀煥赫少華聯中朝白
王最第一東國班刘無

元我今賜汝惟汝畝松
亭子孫親抱送需心所
出權醴泉兩家玉笋熙
東國文章政事相磨肩
獨荷榮華非我能稼亭
流慶方綿

右牧隱先生犀帶行
丁巳秋月
一中金忠顯

試非偶然天而不與散

竊取如哉豈望連三年

益齋眼見落雙淚松亭

久己登神仙益齋止書

曰此物悦軒得人忠烈

經延前曰汝是哉天場

조성신 趙星臣
「도산가 陶山歌」

김충현
1963
종이에 먹
126×67×(2)cm
개인소장

「도산가」는 일중의 과감한 실험정신을 보여준 작품이다. 획수 변화가 적은 한글서예와 획수의 변화가 많은 한문서예를 혼용함으로써 그동안 존재하지 않았던 새로운 서예작품을 탄생시켰다. 기존의 관념에 얽매이지 않고 새로운 방법을 세워 설계한 작품으로 보인다.

「도산기」는 성진이 서로 다른 한글과 한문서예의 경계를 허물고 폭넓은 조형원리를 적용했다. 그러나 서로 부딪치거나 충돌하지 않고 편안하게 화합하고 있다. 본 작품은 한글과 한문서예의 통합이 새로운 예술창조로 이어질 수 있다는 좋은 사례를 남겨주었다.

태백산 나린 용이 영지산 높아서라
퇴계수 돌아들어 온계촌 올라가니
공맹의 도덕이요 정주의 연원이라
오흡다 우리 선생 이 땅에 장수하사
연말 후학이 인읍에 생장하녀
유서를 송독하고 고풍을 상상하야
임자년 춘삼월에 예관이 명을 받아
별과를 보이시니 어와 성은이야
뉘 아니 흥기하리 서책을 옆에 끼고
대향을 마친후에 시장에 들어가서
신세를 생각하니 공명이 염에 없어
암서헌 들어가니 문전에 살평상은
수택이 반반하다 갱장을 뵈옵는 듯
비린이 절로 없다 완락재 시습재와
차차로 다 본 후에 몽천수 떠 마시고
운영대 올라앉아 원근 산천을
봉만도 기수하고 탁영담 반타석은
촛곳이 벌려있고 띤도 흥행은
보든 못하였으나 무이 구곡인들
등대에 올라앉아 상하를 살펴보니
너는 어찌 날았으며 강중에 저 고기야
작인하신 여회로다 형용찬란 활발지난
야색이 더욱 좋다 상류에 매인 배를
동자는 술을 부어 이경에 먹은 술이
창파는 호호하다 그제야 고쳐앉아
줄줄이 골라내야 청량산 육육가를
도화백구 너 왔더냐 춘풍추우 언제런고
이십육수 오언시를 장장이 뽑아내야
편주로 돌아설제 백구를 다시 불러
또 한번 놀잣더니 인간의 일이 많고
거연히 십년이라 구산에 혼자 누워
백수에 여한이라 이 뜻을 이여가며
일편에 부치나니 아마도 수이 죽어
이 말씀 사르리다

황지로 솟은 물이 낙천이 맑아서라
노송정 높은 집에 대현이 나시셨다
문전공로 날이 달라 그 곁에 명승지라
당년의 장구지요 후세의 조두소라
문정은 못미치나 강산은 지적이라
백리 연하에 지첨하야 올랐더니
묘하에 치제하고 다사를 함께 모아
가디록 망극하다 교남 칠십주에
장보의 뒤를 따라 향례를 참례하고
무사히 성편하고 월야에 퇴좌하야
물색이나 구경하자 농운정사 바로 올라
장석이 의의하고 궤중에 청여장은
경치를 듣잡는 듯 심신이 숙연하고
관난헌 지숙요와 정우당 절우사를
유정문 다시 나와 녹구암 가던 길로
일안에 굽어보니 동취병~서취병은
수석도 명려하다 금사옥력은
처처에 자자으니 용문 팔절은
이에서 더할손가 서대를 다 본 후에
이름 좋다 천연대야 운간에 저 소라기
너는 어찌 뛰노난고 우리 성왕 수고하사
비은장이 여기로다 창강에 달이 뜨니
하류에 띄워 놓고 사공은 노를 것고
삼경에 대취하니 주흥은 도도하고
요금을 빗겨 안고 영영한 옛 곡조를
어부사로 화답하니 이리 좋은 무한흥을
추월한수 비취 었다 십팔수 칠언시와
차차로 외운 후에 강산을 하직하고
정녕히 언약 두되 구추 단풍절에
조물이 시기하야 우연히 얻은 병이
왕사를 생각하니 청춘에 못다 놀아
시사로 풍영하니 백년 광감을
구천에 나려가서 선생을 뵈온 후에

錄陶山歌全篇 一中
「도산가」전편을 적음 일중

266

한림별곡 翰林別曲

김충현
1960
종이에 먹
22×345cm
일중선생기념사업회 소장

1960년 제9회 국전에 초대작가의 자격으로 출품한 국한문혼용 작품이다. 일중은 국전 초창기부터 한글과 한문서예의 통합적인 연구 속에서 서로 서로 영향을 주고받으며 작품의 격조를 높였다.

한글로 쓴 <한림별곡>은 옛 궁체에 근거하고 있지만 힘차고 늠름한 기상이 담겨져 있다. 그것은 김충현이 안진경 해서와 한나라 예서 등 다양한 한문서예에 정통했기 때문이다. 그는 평생 동안 국한문서예병진론을 주장하면서 궁체의 현대화에 앞장섰다.

제1장 : 명문장과 금의의 문하생 찬양
유원순의 문장, 이인로의 시, 이공로의 사륙병려문.
이규보와 진화의 쌍운을 맞추어 내려간 글, 유충기의 대책문, 민광균의
경서 해의解義, 김양경의 시와 부
아, 과거 시험장의 광경, 그것이 어떠합니까?
금의琴儀가 배출한 옥순처럼 빼어난 문하생들, 금의가 배출한
옥순玉筍처럼 빼어난 문하생.
아, 나를 위시하여 몇 분입니까?

제2장 : 지식 수련과 독서에의 자긍自矜
당서와 한서, 장자와 노자, 한유와 유종원의 문집, 이백과 두보의 시집,
난대영사슈들의 시문집, 백락천의 문집, 시경과 서경, 주역과 춘추,
대대례와 소대례.
아 이러한 책들의 주석까지 포함하여 내쳐 외는 광경이 그
어떠합니까?
『대평광기』400여 권을, 『대평광기』400여 권을
아, 열람하는 광경이 그 어떠합니까?

제3장 : 유명 서체와 명필 찬양
안진경체, 비백체, 행서체, 초서체.
진나라 이사의 소전과 주나라 태사류의 대전의 서체, 올챙이 모양의
과두 서체, 우서와 남서.
양수염으로 맨 붓, 쥐수염으로 맨 붓들을 비스듬히 들고
아! 한 점을 찍는 광경, 그것이야말로 어떻습니까?
오생과 유생 두 분 선생님께서,
아! 붓을 거침없이 휘달려 그려나가는 광경, 그것이야말로
어떻습니까?

제4장 : 상층 계급의 주흥酒興과 풍류
황금빛 도는 술, 잣으로 빚은 술, 솔잎으로 빚은 술, 그리고 단술.
댓잎으로 빚은 술, 배꽃 필 무렵 빚은 술, 오가피로 담근 술.
앵무새 부리 모양의 자개껍질로 된 앵무잔과, 호박빛 도는 호박배에
술을 가득 부어, 권하여 올리는 광경, 그것이야말로 어떻습니까?
진나라 죽림칠현의 한 분인 유령과 도잠이야 두 분 신선같은
늙은이로,
아! 거나하게 취한 광경, 그것이야말로 어떻습니까?

제5장 : 온갖 꽃의 아름다움 찬양

붉은 모란, 흰 모란, 짙붉은 모란

붉은 작약, 흰 작약, 짙붉은 작약

능수버들과 옥매, 노랑과 자주의 장미꽃, 지란과 영지와 동백. 아!

어우러져 핀 광경 그것이야말로 어떻습니까?

합죽과 복숭아꽃 고운 두 분(盆)에 담긴 자태가, 아! 서로 어리 비치는
광경, 그것이야말로 어떻습니까?

제6장 : 흥겨운 주악과 악기 소리의 아름다움

아양이 튕기는 거문고, 문탁이 부는 피리,종무가 부는 중금.

명기 대어향과, 최우의 애첩이요 명기인 옥기향 둘이 짝이 되어 뜯는
가얏고.

명수 김선이 타는 비파, 종지가 켜는 해금, 설원이 치는 장고.

아! 병촉야유하는 광경, 그것이야말로 어떻습니까?

명기 일지홍이 비껴대고 부는 멋진 피리 소리를, 아! 듣고야 잠들고
싶습니다.

제7장 : 선경의 미녀와 꾀꼬리의 자태

봉래산, 방장산, 영주산의 삼신산

이 삼신산에 있는 홍루각의 미녀

가인이 금수휘장 속에서 구슬발을 반쯤 걷어올리고.

아! 높은 대에 올라 멀리 오호를 바라보는 광경, 그것이야말로
어떻습니까?

푸른 버드나무와 푸른 대나무가 심어진 정자가 있는 언덕에서,
아! 지저귀는 꾀꼬리가 반갑기도 하구려.

제8장 : 그네뛰기의 즐거운 광경과 풍류 생활의 찬양

호두나무, 쥐엄나무에다 붉은 실로 붉은 그네를 매었습니다.

그네를 당기시라, 밀어시라 왈자패인 정소년이여.

아! 내가 가는 곳에 남이 갈까 두렵구려.

마치 옥을 깎은 듯이 가녀린 아리따운 두 손길에,

아! 옥같은 손길 마주 잡고 노니는 광경, 그것이야말로 어떻습니까?

경자년(1960) 가을에 고려조 고종 때 여러 선비들이 지은 <한림별곡>
전편을 적음 일중 김충현

269

건곤일초정 乾坤一艸丁

김충현
1980
종이에 먹
21.3×63.5cm
개인소장

일중 서예의 새로운 단면을 볼 수 있는 작품이다. 일중이 제자인 초정艸丁 권창륜權昌倫(1943-)을 위해 써주었다. 당나라 시인 두보杜甫가 지은 「暮春題瀼西新賃草屋」이라는 5수의 시 가운데 세 번 째 시에 "身世雙蓬鬢 乾坤一草亭"이라는 구절이 나온다

글씨는 가공하지 않은 박옥璞玉처럼 꾸미지 않고 간단하게 표현했다. 필획을 최대한 생략하였으므로 여백이 많지만 전혀 허전하지 않다. 음양이 분리되기 이전의 원초적인 세계를 대하는 느낌이 든다.

乾坤一艸丁
하늘과 땅 가운데 한 초정

농가월령가

김충현 서, 오옥진 각
목판, 서책
1980
(목판)66×77×54cm, (서책)30.5×24.5cm
일중선생기념사업회 소장

<농가월령가>는 일중이 글씨를 쓰고 오옥진(1935-2014)이 서각書刻을 하였다. 오옥진은 당대의 한국서각을 대표하는 인물이었으며, 1996년에 국가무형문화재 제106호 각자장 기능보유자가 되었다. 오옥진은 증조부 오성수(1860-1939)로부터 4대에 걸쳐 가학으로 내려오는 서각을 전수한 인물이다. 좋은 서각을 하기 위해서는 서예를 공부해야 한다는 생각으로 일중 문하에서 8년간 서예를 배웠다. 경복궁·창경궁·창덕궁 등 고궁과 송광사·화엄사·금산사 등 고찰의 현판 복원에 참여했으며, 독립기념관·국립국악원·현충사 등 중요 건물의 현판 제작을 도맡아 했다.

목판본 <농가월령가>는 책으로 만들어져 농민들과 이 분야에 관심이 있는 많은 사람들이 볼 수 있게 되었다. 전시를 마친 후, 원판은 스승 김충현이 가져가고 글씨는 제자 오옥진이 가져가 사제지간에 나눔의 정을 남겼다.

전시 소반하매 일월성신 비치거다 일월은 도수 있고 성신은 전차 있어
일년 삼백육십일에 제 도수 돌아오매 동지 하지 춘추분은 일행을 추측하고
상현 하현 망회삭은 월륜의 영휴로다 …
천만 가지 생각말고 농업을 전심하소 하소정 빈풍시을 성인이 지었느니
이뜻을 본받아서 대강을 기록하니 이 글을 자세히 보아 힘쓰기를 바라노라

김충현 제자題字, 김성진 저,『덤으로 산다』, 을유문화사, 1965,
일중선생기념사업회 소장

김충현 제자題字, 월간『독립기념관』
1월호, 독립기념관, 1992.1., 개인소장

김충현 제자題字, 이희승 저,
『박꽃』, 일조각, 1961,
일중선생기념사업회 소장

김충현 제자題字,『한국수필』
11·12, 한국수필사, 1996.12.,
일중선생기념사업회 소장

김충현 제자題字,『자리는 같이 삶은
따로 따로』, 나산출판사, 1996,
일중선생기념사업회 소장

김충현 동방연서회 봉투, 소암기념관 소장

일중묵연전 목록과 초청장, 1969, 소암기념관 소장

김충현 연하장, 1970, 1967, 1968, 소암기념관 소장

일중묵연 봉투, 1969, 소암기념관 소장

일중一中 김충현金忠顯(1921-2006)

국한문 서예의 새 마당을 열다

김수천

원광대학교 서예문화연구소 소장

일중一中 김충현金忠顯(1921-2006)은 한문과 한글서예를 하나의 조형
체계로 종합해 서예의 새로운 예술적 가능성을 제시한 서예가다. 서예가 예술
로서 가진 가능성을 어떤 식으로 보여줄 것인가에 대한 고민은 그가 평생에
걸쳐 천착한 과제이자 시대의 요구이기도 했다. 김충현이 본격적으로 활동하
던 시기는 해방 후 일제의 영향에서 벗어나 한국미술계를 제도적으로 재정비
하는 움직임이 태동하던 때였다. 이러한 시대 상황 속에서 1949년 대한민국
미술전람회(이하 국전)가 창설되었고, 1932년 조선미술전람회에서 폐지되었
던 서예부가 국전을 통해 부활했다. 여기에는 문교부 미술 분과위원으로 제1
회 국전을 준비하던 김충현과 소전素荃 손재형孫在馨(1903-1981)의 영향이
있었는데, 이들은 다른 위원들의 반발에도 불구하고 서예의 예술성을 강력하
게 주장하며 서예를 국전에 포함시켰다. 따라서 당시 활동하던 서예가들의 가
장 큰 과제는 서예의 예술성을 작품으로 증명하는데 있었고, 그 중 김충현은
국한문서예를 통해 이에 대한 답을 제시하고자 했다.

국한문 서예의 통합적 탐구

김충현은 어린 시절부터 한글과 한문서예를 익혔다. 연보에 의하면, 12
세 때 이미 한글 궁체와 안진경顔眞卿의 해서를 공부한 것으로 기록되어 있
다. 중동학교 때 동아일보에서 주최한 전국조선남녀학생작품전全國朝鮮男女
學生作品展에 한문서예와 한글서예를 함께 출품했으며, 국전 초창기 추천작
가와 초대작가가 되어서도 또한 지속적으로 한글서예 1점과 한문서예 1점을
동시에 출품했다. 그가 남긴 작품 중에는 한글과 한문을 섞은 서예작품이 많
으며, 말년에 이르기까지 한글과 한문서예를 넘나들며 창작활동을 했다. 그는
창의적인 서예를 하는 근거를 먼 곳에서 찾지 않고 국한문 서예의 통합적 탐
구에서 찾으려고 했고, 이러한 일련의 작품 제작은 그를 한국서예의 거장으로
자리매김하게 하는데 결정적인 힘을 제공해주었다.

김충현의 서예에서 빼놓을 수 없는 것은 '독창성獨創性'이다. 김충현은
한글서예와 한문서예 모두 '일중체一中體'라고 불리어진 정도로 독창성이 강
하다. 김충현의 한글은 궁체로 시작된다. 그가 한글서예를 연구할 당시에는

한글에 관련된 책이나 자료가 거의 없었다. 그러나 이 점에 있어서 김충현은 상당한 행운아였다. 김충현의 집안은 조선왕조의 외척이므로 대궐에서 보내온 한글서간이 많이 남아있어 연구에 커다란 도움을 주었던 것이다. 그중에는 순조純祖의 비 순원왕후를 비롯한 조선 후기의 왕후들이 김병주(순조대왕의 부마이자 김충현의 5대 조부)에게 보내 온 한글편지가 상당수 포함되어 있다. 그러나 이것을 그대로 작품화할 수는 없었다. 궁체로 쓴 간찰은 2~3cm 정도의 작은 크기이기 때문에 그보다 큰 한글서예를 쓰려면 재구성이 필요했다. 궁체로 쓴 우리나라 최초의 한글비로 불리어지는 김충현의 <유관순기념비>(1947)를 보면, 그것은 이미 옛 궁체의 모습이 아니다도1. <유관순기념비>의 10cm가 넘는 전면글씨의 우람한 모습은 옛 궁체에서는 찾아볼 수 없다. 본문 또한 4cm 정도로 일반 궁체에 비해 크고 웅장하며 글씨의 중심축이 궁체와는 달리 가운데를 향하고 있다. 이와 같이 김충현은 궁체를 그대로 쓰지 않고 창조적으로 재구성하여 일중 특유의 궁체로 만들었다.

김충현은 국전 초창기 때 한글과 한문서예를 함께 보여줌으로서 관람자들의 관심을 끌었다. 그중에는 외국인도 포함되어 있었다. 미국의 문학가 제임스 A. 미체너는 제2회 국전(1953)을 관람한 후 감명을 표해 미화 1천 달러를 내놓고 분야별(동양화, 서양화, 조각, 서예)로 작가의 이름을 지명했는데 서예가로는 김충현 한 명이 선정됐다. 이것은 서예가 현대미술적인 관점에서도 각광받을 수 있다는 하나의 사례를 남겼다.

하지만 김충현의 서예가 작가적인 독창성을 보이기 시작한 것은 1960년대부터다. 이 시기에는 '고체古體'라는 새로운 형식의 글씨가 김충현의 한글작품으로 나타나기 시작하고, 이어서 한글고체와 한문예서를 혼용한 작품이 등장한다. '고체'라는 이름은 김충현이 처음 명명한 것으로 그는 평생 고체 연구에 힘을 쏟았다. 김충현은 「한글 미답지未踏地, 한글고체古體」라는 논고에서 고체의 의미를 다음과 같이 밝혔다.

> "지금은 우리 한글과 한자를 혼용하여 쓰거나 한글로 전용하는 시대다. 한문을 숭상하여 전용하던 시대는 지났고 일제가 일어를 강요했던, 우리나라가 쇠운衰運하던 때도 옛일이 되었다. … 한글을 전용하거나 한글·한자를 함께 쓰는

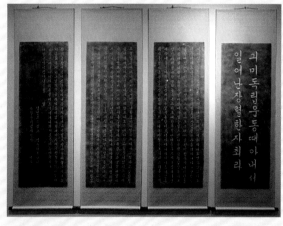

도1. 일중 김충현, <유관순기념비>, 1947, 탁본, 136.5×47.5×(4)cm,
일중선생기념사업회 소장

도2. 김충현, <용비어천가>, 1960, 종이에 먹,
167×33cm, 일중선생기념사업회 소장

현대의 우리로서는 새 각오로 한글은 물론, 국·한문 서예에 힘써야 할 것이다.
우리 글자로 현판懸板도 써야 하고 비문碑文도 새겨야 하며 작품도 해야 하니,
연약해 보이는 작은 글씨 위주의 '궁체'로만 만족할 수는 없지 않은가. '고체'는
글자의 크기를 막론하고 필력을 구사할 수 있으니 이 '체體'의 개발과 무궁한
발전을 기대하는 것이다."

위의 인용문에 나타나듯이 김충현은 한글고체를 창안한 후 한국서예
의 큰 희망을 보았다. 이 논고에는 김충현의 서예에 대한 시대의식과 국한문
혼용에 대한 생각, 그리고 나아가 한글 고체창조가 주는 의미를 잘 설명해주
고 있다.

김충현의 한글고체는『훈민정음訓民正音』,『용비어천기龍飛御天歌』,
『월인석보月印釋譜』등 한글 고판본에 기초하여 중국의 전서와 예서의 필법
을 불어넣은 것이다. 1960년대 제작된 <용비어천가>는 김충현 초기 고체의
장중하고 묵직한 느낌을 잘 보여주고 있다도2. 그리고 뒤를 이어 국한문혼용
작품들이 등장하기 시작한다. 1962년에 제작된 <정읍사井邑詞>는 한문과 한
글 6종 서체(한문전서·예서·해서·행초·한글흘림·고체)를 한 화면에 모아 구성
했다. 이렇게 한글과 한문서예의 서로 다른 서체를 풍요롭게 융합하는 방법은
한국의 서예가가 아니면 할 수 없는 일이라는 점에서 주목된다. 다양한 서체
를 한 공간에 융합하는 방식은 중국 동진의 왕헌지王獻之로부터 청나라 정판
교鄭板橋에 이르기까지 꾸준히 이어져왔다. 그러나 <정읍사>처럼 다양한 서
체가 함께 어우러진 예는 중국의 어떤 왕조에서도 찾아볼 수 없다. 1963년에
제작한 <도산가陶山歌>는 한글고체와 한문의 전예를 혼용하여 쓴 작품이다.
필획이 적은 한글과 필획이 많은 한자의 대비를 잘 살려서 생기 있고 신선한
공간을 창출하고 있다. 김충현은 이와 같이 국한문을 하나로 통합함으로서 전
에 없던 새로운 조화로 한국 서예의 새로운 청사진을 제시하고자 했다.

한편, 김충현의 서예를 거론할 때 한글고체와 더불어 빠질 수 없는 서
체가 예서다. 그가 쓴 예서는 해서와 달리 창의성이 돋보인다. 그러나 그의 예
서는 해서의 탄탄한 기초 위에 이루어진 것이었다. 김충현은 안진경의 해서를
근간으로 서예의 기초를 다졌다. 김충현이 1942년에 쓴 <목식와중건기木食
窩重建記>와 <목식와주련木食窩柱聯>을 보면 김충현이 이 시기에 얼마나
안진경의 해서를 완벽하게 소화해냈는지를 알 수 있다도3. 하지만 김충현의
예서는 해서와는 달리 초기작부터 창조의 세계로 접어들고 있었다. 1944년에
쓴 <제이목석거상량문第二木石居上樑文>은 중국 한나라의 <조전비曹全碑>
풍을 하고 있지만 이미 <조전비>가 아니다도4. 김충현의 예서는 대부분 중국
한나라의 예서를 연상케 하지만, 딱히 어느 한 서체를 모방한 것이 아님이 분
명하다. 그것은 김충현의 예서가 중국 글씨의 외형만을 모방하려 하지 않고
내면에 흐르는 정신을 갈파하고 있음을 말해주고 있다.

1970년대를 전후하여 그의 예서에는 큰 변화가 일기 시작한다. 이 시
기의 예서는 좀 더 여유롭고 중후한 모습을 보인다. 1977년대에 제작한 <서
대행犀帶行>은 마치 큰 산과 큰 바다를 보듯이 장쾌하고 시원한 느낌을 주는
데, 가히 '일중체'라는 말을 들을 만하다. 이 시기 김충현의 예서는 서예인들

뿐 아니라 대중들에게도 많은 호응을 얻어, 당시 삼성, 현대, 럭키, 선경, 신세계 등에서 김충현에게 글씨를 의뢰하기도 했다.

　　70년대 한문예서와 한글고체를 통해 자신만의 독자적 영역을 공고히 했다면, 1980년대를 전후하여 일중은 행초의 독창적인 작품들을 선보이기 시작한다. 이 시기의 행초작품은 전예의 필획을 과감하게 융합시키는 것이 특징이다. 김충현은 서로 다른 성질의 서체를 한곳에 융합하여 또 하나의 새로운 예술형식을 탄생시킨다. 그러나 생경하거나 낯설지 않고, 오히려 오랜 친구를 보는 것처럼 친근감을 느끼게 한다. 1987년에 제작한 <성신수친誠身壽親>, <도연명시陶淵明詩>가 그것이다뜨5.

　　이 시기에 쓴 작품 중에서 <건곤일초정乾坤一艸丁>(1980)은 김충현 서예의 새로운 단면을 볼 수 있는 작품이다. 김충현이 제자인 초정艸丁 권창륜權昌倫을 위해 써주었던 이 글은 두보의 시에 나오는 구절과 유사하다. 건곤乾坤은 『주역』에 나오는 용어로서 김충현에게는 아주 익숙한 용어다. 연보에 의하면 그는 8세 때 조부로부터 『주역』을 배웠다고 전한다. 글씨는 가공하지 않은 박옥璞玉처럼 꾸미지 않고 간단하게 표현했다. 필획을 최대한 생략하였으므로 여백이 많지만 전혀 허전하지 않고, 음양이 분리되기 이전의 원초적인 세계를 대하는 느낌이 든다.

　　말년에 접어들면서 일중의 한글서예는 좀 더 원숙해진다. 궁체는 한문서예의 필의가 융입되어 굳세고 힘차다.뜨6 고체 또한 더 웅장하고 혼후渾厚해진다. <월인천강지곡>(1988)은 마치 기암절벽 위에 쓴 마애각석磨崖刻石처럼 기상이 살아있고 글씨가 늠름하다뜨7.

　　살펴본 바와 같이 김충현의 서예작품은 창의력과 독창성이 농후하다. 그러나 그는 작위적으로 창작을 하거나 독창성을 드러내지는 않는다. 어떤 서체를 막론하고 평이하면서도 자연스러운 멋과 운치가 배어 있다. 중요한 점은 이러한 걸작들이 국한문서예의 통합적인 탐구로 탄생되고 있다는 점이다.

현 시대적 의미

　　김충현이 서단에서 본격적으로 활동한 시기는 해방 이후 국전 초창기부터다. 그는 문교부 예술위원으로 임명된 후, 국전 서예부를 창설하여 손재형과

도3. 김충현, <목식와주련>, 1942, 나무에 서각, 76×11×(4)cm, 개인소장

도5. 김충현, <성신수친>, 1987, 종이에 먹, 154×44cm, 예술의전당 소장

도4. 김충현, <제이목석거상량문>(부분), 1944, 종이에 먹, 31×128cm, 일중선생기념사업회 소장

276

도6. 김충현, <농가월령가>(부분), 1980,
종이에 먹, 32×25×(2)cm, 개인소장

도7. 김충현, <월인천강지곡>, 1980, 종이에
먹, 133×68cm, 일중선생기념사업회 소장

함께 한국서단을 이끌었다. 김충현이 창조적인 서예를 할 수 있었던 요인은 한글과 한문서예 중 어느 한곳에 치우치지 않고 통합적인 접근을 했다는 점이다.

"우리의 처지는 중국과 달라 우리 고유의 문자가 있으니 우리 문자에 대하여 소홀히 할 수 없는 것이다. 그런 까닭에 우리는 중국 사람에 비하여 배전의 힘이 필요하다."

김충현이 그의 저서 『예藝에 살다』에서 한 말이다. 그는 "한국의 서예가는 중국인들과는 달리 한글을 써야 하므로 두 배의 노력이 필요히다"는 생각을 가지고 평생 동안 한글과 한문서예를 공부했다. "고인 물은 썩는다." 글씨를 열심히 쓰면 늘 발전할 것 같지만, 관행의 틀에 얽매어 구본답습舊本踏襲을 일삼을 때 작품은 그 자리에 머무르게 되고 심지어는 퇴행의 늪을 헤매는 경우도 있다. 김충현은 한글과 한문서예를 넘나들며 항상 긴장감을 유지하면서 창의적인 예술을 전개했으므로 물이 고일 날이 없었다.

김충현은 평생동안 '국한문서예병진론'을 주장하고 실천했으며, 거기에서 새로운 서예의 생명력을 발견했다. 일명 '일중체'로 불리어지는 한글궁체, 한글고체, 한문예서는 국한문병행의 '신융합' 서예조형체계를 구축하고자 했던 노력의 결과물이었다. 이것은 한 개인의 성취를 넘어서 제1세대 서예가가 이룬 업적 중에서 매우 중요한 사항에 해당되며, 나아가 한국서예사 전체를 놓고 볼 때에도 매우 중요한 의미가 있다.

그러나 그가 평생 동안 주장한 '국한문서예병진론'은 정작 한국서단에 영향을 미칠 정도로 크게 파급되지는 못한 것 같다. 우리 서단은 여전히 한문서예와 한글서예가 양분화 되어 있으며, 아직까지 '국한문서예병진론'에 대한 절실함이 없어 보인다. 이에 대한 중요성은 최근 한국 사람이 아닌 외국인에 의해 다시 제시되었다. 2019년 전북서예세계비엔날레 학술대회에 참여한 일본의 서예가 오노 슈사쿠(大野修作)는 "한글은 필획이 적고 단조롭기 때문에 이를 극복하기 위해서는 반드시 한문서예를 연구하지 않으면 안 된다"는 견해를 밝혔다. 이는 한문서예를 외면한 채 한글서예만을 하는 서예가들에게 경종을 울리는 내용이다.

이와는 달리 한글서예를 간과한 채, 한문서예만 하는 서예가들 또한 대오각성이 필요하다. 시대를 망각한 서예는 더 이상 이 사회에 뿌리를 내릴 수 없다. 오늘날은 시대가 바뀌어 한문사용의 빈도가 점점 줄어들고 있고, 한글전용의 시대이므로 더더욱 어느 한쪽에 편중되지 않고 균형 있게 발전시키는 노력이 요구된다. 그런 견지에서 볼 때, 이 시대의 서예인들은 김충현의 서예론에 귀를 기울일 필요가 있다. 한글서예와 한문서예의 통합적인 연구는 향후 한국서예를 발전시키는 새로운 대안이 될 수 있다. "작가는 작품으로 말 한나"고 한다. 김충현이 남긴 다양한 형태의 작품들은 "이 시대의 서예 창조는 어떻게 이루어져야 하는가"라는 질문에 명쾌하게 답해주고 있다.

철농鐵農 이기우李基雨

1921 — 1993

이기우는 한국 인장사에 큰 족적을 남겼던 오세창 吳世昌(1864-1953)과 이한복李漢福(1897-1944) 그리고 일본의 전각가 이이다 슈쇼(飯田秀處, 1892-1950)의 정 수를 이어받은 당대 최고의 전각가이다. 한국과 일본의 각종 공모전에서 두각을 나타냈고, 8회의 개인전을 통해 전통과 현대성을 융합한 새로운 경지를 개척했다. 하지 만 안타깝게도 42세 때 파킨슨병이 발병해 73세로 작고 할 때까지 병고에 시달려야만 했다. 역설적이게도 이 시 기에 더 고매하고 사람 냄새나는 작품으로 한국 전각의 수준을 한 단계 높여놓았다.

작품해제: 성인근

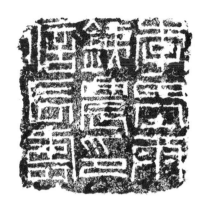

이기우철농인신장수

李基雨鐵農印信長壽

이기우
석인
3.7×3.7×5.5cm
황창배미술관 소장

철농의 이름과 호, 길상문구를 새긴 음각방인이다. 자체는 인전印篆이며, 단도單刀 위주의 각법으로 제작했다. 연속적인 가로획과 세로획 가운데 간혹 사선을 배치해 인면의 지루함을 피했다. 중국 근대 조지겸趙之謙(1829-1884) 전각의 영향이 짙으며, 치밀한 인면의 포치와 예리한 도필刀筆이 돋보이는 수작이다.

李基雨 鐵農 印信 長壽
이기우 철농 인신 장수

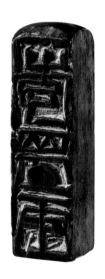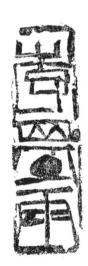

이기우 李基雨

이기우
석인
6×1.8×1.8cm
황창배미술관 소장

철농 자신의 이름을 새긴 인장이다. 직방형 인면에 이름 세 글자를 양각으로 새겼다. 문자의 조형은 인전印篆에 근간을 두고 있다. 획의 기울기와 공간의 포치가 삐딱하지만 전체적으로는 균형을 잃지 않았다. 특히 글자와 인변의 경계를 모호하게 무너뜨려 시원한 미감과 금석기를 느끼게 한다. 여기서 철농 전각이 추구한 조형의식과 현대성을 엿볼 수 있나.

李基雨
이기우

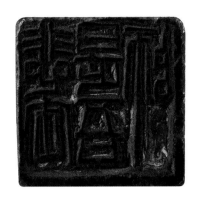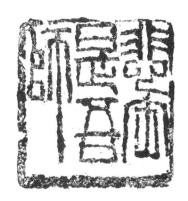

비부시오사 悲缶是吾師

이기우
석인
3×3×6.5cm
황창배미술관 소장

한 치의 인면에 다섯 글자를 새긴 방형 인장이다. 인문은 '悲缶是吾師'로 '비悲'와 '부缶'를 스승 삼았다는 의미이다. 여기서 '비悲'는 조지겸趙之謙(1829-1884)으로 그의 호가 비암悲庵이며, '부缶'는 오창석吳昌碩(1844-1927)으로 그는 부로缶老, 부도인缶道人 등의 호를 썼다. 근·현대 한국 전각가들은 등석여鄧石如(1743-1805), 오희재吳熙載(1799-1870), 제백석齊白石(1864-1957), 조지겸, 오창석 등 중국 근대 작가들로부터 많은 영향을 받았는데, 특히 철농 전각은 오창석과 조지겸의 영향이 짙다. 이 전각 또한 두 대가의 각풍이 절묘하게 혼용되어 자형은 조지겸에, 각법과 인변의 처리는 오창석에 가깝다. 특히 상변과 우변은 가늘게, 좌변과 하변은 비교적 굵게 처리하여 박락剝落하는 방식을 오창석은 자주 썼다. 철농 전각의 근간이 어디에 있는지 확인시켜주는 좋은 사례이다.

悲缶是吾師
비암悲庵 조지겸趙之謙(1829-1884)과
부로缶老 오창석吳昌碩(1844-1927)은 나의 스승이로다.

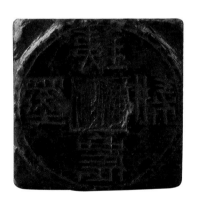

철농묵경 鐵農墨耕

이기우
석인
3.2×3.2×1.5cm
황창배미술관 소장

'철농묵경鐵農墨耕' 네 자를 엽전모양 인면으로 제작한 인장이다. 원형 인면 가운데 사각형 공간을 두고 상하좌우에 한 글자씩 배치해 마치 옛 엽전의 형상을 연상케 하는 인장을 만들었다.
인문 '철농묵경鐵農墨耕'은 한국전쟁 당시 대구로 피난을 떠나와 지내던 스승 오세창을 찾아가 받은 철농의 당호 편액 '철농묵경처鐵農墨耕處'와 관련있어 보이며, 철필(전각)로 농사짓고, 먹(서예)으로 경작하는 곳이란 의미이다. 전각과 서예로 정직한 농사를 지으며 살겠다는 철농의 신념이 담긴 인장으로 해석된다.

鐵農墨耕
철농묵경

복록영강 福祿永康

이기우
석고에 서각
30.5×30×3cm
황창배미술관 소장

福祿永康 복록을 누리며 길이 편안하라

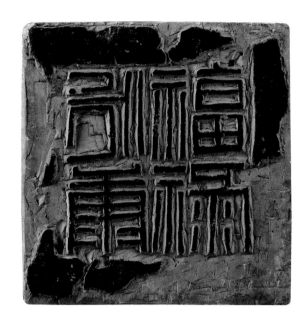

연년익수 延年益壽

이기우
종이에 먹
36.5×35.5cm
황창배미술관 소장

延年益壽 수명을 늘려 오래 산다

천추만세 千秋萬歲
장락무극 長樂無極

이기우
1970
종이에 먹
33×87cm
황창배미술관 소장

철농의 작업 가운데 하나의 갈래는 석고판 서각이다. 그가 석고판에 새기고 탁본하는 작업을 선보이기 시작한 시점은 1962년 세 번째 개인전 즈음이다. 이후로도 철농은 꾸준히 석고판 작업을 진행하였고, 작업의 흔적이 후손가에 전하고 있다. '연년익수延年益壽' '장락무극長樂無極' '천추만세千秋萬歲' 등 주로 고대 와당과 인장에 보이는 길상문자 계열과, '사시누실斯是陋室' '좌화취월坐華醉月' '운중백학雲中白鶴' 등 시사詩詞를 새긴 계열, 애국가 등 한글을 새긴 계열, 책이나 도록의 표지를 위한 기초작업 계열 등으로 나뉜다. 이러한 작업은 철농 전각의 규모와 재료적 확장의 의미가 있으며, 그의 조형의지와 공간의 운영방식을 확인할 수 있는 사례가 된다.

千秋萬歲 長樂無極
천 년 만 년 오래도록 즐거움을 누려 다함이 없네.

장생안락 부귀존영

長生安樂 富貴尊榮

이기우
종이에 파라핀과 먹
33×75cm
황창배미술관 소장

인간이 살아가며 바라는 소망을 여덟 글자로 요약하여 쓴 작품이다. 흰 화선지에 파라핀으로 글씨를 쓰고 그 위에 먹을 칠하여 완성했다. 흑과 백의 전환으로 마치 탁본을 대하는 착각을 느끼게 한다. 파라핀의 번짐으로 와당瓦當의 탁본이나 전각의 칼맛이 느껴지는 독특한 효과가 있다. 행간에 자연스러운 계선界線을 쳤으며, 인장 부분을 미리 계산하여 흰 부분으로 처리한 뒤 그 위에 붉은 인장을 찍어 완성했다. 인장은 오른쪽 상단으로부터 '금시작비今是昨非' '철농묵경鐵農墨耕' '이씨기우李氏基雨' '철농둔부鐵農遁夫'를 찍었는데, 전체 화면의 생동감과 안정감을 느끼게 한다.

長生安樂 富貴尊榮
오래 살고 편안히 즐기며, 부귀롭고 높은 자리에 올라 영화로우라.

鐵農山人
철농산인

학수천세 鶴壽千歲

이기우
종이에 먹
98.5×65cm
황창배미술관 소장

　'학수천세鶴壽千歲' 네 글자를 전서로 쓴 작품이다. 중앙에 인전印篆을 기반으로
한 철농체 전서로 네 글자를 쓰고, 마치 전각의 변처럼 간략한 선을 그었다. 우측 상단
에 작은 해서로 석문釋文을 쓰고, 중하단에 '한묵청연翰墨淸緣'이라 새긴 유인遊印을
찍었다. 왼쪽에는 '철농鐵農'이란 작가의 호를 쓰고, '이기우철농인신장수李基雨鐵農
印信長壽'와 자신의 당호인 '이운산장怡雲山莊'인을 찍어 마무리했다.
　해당 연도의 간지가 없어 언제 제작한 작품인지 확실치 않다. 다만 화면의 구성과
조형, 획질로 보아 철농 전서가 완숙기에 접어든 시기의 작품으로 추정되며, 철농 전
서 가운데에서도 수작으로 꼽힌다. 특히 철농 전각의 확장과, 서와 각의 경계를 자유
롭게 넘나드는 경지를 엿볼 수 있다.

鶴壽千歲
학은 천 년의 수명을 누린다

덕여해 수사산 德如海 壽似山

이기우
1955
종이에 먹
23×105cm
황창배미술관 소장

철농의 나이 34세인 1955년 여름에 제작한 전서 편액이다. '덕은 바다와 같이 넓고, 수명은 산과 같이 오래다'는 의미의 여섯 글자를 썼다. 철농은 평소 이러한 길상문을 작품의 소재로 자주 채택했다. 철농 전시의 특징은 당시 여러 직가들처럼 청대淸代 제가의 영향, 고대 금석문의 영향도 있지만 특히 고대 인장에 보이는 조형과 흐름이 강하게 느껴진다. 이 작품은 춘추전국시대로부터 한대漢代에 주로 제작된 장군장將軍章의 조형의식에 닿아있으며, 붓의 탄력을 이용한 시원한 운필 속에 쌓인 획의 밀도가 매우 높다.

德如海 壽似山
덕은 바다와 같이 넓고, 수명은 산과 같이 높다.

乙未長夏 鐵農
을미년(1955) 여름 음력 6월에 철농

열기悅其 · 장생長生

이기우
대나무에 각
150.5×13×(2)cm
황창배미술관 소장

 굵은 대나무 줄기에 전서를 쓰고 새긴 작품이다. 오른쪽 '열기지의 양기수명悅其志意 養其壽命'은 『장자莊子』잡편雜編에서, 왼쪽 '장생안락 부귀존영長生安樂 富貴尊榮'은 『귀곡자鬼谷子』에서 문구를 취하여 제작했다. 모두 인간이 살면서 바라는 소망의 의미를 담았다. 침착하고 질긴 획으로 전서를 썼지만 공간의 소밀疏密을 극적으로 배치한 철농 전서의 전형을 보이고 있다.

悅其志意 養其壽命
그 뜻을 기쁘게 하여 그 수명을 기른다.

長生安樂 富貴尊榮
오래 살고 편안히 즐기며, 부귀롭고 높은 자리에 올라 영화로우라.

제 8회 《철농이기우서예전각전》
브로슈어

1977
소암기념관 소장

철농이기우서예전각전

이기우
석고에 각
30.5×14.5×2.5cm
황창배미술관 소장

　개인전 표지를 위한 석고작업 원본과 리플렛이다. 철농은 1977년 연 자신의 8회 개인전 리플렛 표지를 직접 제작했다. 한예漢隸, 특히 선우황비鮮于璜碑의 순정하고 묵직한 글씨 위에 자신만의 조형감각을 가미해 작업했다. 철농은 1955년 첫 전각전을 시작으로 여덟 번의 개인전을 열었으며 이 석고판과 리플렛은 마지막인 8회 개인전의 자료에 해당한다.

鐵農 李基雨 書藝篆刻展
철농 이기우 서예전각전

포금와화

抱琴臥華

이기우
도자기
21×18×5cm
황창배미술관 소장

백자편병에 네 글자를 새겨 넣은 작품이다. 조선 초기에 제작된 분청사기 편병의 형태를 재현한 백자 위에 '포금와화抱琴臥華' 네 글자를 양각 전서로 새겼고, 빈 공간은 요철을 드러냈다. 뒷면에는 해서로 같은 내용을 썼는데, 유약이 제대로 묻지 않은 공간이 눈에 띤다. 철농은 1973년 철농 이기우 도각陶刻 서예전을 열었는데, 도예가 안동오(1919-1989)의 백자에 쓰거나 새긴 150여 점의 작품을 출품해 서예와 전각의 새로운 시각과 확장이라는 평가를 받았다.

抱琴臥華
거문고를 안고 꽃밭에 누웠다.

연년익수 부귀존영
延年益壽 富貴尊榮

이기우
도자기
16×16×20cm
황창배미술관 소장

새옹마도 塞翁馬圖

이기우, 황창배
1978
종이에 먹
32×40cm
황창배미술관 소장

　사위 황창배가 그림을 그리고, 장인 이기우가 제발을 쓴 합작이다. 1978년 새해 벽두에 황창배는 준마도駿馬圖를 그려 장인께 보여드리며 제발을 부탁했다. 이기우는 온갖 일이 일어나는 뜬구름 같은 세상에 그려진 새옹지마塞翁之馬와 흡사하다는 내용을 쓰고 그림의 제목도 '새옹마도塞翁馬圖'로 붙였다. 황창배는 이기우의 딸인 이재온 여사와 1975년 혼인했으므로 결혼 후 3년쯤 지난 후 제작한 합작품이며, 그가 명지실업전문대학 교수로 재직했을 때의 그림이다.

이기우, 『철농인보』 전 3권, 보진재, 1972, 개인소장

《철농전각소품전》 목록, 1955, 소암기념관 소장

《철농이기우서예전각전》 목록, 1959, 소암기념관 소장

The Exhibition of Calligraphy and Seal Characters
by
Cheol-Nong, Kiwoo Lee
At O.P.I. Gallery On 10-16 Dec., 1962

《철농이기우서예전각전》 브로슈어, 1962, 소암기념관 소장

《철농이기우서예전각전》 목록, 1965, 황창배미술관 소장

이기우 초청장, 1969, 소암기념관 소장

제 5회 《철농이기우서예전각전》 브로슈어, 1969, 소암기념관 소장

이기우 연하장과 봉투, 1967, 1968, 1969, 1970, 소암기념관 소장

이기우 제자題字, 『문장가』창간호, 신우문화사, 1964.4., 개인소장

이기우 제자題字, 『문장가』6호, 신우문화사, 1966.6., 개인소장

철농鐵農 이기우李基雨(1921-1993)

붓과 칼로 녹여낸 구수한 큰 맛

성인근

경기대학교 초빙교수

철필鐵筆로 농사짓고 간 사람 이기우李基雨(1921-1993). 그의 아호 '철농鐵農'은 독립운동가이자 언론인으로 당대 최고의 감식안을 지녔던 오세창吳世昌(1864-1953)이 지었다. 철농이 태어난 1920년대는 일제에 의한 국권 침탈기로 문화예술 전반에서도 시대적 갈등과 민족의식의 혼돈, 그리고 이에 상응하는 새로운 창작에 대한 열기가 혼재한 시기였다. 시대가 던져주는 분위기와 당대의 예술사조는 한 작가의 자기 형성에 영향을 끼치기 마련이다. 철농은 일제강점기에 태어나 유년시절을 보냈으며, 청나라 중, 후기로부터 근대까지 일구어진 참신한 서화·전각예술의 흐름이 한국 땅에 바람을 타고 들어온 시기에 영향을 받고 자란 세대이다.

철농은 1921년 서울 종로 신문로 2가 109번지에서 육영사업에 몸 바친 일해一海 이세정李世楨(1895-1972)의 5남 5녀 중 장남으로 태어났다. 이세정은 36년간 진명여고 교장을 지냈으며, 대한교련 창설, 한글학회 감사, 세종대왕기념사업회장, 대한체육회 고문, 대한교육연합회 고문 등을 지낸 한국 사학私學의 중추였다. 이 정도의 이력이면 당연히 경제적으로 상류층일 것으로 예상되지만, 청렴한 교육자의 길을 걸었던 이세정은 진명여고를 그만둘 때까지도 집 한 칸 마련하지 못하였고, 철농의 모친께서 참기름 장사를 하시면서 가계를 꾸릴 정도로 어렵게 지냈다고 한다.

철농은 청소년기인 15세 때부터 본격적인 서예의 길에 들어선 것으로 보인다. 여러 스승의 영향을 받았겠지만 사승師承이라 할 만한 스승은 세 명으로, 무호無號 이한복李漢福(1897-1944), 위창葦滄 오세창(1864-1953), 그리고 일본인 전각가 이이다 슈쇼(飯田秀處, 1892-1950) 정도로 좁혀진다. 철농이 1969년 사승과 묵연墨緣을 주제로 쓴 수필에서 "15세 때 아버님의 친우셨고 당대 서화의 대가이던 무호 이한복선생의 감화를 입어 묵을 가까이하게 되었다. 그동안에 미흡한 작품들이 일본미술전람회에 입상되기도 했었고, 다섯 번에 걸친 개인전을 통해 발표되기도 했다. 그런 저런 연유로 해선지 미숙한 그대로 서예가로 지칭을 받게 되고 말았다. 오늘날 외람되게 옛일을 회상하면서 '무호묵연無號墨緣'이란 말을 놓고 감개에 서리는 것은 묵연의 참뜻을 어렴풋이나마 깨달았다고 자부할 수 있기 때문이다. 스승의 묵연이라고 한다면 무호 선생 뿐만 아니라 위창 선생과의 관계를 말하지 않을 수 없다. 내가

무호 선생의 소개로 위창 선생 댁을 심방했을 때 선생은 나의 호를 철농鐵農이라 친히 정해주셨고, 당호를 '철농묵경처鐵農墨耕處'라고 명명하셨던 것이다. 이때 나에게는 이미 선생과의 묵연, 생의 반려로서의 묵연이 이루어지고 말았던 모양이다."[1]라며, 무호, 위창과의 사승관계와 묵연에 대한 소회를 밝혔다. 청년시절 철농은 무호와 위창으로부터 인생과 예술에 대한 품위와 가치관을 자연스럽게 흡수하였다고 여겨진다.

무호는 중국 근대 오창석吳昌碩(1844-1927)의 전서와 행서, 전각을 선호하여 그 영향을 짙게 받았으며, 회화적 조형과 참신한 장법을 구사한 글씨를 많이 남겼다. 게다가 미적 감각과 탁월한 서화 감식능력을 갖추고 있었다. 위창 또한 언론인이자 서화가로서 한국서화사 및 인장 분야 사료 집성에 큰 족적을 남긴 인물이므로 철농은 당대 사계의 최고 대가이자 감식안인 두 사람한테서 그 정수를 이어받았음이 분명하다.

청년기의 철농은 한국과 일본의 여러 공모전에서 두각을 나타내기도 했지만, 자신의 예술세계를 본격적으로 선보인 시점은 아마도 첫 개인전으로 잡아야 할 듯하다. 그는 1955년 국내 최초의 전각전시를 개최했는데, 당시 정계政界와 관계官界의 거목들과 서화대가들의 이름을 망라한 전각 71점을 공개했다. 동국대 교수이자 서예가 배길기裵吉基(1917-1999)는 신문지상을 통해 "진한인秦漢印을 기초로 하여 등완백, 오양지, 오창석 등 제대가의 기법을 연마하여 철필을 침착 통쾌하게 구사하고 있다. 세련되고 섬세한 심경, 도려道麗한 정회情懷는 그 정확한 분간포백分間布白을 이루었으며 또한 탁월한 도법刀法은 창량蒼凉한 선으로 표현되어 보는 사람의 눈을 아프게 한다. 혼후고고渾厚高古 풍운절속風韻絶俗한 작품들은 주옥처럼 빛난다. 글씨는 모두 수법은 다르나 전각가가 아니고는 시도하기 어려운 작품들이다. 석면石面에 철필 휘두르듯 기교 아닌 기교로써 된 작품들이다."라며 당시 첫 개인전을 통해 선보인 철농 예술의 성취를 극찬했다.

이후 철농은 꾸준한 개인전을 통해 자신의 작품세계를 확장해 나갔다. 1959년 두 번째 전시에 이어 1962년 세 번째 개인전을 열었는데, 청강晴江 김영기金永基(1911-2003) 화백은 조선일보에 "강력한 필선, 서장書裝의 보조적 장치, 종합적 고전미와 전통미를 융합한 서예의 현대화"라는 전시평을 남겼고, 후일 철농의 제자이자 서예·전각가인 김양동金洋東은 "선생의 건강이 가장 좋던 41세 때의 전시로서 작품의 실험성, 조형미의 형식적 장식성을 비롯하여 탁본 기법, 판각 등 전통과 시대미의 융합을 시도한 독창적인 세계를 의욕적으로 보였다. 봉니 형태를 차용한 탑본병, 석고바탕에 한글고체를 새겨 떠냄 기법을 쓴 질박미 넘치는 애국가 등은 그 당시 누구도 흉내 낼 수 없는 철농 예술의 현대성을 보인 선구적인 작업이었다."고 기술했다.[2]

1969년 신문회관에서 열린 5회 개인전에서 국립중앙박물관장을 지낸 미술사학자 최순우崔淳雨(1916-1984)는 "철농 신작전을 보면서 나는 한층 고담枯淡해진 그의 인상과 예술의 경지에서 오래간만에 맑고 조촐한 희열을 차분하게 맛보았다. 한 획, 한 점에서 욕심과 군살이 한층 빠져 있어서 그의

1 이기우, 「묵연」, 『중앙』, 1969.
2 김양동, 「鐵農 李基雨 선생의 전각과 서예세계」, 『까마』, 石曲室, 2000.

인생과 예술에의 성오省悟가 무엇을 바라보고 있는가를 역력하게 보았다는 느낌이 깊었기 때문이다. 유유자적하고 있는 듯싶은 그의 전서에서 보여주는 고담한 골법骨法의 성깔 있는 아름다움은 거의 독보적인 세계를 이루었다고 느껴진다. 전서뿐만 아니라 행서나 예서 작품에서 느낀 것도 그가 마치 담담한 냉수, 물맛 같은 순수하고 자연스러운 마음의 바탕위에 그 필의를 두고 있다는 점을 엿볼 수 있는 일종의 동심에 가까운 순박한 아름다움이었다."는 감상기를 남겼다.

1972년에는 1,125과의 인영印影을 실은 『철농인보鐵農印譜』(전3권)를 500부 한정판으로 간행했다. 37년간 새긴 주요 전각의 집대성으로 당시 그의 독보적인 인풍은 세인의 경탄을 자아냈으며, 한국 전각 역사의 금자탑이란 평가를 받았다. 2년 후인 1973년에는 《철농 이기우 도각陶刻 서예전》을 열었다. 도예가 안동오의 백자에 쓰거나 새긴 150여 점의 작품은 새로운 착상과 전통적 예술영역의 확장으로 평가됐다. 이후 철농의 개인전은 75년과 77년을 마지막으로 지병에 의해 더 이상 열리지 못했다.

철농은 모두 여덟 번의 개인전을 통해 서예, 전각을 근본으로 삼아 도각陶刻, 탁본, 동경명, 와당 등 다양한 재료와 양식을 고담枯淡하고 함축미 높게 표현했다. 또한 지속적으로 전통과 현대성을 융합하여 분명한 자기방식과 예술세계를 구축했다. 작품의 전반에는 기름기보다는 옹골찬 골기骨氣와 고담함이, 형식적 완결성보다는 겸허한 인간미가, 외적 표현력보다는 내면의 간절함이 묻어난다.

철농은 42세 때인 1963년부터 파킨슨병이 발병하여 1993년 73세로 작고할 때까지 오랜 병고에 시달려야 했다. 그는 중년 이후로부터 자신을 괴롭혔던 육체의 병, 그 결핍이 주는 고통을 역설적이게도 사람냄새 나는 작품으로 승화한 사람이었다. 그의 작업 전반에서는 한국미술의 유전자 속에 녹아 있는 '구수한 큰 맛' 같은 것이 느껴지며, 이러한 느낌은 그가 붓과 먹, 돌과 칼을 하나의 용광로에서 용해하여 묵직한 덩어리를 만들어냈기 때문으로 보인다. 서예가 내면의 아름다움보다 외적 형식미로 치닫는 시대에 철농의 예술정신이 던져주는 가르침의 무게가 무겁다.

빛, 전각, 그림자

기획 및 연출: 정진열
촬영: 한도희
진행: 김보일
편집 및 도움: 김다영
2020
4K 컬러영상 8min

여초 如初 김응현 金膺顯
1927 — 2007

제1회 국전에서 <국문초서>로 입선한 후 서예계에 등장한 김응현은 실기와 이론에 탁월함을 보였다. 그는 청대의 비학사상碑學思想을 받아들여 한국서단에 북위서北魏書의 유행을 선도했고, 국내 최초의 서예연구단체인 동방연서회東方研書會를 이끌었다. 서예평론이 없던 시절 한국서예의 문제점에 대해 신랄한 비평을 가함으로서 한국서예의 좌표 설정에 큰 영향을 미쳤다. 그는 국제서예교류활동을 통해 한국서예를 알리는데 힘썼으며, 1990년대 중국에서의 개인전은 그곳의 청장년작가들에게 많은 영향을 미쳤다. 김응현은 조형연구만을 중시하는 서예를 인정하지 않았다. 이론과 실기를 병용하여 고법古法을 재해석하는 것이야말로 서예가 나아갈 길이라고 생각했던 것이다. 이론과 실기의 동행을 강조했던 김응현의 서예론은 현시대의 서예인들에게 시사하는 바가 크다.

작품해제: 소도옥

行第四無住 須菩提於意云何可以身相見如来不不也世尊不可以身相得見如来何以故如来所說身相即非身相

如理實見分第五 佛告須菩提凡所有相皆是虚妄若見諸相非相即見如来

正信希有分第六 須菩提白佛言世尊頗有衆生得聞如是言說章句生實信不佛告須菩提莫作是說如来滅後後五百歲有持戒修福者於此章句能生信心以此為實當知是人不於一佛二佛三四五佛而種善根已於無量千萬佛所種諸善根聞是章句乃至一念生淨信者須菩提如来悉知悉見是諸衆生得如是無量福德何以故是諸衆生無復我相人相衆生相壽者相無法相亦無非法相何以故是諸衆生若心取相即為著我人衆生壽者若取法相即著我人衆生壽者何以故若取非法相即著我人衆生壽者是故不應取法不應取非法以是義故如来常說汝等比丘知我說法如筏喻者法尚應捨何況非法

無得無說分第七 須菩提於意云何如来得阿耨多羅三藐三菩提耶如来有所說法耶須菩提言如我解佛所說義無有定法名阿耨多羅三藐三菩提亦無有定法如来可說何以故如来所說法皆不可取不可說非法非非法所以者何一切賢聖皆以無為法而有差別

依法出生分第八 須菩提於意云何若人滿三千大千世界七寶以用布施是人所得福德寧為多不須菩提言甚多世尊何以故是福德即非福德性是故如来說福德多若復有人於此經中受持乃至四句偈等為他人說其福勝彼何以故須菩提一切諸佛及諸佛阿耨多羅三藐三菩提法皆從此經出須菩提所謂佛法者即非佛法

금강반야바라밀경

金剛般若波羅蜜經

김응현
1985
종이에 먹
74×706.4cm
개인소장

세필로 쓴 <금강경> 5천자는 여초의 또 다른 서예세계를 느끼게 한다. 당나라 저수량褚遂良(596-658)의 섬세한 필의와 여초 해서의 특징이라 할 수 있는 북위서의 중후함이 밑바탕에 흐르고 있다. 이 당시 여초는 최치원崔致遠(857-?)의 진감선사비眞鑑禪師碑에 깊이 심취했다고 하는데, 최치원 해서의 수려하고 생동적인 기운까지 담겨져 글씨의 생명력을 고조시키고 있다. 이렇듯 여초는 국내외의 다양한 필법을 융합하여 창조적인 사경으로 승화시켰다.

金剛般若波羅蜜經

如是我聞一時佛在舍衛國祇樹給孤獨園與大比丘眾千二
百五十人俱爾時世尊食時著衣持鉢入舍衛大城乞食於其
城中次第乞已還至本處飯食訖收衣鉢洗足已敷座而坐
時長老須菩提在大眾中即從座起偏袒右肩右膝著
地合掌恭敬而白佛言希有世尊如來善護念諸菩薩善付囑
諸菩薩世尊善男子善女人發阿耨多羅三藐三菩提心應
云何住云何降伏其心佛言善哉善哉須菩提如汝所說如來
護念諸菩薩善付囑諸菩薩汝今諦聽當為汝說善男子善
世尊願樂欲聞
人發阿耨多羅三藐三菩提心應如是住如是降伏其心唯然
降伏其心所有一切眾生之類若卵生若胎生若濕生若化生
若有色若無色若有想若無想若非有想非無想我皆令入
餘涅槃而滅度之如是滅度無量無數無邊眾生實無眾生得
滅度者何以故須菩提若菩薩有我相人相眾生相壽者相即
非菩薩
復次須菩提菩薩於法應無所住行於布施
所謂不住色布施不住聲香味觸法布施須菩提菩薩應如是
布施不住於相何以故若菩薩不住相布施其福德不可思量
須菩提於意云何東方虛空可思量不不也世尊須菩提
北方四維上下虛空可思量不不也世尊須菩提菩薩無住相
布施福德亦復如是不可思量須菩提菩薩但應如所教住

金剛般若波羅蜜經 ...

乙丑夏五月上澣 寫金剛般若波羅蜜經 頗有褚河南雁塔之意 河南諸碑 尚存隸意 氣調渾古
而雁塔聖教序記筆法 老榦簡勁 瘦硬通神 如初居士

금강반야바라밀경 ...

을축년(1985) 여름 5월 상한上澣에 <금강반야바라밀경金剛般若波羅蜜經>을 썼는데, 자못
저하남褚河南 (저수량褚遂良) 안탑雁塔의 뜻을 지니고 있었다. 하남의 모든 비碑가 아직
예에서隸書의 필의筆意를 보존하고 기조氣調가 혼연히 옛스러웠다. 안탑성교서기雁塔聖敎序記는
필법筆法이 노간老榦 간경簡勁하고 수경瘦硬 통신通神하다. 여초거사

多世尊佛告須菩提若善男子善女人於此經中乃至受持四
句偈等為他人說而此福德勝前福德
隨說是經乃至四句偈等當知此處一切世間天人阿脩羅皆
應供養如佛塔廟何況有人盡能受持讀誦須菩提當知是人
成就最上第一希有之法若是經典所在之處即為有佛若尊
重弟子
爾時須菩提白佛言世尊當
云何奉持佛告須菩提是經名為金剛般若波羅蜜以是名字
汝當奉持所以者何須菩提佛說般若波羅蜜即非般若波羅
蜜是名般若波羅蜜須菩提於意云何如來有所說法不須菩
提白佛言世尊如來無所說須菩提於意云何三千大千世界
所有微塵是為多不須菩提言甚多世尊須菩提諸微塵如來
說非微塵是名微塵如來說世界非世界是名世界須菩提於
意云何可以三十二相見如來不不也世尊不可以三十二相
得見如來何以故如來說三十二相即是非相是名三十二相
須菩提若有善男子善女人以恒河沙等身命布施若復有人
於此經中乃至受持四句偈等為他人說其福甚多
爾時須菩提聞說是經深解義趣涕淚悲泣而白佛言希有世
尊佛說如是甚深經典我從昔來所得慧眼未曾得聞如是之
經尊佛說如是經典信心清淨即生實相當知是人成
就第一希有功德世尊是實相者即是非相是故如來說名實
相世尊我今得聞如是經典信解受持不足為難若當來世後
五百歲其有眾生得聞是經信解受持是人即為第一希有何
以故此人無我相無人相無眾生相無壽者相所以者何我相

念我得須陀洹果不須菩提言不也世尊何以故須陀洹名為入流而無所入不入色聲香味觸法是名須陀洹須菩提於意云何斯陀含能作是念我得斯陀含果不須菩提言不也世尊何以故斯陀含名一往来而實無往来是名斯陀含須菩提於意云何阿那含能作是念我得阿那含果不須菩提言不也世尊何以故阿那含名為不來而實無不來是故名阿那含須菩提於意云何阿羅漢能作是念我得阿羅漢道不須菩提言不也世尊何以故實無有法名阿羅漢世尊若阿羅漢作是念我得阿羅漢道即為著我人眾生壽者世尊佛說我得無諍三昧人中最為第一是第一離欲阿羅漢世尊我不作是念我是離欲阿羅漢世尊我若作是念我得阿羅漢道世尊則不說須菩提是樂阿蘭那行者以須菩提實無所行而名須菩提是樂阿蘭那行

一相無相分第九

莊嚴淨土分第十

佛告須菩提於意云何如來昔在然燈佛所於法有所得不不也世尊如來在然燈佛所於法實無所得須菩提於意云何菩薩莊嚴佛土不不也世尊何以故莊嚴佛土者即非莊嚴是名莊嚴是故須菩提諸菩薩摩訶薩應如是生清淨心不應住色生心不應住聲香味觸法生心應無所住而生其心須菩提譬如有人身如須彌山王於意云何是身為大不須菩提言甚大世尊何以故佛說非身是名大身

無為福勝分第十一

須菩提如恒河中所有沙數如是沙等恒河於意云何是諸恒河沙寧為多不須菩提言甚多世尊但諸恒河尚多無數何況其沙須菩提我今實言告汝若有善男子善女人以七寶滿爾所恒河沙數三千大千世界以用布施得福多不須菩提言甚

量無邊功德如來為發大乘者說為發最上乘者說若有人能

受持讀誦廣為人說如來悉知是人悉見是人皆得成就不可

量不可稱無有邊不可思議功德如是人等即為荷擔如來阿

耨多羅三藐三菩提何以故須菩提若樂小法者著我見人見

眾生見壽者見即於此經不能聽受讀誦為人解說須菩提在

在處處若有此經一切世間天人阿修羅所應供養當知此處

即為是塔皆應恭敬作禮圍繞以諸華香而散其處 持經功德分第十五

復次須菩提善男子善女人受持讀誦此經若為人輕賤是

人先世罪業應墮惡道以今世人輕賤故先世罪業即為消滅

當得阿耨多羅三藐三菩提須菩提我念過去無量阿僧祇劫

於然燈佛前得值八百四千萬億那由他諸佛悉皆供養承事

無空過者若復有人於後末世能受持讀誦此經所得功德於

我所供養諸佛功德百分不及一千萬億分乃至算數譬喻所

不能及須菩提若善男子善女人於後末世有受持讀誦此經

所得功德我若具說者或有人聞心即狂亂狐疑不信須菩提

當知是經義不可思議果報亦不可思議 能淨業障分第十六 爾時須菩

提白佛言世尊善男子善女人發阿耨多羅三藐三菩提心云

何應住云何降伏其心佛告須菩提善男子善女人發阿耨

多羅三藐三菩提心者當生如是心我應滅度一切眾生滅度

一切眾生已而無有一眾生實滅度者何以故須菩提若菩薩

有我相人相眾生相壽者相即非菩薩所以者何須菩提實無

有法發阿耨多羅三藐三菩提心者須菩提於意云何如來於

然燈佛所有法得阿耨多羅三藐三菩提不不也世尊如我解

308

即是非相人相衆生相壽者相即是非相何以故離一切諸相
即名諸佛佛告須菩提如是如是若復有人得聞是經不驚不
怖不畏當知是人甚爲希有何以故須菩提如來說第一波羅
蜜即非第一波羅蜜是名第一波羅蜜須菩提忍辱波羅蜜如
來說非忍辱波羅蜜是名忍辱波羅蜜何以故須菩提如我昔
爲歌利王割截身體我於爾時無我相無人相無衆生相無壽
者相何以故我於往昔節節支解時若有我相人相衆生相壽
者相應生瞋恨須菩提又念過去於五百世作忍辱仙人於爾
所世無我相無人相無衆生相無壽者相是故須菩提菩薩應
離一切相發阿耨多羅三藐三菩提心不應住色生心不應住
聲香味觸法生心應生無所住心若心有住即爲非住是故佛
說菩薩心不應住色布施須菩提菩薩爲利益一切衆生即非
如是布施如來說一切諸相即是非相又說一切衆生即非衆
生須菩提如來是真語者實語者如語者不誑語者不異語者
須菩提如來所得法此法無實無虛須菩提若菩薩心住於法
而行布施如人入闇即無所見若菩薩心不住法而行布施如
人有目日光明照見種種色須菩提當來之世若有善男子善
女人能於此經受持讀誦即爲如來以佛智慧悉知是人悉見
是人皆得成就無量無邊功德〔持經功德分第十五〕
善女人初日分以恒河沙等身布施中日分復以恒河沙等身
布施後日分亦以恒河沙等身布施如是無量百千萬億劫以
身布施若有人聞此經典信心不逆其福勝彼何況書寫受
持讀誦爲人解說須菩提以要言之是經有不可思議不可稱

寧為多不甚多世尊佛告須菩提爾所國土中所有眾生若干種心如來悉知何以故如來說諸心皆為非心是名為心所以者何須菩提過去心不可得現在心不可得未來心不可得

一體同觀分第十八

須菩提於意云何若有人滿三千大千世界七寶以用布施是人以是因緣得福多不如是世尊此人以是因緣得福甚多須菩提若福德有實如來不說得福德多以福德無故如來說得福德多

法界通化分第十九

須菩提於意云何佛可以具足色身見不不也世尊如來不應以具足色身見何以故如來說具足色身即非具足色身是名具足色身須菩提於意云何如來可以具足諸相見不不也世尊如來不應以具足諸相見何以故如來說諸相具足即非具足是名諸相具足

離色離相分第二十

須菩提汝勿謂如來作是念我當有所說法莫作是念何以故若人言如來有所說法即為謗佛不能解我所說故須菩提說法者無法可說是名說法爾時慧命須菩提白佛言世尊頗有眾生於未來世聞說是法生信心不佛言須菩提彼非眾生非不眾生何以故須菩提眾生眾生者如來說非眾生是名眾生

非說所說分第二十一

須菩提白佛言世尊佛得阿耨多羅三藐三菩提為無所得耶佛言如是如是須菩提我於阿耨多羅三藐三菩提乃至無有少法可得是名阿耨多羅三藐三菩提

無法可得分第二十二

復次須菩提是法平等無有高下是名阿耨多羅三藐三菩提以無我無人無眾生無壽者修一切善法即得阿耨多羅三藐三菩提須菩提所言善法者如來說即非善法是名善法

淨心行善分第二十三

須菩提若三千大千世界中所有諸須彌山王如是等七寶

佛所說義，佛於然燈佛所，無有法得阿耨多羅三藐三菩提。佛言：如是如是，須菩提！實無有法如來得阿耨多羅三藐三菩提。須菩提！若有法如來得阿耨多羅三藐三菩提者，然燈佛即不與我授記，汝於來世當得作佛，號釋迦牟尼。以實無有法得阿耨多羅三藐三菩提，是故然燈佛與我授記，作是言：汝於來世當得作佛，號釋迦牟尼。何以故？如來者即諸法如義。若有人言：如來得阿耨多羅三藐三菩提，須菩提！實無有法佛得阿耨多羅三藐三菩提。須菩提！如來所得阿耨多羅三藐三菩提，於是中無實無虛，是故如來說一切法皆是佛法。須菩提！所言一切法者，即非一切法，是故名一切法。須菩提！譬如人身長大。須菩提言：世尊！如來說人身長大，即為非大身，是名大身。須菩提！菩薩亦如是，若作是言：我當滅度無量眾生，即不名菩薩。何以故？須菩提！實無有法名為菩薩，是故佛說一切法無我無人無眾生無壽者。須菩提！若菩薩作是言：我當莊嚴佛土，是不名菩薩。何以故？如來說莊嚴佛土者，即非莊嚴，是名莊嚴。須菩提！若菩薩通達無我法者，如來說名真是菩薩。

究竟無我分第十七

一體同觀分第十八

須菩提！於意云何？如來有肉眼不？如是，世尊！如來有肉眼。須菩提！於意云何？如來有天眼不？如是，世尊！如來有天眼。須菩提！於意云何？如來有慧眼不？如是，世尊！如來有慧眼。須菩提！於意云何？如來有法眼不？如是，世尊！如來有法眼。須菩提！於意云何？如來有佛眼不？如是，世尊！如來有佛眼。須菩提！於意云何？如恒河中所有沙，佛說是沙不？如是，世尊！如來說是沙。須菩提！於意云何？如一恒河中所有沙，有如是沙等恒河，是諸恒河所有沙數佛世界，如是

於意云何，是微塵眾寧為多不？須菩提言：甚多，世尊。何以故？若是微塵眾實有者，佛即不說是微塵眾，所以者何？佛說微塵眾，即非微塵眾，是名微塵眾。世尊，如來所說三千大千世界，即非世界，是名世界。何以故？若世界實有者，即是一合相，如來說一合相，即非一合相，是名一合相。須菩提，一合相者，即是不可說，但凡夫之人貪著其事。

一合理相分第三十

須菩提，若人言：佛說我見、人見、眾生見、壽者見。須菩提，於意云何？是人解我所說義不？不也，世尊，是人不解如來所說義。何以故？世尊說我見、人見、眾生見、壽者見，即非我見、人見、眾生見、壽者見，是名我見、人見、眾生見、壽者見。須菩提，發阿耨多羅三藐三菩提心者，於一切法，應如是知，如是見，如是信解，不生法相。

知見不生分第三十一

須菩提，所言法相者，如來說即非法相，是名法相。須菩提，若有人以滿無量阿僧祇世界七寶持用布施，若有善男子、善女人，發菩提心者，持於此經，乃至四句偈等，受持讀誦，為人演說，其福勝彼。云何為人演說，不取於相，如如不動。何以故？

一切有為法，如夢幻泡影，
如露亦如電，應作如是觀。

應化非真分第三十二

佛說是經已，長老須菩提，及諸比丘、比丘尼、優婆塞、優婆夷，一切世間天人阿修羅，聞佛所說，皆大歡喜，信受奉行。

金剛般若波羅蜜經

乙丑夏五月上澣寫金剛般若波羅蜜經，頗有褚河南雁塔之意，河南諸碑尚存隸意，氣調渾古，而雁塔聖教序記筆法老翰簡勁，瘦硬通神，如初居士

312

聚有人持用布施若人以此般若波羅蜜經乃至四句偈等受

持讀誦為他人說於前福德百分不及一千萬億分乃至算數

譬喻所不能及（化無所化分第二十五）須菩提於意云何汝等勿謂如來

作是念我當度眾生須菩提莫作是念何以故實無有眾生如

來度者若有眾生如來度者如來即有我人眾生壽者須菩提

如來說有我者則非有我而凡夫之人以為有我須菩提凡夫

者如來說則非凡夫是名凡夫（法身非相分第二十六）須菩提於意云何

可以三十二相觀如來不須菩提言如是如是以三十二相觀

如來佛言須菩提若以三十二相觀如來者轉輪聖王即是如

來須菩提白佛言世尊如我解佛所說義不應以三十二相觀

如來爾時世尊而說偈言若以色見我以音聲求我是人行邪

道不能見如來（無斷無滅分第二十七）須菩提汝若作是念如來不以具

足相故得阿耨多羅三藐三菩提須菩提莫作是念如來不以

具足相故得阿耨多羅三藐三菩提須菩提汝若作是念發阿

耨多羅三藐三菩提心者說諸法斷滅莫作是念何以故發阿

耨多羅三藐三菩提心者於法不說斷滅相（不受不貪分第二十八）須菩

提若菩薩以滿恆河沙等世界七寶持用布施若復有人知一

切法無我得成於忍此菩薩勝前菩薩所得功德何以故須菩

提以諸菩薩不受福德故須菩提白佛言世尊云何菩薩不受

福德須菩提菩薩所作福德不應貪著是故說不受福德（威儀寂靜分第二十九）

須菩提若有人言如來若來若去若坐若臥是人不解

我所說義何以故如來者無所從來亦無所去故名如來（一合相分第三十）

須菩提若善男子善女人以三千大千世界碎為微塵

조식 曹植 「승천행 升天行」 제1수

김응현
1985
종이에 먹
133.5×59.5cm
여초서예관 소장

<승천행>은 북위서에 행서의 필의를 접목하여 김응현의 독특한 서예로 승화시킨 작품이다. 이와같이 여초가 북위서를 창조적으로 재해석한 것은 청말의 서예가 캉유웨이(康有爲, 1858-1927)의 비학사상에 영향을 받은 결과로 보인다. 김응현은 캉유웨이의 글씨에 영향을 받았을 뿐 아니라 캉유웨이의 비학사상을 집대성한『광예주쌍집』을 깊이 연구하여 이론의 근거로 삼았다.

<승천행>은 태초를 꽉 채웠던 혼돈의 에너지가 온 우주에 막 터져나온 것처럼 원시적 생명력이 느껴진다. <승천행>과 같이 북위서에 근거한 여초의 다양한 서예창작은 근대 이래 부진했던 한국서단을 쇄신하고 추동하는데 큰 역할을 했다.

升天行

乘蹻追術士 遠之蓬萊山 靈液飛素波 蘭桂上參天
玄豹遊其下 翔鶤戲其巔 乘風忽登舉 彷彿見衆山
乙丑白露前日 無外軒主人 如初

하늘로 올라가는 노래

짚신 타고 방술사方術士 좇아 멀리 봉래산으로 가니,
영액靈液에는 하얀 물결 날리고 난초와 계수나무 하늘 높이 솟았네.
검은 표범 산 아래에서 노닐고 날아다니는 곤계鶤鷄는 산꼭대기에서 친다.
바람 타고 홀연 하늘로 날아오르니 마치 뭇 산이 보이는 듯하네.

 을축년(1985) 백로 하루 전날에 무외헌 주인 여초

曹子建升天行之第二

乘蹻追術士 遠之蓬萊山 靈液飛素波 蘭蕙桂上参 天玄豹遊 其下翔鴛戲 其顛乘風忽 登舉彷彿見 眾山

乙丑白露前日菉水軒主人妙初

광개토태왕비 廣開土太王碑
임서 臨書

김응현
2003
종이에 먹
467×109×(4)cm
여초서예관 소장

김응현은 한국의 고대비문에 큰 관심을 가지고 연구를 했으며 특히 광개토태왕비에 깊은 관심을 보였다. 이번 작품전에 출품된 <광개토태왕비임서>는 김응현의 대표작이다.

광개토태왕비는 4면비로 높이가 6.39미터이며 1,775자로 되어있으며 크게 다듬지 않은 자연석에 새겨져 있다. 고구려의 세력과 위용을 살필 수 있는 비문이다. 글자는 질박하고 기교를 부리지 않았지만, 글자마다 세부적인 것을 장악하는 작가의 섬세한 면을 엿볼 수 있다.

중봉을 기본으로 글자마다 필획의 굵기가 다르고, 펼치고 오므리는 신축의 변화가 자유자재하다. 광개토태왕비 연구는 김응현의 서예창작에 많은 영향을 미쳤으며, 한국의 서예가들이 자국서예의 특징을 이해하는 데 큰 역할을 하였다.

惟昔始祖鄒牟王之創基也. 出自北夫餘 天帝之子 母河伯女郎. 剖卵降世 生而有聖 ...
又制守墓人 自今以後 不得更相轉賣 雖有富足之者 亦不得擅買 其有違令 賣者刑之 買人制令
守墓之

아, 시조始祖 추모왕鄒牟王이 나라를 세웠는데 (王은) 북부여北夫餘에서 태어났으며,
천제天帝의 아들이었고 어머니는 하백河伯의 따님이었다. 알을 깨고 세상에 나왔는데,
태어나면서부터 성聖스러움이 있었다. ... 또한 왕께서 규정을 제정하시어, '수묘인을 이제부터
다시 서로 팔아넘기지 못하며, 비록 부유한 자가 있을 지라도 또한 함부로 사들이지 못할 것이니,
만약 이 법령을 위반하는 자가 있으면, 판 자는 형벌을 받을 것이고, 산 자는 자신이
수묘守墓하도록 하라'고 하였다.

惟昔始祖鄒牟王之創基也　出自北夫餘　天帝之子　母河伯女郎　剖卵降世　生而有聖德　□□□□□□命駕　巡幸南下　路由夫餘奄利大水　王臨津言曰　我是皇天之子　母河伯女郎　鄒牟王　為我連葭浮龜　應聲即為連葭浮龜　然後造渡　於沸流谷忽本西城山上而建都焉　不樂世位　因遣黃龍來下迎王　王於忽本東岡黃龍負昇天　顧命世子儒留王　以道興治　大朱留王紹承基業　遝至十七世孫國罡上廣開土境平安好太王　二九登祚　號為永樂太王　恩澤洽于皇天　威武振被四海　掃除□□　庶寧其業　國富民殷　五穀豊熟　昊天不弔　卅有九　宴駕棄國　以甲寅年九月廿九日乙酉遷就山陵　於是立碑銘記勳績　以示後世焉　其詞曰

永樂五年歲在乙未　王以碑麗不歸□人　躬率往討　過富山負山　至鹽水上　破其三部洛六七百營　牛馬群羊　不可稱數　於是旋駕　因過襄平道　東來□城　力城　北豐　五備□　遊觀土境　田獵而還　百殘新羅　舊是屬民　由來朝貢　而倭以辛卯年來渡海　破百殘□□新羅　以為臣民　以六年丙申　王躬率□軍　討伐殘國　軍□□　首攻取壹八城　臼模盧城　各模盧城　幹弖利城　□□城　閣彌城　牟盧城　彌沙城　□舍蔦城　阿旦城　古利城　□利城　雜珍城　奧利城　勾牟城　古須耶羅城　莫□城　□□□城　分而耶羅城　瑑城　於利城　□□城　豆奴城　沸□□利城　彌鄒城　也利城　大山韓城　掃加城　敦拔城　□□□城　婁賣城　散那城　那旦城　細城　牟婁城　于婁城　蘇灰城　燕婁城　析支利城　巖門至城　林城　□□□□□□□利城　就鄒城　□拔城　古牟婁城　閏奴城　貫奴城　彡穰城　□□□□城　□而耶羅城　瑑城　□□盧城　仇天城　□□□□□其國城　殘不服義　敢出百戰　王威赫怒　渡阿利水　遣刺迫城　□□歸穴□便圍　就兵斬煞盪刺　橫□侵穴　就便圍城　而殘主困逼　獻出男女生口一千人　細布千匹　跪王自誓　從今以後永為奴客　太王恩赦□迷之愆　錄其後順之誠　於是得五十八城村七百　將殘主弟幷大臣十人旋師還都

八年戊戌　教遣偏師　觀帛愼土谷　因便抄得莫□羅城　加太羅谷　男女三百餘人　自此以來朝貢論事

九年己亥　百殘違誓　與倭和通　王巡下平穰　而新羅遣使白王云　倭人滿其國境　潰破城池　以奴客為民　歸王請命　太王恩慈　矜其忠誠　□遣使還告以□□　十年庚子　教遣步騎五萬　往救新羅　從男居城至新羅城　倭滿其中　官軍方至　倭賊退　□□□□□□背急追至任那加羅從拔城　城即歸服　安羅人戍兵　□新羅城□城　倭寇大潰　城□□□□盡□□□安羅人戍兵滿□□□其□□□□□言□□□□□□□□□辭□□□□□□潰□城　安羅人戍兵　昔新羅寐錦未有身來論事　□國罡上廣開土境好太王□□□□寐錦□□家僕勾

十四年甲辰　而倭不軌　侵入帶方界　□□□□□□石城　□連船□□□　王躬率□□　從平穰□□□鋒相遇　王幢要截盪刺　倭寇潰敗　斬煞無數

十七年丁未　教遣步騎五萬　□□□□□□□□師□□合戰　斬煞盪盡　所獲鎧鉀一萬餘領　軍資器械不可稱數　還破沙溝城　婁城　□住城　□城　□□□□□□□城

廿年庚戌　東夫餘舊是鄒牟王屬民　中叛不貢　王躬率往討　軍到餘城　而餘□國駭□□□□□□□□王恩普覆　於是旋還　又其慕化隨官來者　味仇婁鴨盧　卑斯麻鴨盧　揣社婁鴨盧　肅斯舍□□　□□□鴨盧　凡所攻破城六十四　村一千四百

守墓人烟戶　賣句余民國烟二看烟三　東海賈國烟三看烟五　敦城民四家盡為看烟　于城一家為看烟　碑利城二家為國烟　平穰城民國烟一看烟十　訾連二家為看烟　俳婁人國烟一看烟卌三　梁谷二家為看烟　梁城二家為看烟　安夫連卄二家為看烟　改谷三家為看烟　新城三家為看烟　南蘇城一家為國烟　新來韓穢　沙水城國烟一看烟一　牟婁城二家為看烟　豆比鴨岑韓五家為看烟　勾牟客頭二家為看烟　求底韓一家為看烟　舍蔦城韓穢國烟三看烟卄一　古□耶羅城一家為看烟　炅古城國烟一看烟三　客賢韓一家為看烟　阿旦城　雜珍城合十家為看烟　巴奴城韓九家為看烟　臼模盧城四家為看烟　各模盧城二家為看烟　牟水城三家為看烟　幹弖利城國烟一看烟三　彌鄒城國烟一看烟□　也利城三家為看烟　豆奴城國烟一看烟二　奧利城國烟一看烟八　須鄒城國烟二看烟五　百殘南居韓國烟一看烟五　大山韓城六家為看烟　農賣城國烟一看烟七　閏奴城國烟二看烟廿二　古牟婁城國烟二看烟八　瑑城國烟一看烟八　味城六家為看烟　就咨城五家為看烟　彡穰城卄四家為看烟　散那城一家為國烟　那旦城一家為看烟　勾牟城一家為看烟　於利城八家為看烟　比利城三家為看烟　細城三家為看烟

國罡上廣開土境好太王　存時教言　祖王先王但教取遠近舊民　守墓洒掃　吾慮舊民轉當羸劣　若吾萬年之後　安守墓者　但取吾躬巡所略來韓穢　令備洒掃　言教如此　是以如教令　取韓穢二百廿家　慮其不知法則　復取舊民一百十家　合新舊守墓戶　國烟卅看烟三百　都合三百卅家　自上祖先王以來　墓上不安石碑　致使守墓人烟戶差錯　唯國罡上廣開土境好太王　盡為祖先王墓上立碑　銘其烟戶　不令差錯　又制守墓人　自今以後不得更相轉賣　雖有富足之者亦不得擅買　其有違令　賣者刑之　買人制令守墓之

（落款）　寅年四月十日冬岑□□□□拓本九□七□□□□□□□□□□□□□□　石九遠□□行拓本□□□田□□一九□□□　□□□□九月□十一日□□□□□□□拓本□□□□□□□□□□□年九□□於此摹拓本□□□□□□□□□□□□□拓一橫冬□冬岑□撫遺也

羅人戍兵昔新羅寐錦未有身來朝貢十四年甲辰而倭寇潰敗斬煞無數十七年丁未教遣步騎五萬相遇王幢要截盪刺倭寇潰敗斬煞無數合戰斬煞蕩盡鎧鉀一萬餘領軍資器械不可稱數還破沙溝城婁城盡凡所攻破城六十四村一千四百守墓人烟戶

賣句余民國烟二看烟三
東海賈國烟三看烟五
敦城民四家盡為看烟
于城一家為看烟
碑利城二家為國烟
平穰城民國烟一看烟十
訾連二家為看烟
俳婁人國烟一看烟卅三
梁谷二家為看烟
梁城二家為看烟
安夫連廿二家為看烟
改谷三家為看烟
新城三家為看烟
南蘇城一家為國烟

新來韓穢沙水城國烟一看烟一
牟婁城二家為看烟
豆比鴨岑韓五家為看烟
句牟客頭二家為看烟
求底韓一家為看烟
舍蔦城韓穢國烟三看烟廿一
古家為看烟
客賢韓一家為看烟
阿旦城雜珍城合十家為看烟
巴奴城韓九家為看烟
臼模盧城四家為看烟
各模盧城二家為看烟
牟水城三家為看烟
幹弓利城國烟二看烟三
彌鄒城國烟一看烟
也利城三家為看烟
豆奴城國烟一看烟二
奧利城國烟二看烟八
須鄒城國烟二看烟五
百殘南居韓國烟三看烟五
太山韓城六家為看烟
農賣城一家為看烟
閏奴城國烟二看烟廿二
古牟婁城國烟二看烟八
瑑城國烟一看烟八
味城六家為看烟
就咨城五家為看烟
彡穰城廿四家為看烟
散那城一家為國烟
那旦城一家為看烟
句牟城一家為看烟
於利城八家為看烟
比利城三家為看烟
細城三家為看烟

國岡上廣開土境好太王存時教言祖王先王但教取遠近舊民守墓洒掃吾慮舊民轉當羸劣若吾萬年之後安守墓者但取吾躬巡所略來韓穢令備洒掃言教如此是以如教令取韓穢二百廿家慮其不知法則復取舊民一百十家合新舊守墓戶國烟卅看烟三百都合三百卅家自上祖先王以來墓上不安石碑致使守墓人烟戶差錯唯國岡上廣開土境好太王盡為祖先王墓上立碑銘其烟戶不令差錯又制守墓人自今以後不得更相轉賣雖有富足之者亦不得擅買其有違令賣者刑之買人制令守墓之

團聚上廣開土境碑如古王陵碑長壽王為永銘先王之功業而立者也現今圍韓島而傳曰辛卯年遂之現個圍韓島銅頂似業近千五百年待載群碑於鄉第土石之死焉遂戰
同體之久矣故古立碑傳德於青史爾書契但以圖書乃斯韓之碑然碑之集羣拓本中並見隻字所謂廣開土者如此遠來帖見於漢土之瑰拓一幀似書法之瑰實心
況之作也抬古立金石文以銘其事而不軍王臨而創者如此謂廣開土王盡以來墓又制石碑致使守墓人自今以後不得
實未嘗見於齊巖之九泓洞之玩拓新軒乎如斯原士邸病文曰丞籙筆鈫

惟昔始祖鄒牟王之創基也 出自北夫餘 天帝之子 母河伯女郎 剖卵降世 生而有聖□□□□□□命駕

巡幸南下 路由夫餘奄利大水 王臨津言曰 我是皇天之子 母河伯女郎 鄒牟王 為我連葭浮龜 應聲即為連葭浮龜 然後造渡 於沸流谷忽本西城山上而建都焉 不樂世位 因遣黃龍來下迎王 王於忽本東□ 履龍首昇天

顧命世子儒留王 以道興治 大朱留王紹承基業 遝至十七世孫國罡上廣開土境平安好太王 二九登祚 號為永樂太王 恩澤□于皇天 威武□被四海 掃除□□ 庶寧其業 國富民殷 五穀豐熟

昊天不弔 卅有九 宴駕棄國 以甲寅年九月廿九日乙酉遷就山陵 於是立碑銘記勳績 以示後世焉 其詞曰

永樂五年歲在乙未 王以碑麗不□□人躬率往討 過富山負山至鹽水上 破其丘部洛六七百營 牛馬群羊 不可稱數 於是旋駕 因過平道東來□城 力城 北豐 五備□ 遊觀土境 田獵而還

百殘新羅舊是屬民 由來朝貢 而倭以辛卯年來渡□破百殘□□新羅以為臣民 以六年丙申 王躬率水軍討伐殘國 軍□□首攻取壹八城 臼模盧城 各模盧城 幹弖利城 □□城 閣彌城 牟盧城 彌沙城 □舍蔦城 阿旦城 古利城 □利城 雜珍城 奧利城 勾牟城 古□□城 莫□□城 □而耶羅□ 瑑城 於利城 □□城 豆奴城 沸□□利城 彌鄒城 也利城 太山韓城 掃加城 敦拔城 □□□□城 婁賣城 散□城 □□城 細城 牟婁城 于婁城 蘇灰城 燕婁城 析支利城 巖門□城 林城 □□□□□□□利城 就鄒城 □拔城 古牟婁城 閏奴城 貫奴城 彡穰城 □□□□□□□□城 仇天城 □□□□□□其國城 殘不服義 敢出百戰 王威赫怒 渡阿利水 遣刺迫城 □□□□□□□歸穴□便□□□殘主困逼 獻出男女生口一千人 細布千匹 歸王自誓 從今以後永為奴客 太王恩赦□迷之愆 錄其後順之誠 於是得五十八城村七百 將殘主弟并大臣十人 旋師還都

八年戊戌 教遣偏師 觀□帛慎土谷 因便抄得莫□羅城 加太羅谷 男女三百餘人 自此以來 朝貢論事

九年己亥 百殘違誓 與倭和通 王巡下平穰 而新羅遣使白王云 倭人滿其國境 潰破城池 以奴客為民 歸王請命 太王恩慈 矜其忠□ □遣使還告以□□

十年庚子 教遣步騎五萬 往救新羅 從男居城至新羅城 倭滿其中 官兵方至 倭賊退

세종어제훈민정음 世宗御製訓民正音

김응현
1979
종이에 먹
136×62.5cm
여초서예관 소장

한글고체, 예서, 행서를 혼서한 작품이다. 한글과 한문을 혼용하고 있지만 표현상 괴리감이 없이 하나로 어우러져 있다. 이 중에서 중심이 되는 서체는 한글고체다. 한글고체는 훈민정음의 제작원리를 살려 전서필법으로 썼다. 여초의 글씨가 갖는 특징인 중봉中鋒의 필획은 그가 쓴 고체작품 중에서 쉽게 느낄 수 있다. 한글은 한문에 비해 필획이 적기 때문에 축적된 공부가 쌓이지 않으면 허술함을 면하기 어렵다. 하지만 김응현은 그러한 상식을 뛰어넘었다. 간단한 필획이지만 허전해 보이지 않고 오히려 꽉찬 느낌을 주는 것은 서예에 대한 기본기가 단단하게 다져졌기 때문이다. 김응현의 한글고체는 기본적으로 둥근 원필을 사용하고 있고 붓끝의 중심이 한가운데로 모아져 선질의 밀도가 높고 마치 금석처럼 탄탄하게 느껴진다.

셍죵엉졩훈민졍음

나랏말ᄊᆞ미 듕귁에 달아 문쫑와로 서르 ᄉᆞᄆᆞᆺ디 아니홀ᄊᆡ 이런 젼ᄎᆞ로 어린 빅셩이 니르고져 홇배 이셔도 ᄆᆞᄎᆞᆷ내 제ᄠᅳ들 시러 펴디 몯ᄒᆞᇙ 노미 하니라 내 이ᄅᆞᆯ 윙ᄒᆞ야 어엿비 너겨 새로 스믈여듧 ᄍᆞᄅᆞᆯ ᄆᆡᇰᄀᆞ노니 사ᄅᆞᆷ마다 ᄒᆡᅇᅧ 수비 니겨 날로 ᄡᅮ메 뼌한킈 ᄒᆞ고져 ᄒᆞᇙ ᄯᆞᄅᆞ미니라

世宗御製訓民正音

國之語音異乎中國與文字不相流通故愚民有所欲言而終不得伸其情者多矣予為此憫然新制二十八字欲使人人易習便於日用耳

乙未夏正灌錄訓民正音即國文頒布當時書體此字仿古篆之意忱於矣 金膺顯

여초 글씨 도자

김응현
도자기
1986
높이 27cm, 구경 23cm
개인소장

동방연서회

동방연서회는 기능위주의 서예를 탈피하여 실기와 이론을 겸비한 보다 전문적인 서예인 양성에 목적에 둔 서예연구회로 출범했다. 본 연서회에서는 체본을 중심으로 서예를 지도하던 방식을 탈피하여 학생 스스로 법첩을 보고 스스로 길을 개척해나가는 자율학습을 하게 했다. 동방연서회는 특별 강습회를 개최하고 모든 사람들에게 공부할 수 있는 기회를 줌으로써 서예교육의 외연을 넓혔다. 1958년 김충현, 김응현 형제가 중심이 되어 동방연서회를 이끌다가 1969년 김응현이 이사장이 되어 그의 주도 하에 더욱 더 사업을 확장시켰다. 1971년에는『동방예술강좌』를 출간하고, 1973년부터는 서예전문잡지『서통』을 간행하였으며, 이어서 1996년에는『서법예술』을 발행하여 서예보급에 앞장섰다.

창립 15주년『동방연서회고』, 동방연서회, 1971, 여초서예관 소장

동방서예아카데미 연구생 모집공고, 동방연서회, 1988, 여초서예관 소장

창립 18주년『동방연서회고』, 동방연서회, 1974, 여초서예관 소장

창립 40주년『동방연서회고』, 동방연서회, 1996, 여초서예관 소장

『동방연서회고』, 동방연서회, 1962, 여초서예관 소장

『동연』제5호, 동방연서회 동연회, 1965.4., 여초서예관 소장

《전국학생휘호대회》 사진, 여초서예관 소장

《전국학생휘호대회》 깃발, 1980, 여초서예관 소장

《전국학생휘호대회》 상장, 1999, 여초서예관 소장

김응현,『동방서기』권 1,
동방연서회, 1993, 여초서예관
소장

김응현,『동방서기』국문,
동방연서회, 1983, 여초서예관
소장

김응현,『해서 저수량 천자문』,
을유문화사, 1985, 여초서예관 소장

김응현 제자題字, 정한모 저,
『새벽』, 일지사, 1975, 개인소장

김응현 제자題字, 전광용 저,
『흑산도』, 을유문화사, 1959,
개인소장

김응현,『서여기인』, 동방연서회,
1995(증보판), 여초서예관 소장

김응현 제자題字,『서법예술』
4월호, 동방연서회, 1997.4.,
여초서예관 소장

김응현 제자題字,『한글＋한자漢字문화』
9월호, 전국한자교육추진총연합회,
2000.9., 여초서예관 소장

여초如初 김응현金膺顯(1927-2007)

이론을 겸비한 신고법新古法을 보이다

소도옥蘇道玉

중국 하북 지질대학교 교수

김응현金膺顯(1927-2007)의 자는 선경善卿, 호는 여초如初이며 서울 도봉동 오현梧峴의 명문가인 안동 김씨 집안의 넷째아들로 태어났다. 그는 어릴 적부터 가학으로 한학 경전과 서예를 배웠다. 그가 본격적으로 서예가의 길을 가기로 결심한 것은 해방 이후부터다. 제1회 대한민국미술전람회(이하 국전)에서 <국문초서>로 입선한 후 서예계에 등장한 김응현은 실기와 이론에 탁월함을 보였고, 그의 형 일중 김충현(1921-2006)과 함께 주도했던 동방연서회는 국내 최초의 서예연구단체로 한국서단에 미친 영향이 지대하다. 특히 김응현은 서예평론이 없던 시절 한국서예의 문제점에 대해 신랄한 비평을 함으로서 한국의 서예가 나아갈 방향설정에 큰 영향을 미쳤다.

김응현 서예의 이론과 실천

김응현은 청대의 비학사상碑學思想을 받아들여 한국 서단에 북위서北魏書의 유행을 선도했다. 그가 북위의 해서를 연구하고 전파하기 전만 하더라도 한국의 서예는 당나라 중심이었다. 그의 북위서 연구는 한국서예의 흐름을 크게 바꾸어놓았다.

도2. 김응현, <당 이교란唐 李嶠蘭>, 1979, 종이에 먹, 68.5×65cm, 여초서예관 소장

도1. 김응현, <2143자 묘지명> 일부, 1961, 탁본, 29×340cm, 개인소장

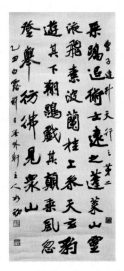

도3. 김응현, <위 조식 승천행 魏 曹植
升天行>, 1985, 종이에 먹, 133.5×59.5cm,
여초서예관 소장

도4. 김응현, <영재 유득공구 泠齋 柳得恭句>,
1986, 종이에 먹, 135×68×(2)cm,
여초서예관 소장

김응현의 북위서는 국내뿐 아니라 해외에서도 크게 주목을 받았다. 그의 작품 <2143字 墓誌銘>(1961)은 김영한(김응현의 조부)을 추모하기 위해 김윤동(김응현의 부친)이 문장을 짓고, 김응현이 글씨를 쓰고 직접 새긴 것이다.도1 김응현은 1970년 5월 대만고궁박물원의 요청으로 초대전을 가졌는데, 이 작품이 출품되어 큰 관심을 모았다. 대만의 서예가들이 감동을 느낀 이유는 북조의 묘지명을 방불할 정도로 고법에 대한 이해가 뛰어나며 작가 자신이 직접 묘지명을 새겼다는 점이었다. 대만의 서예가 왕북악王北岳은 개인전 평문에서 '古之人(옛 사람)'이라는 용어를 동어반복하면서 감동을 표했고 '고인의 환생'으로 여길 만큼 김응현의 서예세계를 높이 평가했다.

<이교란李嶠蘭>(1979)은 김응현이 북위서의 필의를 얼마나 깊이 있게 소화했는지를 느끼게 한다.도2 김응현은 해서로 되어있는 북위서를 행서로 탈바꿈하여 새로운 창조를 시도하기도 했다. <승천행升天行>(1985)이 바로 그것이다.도3 <승천행>은 글씨의 기본 골격을 북위서에 두고 그것을 창조적으로 재구성하여 행서로 발전시키고 있다. 음양이 분리되기 이전 태초에 혼돈의 에너지가 온 우주를 가득 매운 것처럼 원시적 생명력이 느껴진다. 이 작품은 캉유웨이의 비학사상을 반영한 것으로 보인다. 김응현은 한동안 캉유웨이의 서예이론을 공부했다. 북위서에 근거한 다양한 김응현의 서예창작은 근대 이래 부진했던 한국의 서단을 쇄신하는 데 있어 큰 추동작용을 했다. <영재유득공구泠齋柳得恭句>(1986) 또한 북위서에 근거한 창작이다.도4 이 작품에서 주목되는 것은 웅장하고 중후한 필획이다. 이 글씨는 전통 질그릇이나 뚝배기 혹은 시골의 여물통을 보는듯한 질박함이 물씬 느껴진다. 중국의 북위서에 기초한 글씨이지만 한국적인 정서를 느끼게 한다.

김응현은 '중국통'으로 불리어질 만큼 중국의 문물에 큰 관심을 보였다. 그러나 동시에 고국의 전통문화를 사랑했다. 그의 학문과 예술사상을 결집한 『서여기인書與其人』을 보면, 한국 금석문에 대한 심도 있는 연구물들이 실려 있다. 김응현은 국내외의 서예를 폭넓게 탐구하면서 서예를 보는 시야를 넓혔고, 그것을 독창적인 작품세계로 승화시켰다. 이러한 학구적인 태도는 김응현을 국제적인 작가로 자리매김하게 하는 중요한 요소로 작용했다. 김응현은 당시의 서예인들과는 달리 대학에서 영문학을 전공했으며, 어렸을 때부터 가학으로 한문학을 공부했으므로 세상을 보는 안목이 넓었다. 김응현은 서예의 전문화가 이루어져 있지 않던 시절, 서예공부의 모범을 제시하려고 무척 노력한 인물이었다. 그는 서예를 보는 관점에 있어서도 확실한 자기견해를 가지고 있었다. 서예는 반드시 실기와 이론을 병행해야 바로 설 수 있다는 것이 김응현의 지론이었다.

서예의 이론과 실기의 동행을 주장했던 김응현은 필법에서 특별히 '중봉中鋒'을 강조했다. 그는 붓끝을 가운데로 모으는 '중봉'이 깊이 있는 서예작품을 하게하는 근본이라는 확고한 신념을 가지고 있었다. 이와 같이 중봉의 필법을 강조하는 김응현의 글씨는 고풍스러우면서도 우직하고 묵직한 힘이 담겨져 있다.

김응현의 글씨가 갖는 특징인 중봉의 필획은 그가 쓴 한글고체 작품에서 쉽게 느낄 수 있다. 한글은 한문에 비해 필획이 적기 때문에 축적된 공부가

쌓이지 않으면 허술함을 면하기 어렵다. 특히 큰 글씨를 쓸 경우 한글은 필획이 간단하기 때문에 허점을 노출시키게 된다. 김응현의 한글고체는 이러한 상식을 뛰어넘었다. 예로서 김응현이 쓴 고체 <두시언해범강일수杜詩諺解泛江一首>(1976)는 그의 한문서예 못지않게 밀도가 높다.도5 여기에서 눈여겨보아야 할 점은 글자를 구성하고 있는 필획이다. 그의 고체 필획은 훈민정음의 제작원리인 '자방고전字倣古篆(옛 전서에 근거함)'의 원리를 따르고 있다. 따라서 기본적으로 김응현의 한글고체는 전서의 둥근 원필圓筆을 사용하고 있고, 붓끝의 중심이 한가운데로 모아져 선질線質의 밀도가 높고 마치 금석처럼 탄탄하게 느껴진다. 고체 대련 <두시언해杜詩諺解>(1978) 또한 중봉의 큰 힘이 느껴지는 작품이다. 간단한 필획이지만 허전해 보이지 않고 오히려 꽉 찬 느낌을 주는 것은 필획의 기본기가 그만큼 튼튼하게 다져졌기 때문이다.도6

　　맹자는 '충실지위미充實之謂美'라 하여 '충실한 것이 아름다운 것이다'라고 정의했다. 김응현이 쓴 한글고체는 어떤 한문서예 못지않게 굳센 필력과 충실함이 느껴진다. 김응현이 중시한 중봉의 필법은 뿌리 깊은 나무가 모진 바람을 견뎌내듯이 어떤 상황에서도 허물어지지 않는 힘차고 견실한 서예를 만들었다.

　　김응현은 한글서예를 첫 작품으로 국전에 출품할 정도로 한글서예에 능했다. 아울러 그는 고구려인의 글씨에 대해서도 큰 관심을 보였다. <권농교서勸農教書>(1991)는 광개토태왕비를 기조로 하여 한나라 예서기법을 융입했다.도7 글자마다 세부적인 것을 장악하는 섬세한 면을 볼 수 있다. 중봉을 기본으로 글자마다 필획의 굵기가 변화하고 있으며 마음대로 필획을 펼치고 오므리는 신축伸縮의 변화가 있다. 이 글씨 또한 김응현 특유의 힘찬 기상과 졸박함이 충분하게 반영되어 있다.

　　김응현은 이론적인 측면에서도 큰 성과를 이루었다. 서예와 문화를 다룬 문장을 많이 남겼는데『서여기인書與其人』,『동방서예강좌東方書藝講座』,『동방서범東方書範』(총20권) 등에 서예사, 서예이론, 서예 비평에 관련된 문장이 다수 수록되어 있다. 1973년, 그는 서예의 학술과 교육을 활성화하

도6. 김응현, <두시언해 杜詩諺解>, 1978,
종이에 먹, 187×32×(2)cm, 여초서예관 소장

도5. 김응현, <두시언해 범강일수 杜詩諺解 泛江一首>, 1976, 종이에 먹, 137×219cm, 여초서예관 소장

도8. 김응현, <화개죽보 華開竹報>, 1989, 종이에 먹, 58×31cm, 여초서예관 소장

기 위해 서예 전문 학술지『서통書通』을 창간했다. 이 학술지는 역대 금석과 묵적, 회화, 시가, 문자학, 철학, 인물 탐방 등 풍성한 내용을 다루어 한국 금석문화와 한국 서예사를 정리하는 작업을 수행했다. 그리고 중국의 새로운 서예 학습 자료를 적극적으로 소개함으로서 서예에 대한 안목을 넓혀주었다. 아울러 민족의 문화유산을 세상에 알리고 서예의 이론과 기법을 분석하여 서예를 널리 보급하는데 기여했다.

활발한 국제활동

김응현은 국내활동뿐 아니라, 국외활동에도 매우 적극적이었다. 김응현은 서예가 동아시아문화 중에서 가장 오랜 역사와 전통을 지닌 예술 양식이라 여기고, 중국, 일본, 대만, 홍콩, 싱가포르, 말레이시아 등지의 지역에서 지속적으로 국제 교류전과 학술대회를 개최하여 서예문화 다원화를 위한 교류 및 학술 연구 협업에 힘썼다.

그의 해외활동 중에서 가장 두드러진 성과는 역시 중국과의 교류였다. 90년대 이후 중국이 문호를 개방한 이후 서예인으로는 처음으로 중국에 건너가 교류전의 문호를 넓혔고, 서예의 새로운 방향을 탐구하고 자신의 서예세계를 강화시켰다. 그는 새로 발굴되는 중국 고고학의 연구 결과에 관심을 기울였고, 중국서단의 흐름을 주시했다. 김응현은 중국에서 새로 발굴된 한대漢代의 죽간과 백서 등을 서예에 적극 반영하기도 했다.도8

김응현의 추진 아래 대규모의 국제 서예 교류 활동이 열리면서 한국의 서예는 국제 서단에서 높은 평가를 받았다. 서예 교류 활동을 통해서 국가 상호 간에 공동 발전의 계기를 마련한 것은 서예사적으로 큰 의미가 있다. 이로 말미암아 한국 서단은 규모가 확장되었으며 질적으로도 향상될 수 있었다.

교육자로서의 면모

1958년 김충현과 김응현 형제는 한국 서단을 발전시키고 우수한 인재를 양성하기 위해 '동방연서회東方硏書會'를 창립했다. 동방연서회는 기능 위주의 서예를 탈피하여 실기와 이론을 겸비한 보다 전문적인 서예인 양성에 목적을 둔 서예연구모임이었다. 따라서 본 연서회에서는 체본을 중심으로 서예를 지도

도7. 김응현, <권농교서 勸農敎書>(부분), 1991, 종이에 먹, 177×88×(14)cm, 여초서예관 소장

하던 방식을 탈피하여 학생 스스로 법첩을 보고 스스로 문제를 해결해나갈 수 있도록 하게 하는 자율학습의 방법으로 학습자의 적성에 맞게 이끌었다.

또한 특별강습회를 개최하고 모든 사람들이 공부할 수 있는 기회를 줌으로써 서예교육의 외연을 넓혔다. 겨울방학을 이용하여 한 달 가량 실시하는 서화특별강습회는 교사, 학생, 일반인 등 다양한 수강생들로 구성되어 서예사, 서론, 한문, 고전시와 사부, 채근담, 한문기초, 한글쓰기, 사군자, 작품제작법 감상 등 다양하고 체계적인 내용을 교육하였다.

무엇보다 동방연서회에서는 전인교육을 강조했다. 서예의 기법적인 전수에만 그치지 않고 한국 서예의 변천사를 통틀어 서예의 문화적 속성에 주목했으며, 서예 교육을 적극적으로 전개하여 국민들의 서예 교육 보급에 앞장섰다.

초대 이사장인 김충현에 이어서 1969년 김응현이 동방연서회 이사장으로 취임한다. 동방연서회는 그의 지휘하에 30여 차례 회원전시회를 개최하고 40여 차례 전국 휘호대회와 전국 사경대회寫經大會를 개최했으며, 전문 강좌를 20여 차례 개설하여 국내에서 가장 규모가 큰 서예교육의 중심이 되었다. 이 곳을 거친 수강생만 해도 9,000명이 넘는다.

1991년 동방연서회는 재단법인을 인가받아 동방문화대학원대학교를 설립한다. 1997년 동방문화대학원대학교는 학교 법인 설립 자격을 인가받고 2003년에 개교하여 학생을 모집하기 시작했다. '동양 문화의 창달'을 교육 이념으로 삼은 것으로 보아 김응현이 이 대학을 설립한 목적이 동양 전통 문화에 대한 연구와 탐색에 있었음을 알 수 있다. 이 대학은 한국에 동양학과 동양서예 관련 전문 인재를 양성하여 동양의 전통 문화 정신을 발양하고 높은 격조의 학문과 예술을 이룩하는 데에 뜻을 두고 있다.

김응현의 서예가 주는 가치와 의미

김응현은 서예창작은 물론이고, 서예이론, 서예교육, 전시를 통한 해외 교류 등 다양한 활동을 전개함으로서 한국서예가 나아갈 좌표를 제시하는 데 큰 역할을 했다. 그는 어렸을 때부터 기인으로 불리어질 만큼 개성이 뚜렷한 사람이었지만, 서예에 있어서만은 보수적인 성향이 강했다. 그는 서예에 천부적인 재질을 타고 났지만, 재주를 피우는 서예를 좋아하지 않았다. 전통적으로 내려오는 법첩을 철저히 고수한 후, 법고창신法古創新의 정신 속에서 참다운 서예가 탄생될 수 있다는 것이 그의 일관된 주장이었다.

김응현은 서예평론을 개척한 인물이었으며, 국전 초기부터 한국서단에 대해 혹독한 비평을 가했다. 그토록 혹평을 했던 이유는 서예란 모름지기 '서법書法'으로부터 출발되어야 한다는 '근거우선주의'였다. 중봉을 특별히 강조하고 구궁지에 글씨를 쓰게 하고 법첩을 특별히 강조한 것 또한 서예의 근거를 중시하는 김응현의 서예론을 반영한 것이었다.

오늘날의 서예는 타 장르와의 융합을 강조하는 사회적인 환경 속에서 자기를 표현하는 자유가 과거보다 훨씬 더 다양해지고 넓어졌다. 모든 것이 개방되고 수용되는 분위기 속에서 재미있고 흥미로운 서예가 확산되고 있다. 그러나 서예라고 할 수 없는 정체불명의 작품들이 많아지고 있어 서예의 존립

마저 위태롭게 한다. 그런 견지에서 볼 때, 김응현의 서예가 현대에 주는 의미는 크다. 김응현은 서예는 모름지기 기본기를 튼튼히 다져야 그것을 근간으로 새로운 창신이 이루어진다고 보았다. 중요한 것은 그의 주장이 언행일치言行一致를 보이고 있다는 점이다.

김응현의 서예작품은 전통적인 임서작품과 현대적인 창작품 할 것 없이 모두 훌륭하다. 현대의 서예가들은 이 점에 대해 깊이 통찰할 필요가 있다. 김응현은 이미 고인이 되었다. 그러나 그가 남긴 서예정신은 아직까지 생생하게 국내외 서예가들의 마음속에 기억되고 있다. 그의 한 예로서 중국에서는 1990년대에 김응현의 개인전을 보고 감동을 받은 청장년작가들이 이미 원로 서예가가 되었는데도 김응현의 서예를 잊지 못하는 사람이 많다. 그의 비결이 무엇인지를 한국의 서예가들은 깊이 생각해야 한다. 서예는 문인으로부터 출발한 문화이므로 학술적인 면모가 강하다. 오늘날의 서예는 지나치게 실기위주이며 기능에 편중되어 있다. 그런 견지에서 볼 때, 이론과 실천을 병용하여 고법을 재해석하고 새로운 서예조형체계를 구축한 김응현의 서예는 오늘을 살아가는 서예인들에게 시사하는 바가 크다.

평보 平步 서희환 徐喜煥

1934 — 1995

서희환은 1968년 제17회 국전國展에서 이른바 국문전서체國文篆書體로 쓴 <조국강산>을 출품하여 대통령상을 수상한다. 그 후 스승의 서풍에서 벗어날 수 있는 새로운 출구를 찾고자 서예의 근원적 문제에 대해 고민한다. 이후 그가 새롭게 주목한 것은 훈민정음 해례본이었다. 해례본체의 기계적이고 무감성적인 자형字形에 갑골문과 한대漢代의 예서隸書, 육조체六朝體 등 각종 금석문金石文에 구현된 생동감을 작품에 접목시켰다. 이로써 서희환은 예스러우면서도 현대감 넘치는 한글 서풍을 창출하였다.

작품해제: 김남형

기미독립선언서

서희환
1975
종이에 먹
124×434cm
개인소장

오등은 자에 아조선의 독립국임과 조선인의 자주민임을
선언하노라 차로써 세계만방에 고하야 인류평등의 대의
를 극명하며 차로써 자손만대에 고하야 민족자존의 정권
을 영유케 하노라 반만년역사의 권위를 장하야 차를 선
언함이며 이천만민중의 성충을 합하야 차를 포명함이며

민족의 항구여일한 자유발전을 위하야 차를 주장함이며
인류적양심의 발로에 기인한 세계개조의 대기운에 순응
병진하기 위하야 차를 제기함이니 시천의 명명이며 시대
의 대세이며 전인류공존동생권의 정당한 발동이라 천하
하물이던지 차를 저지억제치 못할지니라

과거한지라 아생존권의 박상됨이 무릇 기하이며 심령상
을 인침략주의 강권주의의 희생을 작하야 유사이래누천
년에 처음으로 이민족겸제의 통고를 상한지 금에 십년을
발전의 장애됨이 무릇 기하이며 민족적존영의 훼손됨이
무릇 기하이며 신예와 독창으로써 세계문화의 대조류에
기여보비할 기연을 유실함이 무릇 기하이뇨

전의 장애됨이 무릇 기하이며 민족적존영과 국가적염의
의 압축소잔을 흥분신장하려 하면 각개인격의 정당한
발달을 수하려 하면 가련한 자제에게 고치적재산을 유
여치 아니하려 하면 자자손손의 영구완전한 경복을 도영
하려 하면 최대급무가 민족적독립을 확실케 함이니 이천
만각개가 인마다 방촌의 인을 회하고 인류통성과 시대양
심이 정의의 군과 인도의 간과로써 호원하는 금일 오인은
진하야 취하매 하강을 좌절치 못하랴 퇴하야 작하매 하
지를 전치 못하랴

병자수호조규이래 시시종종의 금석맹약을 식하얏다하야
일본의 무신을 죄하려 아니하노라 학자는 강단에서 정치가
는 실제에서 아조종세업을 식민지시하고 아문화민족을 토매
인우하야 한갖 정복자의 쾌를 탐할뿐이오

요아의 구원한 사회기초와 탁락한 민족심리를 무시한다
하여 일본의 소의함을 책하려 아니하노라 자기를 책려하
기에금한 오인은 타의 원우를 가승치 못하노라 금
무하기에금한 오인은 숙석의 징변을 가승치 못하노라 금
일 오인의 소임은 다만 자기의 건설이 유할뿐이요 결코 타
의 파괴에 재승치 아니하노라 엄숙한 양심의 명령으로써

편을 듯우정하여 희생이 되는 자외우를 리함과

오상태를 개선광정하여 자연우함리한 정정대원으로 꾀

환승게함이로 다당초에 민족적요구로서 출승지아니한

양국합병의 끝과 가필경 고식적위압과 차별적불평과 통

게숫자상의 허식의 하에서 이해상반한 양민족간에 영원

히화동할수없는 원구를 거익심조하는 금래실적을 환하

라용명과 감으로써 구오를 화정하고 진정한 이해와 동정

에기복한 우호적신국면을 타개함이 피차간 원화소복하

념첨젼임을 명지할것이 아닌가 또 이천만 함분축원의 민

을 위력으로써 구속함은 다만 동양의 영구한 평화를 보장

하는소이가 아닐뿐아니라 차로 인하여 동양안위의 주축

인사억지ㄴ인의 일본에 대한 위구와 시의를 갈수록 농후

승게하여 그결과로 동양전국이 공도동망의 비운을 초치

할것이 명하니 금일 오인의 조선독립은 조선인으로 하여

금정당한 생영을 수승게 하는동시에 일본으로 하여금 사

로로서 출하여 동양지지자인 중책을 전상게 하는ㅆ며

최대급무,라민족적독립을확실승게함이니이천만각개
가인마당방촌의인을회하고인류통성과시대양심의정
의의군과인도외간과로써호원하는금일오인은진하여
취하매하강을좌승지못하라퇴하여작하매하지를전승
지못하라병자수호조규이래시시종종의금석맹약을식
하였당하여일본의무신을죄하려아니하노라학차는강
탄에서정치가는실제에서아조종세업을식민지시하고
아문화민족토매인우,하여한갓정복자의쾌를탐할했이

요아의구원한사회기초와탁락한민족심리를무시한다
하여일본의소의함을책하려아니하노라자기를책려하
지에큼한오인은타의원우를숭지못하노라현재를주
무하리에큼한오인은숙석의징변을가승지못하노라금
일오인의소임은다만자기의건설이유할뿐이요결코타
의파괴에재승지아니하노라엄숙한양심의명령으로써
자자의신운명을개척함이요결코구원과일시적감정으

조국강산

서희환
1969
종이에 먹
98×38×(2)cm
국립현대미술관 소장

강 흘러 바다에

서희환
1974
종이에 먹
200×50cm
국립현대미술관 소장

높이 올라 멀리 보라

서희환
1978
종이에 먹
84×64cm
국립현대미술관 소장

1978년에 쓴 이 작품에는 1970년대 초반까지 남아있던 소전풍 국문전서의 잔흔이 사라지고 필에 금석기와 아울러 작가가 강조했던 이른바 '질김의 질감'이 뚜렷이 드러나 있다. 자형은 세로길이가 긴 장방형을 유지하면서 무리한 곡선 획을 배제하고 초성, 종성 혹은 특정 필획을 강조하는 한편 개성적인 장법을 과감하게 시도함으로써 현대인들이 향수享受할 수 있는 조형질서를 탐색하려는 의지를 보여준다. 그러나 작가의 의도가 필획 자형 장법 등에 뚜렷이 드러나 다소 작위적인 느낌을 준다.

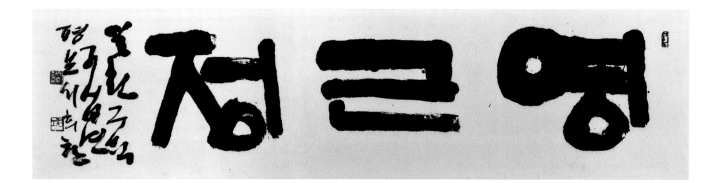

영근정
영근정기

서희환
1990
종이에 먹
34×134.7, 68.4×131.3cm
개인소장

훈민정음

시희찬
1985
종이에 먹
51×98.5cm
개인소장

이 작품은 일견 훈민정음 해례본을 위시한 한글창제 당시의 서체를 충실히 임모한 듯하다. 그러나 해례본류 서체의 필획이 기계적이고 무감성적인데 비하여 거친 질감의 지면에 원추형 모필이 특성을 살려 필획에 미세한 변화를 줌으로써 갑골문, 한예, 육조 등 금석문의 필획에 내제된 생동미를 구현해내고 있다. 자연스럽게 그은 테두리 선과 흘림체의 낙관글씨는 해례본체의 단순성과 경직성을 보완하고 있으며, 작품의 상, 하, 중간, 행간 등에 여유 있는 여백을 둔 것 또한 해례본체 필획의 극히 제약된 단순성 극복에 기여하고 있다.

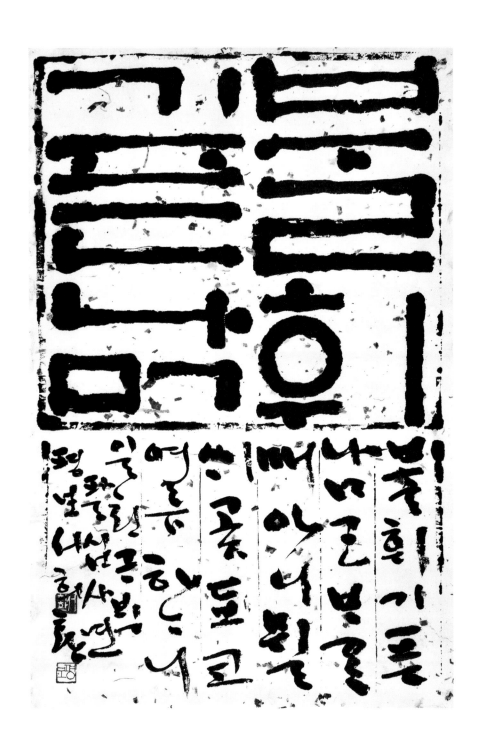

불휘기픈낡

서희환
1984
종이에 먹
99×68cm
개인소장

　이 작품은 대단히 특이한 장법으로 지면이 구획되어있다. 묵선으로 테두리를 그어 상하로 지면을 분할하고 윗부분에는 해례본체에 바탕을 둔 큰글씨, 아랫부분에는 흘림체의 작은 글씨로 작품을 완성하였다. 큰 글씨 다섯 자는 결구와 장법에서 세련된 기하학적 공간 창출을 시도한 흔적이 역력하며 정적인 긴장감이 서려있다. 활달한 필치로 거침없이 써내려간 아랫부분의 작은 글씨는 생동감이 넘치고 호방하여 윗부분의 긴장감을 이완시킴으로써 작품의 전체적인 조화에 기여하고 있다.

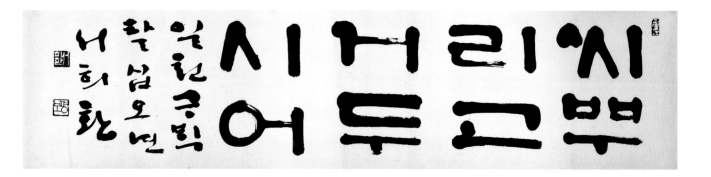

씨뿌리고 거두시어

서희환
1985
종이에 먹
29.2×124.3cm
개인소장

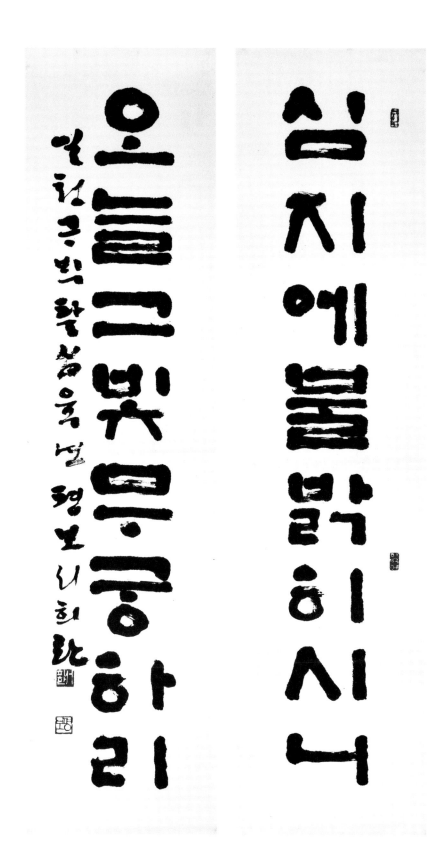

심지에 불 밝히시니

서희환
1986
종이에 먹
135×35×(2)cm
개인소장

대련으로 구성된 이작품은 해례본체의 자형에 바탕을 두고 있으나 원추형 모필의 특성을 살려 자연스럽게 운필함으로써, 대자大字 한글대련 작품이 성취하기 어려운 장중한 안정감과 은밀한 생동감을 동시에 구현하고 있다. 즉 먹물의 윤갈潤渴에 따라 저절로 생겨난 자연스러운 비백, 필획의 조세粗細, 간결하면서도 활달한 낙관 글씨 등으로 해례본체의 경직성을 극복한 것이다. 작가의 지론이었던 "한문 서예의 고졸한 획, 웅장한 필세를 한글에 불어넣어 새로운 한글 서예를 창조해낸 것"이다.

십장생송

서희환
1989
종이에 먹
96.5×60.5×(2)cm
개인소장

1989년 작인 <십장생송>은 필획, 결구, 행법, 장법 등 서예를 구성하고 있는 핵심적 요소에서 작가의 특성을 뚜렷이 드러내는 작품이다. 자형은 해례본체에 바탕을 두고 있으나 필획의 크기, 형태 등이 일정한 틀에서 벗어났고 필획의 굵기 또한 균일하지 않으며, 행은 들쑥날쑥하다. 꾸밈없는 필획으로 결구된 방형 글씨로 지면을 꽉 채웠지만 빽빽한 솔숲처럼 싱그러운 생명감이 어려 있다. 이러한 특성을 통해 작가가 도달하려 했던 예술의 경계를 감지할 수 있다.

조국강산

서희환
1990
종이에 먹
63.5×94cm
개인소장

풍년비 들에차

서희환
1992
종이에 먹
158×101cm
개인소장

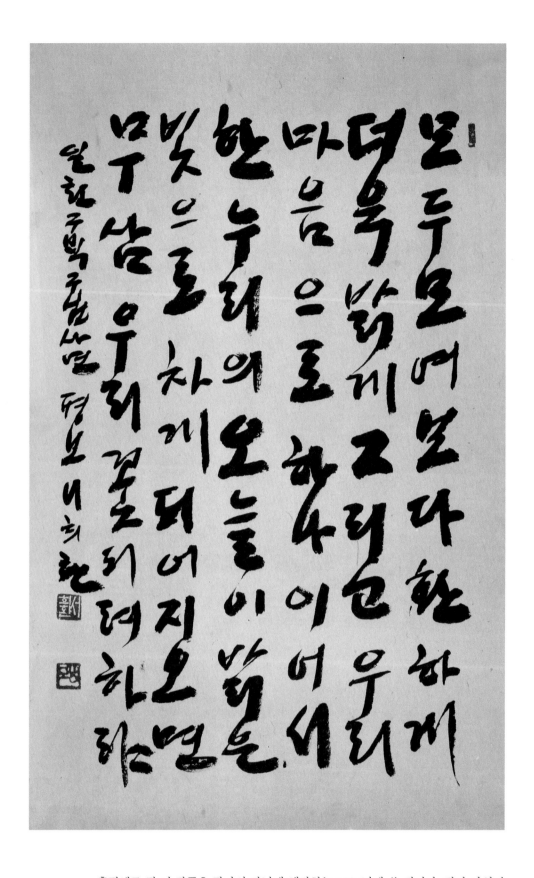

모두 모여

서희환
1994
종이에 먹
71×44.5cm
개인소장

흘림체로 된 이 작품은 작가의 만년에 해당하는 1994년에 쓴 것이다. 작가 자신이
밝혔듯이 평보의 흘림체는 호남지방 토반土班들의 흘림체에 바탕을 두었다. 작가가
이 서체를 선호한 것은 원초적인 생명감이 생동하는 토반들의 한글 흘림체가 작가의
심미 정서에 근접했기 때문일 것이다. 이 작품은 거칠고 투박하며 글씨의 크기, 방향,
행 등이 무질서한 듯하지만, 자연스러운 운필에서 비롯된 거침없는 필세가 빚어내는
살아 움직이는 기운이 어우러져 오묘한 미적 질서를 이루고 있다.

서희환, <서희환 일기>, 1957.5.13.,
33.5×19cm, 개인소장

서예 "독립선언문"을 착수했다.

이것이 하나의 작품으로
품위를 갖추어 질때
또 하나의 기쁨으로
나는 사는 것이다.

잔글씨기 때문에
세밀한 신경을 쓰지
않을 수 없다.

머리가 아프고 몸이
피로하다.

이데로 누워야 하나?

서희환, <서희환 일기>, 1957.11.24.,
33.5×19cm, 개인소장

제 1회 한글서예 발표전을 맞으며

일년의 계획이 결실되는 날이다.
아니 지금까지 살아온 생生이 종합 발표되는 날이다.
흐뭇하고 것잡을 수 없는 심정이다.

아무튼 노력의 열매는
결코 헛되지 않으리라.

8일日간의 발표에서
나는 나를 다시 찾는 생生이다.

서희환, <서희환 일기>, 1957.11.25.,
33.5×19cm, 개인소장

소전素筌 손재형 선생님先生任이 찾아 주셨다.
뜻밖의 호의와 격려 호평에 이번
발표가 이것으로 끝이라 해도 성공
이라 생각生覺했다.

모시고 싶어도 모실 수 없는 선생님을
모신 기쁨과 가능의 대결속에
인생은 성장해 갔다.

다음 국전에는 기어이 대가를 걷으리라고
마음의 다짐을 두었다.

"모신분" 철에 축서를 써주신 것은
기적이요 나의 자랑이요 보람이 아닐 수 없고

뜻깊은 일순에서 서예가 이루는 뜻을
또 한 번 알았다.

서희환 제자題字, 황순원 저,
『탈』, 문학과 지성사 , 1976,
개인소장

서희환 제자題字, 『한글학회50년사』,
한글학회, 1971, 개인소장

서희환, <서예 초고草稿>, 1956.12.11.,
33.5×19cm, 개인소장

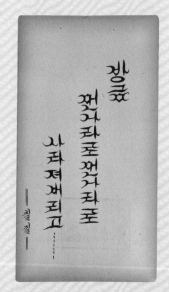
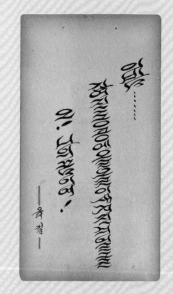

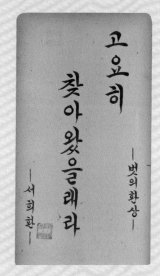

서희환, 에스키스, 1950년대, 각 33.5×19cm, 개인소장

평보平步 서희환徐喜煥(1934-1995)
한글서예의 새 지평을 열다

김남형

계명대학교 명예교수

도1. 서희환, <조국강산>, 1968

"나의 목표는 한문서에서 느낄 수 있는 서기書氣와 문기文氣 어린, 그리고 생동감 있는 서예미를 우리 국문에 불어넣는 것이다. 한문서의 '고졸한 필획' '웅장한 필세' '심오한 묘미'를 우리 국문서에 불어넣어 새로운 우리 국문서를 창조하는 것이다." 한글 서예의 신경지를 개척한 평보 서희환(1934-1995)의 「나의 국문 서예론」 가운데 일부이다.

무엇을 어떻게 표현하겠다는 작가의식이 수반되지 않은 창작 행위는 있을 수 없다. 전남 함평 출신으로 1955년 광주 사범학교를 졸업한 후 20세기를 대표할만한 선각적先覺的인 서예가 소전 손재형(1903-1981)의 문하에 입문한 서희환의 40년 서예 여정에서 핵심이 된 창작론이 바로 "한문서의 그 좋은 획을, 그리고 그 여운을 우리 문자에 응용하는 것"이었다. 이러한 서희환의 창작론은 전통의 창조적 계승을 중요하게 여겼던 성당 김돈희(1871-1936)에서 손재형으로 이어지는 서맥의 개방적 서예 인식과도 깊은 관련이 있는 것으로 판단된다. 서희환이 1968년 제17회 국전에서 이른바 손재형의 국문전서체로 쓴 <조국강산>도1을 출품하여 최고상인 대통령상을 수상하자 이 작품의 서품에 대한 전통서법 고수론자들의 비판이 이어졌다. 당시 서희환의 대응논리 또한 '전통을 바탕으로 한 새로운 서예상 창조'였다.

대통령상 수상 후 그는 '국문전서'라는 스승의 울타리를 벗어나기 위한 예술적 고뇌와 새로운 조형시험에 몰입한다. 고도의 예술성이 담보된 새로운 서예상을 창조하기 위한 각고刻苦의 정진은 국전대상 수상 이후 국전 초대작가, 심사위원, 운영위원, 동아미술제 심사위원, 대학미전 운영위원, 수도여자사범대학(세종대) 교수 등 다양한 사회활동 속에서도 지속됐다. 이와 관련하여 주목되는 것은 서희환이 견지했던 '수守·파破·리離'라는 예술적 자아완성의 방법론이다. 이 세 글자를 이정표 삼아 서희환의 서예 여정과 성취하고자 했던 예술적 경계를 추적할 수 있다.

서희환이 스승의 국문전서 서풍을 충실히 학습한 시기는 1970년 이전까지였던 것으로 판단된다. 한글과 한자의 구조적 차이를 전서의 필획과 자형을 응용해 극복하고자 한 손재형의 국문전서는 새로운 한글 조형을 창조했으나 수직·수평 획이 주축을 이루고 있는 한글자형에 가로보다 세로가 긴 곡선 위주의 전서자형을 접목하여 체계화하는 데는 고도의 조형적 모험이 수반되

었다. 제작 원리가 상이한 두 문자의 자형을 물리적으로 일치시키려는 시도는 일정한 한계를 내포하고 있기 때문이다. 1970년대 이후 서희환의 작품에는 국문전서의 틀에서 벗어나기 위한 예술적 고뇌의 자취가 나타나기 시작한다. 1972년 작 <훈민정음서>도2, 1973년 작 <강 흘러 바다로> 등에서 확인할 수 있듯이 이 무렵 평보는 작품 내의 조형질서에 일관성을 부여하기 위해 무리하게 획을 구부려 곡선으로 만들거나 초성의 크기를 지나치게 크게 혹은 작게 표현하던 결구방식에서 벗어나려는 의도를 뚜렷이 보여준다.

도2. 서희환, <훈민정음서>, 1972

스승의 가르침을 묵수하는 '수守'의 단계를 지나 독창적인 조형 세계를 탐색해 나가는 '파破'의 단계에서 서희환이 가장 주목한 것은 한글 창제 당시의 서체인 해례본체이다. 「나의 국문서예론」에서 서희환은 "나의 국문서예 연구 과제는 국문의 원형을 변질한 어떤 새로운 형태보다는 있는 그대로의 격 있는 획의 구사로 보다 생명감 있는 국문의 서예작품을 창조하는 데 있다."라고 선언하여 이후 작가가 나아갈 서예여정을 시사하고 있다. 서희환은 해례본체의 특성에 대해 "획의 강인성과 금석 분위기로 그 단순성을 극복하고 있으며 짜임새도 극히 제약된 단순성 위에 치밀한 포치를 보이고 있는 것"으로 파악했다. 그러나 해례본체는 기계적이고 무감성적인 종획과 횡획, 그리고 컴퍼스로 그린 듯한 원과 글자의 중심을 가운데에 고정시킨 정방형 또는 장방형의 장중한 자형으로 이루어져 있어 서예술의 근간이 되는 기운생동의 자연미를 찾기는 어렵다. 1981년에 발표한 「한글서예 창조적 연구」에서 서희환은 이러한 해례본체의 한계를 극복하기 위해서는 갑문甲文, 석문石文, 한예漢隸, 육조六朝 등 금석문에 구현된 생동미를 한글에 접목시켜야 함을 강조했다. 예스러우면서도 현대인의 심미 정서에 감동을 줄 수 있는 새로운 서예상을 추구한 것이다. 서희환이 '꾸밈이 없으면서도 원초적인 생명감이 생동하는 토반들의 한글 흘림체에 주목한 것'은 여기에서 해례본체의 한계 극복 가능성을 발견했기 때문일 것이다.

도3. 서희환, <달아>, 1975

1974년 작 <노고지리>, 1975년 작 <달아>도3등은 해례본체 자형을 바탕으로 하여, 돌에 새긴 듯이 주경遒勁한 필획이 오랜 세월 풍우에 마모되어 획의 일부가 떨어져 나간 것처럼 군데군데 비백 필획으로 여백을 남김으로써 장중하면서도 감성적인 조형미를 획득하고 있다. 그러나 일부 필획에는 국문전서의 잔흔이 남아 있다. 1978년 작 <높이 올라 멀리 보라>, 1981년 작 <용비어천가>등에는 국문전서와 유사한 필획이 사라지고 「수파리의 변」에서 작가가 강조한 '질김의 질감'이 뚜렷이 나타난다. 다만 기존의 틀에서 벗어나려는 작가의 의도가 지나치게 개입함으로써 필획, 자형, 장법 등이 작위적이고 부자연스러운 느낌이 든다. 1983년 작 <조국에 대한 긍지>에는 일정한 굵기의 필획, 해례본체와 유사한 자형, 무심한 운필 등 이전 작품과는 달리 '졸박함', '자연스러움'을 지향하는 작가의식이 드러나 있다. 이를 통해 신경지를 펼쳐 나가는 '리'의 단계에서 작가가 작품에서 구현하고자 했던 풍격을 감지할 수 있다.

서희환은 「한글서예 창조적 연구」에서 "우리 한글 글씨가 생동감 넘치고 호방하며 문기 어리고 신운이 감도는 경지까지 이르도록 해야 한다."라고 하여 궁극적으로 자신이 추구해나갈 이상적인 서예상을 암시하고 있다. 「수

도4. 서희환, <늘 푸른 생활의 빛이고저>, 1991

도5. 서희환, <십장생송>, 1988

도6. 서희환, <한석봉시>, 1988

파리의 변」에서는 '천진', '질박', '무애', '탈속', '원초적 생명감' 등 자신이 도달하기를 염원하는 서예술의 미적 특성을 적시하고, 이러한 풍격이 작가의 작위가 개입되지 않은 무념의 경境에서 이루어져야 함을 강조했다. 서희환이 궁극적으로 도달하고자 한 경지가 바로 서예술의 근원이자 귀착점인 '자연스러움', 즉 자연의 질서와 조화에 합치하는 풍격인 것으로 해석된다. 인위적이고 생동감이 미흡한 해례본체의 필획과 자형을 유지하면서 '자연스러움'이라는 해례본체의 그것과는 거리가 먼 풍격을 구현하는 것은 타고난 감성과 비상한 연찬이 요구되는 지극히 어려운 과제이다. 1970년대 이후 평보가 걸어온 예도藝道는 이 지난한 과제 해결을 위한 고뇌에 찬 탐색의 여정이라고 할 만 하다. 1980년대 중반 이후의 작품들은 그가 최종적으로 이루고자 한 서예상에 접근하고 있음을 보여준다. 1989년 작 <아버지의 기도>, 1991년 작 <늘 푸른 생활의 빛이고저>도4등은 무심히 써 내려간 필획들의 크기·형태 등이 일정한 틀에서 벗어났고 획의 굵기는 균일하지 않으며 행은 들쑥날쑥하다. 장법 또한 균제미에는 아무런 관심이 없는 듯, 먹물이 묻어나올 듯한 필획과 먹물이 줄어들면서 나타난 비백 등이 자연스럽게 조화를 이루고 있다. 흘림체로 써내려간 방서도 해례본체의 본문 글씨와 절묘하게 어울린다. 1988년 작 <십장생송>도5은 고졸한 필획으로 결구된 방형의 글씨가 지면을 꽉 채웠지만 빽빽한 솔숲처럼 싱그러운 생명감이 어려 있다. 거침없는 흘림체로 운필한 1988년 작 <한석봉시>도6, <산에서 우는 작은 새요>등은 생동감이 넘치고 호방하면서도 격조 높은 문기가 가득하다.

　　한글서예가 조형예술의 장르 가운데 하나로 인식되기 시작한 20세기 전반 이후 선각적인 서예가들에 의해 지나치게 기교적이고 일률적인 균제미에 편중된 궁체를 대신할 수 있는 새로운 한글 서예상을 창출하려는 예술적 모험이 시도되었다. 예서 필법을 해례본체에 이입한 김충현의 고체, 전서의 필획을 원용한 손재형의 국문전서, 안진경체 해서의 필법을 한글에 접목시킨 김기승의 원곡체 등이 그것이다. 이들이 시도한 한글서체는 나름대로 새로운 조형미와 조형적 일관성을 갖추고 있다. 그러나 이들은 한글과 한문의 구조적 차이를 완전히 극복하지 못했거나 현대인의 미감에 부응할 만한 다양한 조형으로 진화할 수 있는 가능성이 부족하다는 한계를 지니고 있다. 반면 서희환은 자연스러움을 이상적 풍격으로 상정하고 해례본체에 바탕을 두면서 역대 금석문의 필획을 원용하여 생동감과 조형적 변신의 가능성이 다분한 서풍을 창출했다. 서희환이 자신의 서예 여정에서 최종적으로 도달하고자 한 풍격이 바로 자연의 법칙에 순응하는 '자연스러움'이었고, 이는 공감대 형성의 폭이 무한히 개방된 미적 범주이다.

서예 교본 및 서예교과서의 쓰임과 활용

한국 서예의 발전을 위해서는 서예 교육이 필수이다. 이와 관련하여 사회교육의 일환으로 활용하는 서예교본書藝敎本과 정규교육의 일환으로 현재 초중고 각급 학교에서 사용하는 서예 영역 관련 미술교과서가 존재한다. 사회교육용 서예교본이나 학교교육용 서예교과서는 그 내용이 한글이나 한자쓰기, 서예 이론으로 구성되어 있으며, 이 책의 저자가 대부분 서예가들이란 점에서 흥미롭다. 이 책들에 수록된 서제書題의 필사수준筆寫水準이나 서풍은 창작적인 작품성보다는 배움의 본보기인 모범성에 치중하였음을 당연하다.

서예가들이 집필한 서예 교본은 그 서체의 종류나 문자의 종류, 서체의 내용과 분량이 다양하고, 그 수준은 학생용 서예교과서보다 비교적 높다. 저자인 서예가의 수준에 따라 교본의 격이 천차만별로 나타난다. 일례로 일중 김충현이 지은『국한서예國漢書藝』,『서예집성書藝集成』,『우리글씨 쓰는 법』은 교본으로 서예 입문생들이 한자와 한글쓰기 학습에 많이 활용했고, 갈물 이철경이 쓴『한글글씨체』등은 한글궁체 쓰기 입문서로 활용되었다.

서예교과서는 교육부제정 정규 미술과 교육과정에 의한 미술교과의 1개 영역으로 초중고등학교에서 학습할 수 있도록 수준차를 두어 편찬하되, 서체의 수준이나 내용을 국가기관의 검증을 거쳐 편찬되었다. 그러므로 교과서 안의 글씨들은 검증받은 서예 글씨라는 점에서 주목할 만 하다. 초중고 서예교과서를 가장 많이 집필한 근현대 서예가로는 일중 김충현과 갈물 이철경을 들 수 있고, 그 외로 검여 유희강, 학남 정환섭 등도 교과서를 남겼다.

서예영역 교과는 각급 학교 미술과 서예영역으로 해방 직후부터 1980년대까지 '습자-글씨본-서예' 등의 별책 국정교과서로 대략 20%의 비중으로 편찬되었으나, 80년대 이후 현재까지는 검인정 미술과 교과서에 통합되면서 7%라는 극히 적은 비중으로 편찬되고 있어 안타깝다. 이러한 현상은 독립교과로 서예교육을 강화하는 중국이나 일본에 비해 너무나 뒤떨어지는 현상이다.

일중 김충현이 저술한 교본과 교과서 서체는 판본체와 궁체의 정자체와 흘림체가 주류를 이루었다. 갈물 이철경이 저술한 교과서에는 주로 한글의 정자체와 반흘림체를 수록하였다.

이들 교과서의 서제書題(쓰기 제목 및 문장)는 초중고등 학생들의 수준을 고려하여 적게는 2자 쓰기에서 많게는 50여자 쓰기로 제시됐고, 배자형식은 가로쓰기보다 세로쓰기를 위주로 하였으며, 서체로는 정자쓰기에서 흘림체 쓰기로 난이도를 고려하여 편찬하였다.박병천

『보통학교학도용습자첩』권 2, 조선총독부, 1911, 개인소장

『보통학교습자첩』권 2, 조선총독부, 1912, 개인소장

『보통학교습자첩』제 2학년용 상, 조선총독부, 1924, 개인소장

문부성, 심상과용『소학서방수본』제 6학년 하, 조선총독부, 1926, 개인소장

『보통학교서방수본』제 2학년 상, 조선총독부, 1936, 개인소장

『서방수본』제 1학년, 조선총독부, 1936, 개인소장

『서방수본』제 5학년 하, 조선총독부, 1937, 개인소장

이철경, 『한글글씨체』첫째권, 청구사, 1946, 갈물한글서회 소장

이철경, 『한글글씨체』둘째권, 청구사, 1946, 갈물한글서회 소장

유희강, 『모범중등글씨본』, 동아출판사공무부, 1959년, 성균관대학교박물관 소장

김충현, 『배우고 본받을 편지체』, 문운당, 1948, 일중선생기념사업회 소장

김충현, 『우리글씨쓰는법』, 문교사, 1948, 일중선생기념사업회 소장

일중 김충현, 『펜습자』, 한미문화사, 1952, 일중선생기념사업회 소장

이철경, 『초등글씨본』 4학년, 대도문화사, 1959,
갈물한글서회 소장

이철경, 『초등글씨본』 5학년, 대도문화사, 1960,
갈물한글서회 소장

김충현, 『중등글씨체』1, 2, 문해사, 1950, 일중선생기념사업회 소장

김충현, 『중등글씨체』3, 창인사, 1949,
일중선생기념사업회 소장

김충현, 『중등글씨체』3, 경위사, 1949,
일중선생기념사업회 소장

김경원, 『중등 글씨본』2, 민중서관, 1953, 개인소장

김충현, 국민학교 『쓰기』2, 5·6, 대재각, 1954, 일중선생기념사업회 소장

김충현, 국민학교 미술과『쓰기』5, 6, 정민문화사,
1956, 일중선생기념사업회 소장

김충현, 『중학서예』 3, 창인사, 1956, 일중선생기념사업회 소장

김충현, 『고등서예』, 창인사, 1956, 일중선생기념사업회 소장

이철경, 중학교『글씨본』 1, 우종사, 1956, 갈물한글서회 소장

이철경, 중학교『글씨본』 2, 우종사, 1958, 갈물한글서회 소장

이철경, 중학교『글씨본』 3, 우종사, 1959, 갈물한글서회 소장

이철경, 『중등글씨본』 2, 3, 우종사, 1961, 갈물한글서회 소장

정환섭, 『중학서예』, 장학출판사, 1971, 개인소장 유희강, 『모범 중학 글씨본』, 일지사, 1972, 성균관대학교박물관 소장

유희강, 인문계고등학교 『모범서예』 1, 일지사, 1973, 성균관대학교박물관 소장

박병천, 중학교 『서예』, 삼중당, 1983,
개인소장
박병천, 고등학교 『서예』, 삼중당,
1984, 개인소장

박병천, 중학교 『서예』 교사용 지도서,
삼중당, 1984, 개인소장
박병천, 고등학교 『서예』 교사용 지도서,
삼중당, 1984, 개인소장

박병천, 고등학교 『서예』, 금성교과서,
1997, 개인소장

한국 근현대 서예의 흐름

김양동
계명대학교 석좌교수

I. 서예의 존재는 무엇이며 그 가치는 무엇인가?

서예는 여러 예술 가운데 가장 인문학적인 성격이 짙다. 내용과 형식, 소재와 정신이 모두 인문학의 종합이다. 문자의 예술이기 때문에 더욱 그렇다. 정신과 방법 면에서 서예만큼 전통적 고유성과 역사적 계승성이 강한 분야가 없다. 이 문화를 누리고 구사하는 층위도 지식계급 이른바 선비, 문사들이라는 점에서 이 분야의 특색은 더욱 두드러진다.

인류, 특히 동아시아의 인류는 지식을 저장하는 기록 문자를 미적 대상으로 삼아 문방사보文房四寶라는 표현 도구를 사용하여 인간의 정서를 아름답게 표현하는 예술 행위인 서예를 수천 년간 계속해 왔다. 여기서 중요한 것은 문자 기호라는 단순한 소재와 제한된 표현 도구인 지필묵연紙筆墨硯만을 가지고 인간의 사유와 감성을 표현해내는 행위를 수천 년간 변함없이 지속해 왔다는 그 사실이다. 그것은 인류문화사에서 의식주가 아닌 것으로 이루어낸 참으로 위대한 일이 아닐 수 없다. 지구상에서 수많은 문자가 명멸되고 그 기록 방법도 수없이 변천, 소멸되어왔던 점을 볼 때, 3000년이 넘는 한자 서예의 역사와 예술적 행위의 위대성은 빼어난 인류 문명의 승리인 것이다.

서예는 오랜 세월을 거치고도 재료와 표현 방식이 거의 변함없다는 것이 약점이자 장점이다. 다른 예술에 비하여 거의 변함이 없는 서예의 양식은 예술의 생명인 변화와 창조라는 측면에서 기본적으로 어긋나는 한계를 수반하지만, 도리어 그런 구속과 한계를 초월해 즐기면서 미의 극대화를 추구하는 특성 때문에 동양예술의 정수인 절제와 여백의 미학에 닿을 수 있게 된다. 또 그러한 정신과 철학이 내재된 예술이기 때문에 수련을 통하여 인간의 사유思惟 세계를 다스리고 인간을 철학적으로 인간답게 만들며 동양적인 도道와 선禪의 경지로 나아갈 수 있게 한다. 이것이 서예가 지닌 역사적 존재 가치이자 철학적 의미이며 예술적 특성이라 할 것이다.

서예는 동양의 지역문화의 하나지만 그 철학적, 미적 가치는 서양의 미를 압도할 수 있는 힘이 있는 예술이다. 흑백 음양 대비의 강렬함, 유동하는 필력에서 내뿜는 에너지의 분출, 고도로 간결하고 함축적인 절제의 미학은 현대미술의 핵심 그대로다. 품격과 여백, 그 미학에서 감지되는 동양 사유의 철

학적 깊이를 알면 왜 이 예술이 수천 년간 변함없이 인간의 영혼을 다스려 왔는가를 이해하게 된다.

II. 근대 서예의 전개와 양상

II장에서는 본 전시에서 다루는 서예가들에 대한 이해를 돕기 위해 한국 근대 서예를 간략히 살펴보도록 하겠다. 우선 18, 19세기 추사秋史와 추사서화파秋史書畵派의 등장이라는 근대 서예의 서막을 설명하고 다음은 갑오경장(1894) 이후부터 일제강점기(1910-1945)까지 이루어진 근대 서예의 성격을 가늠하고자 한다.

1. 근대를 향한 발걸음 : 추사 김정희 서예의 근대성과 현대성

▶ 탈중국脫中國과 서의 자아완성自我完成 – 추사체秋史體의 등장

김정희는 1810년(순조10) 24세 때 생부生父 김노경金魯敬(1766-1837)의 청국사행淸國使行에 수행할 기회를 얻어 북경에 가게 된다. 북경에서 청조淸朝의 최고 석학 담계覃溪 옹방강翁方綱(1733-1818)과 운대芸臺 완원阮元(1764-1849)에게 해동海東의 경술문장가經術文章家라는 칭송을 받으며 경학經學, 금석고증학金石考證學, 서화학書畵學에 대한 미지의 지식을 얻고 눈을 뜬 후 귀국한다. 귀국 후에도 추사는 지속적으로 북경의 명류들과 학연學緣과 묵연墨緣을 맺으면서 금석고증학金石考證學, 서화書畵, 도서圖書-전각篆刻, 시문詩文, 경학經學 등에 걸쳐 실사구시적 선진지식을 흡수하며 시야를 넓혀 나간다.[1] 그러나 김정희는 청조淸朝 문화를 받아들이되 모방이나 아류가 아니라 새로운 해석과 방법을 수용하여, 조선 서예의 완고한 누습과 풍토를 통렬히 비판하는 동시에 고유한 감각과 시대적 미감을 짚어내어 독자적인 성격의 서예를 지향하였다.[2] 그것은 '근도핵예根道核藝'의 정신으로 '문자향서권기文字香書卷氣'의 예술을 표방한 '서의 자아완성自我完成', 이른바 '추사체'의 등장이 바로 그것이다.

▶ 추사 바람과 추사서화파의 활동

실제 작품에서 추사는 서예를 획의 창조적 공간예술로 인식한 선각자였다. 금석학과 고증학을 바탕으로 비학에 근거를 두고 고예古隸, 와전문瓦塼文, 북위체北魏體 등을 선호했다. 대련, 장축, 색지, 문양지, 선면 등 다양한 지면을 이용하여 글씨의 대소자 배합, 좌우 방서傍書 등 종전에 볼 수 없었던 장법章法과 포치布置로써 신선미를 구사했다. 실사구시의 신학문과 신사조의 예술에 목말라하던 젊은 신진사류新進士類들과 중인계급의 서화가들은

1 김정희가 24세인 1809년 입연入燕해서 1810년 3월 귀국할 때까지 1년간 연경燕京에 머물면서 교유한 중국 명류들의 면면은, 주학년朱鶴年, 이심암李心庵, 이묵장李墨莊, 조옥수曹玉水, 서성백徐星伯, 홍개정洪介亭, 유삼산劉三山, 오난설吳蘭雪, 옹성원翁星原 등이다. 『완당선생전집』하, 〈題歐書化度寺碑帖後〉條, 신성문화사

2 김정희의 조선서예 비판 : 김정희가 조선 후기 서예가 이광사李匡師(1705-1777)가 쓴 〈서결(전편)〉의 자서自序에 해당하는 부분에 대해 비판한 〈서원교필결후書員嶠筆訣後〉가 대표적인 예이다. 〈서원교필결후書員嶠筆訣後〉(간송미술관 소장)는 2018년 대한민국의 보물 제1982호로 지정됐다.

이러한 서예의 새로운 얼굴을 대면하자 단번에 추사의 학문과 예술에 깊숙이 빨려 들어가 그를 추종하는 예단藝壇을 형성하게 된다. 그런 일군一群의 집단을 후세에 '추사서화파'라고 일컫는다. 『예림갑을록』에 남아있는 기록처럼 똑똑한 젊은 신진들을 이끌어 실제 학습과 비평을 병행하던 추사는 마침내 시대의 사표師表로서 조선예단朝鮮藝壇의 종장宗匠이 되어 조선의 근대적 문예활동을 이끌고 나간다. 그 시기는 18세기 중엽부터 19세기 말엽까지 약 100년이 넘는다. 1856년 추사 사후에도 추사서화파의 중심 인물인 역매亦梅 오경석吳慶錫(1831-1879)은 개화파의 비조鼻祖가 되어 추사서화파의 문예운동을 개화사상으로 변환하여 한국의 근대문예운동으로 발전시켜 나간다.

한국의 근대라는 말의 성격이 적용되는 시점은 조선의 학문과 사상에 일대 전환과 변혁의 바람이 불었던 때인데, 이 변혁과 전환의 사상적 주체는 18세기 영·정조 시대에 발생한 실사구시實事求是의 실학사상이다. 실사구시학은 조선의 모든 학문과 예술을 학중국學中國에서 탈중국脫中國으로 변혁하고 전환하여 판도를 완전히 바꾸어 놓았다. 탈중국을 김영호[3]교수는 '졸중국卒中國'으로 맛있게 표현한다. 중국을 졸업하고 마쳤다는 뜻으로, 곧 배우기를 끝내고 독자적인 세계를 열었다는 의미이다. 졸중국의 실제는 사상에서 다산茶山 정약용丁若鏞(1762-1836), 문학에서 연암燕巖 박지원朴趾源(1737-1805), 그림에서 겸재謙齋 정선鄭敾(1676-1759), 글씨에서 추사 김정희, 이 네 분을 대표적 인물로 꼽는다. 이 같은 실학은 18세기 조선을 사상의 전환 시대로 몰아갔다. 이 시대에 등장한 조선서단의 혜성과 같은 인물이 추사 김정희였다.

▶ 광개토태왕릉비의 발견

1876년 개항 이후인 19세기 중후반부터 갑오경장까지를 일컫는 개항기시대의 서예는 어떤 특별한 현상이 나타난 것은 없으나, 추사서파의 자아각성과 여항예인들의 평등사상이 곧 개화사상으로 발전하여 근대화의 선구적 역할을 했다고 볼 수 있다. 즉, 이 시기는 사상과 정치면에서 혁신하고자 하는 변혁의 시대였으나 서예는 아직 변혁에 이르지 못했다. 서예에 뛰어난 개화파 인물로는 박규수朴珪壽(1807-1876), 오경석, 김옥균金玉均(1851-1895), 김윤식金允植(1835-1922) 등이 있다. 흥미롭게도 이들 개화파의 글씨는 전아한 첩파帖派풍으로 앞의 추사서파에서 일어난 새바람이 계승되거나 발전한 것은 아니었다. 오경석은 청대 학풍을 강하게 받아들여 금석학과 전서, 예서에 뛰어났다. 김옥균은 일본 망명 당시 다수의 묵적을 남겼다. 요즘 일본 경매에서 수입되어온 그의 묵적을 많이 볼 수 있는데, 안진경 서법을 따른 유창한 필골筆骨이다. 이 시기에 일어난 특별한 사항 한 가지는 광개토태왕릉비의 발견이다. 1880년경 농부에 의해 발견된 광개토태왕릉비는 만주지역에서 정보수집활동을 수행하던 일본 포병 중위 사카와 가게노부(酒匂景信)에게 정보가 접수되었고, 사카와가 1882년 일부의 문자를 변조하여 1883년에 쌍구가묵본雙鉤加墨本을 만들고 보고서와 함께 일본군 참모부에 제출함으로써 알려지

3 김영호(1940-) : 경남 합천 출신, 경제학자, 전 경북대 교수, 경영대학원 원장, 전 산업자원부 장관, 전 유한대 총장, (현) 한일지식인회의 공동대표, 단국대 석좌교수, 편역·저『소치실록小癡實錄』, 서문당, 1976

게 되었다. 414년 건비建碑된 한국 최고最古, 최대의 금석문인 광개토태왕릉비의 발견으로 고구려사 연구는 물론이거니와 한국 서예의 뿌리와 한민족 미의 원형질을 소원溯源할 수 있는 길이 열리게 되었다.

2. 일제강점기까지 서단의 흐름과 경향

▶ 서화협회와 조선미술전람회 서도부書道部의 성격과 그 활동

일제강점기의 서단은 첫째, 망국의 비운을 필묵에 의탁하려는 저항파와 둘째, 친일의 수단으로 필묵을 이용한 순응파로 분류해 볼 수 있는데, 이 두 가지 경향은 그 시대에 놓인 서단의 한계이기도 하다. 저항파의 서예가들은 독립의 의지와 민족성의 고취를 서書로써 표현한 우국지사, 독립운동가, 민족계몽운동가들이 그 주축을 이룬다.[4]

일제강점기 서화계의 후진들을 양성하기 위한 기관으로는 1911년 한말 마지막 화원畵員이었던 심전心田 안중식安中植(1861-1919)과 소림小琳 조석진趙錫晉(1853-1920)이 주축이 된 경성의 서화미술회書畵美術會와 1914년 윤영기尹永基(1834-1926)가 지원 주도한 평양의 기성서화회箕城書畵會, 그리고 1918년 경성에서 조직된 서화협회, 1922년 대구의 석재石齋 서병오徐丙五(1862-1935)에 의한 교남서화연구회嶠南書畵研究會 등이 설립되어 활동을 전개했으나 서화협회를 제외하고는 모두 그 생명이 짧았다. 서화협회는 민족미술가들의 긍지와 자존심을 고양하고 미술발전과 후학 양성을 목적으로 조석진, 안중식, 강진희姜璡熙, 정대유丁大有, 현채, 김응원金應元, 정학수丁學秀, 강필주姜弼周, 오세창吳世昌, 김규진金圭鎭, 김돈희, 이도영李道榮, 고희동高義東 등 13인의 발기로 결성된 조선 유일의 미술 단체였다. 서화협회는 1921년부터 제1회 협전協展을 시작하여 1936년까지 15회의 전람회를 개최함으로써 민족 미술을 진작시키고 후진들의 진출을 고무했다. 오세창, 김용진金容鎭, 민형식閔衡植, 안종원安鍾元, 이한복李漢福, 손재형孫在馨, 강신문姜信文, 이석호李碩鎬 등은 회원으로 출품했고, 김문현, 정현복, 민태식, 윤석오, 윤제술, 원충희, 송치헌 등은 14, 15회전에서 응모·입선을 한 사람들이다.

일제는 민족작가들의 결집인 협전을 방해하고 경계하기 위해 1922년 총독부의 관전官展인 조선미술전람회(약칭: 선전)를 개최했으나, 협전은 이와 대치하여 끈질기게 지탱하여 나갔다. 그러나 총독부의 회유와 설득으로 인한 일부 발기인들의 이탈과 선전으로의 전향 그리고 사회적 인정의 퇴색, 궁핍한 재정 등으로 결국 1936년 15회 전시회를 끝으로 협전은 문을 닫고 말았다.

4 동농東農 긴가진金嘉鎭(1846 1922), 석촌石村 윤용구尹用求(1853-1939), 백당白堂 현채玄采(1856-1925), 계정桂庭 민영환閔泳煥(1861-1905), 한서翰西 남궁억南宮檍(1863-1939), 오세창, 성재省齋 이시영李始榮(1870-1953), 우하又荷 민형식閔衡植(1875-1947), 우남雩南 이승만李承晩(1875-1965), 백범白凡 김구金九(1876-1949), 안중근安重根(1879-1910), 영운穎雲 김용진金容鎭(1882-1968), 조소앙趙素昻(1887-1958), 해공海公 신익희申翼熙(1891-1956), 위당爲堂 정인보鄭寅普(1892-?) 등이 그분들이다.
친일 경향의 서예가로는 해사海士 김성근金聲根(1835-1918), 일당一堂 이완용李完用(1858-1926), 평재平齋 박제순朴齊純(1858-1916), 시남詩南 민병석閔丙奭(1858-1940), 무정茂亭 정만조鄭萬朝(1858-1935), 춘고春皐 박영효朴泳孝(1861-1936), 규원葵園 정병조鄭丙朝(1863-1945), 성당惺堂 김돈희金敦熙(1871-1939) 등인데, 그 가운데 이완용, 박제순, 민병석, 김돈희는 일제의 식민지 문화정책에 적극 참여하며 일제 통치의 현실을 따르는 파행적인 모습을 보여, 주체의식을 잃은 모순과 갈등의 주인공들이 됐다.

일제는 식민지 문화정책의 일환으로 1922년부터 제1회 선전을 개최하여 1931년 10회까지 서도부를 두었으나, 1932년부터는 서도부를 선전에서 분리, 조선서도전으로 변경하고 1934년까지 3회를 개최하는 형식을 갖추다가 끝내 그나마도 유명무실하게 폐지하여 버렸다. 선전에서 서도부의 분리와 푸대접은 서예가 미술이냐 아니냐 하는 한계성의 논란 때문이었다. 중요한 작가를 보면, 서예 쪽으로 오세창, 김돈희, 이한복, 서화 겸비 쪽으로 지창한池昌翰, 민영익閔泳翊, 서병오, 김규진, 김용진 등이 있으며 전각 쪽으로 오세창, 김태석金台錫 등을 들 수 있다.

III. 현대 서예의 전개와 흐름

정부 수립(1948년) 후 좌우 대립의 혼란 속에서도 제1회 대한민국미술전람회(국전)를 개최(1949년)한 이래 관 주도의 국전이 폐지된 시기(1980년)까지를 현대 서예 전기(1기)로 상정하고, 국전 폐지(1981년) 이후 관전이 민전民展으로 전환된 시점부터 현재까지를 현대 서예 후기(2기)로 정하여 개괄해보고자 한다.

1. 현대 전기(1948-1980)의 서예

▶ 해방 공간의 서예

광복이 되자마자 조선미술건설본부가 발족되었고(중앙위원장 고희동), 1945년 9월에 소전素荃 손재형의 주도로 조선서화동연회朝鮮書畵同研會가 조직되어 1년 뒤 1946년 8월 신세계백화점에서 제1회전이 개최되었는데, 그 명칭은 '해방전람회'였다.

해방전람회에서 빠진 성재惺齋 김태석은 대동한묵회大東翰墨會를 따로 조직하여 덕수궁에서 제1회 대동한묵회전(1946.6.21-6.28.)을 개최했다. 대동한묵회에 참여한 인사는 이승만, 김구, 이시영, 민형식, 몽양夢陽 여운형呂運亨 등 해방 직후 혼란기를 대표하는 인물들이다.

▶ 국전 시대의 전말

1948년 정부는 조선총독부가 주관했던 조선미술전람회의 규약을 모태로 국전 제도를 규정했다. 국전은 동양화, 서양화, 조각, 공예, 서예 등으로 공모하였으며 1949년 11월 경복궁 국립미술관에서 제1회 전람회를 열었다. 국전은 6·25 전쟁의 발발로 공백을 두었다가 1953년 정부가 환도한 후 제2회가 개최됐다. 국전은 국가가 주도하는 미술전람회로서 미술문화 진작振作에 기여한 바도 있으나, 일제강점기 조선미술전람회의 틀을 그대로 답습했을 뿐만 아니라, 심사위원 선정과 그에 따르는 수상작 선정에서 화단의 파벌에 의해 좌우된다는 비판을 계속 받았다. 몇 차례에 걸친 규정의 개정과 공모 부분의 변화에도 불구하고 관전식官展式 아카데미즘을 고수함으로써 본래의 취지인 미술문화 발전을 저해하였다는 비판도 적지 않다. 1981년에 국전은 마침내 제30회로 막을 내리고 사단법인 한국미술협회가 주관하는 대한민국

미술대전으로 거듭나게 되었다.

　　국전 30년은 시비의 온상으로 점철되었으나, 서예의 저변확대와 발전에 기여한 긍정적인 공적이 더 많다. 국전에서 서예부문은 4명의 대통령상 수상자를 배출했는데, 서희환(17회), 양진니(23회), 배재식(24회), 권오실(29회)이 그들이다. 서희환은 당시 국전 전체 부문에서 사상 처음으로 한글서예로서 대통령상을 수상하여 화제를 불러일으켰으나 모방작 시비로 시달렸고, 양진니는 오자誤字 문제로 시끄러웠다. 이런 일로 서예권 밖에까지 뜨거운 논전이 치열했다. 김응현과 시조시인인 김상옥金相沃과의 논전이 특히 유명했다. 여류서예가인 권오실은 갈물의 제자로서 국전 사상 최초로 한글 궁체가 수상작을 안는 영예를 차지했다.

▶ 1950-60년대의 한국 서예 – 소전素荃, 검여劍如, 일중一中, 철농鐵農

　　1950년대부터 서단을 주름잡은 사람은 소전 손재형孫在馨(1903-1981)이다. 1949년 제1회 국전부터 제9회(1960)까지 심사위원으로 활동, 그 뒤 고문(1961)과 심사위원장(1964)을 역임하며 국전을 통해서 현대 서예계에 가장 큰 영향을 끼쳤다. 소전은 처음 성당 김돈희의 문하에서 황정견黃庭堅의 해서와 행서체를 배우다가 각체를 두루 거쳐 마침내 소전체素荃體라는, 지금껏 칭찬과 비판이 엇갈리는 그 특유의 서체를 쓰게 되고, 특히 예서와 전서를 바탕으로 한 한글서체를 창안했다. 그의 글씨에 대해선 김응현의 비판이 가장 치열했다. 그러나 한국 서예의 현대적 조형성은 소전의 글씨에서 시작된 것임을 부인할 수 없다. 새로운 조형성의 타당성 여부는 그 다음의 문제이고 변화와 창의라는 예술의 속성에서 그 의미를 논해야 되지 않을까 여겨진다.

　　소전의 국전 서예부 천단擅斷에도 버티며 자기세계를 펼친 작가로는 일중一中 김충현金忠顯(1921-2006), 여초如初 김응현金膺顯(1927-2007) 형제와 검여劍如 유희강柳熙綱(1911-1976), 철농鐵農 이기우李基雨(1921-1993) 등이 이 시기를 빛낸 이름들이다.

　　전후 사정의 어려움 속에서도 일중 김충현은 한국 서예사상 처음으로 개인전을 개최하였고(1954), 철농 이기우는 최초로 전각 개인전인《철농전각소품전》을 개최(1955)하여 한국 서단에서 전각을 독립된 예술영역으로 개척했다. 1962년 제 2회 개인전을 열어 서체를 전각체의 장법으로 조형화한 현대성으로 당시 평론가들로부터 참신한 신경新境이라는 호평을 받았다.

　　유희강은 1964년 회심의 개인전을 열었다. 중국 유학에서 금석학, 서화, 고동古董 등의 지식을 통해 얻은 넓은 시야의 해석을 바탕으로 늠름한 북비北碑 서체 구사와 서의 회화성 도입으로 서예의 지평을 넓혔다는 평가를 받았다. 검여는 1968년 중풍 발병으로 오른손이 마비되자 불굴의 정신으로 좌수서左手書를 연마하여 신체의 장애를 극복함으로써 기교가 제거된 획의 본질을 보여주는 작가라는 평판을 얻었다.

　　김충현은 67년 6월 3일부터 『신아일보』에 신라 김생부터 한말 정학교丁學敎에 이르기까지 서가書家 논평문 「근역서보槿域書譜」를 150회 연재하여 저널을 통한 서예의 대중 인식에 크게 기여했다. 김응현은 평보平步 서희환徐喜煥의 국전 대통령 수상작을 두고 한글 서체에 대한 극렬한 논쟁을 펼

쳐 세간의 이목을 집중시켰다. 이러한 비판과 논쟁은 서단의 대립과 갈등을 초래한 측면도 있지만, 결과적으로 성장을 위한 진통의 역할을 했다.

1967년 월간지 『신동아』는 4월호에 「한국의 서예가 11인」을 선정하여 '한국의 얼굴'이란 타이틀로 발표했다. 선정위원 5인(김상옥, 최순우, 석도륜, 이흥우, 이구열)이 적어낸 명단을 집계한 결과, 유희강, 최중길, 김충현, 김응현, 배길기, 손재형, 이기우, 김기승, 박세림, 김광업, 민태식 등이 선발됐다. 60년대 한국 현대서예의 초상은 이 11인의 명단에서 확인할 수 있다고 본다.

▶ 한글서예의 활성화 ─ 갈물의 궁체, 일중의 정음고체, 원곡체, 평보체

한글을 숨죽여가며 쓰던 암흑의 시대에서 광복이 되자 우리말과 글에 대한 사랑은 봇물 터지듯 했다. 갈물 이철경李喆卿(1914-1989)과 그의 언니 봄뫼 이각경李珏卿, 동생 꽃뜰 이미경李美卿 세 자매는 모두 뛰어난 필재筆才를 가지고 있었다. 이각경은 북에서 이철경과 이미경은 남에서 한글 서예 교육과 보급에 헌신을 다한 공로자다. 이철경은 한서翰西 남궁억南宮憶(1863-1939)에게 한글 궁체를 배운 사람으로 1958년 '갈물한글서회'를 발족한 뒤, 수많은 제자들을 길러냈다. 1989년 제29회 국전에서 궁체로 대통령상을 수상한 늘샘 권오실은 갈물의 수제자다. 오늘날 수많은 여성 한글 서예가들 대부분이 갈물의 필맥에 그 뿌리를 두고 갈물서회에서 활동하고 있다.

김충현은 궁체도 잘 쓰지만 고례古隸 필의筆意의 정음고체(훈민정음체)를 서체로 탄생시켰다. 정음고체는 남성적인 질박미가 뛰어나 여성적인 궁체의 아정미雅精美와 대비된다. 정음고체 개발로 한글의 미적 영토는 넓어졌다.

김기승의 한글체는 황산곡黃山谷 필법에서 득력한 운필로서 독특한 획의 처리로써 글자 모양이 웅건해 보인다. 자칫하면 연약해지기 쉬운 궁체의 약점을 극복한 남성적 맛의 글씨다. 특히 외벽에 굵고 큰 글씨로 쓸 때 잘 어울리는 서체다. 단지 운필의 속기俗氣에는 조심해야 한다.

서희환의 한글은 손재형의 한글체에 계보를 두었다. 손재형은 누구보다 먼저 한글서예의 조형과 미적 변화와 창의적 결구를 두고 고민하면서 실천했던 작가였다. 서희환은 초기에 손재형의 필법과 조형(한글 전서체)으로 1968년 17회 국전에서 대통령상을 수상했으나, 45세 이후부터 '수守·파破·리離(지키고·깨트리고·떠난다)'를 좌우명으로 삼고, 스승의 서법에서 벗어나 금석기金石氣의 운치를 살린 파조破調의 운필로써 평보 한글체를 남겼다. 애석하게도 회갑을 갓 넘긴 나이에 운명을 했지만, 일단 서희환이 한글로써 대통령상을 수상하자 한글서예는 더욱 확산되고 널리 보급되기 시작했다.

1970-1980년대는 산업화와 민주화를 동시에 일구어낸 우리 민족의 역사에서 위대한 시간이다. 정치적 격변기를 거치며 88서울올림픽을 개최했다. 한국의 현대 서예사에는 이 시기에 어떤 큰 변혁의 흐름이 있었을까.

▶ 국전의 폐지

1970-80년대 들어와서 경제사정이 호전되면서 서예인구는 급격하게 증가됐다. 서실이 난립하면서 국전 응모 수효도 1970년대 전반까지는 3백여 점 수준이었던 것이 70년대 후반부터 2,3배를 상회했으며, 1981년 30회를 끝

으로 국전의 생명이 종언을 고할 무렵엔 1,300점을 넘었다. 서예 인구의 저변 확대는 국전의 공헌이라 할 수 있겠으나, 반면 국전 폐지 후 공모전이 난립되는 등 서예의 속화俗化가 문제로 대두됐다.

한국 서단은 80, 90년대에 진입해 가장 큰 변화를 겪었다. 그러한 변화의 요인은 국전의 폐지, 예술의 전당 서예박물관 건립, 대학 서예과 개설, 한국 서단의 분열 등 몇 가지에 이른다.

▶ 1970년대 「오늘의 서예가 10인」

『계간미술』은 1978년 5월호에 「오늘의 서예가 10인」을 선정하여 실었는데, 선정위원은 석도륜이었다. 한 사람에 의한 선발이므로 약간의 문제가 있지만, 어쨌건 그가 뽑은 70년대 한국 서예 대표 10인의 명단은 다음과 같다. 손재형, 오제봉, 김기승, 최중길, 배길기, 김충현, 이기우, 조수호, 정환섭, 김응현이다. 석도륜은 전주의 송성용과 제주도의 현중화가 포함되지 못한 것에 유감을 표시해 놓았다.

『계간미술』의 「오늘의 서예가 10인」은 프로작가들을 중심으로 돌아가던 70년대 서예계의 단면을 보여준다고 하겠다.

▶ 한국전각협회 발족과 전각 예술의 성장 ─ 『철농인보』의 발간

1972년에 간행한 『철농인보』 3권은 근·현대 인보 중 가장 방대한 철농 전각의 총집이다. 수록 인영 1125과顆는 서화가를 비롯한 정치, 경제, 문화계 명사들의 인명록과 같다. 고졸古拙과 거속去俗의 미학으로 평가되는 철농 전각은 오세창과 이한복의 계보를 계승하고 오창석의 각풍을 받아들여 현대적 감각의 장법과 포치를 구사했다.

1974년 청강晴江 김영기 화백과 연민淵民 이가원李家源 박사는 합심하여 '한국전각협회'를 조직하고 그 해 11월에 제1회 전각협회전을 개최했다. 오늘날 한국전각협회는 그 후신으로서 급증한 회원을 거느리고 매년 회원전을 개최하며 전각 발전을 위해 노력하고 있다. 1987년부터 미술대전 공모전에 전각부가 신설되어 제도적으로 전각이 성장할 수 있게 됐다. 그 이전 동아미술제는 초기부터 전각을 계몽 차원에서 포함해 전각 발전에 노력을 기울였다. 《92서울국제전각전》(1992)이 예술의 전당 서예관에서 개최되어 국내에서 처음으로 한·중·일 삼국간의 전각 세계를 조명해 볼 수 있는 기회가 있었고, 1997년 예술의 전당 서예관에서는 서예 각 분야의 균형 발전을 위하여 《전각·초서의 오늘전》을 개최했다. 이 전시는 원로에서 젊은 작가에 이르기까지 다양한 연령층을 망라하여 전각 문화의 현황을 조감함으로써 오늘의 한국 전각과 초서 세계의 정체성 모색을 시도했다.

2. 현대 후기(1981-현재)의 서예

▶ 예술의 전당 서예박물관 개관과 《한국서예 1백년전》 그리고 30년의 성과

미술의 다른 장르에 비하여 소외되었던 서예문화에 대한 정부의 관심과 육성에 힘입어 서예가들의 숙원사업인 '예술의 전당 서예관'(뒤에 '서예박

물관'으로 개칭)이 드디어 문을 열게 되었다. 예술의 전당 서예관은 전통문화를 지키고 보존하며 발전시킬 수 있는 서예의 메카로서, 한자문화권의 중국·일본·대만이 그 건립을 부러워하며 신문에 크게 소개하는 등 비상한 관심을 보였다. 88올림픽과 함께 서예관이 개관되고 그 기념개관전으로서《한국서예 1백년》이 개최되었다. 이 개관전은 운영위원 선정부터 모든 전시 내용까지 기존 서단에서 볼 수 없었던 완전히 혁명적인 전시였다. 개관 기념《한국서예 100년》도록에 수록된 내용이 1백 년 한국 현대서예의 초상肖像인 것이다. 한국 현대후기 서예사에 있어서 서예박물관 개관 이후 30년간 쌓은 전시의 내용만큼 좋은 자료는 없다. 이후 서예박물관은 비중 있는 주제 전시를 141회나 소화했고, 평균 2~3년 준비기간이 소요되는《한국서예사 특별전》을 34회 개최했다. 1988년 개관부터 현재까지 서예박물관 30년은 한국 서예사에서 개척적인 일을 했다. 체계적 자료 정리와 발굴과 전시 조명으로써 묻혔던 무수한 귀중 묵적墨蹟이 세상에 드러나고 빛을 보았다.

▶ 세계 최초의 서예비엔날레 개최

전라북도와 전주는 1997년 동계유니버시아드대회를 기념하여 맛(음식)과 소리(판소리), 서예를 전북의 삼대 문화자산으로 선정하고, 한국적 문화이벤트로 삼았다. 서예문화의 세계화와 대중화를 지향하는 축제로, '세계서예전북비엔날레'를 발족시켰다. 창작활동이 가장 왕성한 작가 77명(한국 47명, 중국·일본 등 8개국에서 30명 초대)을 선정하여 "서예는 과연 세계화할 수 있는 예술일까?"라는 물음에 대한 화두를 던진 것이다. 세계화란 것은 탈국가나 탈민족이 아니라 세계화를 향한 경쟁력의 힘을 빌려서 민족이나 국가의 고유성을 강화하자는데 근본 목적이 있을 것이다. '세계서예전북비엔날레'는 서예가 지닌 전통예술문화의 깊이와 정신적 가치로써 경박한 메카니즘의 현대문명을 비판하고, 시대적 감성으로 전통 서예문화를 새롭게 조명하여 그 존재가치를 드러내기 위한 장대한 도정을 시작한 지 20년이 넘도록 현재까지 세계 서예문화 발전에 공헌하고 있다.

▶ 대학서예의 시대 열리다 (1989-2019)

서예의 아카데믹함을 추구하는 시대가 왔다. 그 동안 모든 미술 장르가 대학에 학과로 개설되어 교육을 받는데, 유독 서예만이 학원이나 도제교육에만 의존하여 왔다. 서예는 타 장르에 비하여 아카데믹한 요소가 부족하여 서학書學, 서예사 연구와 서예평론의 활성화가 시급했다.

사회적 요구와 시대적 요청에 의하여 국회 청원을 거쳐 1989년 대학에 서예과가 개설되었다. 원광대, 계명대, 대전대, 대구예술대, 경기대 등에 차례로 서예학과가 개설되어 마침내 서예의 학문적 연구와 예술적 창작을 체계적으로 지도할 수 있는 국면이 조성되었다.

서예학과에서 교육받은 졸업생들은 서예를 다양하게 해석하여 현대적 감성과 시대적 정신을 표현하는 훈련을 받은 사람들이다. 그러나 최근 학생 인적 자원부족과 졸업생의 취업 불투명 문제로 서예학과가 폐과 또는 학과조정 수순을 밟아가는 현상은 참으로 안타까운 일이다.

▶ 추사 작품의 귀환과 추사 바람

근세 한국 예술사에서 사후 150년 뒤에도 시대를 초월하여 가장 많이 연구되고 있는 작가 중 한 사람이 추사 김정희다. 1933년 정인보의 연구, 경성제국대학 교수 후지츠카 치카시(藤塚鄰)의 불후의 명저『청조문화 동전의 연구』이후 김용준의 관심, 광복 후 70년대 이동주의 김정희 바람, 최완수의 연구를 거쳐 유홍준의『완당평전』이 출간됐다.

과천은 추사가 만년에 4년간 머문 곳이다. 국립현대미술관이 있는 과천시(문화원장 최종수)는 여기에 착안해서 후사가 없는 노경의 후지츠카의 아들 후지츠카 아키나오(藤塚明直)와 접촉하여 후지츠카가 수집하여 소장했던 추사 유물 2,700여 점을 2006년 기증받는 쾌거를 이루었다. 그해 11월 국제학술대회와 함께《추사 글씨 귀향전》을 개최했다. 한국 서예사에 커다란 한 획을 긋는 일이었다. 이에 과천시는 추사의 구지舊址 '과지초당瓜地草堂' 터에 추사박물관을 짓고 2013년 6월 개관하여, 그 기념특별전으로《추사묵연전秋史墨緣展》을 열었다. 추사 김정희 서거 150주년이었던 2006년에는 국립중앙박물관을 중심으로 여러 곳에서 추사 기획전이 연달아 개최되기도 했다.[5]

▶ 2019년 한국 서예 새 장場을 열다 :
「서예진흥법」 통과와 학회활동 및 서집書集 발간

분열되었던 서예 4단체가 뭉쳐 한국서예단체총협의회(서총)를 구성하여 서예 융성을 위해 진력한 결과,「서예진흥에 관한 법률」이 국회를 통과하는 쾌거를 이룩했다. 뿐만 아니라 서예의 학술적 연구와 비평의 기능을 수행하기 위한 학술지 간행이 계속되었다. 서예의 아카데믹한 연구 분위기를 위한 평론과 학술의 활성화는 서예계에 신선한 자극과 새로운 정보를 제공해 준다. 2000년대 들어서 해외유학파들의 참여는 더욱 역동적인 학회활동을 하는데 일조했다. 대표적인 학회지로는『한국서예학회지』,『한국서예비평학회지』등이 있다.

한편, 후손과 후학들의 손에 의하여 소전素荃, 죽농竹儂, 검여劍如, 일중一中, 여초如初, 송곡松谷, 강암剛菴, 시암時菴, 어천笅泉, 원곡原谷, 하촌夏邨, 효남曉楠, 송석松石, 월정月汀, 우죽友竹 등의 작품을 품격 있게 정리·수록한 서집書集이 발간되는 성과를 거두기도 했다. 또한 유명 서예가들의 사후 유품과 작품을 전시, 수장하며 그들의 예술세계를 기념하기 위한 서예기념관이 곳곳에 건립되었다. 소전미술관(손재형, 진도), 백악미술관(김충현, 서울), 강암서예관(송성용, 전주), 소암기념관(현중화, 서귀포), 여초서예관(김응현, 인제), 소헌미술관(김만호, 대구) 등이 있고, 생존작가로의 기념관으로는 초정서예관(권창륜, 예천)이 있다. 또 유명서화가들의 기념회에서 호나 이름을 딴 서예문화상이 여러 개 제정되어 석재문화상(서병오), 원곡서예상(김기승), 일중서예상(김충현), 강암서예상(송성용) 등의 여러 상들이 후진들을 격려 지원하고 있다.

5 국립중앙박물관의《추사 김경희 학예 일치의 경지》, 예술의전당 서예박물관의《추사 문자반야》, 간송미술관의 《추사 150주기 기념전》, 과천문화원 추사연구회의《추사 글씨 귀향전》, 제주도 민속자연사박물관의《산은 높고 바다는 깊네》등이 개최됐다.

전람회를 통해 본
한국 근·현대 서예의 전개와 양상

전상모

경기대학교 초빙교수

Ⅰ. 머리말

1920년대《서화협회전》(이하《협전》)과《조선미술전람회》(이하《조선미전》) 그리고 해방 후 우리 손으로 개최한《대한민국미술전람회》(이하《국전》)에서의 '전람회' 형식을 통한 작품의 공개 진열은 서예를 일부 계층에 한정짓지 않고 모든 이에게 감상할 기회를 제공하였다. 이에 서예인구의 저변이 확대되었으며, 저널의 발전으로 인해 서예에 대한 담론이 생겨나게 되었다. 이런 면에서 한국 근·현대서예에 있어서의 '전람회'는 특별한 의미를 지니고 있다고 하겠다.[1]《조선미전》이나《국전》을 막론하고 사회적, 대중적 기반이 취약했던 서예계로서는 관官에 의한 공모와 시상이 큰 마력으로 작용하였다. 따라서 관전은 식민지 조선과 해방 후 한국의 서예경향을 선도하였으며 그 권위나 위상은 대단한 것이었다. 그런 까닭에 본고에서 근·현대 한국서예의 흐름을 '전람회'에 대한 담론을 중심으로 간략하게 살펴보는 것도 의미있는 일이라 생각된다.

Ⅱ.《서화협회전》: 우리나라 최초의 민전民展

《협전》은《조선미전》이 열리기 1년 전, '미술의 발전과 후배양성'을 목적으로 1921년부터 시작되어 15회까지 계속된 우리나라 최초의 민전이었다.[2] 처음에는 회원전 형식이었으나 공모전 형식을 병행하여 1936년의 마지막 15회전까지 신진작가가 등단할 수 있는 기회의 장을 제공하였다.

그러나《협전》은 이 전시회의 민족적 색채를 약화시키기 위해 조선총독부가《조선미전》을 개최하는 원인을 제공했으며,[3] 회를 거듭할수록《협전》이 처음 열리던 때 보였던 관심과는 달리 언론은《협전》의 보도와 비평에서

1 담론 속에는 서화문화의 변화가 외세에 의해 시작되었고, 더욱이 식민의 상황으로 인해 자신의 시대를 자조적인 시각으로 보고 있다. 及愚生, 「우리의 미술과 전람회」,『개벽』창간4주년 특간호, 1924 참조.

2 우리나라 최초의 근대적 미술단체로 1918년에 창립했던 서화협회는 1919년 3·1민족해방운동과 安重植, 趙錫晉의 사망으로 인해 본격적인 활동은 1921년에야 가능했다. 협회의 발기인은 안중식, 조석진, 吳世昌, 金圭鎭, 丁大有, 玄采, 姜璡熙, 金應元, 丁學秀, 姜弼周, 金敦熙, 李道榮, 金鎭玉 등이다.

3 김응현,『書與其人』, 民族文化文庫刊行會, 1987, p.280.

점차 멀어져 갔다. 이는 아마도《조선미전》에 대한 조선총독부의 조직적인 홍보에 따른 것이기도 하겠지만, 당시 미술인들이 여러 가지 이권이 생기는《조선미전》에 노력을 기울였기 때문이기도 했다.[4] 그럼에도 불구하고《협전》은 "총독부 주최의 조선미술전람회와 대치하여 민간의 민전으로 그 만장의 기염을 토하는 것이다"라고 하여 당시로는 대규모 전람회로, 민족적 색채가 강한 전람회가 되기를 요청받기도 하였다.[5] 이후 평자들의 견해는 서로 다르게 나타나는데, 문예평론가 이태준(1904-?)은 "《조선미전》에 경외감을 지닌 신진들이《서화협회전》을 소홀히 했다"는 지적을 하고 있으나 김응현(1927-2007)은 서예부분을 평가하여 "《조선미전》에는 출품을 꺼리던 인사들도《협전》에는 적극적으로 참여하였다"[6]라고 하여 서로 다른 견해를 보이고 있다. 《협전》이 비록《조선미전》에 필적할 만한 공모전의 형태로 자리잡지 못한 채 끝이 났지만, 후학을 양성하고 전람회도 가지면서 민족미술의 맥을 이었으며, 2호를 마지막으로 더 이상 간행되지 않았지만 우리나라 최초의 미술잡지인 『서화협회회보』를 발간하였다는 점은 당시 시대상황을 고려할 때 높이 평가받아야 한다.

그러나 당시 서화협회 간부들의 민족적인 자존심은 그렇게 확고한 것이 아니었음을 우리는 『서화협회회보』 창간호에 실려있는 조선총독과 총독부 정무총감의 축필祝筆에서 엿볼 수 있다. 서화협회의 출품작이나 공모전의 실태에 대해서는 구체적인 자료가 남아있지 않아 온전히 규명할 수는 없지만, 일부 남아있는 작품명제와 당시 담론으로 추단해 보면 전통적 서예를 그대로 답습했던 것으로 보인다.

III.《조선미술전람회》: 일제에 의한 최초의 관전官展

일제가 행한 무도한 문화정책은 우리 민족의 말과 글을 빼앗고, 일본어를 강제로 읽고 쓰게 하는 등 민족정신을 송두리째 말살하고자 하였다. 그러나 1919년 3·1운동이 전개된 이후 일제는 종래의 강압적이고 무단적인 총독정치를 문화정치로 전환하였다. 이러한 정책의 일환으로 생겨난 것이《조선미전》이다. 그리하여 조선 서예계 전반이 일제의 문화정책에 이끌려가게 되었다. 이는《조선미전》주최 측인 총독부가 우리나라 서화가들을 끌어들이려는 강요와 위협도 있었겠지만, 총독부와 이왕가를 중심으로《조선미전》의 우수작을 매년 매입하고 전시작품에도 작품판매가를 붙이는 등 일제 당국 자체도 상당한 노력을 기울였다. 이리하여 점차 서화협회 회원들을 비롯한 여러 명사나 서화가들이 출품하는 양상을 보이게 되었다.[7] 이러한《조선미전》의 병폐는 작품으로 인정을 받기보다는 서화가 부와 명예의 수단으로 변질되는 계기로 작용하였다. 또한 조선에 거주하고 있던 일본인들이 앞다투어 출품함으로써 일본서풍이 점차 우리나라 서단에 만연하기 시작하였다.[8] 이러한 사

4 『매일신보』 1925.3.29.

5 『조선일보』 1929.10.28.

6 김응현, 위의 책, 같은 곳.

7 김응현, 위의 책, p.281.

8 김양동, 「한국근대서예의 전개와 양상」, 『한국서예1백년』, 예술의 전당, 1988, p.308.

실을《조선미전》서부書部 입선입상자 인원과 서체와 서풍의 변화에서 구체적으로 살펴볼 수 있다.

《조선미전》서부 10회 동안의 입선작은 평균 53.3점이다. 그러나 한국인과 일본인의 입선작 평균인원은 한국인 22명, 일본인 31.3명이며 입상자 수는 한국인 2.4명, 일본인은 2.8명이다. 초기에는 한국인과 일본인이 비슷하게 입선되었으나 횟수가 거듭될수록 일본인의 숫자가 늘어나는 추세를 보였다.

입선작을 서체별로 종합해 보면 전서 8.8%, 예서 12.8%, 해서 23.8%, 행서 31.3%, 초서 11.8%, 한글 1%, 가나 10%이다. 행서가 가장 많고, 해서·예서·초서·전서·가나·한글 순이며, 한문서예 중에서는 전서와 초서가 가장 적다. 특히 한글은 1·2·9·10회에 각각 1점씩 입선되었고, 8회에 2점이 입선하였을 뿐, 4~7회는 한 점도 입선되지 않았다. 이것은 일제의 언어말살정책으로 인해 한글서예활동이 어려웠다는 증거이다.

해서 입선작품을 서풍별로 종합해 보면, 북위北魏 서풍이 49.6%로 가장 많고, 당해唐楷 가운데 구양순歐陽詢(557-641)이 20.5%, 안진경顔眞卿(709-785)이 19%로 비슷하며, 황정견黃庭堅(1045-1105) 서풍이 그 다음이다. 주목할 만한 사실은 해서 입선작 중 북위서가 9회에 85%, 10회에 52%로 만연했음을 알 수 있고, 황정견 서풍은 1~4회 때는 보이지 않다가 5회 때부터 꾸준히 나타난다. 입상작품의 서체를 보면, 해서가 입상작의 31.6%를 차지하여 가장 많았고, 다음이 행서(19.3%), 예서와 전서(14%), 초서(10.5%) 순이다. 가나는 8.8%를 보였고 한글은 2회 때 유일하게 1점이 4등상으로 뽑혔을 뿐이다.[9]

《조선미전》서부의 입선작 중에 북위 서풍이 많다는 사실과 입상작 중 해서가 가장 많다는 점에 주목해 볼 필요가 있다. 일본의 서예는 청나라 양수경楊守敬(1839-1915)의 도일渡日(明治13년, 1880)을 계기로 명치24-25년(1891-1892)경부터 북위 서풍이 만연하였다.[10]《조선미전》서부의 입선작 중에서 북위 서풍이 많다는 사실은 일본인들에게 편향되게 한 심사와 무관치 않으며, 조선인들도 점차 이러한 풍조에 동화되었던 것으로 보인다. 또한 황정견 서풍이 꾸준하게 보인다는 사실도 주목할 만하다.《조선미전》서부는 다른 부분보다 조선인들의 출품수가 많았었다. 그러한 내막을 정치적으로 고려하여 조선총독부는 동양화·서양화·조각부 심사를 도쿄에서 데려온 일본인 유명인사에게 전적으로 맡긴 것과는 달리, 서부만은 민족사회의 유명서가書家를 심사위원으로 위촉하였다.[11] 김돈희(1871-1936)는 매회 빠짐없이 심사를 했으며 김규진(1868-1933)은 1회부터 6회까지 참여했다. 이러한 연유에서《조선미전》서부는 계열성이 나타났으며, 특히 매회 심사에 참여한 김돈희의 황정견 서풍은 조선인뿐만 아니라 일본인도 모방하기에 이르렀고,[12] 선전의 횟수가 거듭될수록 많아졌다. 이러한 경향은 해방 후 우리 손으로 개최하기 시

9 염정모,「日帝時期의 書壇活動 및 書藝敎育의 變遷史的 考察」, 건국대학교석사학위논문, 1997, pp.36-44.

10 정태희,『日本書藝史』, 원광대학교출판국, 1996, p.282.

11 임창순 외,『韓國現代書藝史』, 통천문화사, 1981, p.26.

12 김돈희의 서풍으로 입선한 조선인으로는 金鎭珉, 孫在馨, 李容汶, 金振宇, 李柱浣, 丁來吉, 金秉鶴, 李碩鎬, 洪範燮, 崔敞鎬, 宋致憲 등이 있다.

작한《국전》에도 이어져 한국 현대서예의 다양한 발전을 저해하였다.[13]

　　이러한 문제점이 있음에도 불구하고《조선미전》으로 인해 형성된 언론의 반응은 한국 근·현대 서예에 있어 중요한 의미를 지닌다. 그것은 첫째, 비평문화를 형성했다는 점이다. 처음 신문기사의 단순보도, 아마추어적인 전시를 둘러본 인상기로부터 시작하여 점차 관전평으로 나아가게 되었다. 이런 과정 속에서 서화이론의 전개와 서화비평의 장이 만들어졌던 것이다. 둘째, 서화의 대중화를 이루었다는 점이다. 신문기사를 통해 당시 서화의 실상을 알리는 가운데 서예의 존재가치에 대한 평가와 분발을 촉진하였고, 자연히 일반대중의 관심을 유도하는 결과를 낳게 되었다.

IV.《대한민국미술전람회》: 우리나라 최초의 관전

　　해방 이후 최초의 전람회는 1949년 9월 22일 문교부 고시1호에 의해 창설된《국전》이다.《국전》의 목적은 일제 식민지문화 잔재의 청산과 민족미술의 수립이라는 절대명제 위에 시행된 것이라 할 수 있다.[14] 그러나《국전》은 보신과 입신을 위해 세력을 형성, 세속적인 명리名利를 달성하기 위한 도구로 전락하였다. 따라서《국전》이 우리나라의 건전한 미술 아카데미즘을 형성하고, 미술문화의 튼튼한 기초를 만드는 역할을 다하지 못했다는 평가를 받았다.[15] 그래서 매번《국전》의 심사가 끝나면 논란의 대상이 되었고, 협회를 둘러싼 갖은 잡음이 생겨났다.[16] 이러한 사실로 볼 때《국전》은 당시의 일반적·사회적 문화수준과는 전혀 어긋난 문화현상을 만들어 냈다고 할 수 있다.[17] 왜냐하면 국전이 국가에 의해 주도되고, 추천·초대작가의 엄격한 구분이 제도화됨에 따라 서단 전반이 매우 경직되고 수직적인 상하의식이 팽배하게 되었을 뿐만 아니라, 자유로운 창작의 기풍을 고조시키는 데 실패했다.[18] 즉《국전》은 개최되기 시작한 초기부터 서예가로 등단하기 위한 길목이라는

13　이른바 1회《조선미전》서부 심사위원은 이완용(1858-1926)을 비롯해 김돈희, 서병오(1862-1935), 김규진 등이 심사위원으로 참여했다. 그 중에서도 특히 김돈희의 선전에서의 영향력은 매우 컸다. 그 부정적인 면에 대해 김응현은 "소위 조선총독부가 주관하는 조선미술전람회 서도부는 김돈희 일파의 서풍으로 충만하여졌으며 또 이 풍조는 한국인뿐 아니라 일인에게까지도 선전에 입선 내지 특선이 되려면 김돈희체라야만 가능할 지경이 되었었다. 이러한 양상은 김돈희가 소위 조선총독부 고관들에게 서를 지도하기에 이르렀다는 사실과 함께 김돈희의 서가 그래도 당시 일인들의 서보다는 어느 면에서 나아보였기 때문이기도 하였을 것이다. 여기에 서병오와 김규진도 한몫 끼어 선전의 심사원으로 활약하였으나 그 세력은 김돈희만 같지 못하였다." 또한 8.15이전의 여파가 해방과 정부수립 이후까지도 이어져 "대한민국 정부수립 이후 민족문화 발전의 일환으로 대한민국 미술전람회가 개최되어 오늘에 이르기까지 20여 회를 계속하는 동안, 그 서예부에는 바로 선전의 서도부를 장악하던 김돈희와 동일한 방법으로 일개인(필자 주: 손재형이), 그도 동일인이 그의 서풍만을 고집하여 왔다는 사실이 곧 한국의 현대서예가 당면하고 있는 진상이다"라고 적시하여 해방 후 한국서예계의 두드러진 한 문제점을 날카롭게 지적하고 있다. 김응현, 「한국현대서예론」, 『서통』통권 제2호, 1973, pp.100-101.

14　이경성, 「국전연대기」, 『신세계』, 1962. 11, 임창순 외, 위의 책, pp.58-59.

15　이경성, 「국전의 이력과 문제점」, 『사상계』, 1968. 11, p.243.

16　임창섭, 「비평으로 본 해방부터 앵포르멜까지」, 『비평으로 본 한국미술』, 대원사, 2001, pp.107-111.

17　서예부분을 살펴보면 1949년 제1회《국전》의 심사위원은 金容鎭, 安鍾元, 孫在馨이었는데, 그 중 손재형은 제1회 국전의 심사위원과 고문으로 위촉된 이래 제9회까지 심사위원을 연임했으며, 제10회부터 12회까지는 고문, 제13회에는 심사위원장을 역임했다. 국전시기에 있어 손재형의 위치는 특별히 우뚝했으며, 그 후 20년 가까이 손재형이 국전을 통해서 한국 현대서예에 끼친 영향은 지대한 것이었다. 그의 안목에 의해 수많은 중진·중견 서예가들이 생겨났으며, 그들이 한국 현대서단에 차지하는 비중 또한 매우 큰 것이었다. 이것은 한국 현대서예계가 발전해 온 양상이지만, 어떤 특정한 서체 내지는 거기에 가까운 서풍이《국전》에 지나치게 풍미한 데에 대한 비판적인 논란도 생기게 되었다. 임창순 외, 위의 책, pp.57-58.

18　송하경, 『신서예 시대』, 불이, 1996, pp.13-14.

의식이 팽배해졌으며, 이러한 욕구를 가진 신진서예가들을 충족시키기 위해 경향각지에서 사설교육기관이 우후죽순으로 생겨나기 시작하였다.[19] 그러나 《국전》은 많은 우여곡절에도 불구하고 1949년부터 1981년까지 30회에 이르는 동안 한국 서단의 중추가 되는 서예가들을 배출시킴으로써 한국 현대서예의 기초를 튼튼하게 다져냈음은 엄연한 사실이다.[20]

　　《국전》 초기 수상작품의 서풍을 살펴보면, 1·2회 《국전》 서예부의 문교부장관상 수상자인 김기승(1909-2000)과 3·4회 수상자인 최중길(1914-1979)은 《국전》 이후 각각 자신의 서풍을 이룩해 간 서예가이지만, 당시의 수상작들은 손재형의 서풍에 꽤 가까웠다. 제5회 유희강의 <칠언련七言聯>은 당시 《국전》에서 유행하던 황정견 서풍을 독자적으로 재해석하고 북위 서풍과 융화시킨 것으로 새로운 면모를 보이는 작품이었다. 그는 제6회 《국전》에서도 해서로 거듭 수상하여 한층 더 독자적인 모습을 보여주었다. 이들은 당시 한국서단을 대표하기에 충분한 역량을 지닌 작가들이었으며, 이후 활발한 창작활동으로 작가로서의 높은 평가를 받았거나 한국의 현대서예 발전에 많은 영향을 미쳤다.

　　이후 제7회에서 제17회까지 《국전》이 진행되는 동안 주목되는 현상은 그 수상작 등을 통해서 볼 때에 9회 수상자인 박세림(1924-1975)을 제외하고는 모두 손재형(1903-1981)의 영향이 강하게 나타난다는 점이고,[21] 일반적으로 특·입선작에서 사숙적私淑的인 요소가 많이 눈에 띤다는 점이다.[22] 이 시기 《국전》 서예부 수상자들과 수상작들의 서풍을 간략히 정리하면 다음과 같다.

회수	수상명	수상자	작품명	서풍
7	문교부장관상	정환섭	七言一對	손재형 서풍의 전서
8	〃	오제봉	陶淵明詩	단아한 예서로 그동안 많은 수상작을 낸 손재형 서풍의 전서나 해서와는 어느 정도 다른 서풍
9	〃	박세림	七言聯	황정견의 서풍에 구양순의 필의가 가미된 듯한 해서와 북위 각석을 의임한 서풍

19　이 시기에 생겨난 사설교육기관으로는 東方硏書會, 大成書藝院, 劍如書藝院, 成均書藝院, 鶴南書會, 東庭書會, 硏墨會등이 있다. 이러한 사설교육기관의 폐단에 대해 宋河璟은 "한국서단의 파행적 현상은 스승의 추종자만을 양성하는 도제식 교육, 혹은 서예와 그 인접학문에 관한 기본적인 이해와 학문적 소양도 없이, 소위 자기류의 방법만을 주입하고 고집하는데 본다"라고 분석하였다. 송하경, 위의 책, p.30.

20　국전시기 한국현대서예발전과정에 대해 이흥우는 "1945년 해방 이후, 한국현대서예는 어떻든 그런 상처 속에서 그것을 앓으면서 극복해 가면서 새로운 역사를 다져볼 수밖에 없었던 것이다. 그리고 질적인 향상과 다양성과 발전의 길을 모색해야만 했고 그 성과는 비바람이 모질어도 나무가 자라듯 자라왔다"라고 평가하였다. 임창순 외, 위의 책, p.43. 김충현은 "우리나라의 서예는 광복 이래 해를 거듭할수록 발전과 향상을 하여 왔다고 보겠다. 일제치하에 있어서는 모든 것이 일식이어서 서예도 또한 이에 휩쓸려 일본체가 풍미하였던 것이다. 그러다가 갑자기 광복이 되고 보니 어찌 일조에 껍질을 벗어날 수 있었으랴. 그래서 몇 해가 지났어도 일본체의 잔영이 얼른 사라지지 않더니 이제는 그 자취를 찾아보기 어려울 만큼 되었다"라고 하였다. 『한국예술지』권4, 서예편, 대한민국예술원, 1969.

21　『역대국전서예도록』, 고려서적주식회사, 2000, 참조.

22　이러한 사실은 당시 《국전》 서예부에 대한 몇 가지 반향에서도 드러난다. 昔度輪, 「제10회 국전평 서예」, 『경향신문』, 1961.11.10. ; 『조선일보』, 1964.10.20. ; 유희강, 「제14회 국전」, 『한국예술지』권1, 대한민국예술원, 1966 ; 배길기, 「제15회 국전」, 『한국예술지』권2, 대한민국예술원, 1967 등을 참조할 것.

10	〃	이병순	冷泉先生詩	황정견 서풍에 북위 서풍이 섞인 해행
11	〃	손문경	草書曲屏	손재형 서풍에 가까운 초서
12	〃	정재흥	江山吟	황정견 서풍의 행서
13	〃	고재봉	李太白詩	하소기, 안진경 서풍에 손재형 서풍이 섞인 해서
14	〃	최정균	李退溪先生金剛山詩	손재형 서풍에 가까운 초서
15	〃	이윤섭	潛夫論	서삼경徐三康 서풍의 소전
16	〃	송성용	鄭圃隱先生詩	손재형 서풍의 전서
17	대통령상	서희환	愛國詩	손재형 서풍의 한글전서
18	문공부장관상	신경희	寒山詩	안진경 해서풍에 황정견 서풍이 가미된 해서

1950년대 후반에서 1960년대 중반까지《국전》은 약 10년간을 서예활동의 거의 유일한 무대로서의 권위를 지녀왔다. 그러나 서가로서 사회적인 인정을 받고자 하는 성급한 서학도들의 일반적인 경향은 고법의 충실한 연구에 의한 실력의 축적보다는 대체로 시류적인 서가의 서체에 치중하게 되는 풍조를 이루어갔던 것이다.

1970년대에 들어서면서부터는 개인전·서숙전, 새로운 공모전과 서예단체의 결성, 초대형식의 단체전 등의 활발한 서예활동으로 인하여 서예인구가 급격하게 확산되었다. 이러한 현상의 일정부분은 사회적인 안정 때문이기도 하겠지만 경제적인 성장에 따른 문화수준의 향상에 있다고 할 수 있다. 1970년대 후반《국전》서예부의 출품작의 대폭적인 증가도 역시 국전제도의 개편[23]에 따른 현상보다는 서예의 저변확대와 직접적인 관련이 있겠다. 출품수나 입상작의 증가가《국전》서예부의 질적인 향상을 가져오지는 못했다고[24] 하더라도 저변이 계속하여 넓어졌다는 것은 희망적으로 이야기할 수 있다. 그렇지만 운영이나 심사에 있어서는 여전히 실망이 뒤따랐다.

> 국전 서예부는 69년 이전에도 손재형계의 작품들이 우세했으며, 특히 새로 운영위(위원장, 손재형)까지 만들어 크게 제도를 바꾼 70년 제19회《국전》서예부에서도 5점의 특선작이 모두 손재형풍의 서예라는 비판이 서협(필자 주, 한국서예가협회)측에서 나왔다. 손재형은 그동안 한국서예계의 최고 대가로 알려져 있으며, 특히 한국 초창기(실제로는 일제강점기)부터 서예부에 지대한 영

23 국전은 68년 제17회부터 문교부에서 문화공보부로 그 업무가 이관 되었고, 69년 제18회부터는 제2부 서양화 부문을 구상 비구상으로 분리해 심사를 했는데, 제19회부터는 제 6,7부 건축 사진 부문을 제외(별도개최)하고 제1부 동양화, 제2부 서양화, 제3부 조각을 구상과 비구상으로 분리했다. 제23회 1974년부터 새로운 국전운영위원회제도(서예부 운영위원 손재형)가 생기고 국전은 봄과 가을로 나뉘어 열렸다. 각 부문을 전면 개편해, 제1부 사실적·구상적 경향의 동양화·서양화·조각, 제2부 조형적·추상적 경향의 동양화·서양화·조각, 제3부 서예와 사군자, 제4부 공예·건축·사진으로 나누고, 봄 국전에 제2부와 제4부, 가을 국전에 제1부와 제3부를 전시하게 되었다. 서예와 사군자는 1974년 제23회 국전부터 제3부로 독립되어 가을 국전에 전시되었으며 시상제도 또한 바뀜에 따라 대통령상, 국무총리상, 문공부장관상을 독자적으로 수상할 수 있게 되었다. 초대작가상과 추천작가상은 봄 국전과 가을 국전 별로 각 1명씩에게 수여되었다. 1977년 제26회부터 다시 서예는 공예·건축·사진부문과 함께 봄 국전에 전시하게 되었다.

24 김충현,『한국예술지』권6, 서예편, 대한민국예술원, 1976, 참조.

향력을 발휘해 왔다.[25]

위의 지적과 같이 그동안 진행된《국전》의 고질화된 문제점의 하나인 한 사람에 의해 전횡되었다는 사실을 구체적으로 적시하여 문제삼았던 것이다. 70년대 국전 수상작과 서풍을 살펴보면 다음과 같다.[26]

회수	수상명	수상자	작품명	서풍
19	문공부장관상	김상필	五言古詩	손재형 서풍의 초서
20	〃	하남호	品自古對聯	손재형 서풍의 예서
21	〃	권갑석	節錄崔孤雲先生橄黃巢書	손재형 서풍의 행초
22	〃	박행보	風竹	조수호 화풍의 죽과 손재형 서풍의 화제
23	대통령상	양진니	草書七言律	손재형 서풍의 초서
23	국회의장상	이윤섭	篆書	오희재吳熙載 소전 임서
23	국무총리상	박행보	石牧丹	화제글씨는 손재형 서풍의 행초
23	문공부장관상	금기풍	讀書有感	손과정 서보풍의 초서
23	〃	홍신표	石·竹·梅	손재형 서풍의 화제
24	대통령상	배재식	讀山海經	황정견 서풍의 행서
24	국무총리상	김사달	晩秋	손재형 서풍의 초서
24	문공부장관상	정하건	劉夢吉詩	북위 해서의 바탕위에 유희강의 서풍이 가미된 해행
25	국무총리상	박근술	竹	서동균 화풍의 대나무
25	문공부장관상	김사달	李退溪先生詩	손재형 서풍의 초서
26	국무총리상	권창륜	古意	북위 석문명 필의와 캉유웨이 서풍이 가미된 해서
26	문공부장관상	신두영	五友歌	김충현 한글궁체 서풍의 흘림체
27	국무총리상	정하건	圃隱先生詩	북위 해서의 바탕위에 유희강의 서풍이 가미된 해행
28	〃	신두영	關東別曲	김충현 한글궁체 서풍의 흘림체
28	문공부장관상	이수덕	安居樂道	등석여 서풍의 예서
29	대상	권오실	弔針文	전통 한글궁체 흘림
30	〃	서경보	明德行道	한 석문송 의임

이런 문제점이 그대로 지속되자,《국전》서예부에 대한 비판의식이 행동으로 표출되었는데 당시 젊은 서예가들을 중심으로 하여《제20회 국전서예

25 『합동연감』, 「한국문화」, 서예, 합동통신사, 1971.
26 『국전도록』, 고려서적주식회사, 1971-1980, 참조.

작가평가전》(1971. 10. 24-28, 미도파화랑)을 연 것이다.[27]《국전》서예부에 대한 뚜렷한 반작용으로 열린 이 같은 전시회에 무조건 값진 권위를 부여할 일은 아니더라도, 그것은 합당하지 못했던《국전》서예부가 자초한 자연스런 현상이며, 출품했던 작가들이 근거를 가지고 할 수 있는 하나의 유력한 행동의 발로였던 것이다. 결국 이러한 단체행동도 무위로 끝나고《국전》에 대한 비판적 논지는 이후로도 꾸준히 있어왔다.[28] 또한 수상작에 나타난 연이은 오자誤字 파문은 이러한 논란에 기름을 부었고,[29] 드디어《국전》무용론無用論까지 생겨나게 되었다.

30회를 이어온《국전》서예부는 우리나라 현대서예사의 한 단면으로 그 공과는 길이 남게 될 것이다.《국전》이 30회를 거듭하여 오는 동안 한국 현대미술은 자랄 만큼 자랐고, 미술인구의 저변도 크게 확대되어 종래의《국전》이라는 작은 그릇으로는 도저히 담을 수 없는 지경에 이르렀다. 마지막 29·30회를 한국문화예술진흥원으로 이관한 것이 개혁이라면 개혁이라고 할 수 있다.

V. 맺음말

《협전》·《조선미전》·《국전》이 근·현대 한국서예의 흐름을 주도했다고 간주하고, 담론을 중심으로 그 문제점을 대략 살펴보았다.《조선미전》과《국전》을 거쳐 오면서 많은 작가가 배출되었다. 그 작가들의 작품을 살펴보면 대부분이 획일화된 경향에서 벗어나지 못했다. 그렇지만 '전람회'가 서예의 대중화에 기여한 바는 대단히 컸다.

《협전》은 '미술의 발전과 후배양성'을 목적으로 1921년부터 15회까지 개최된 우리나라 최초의 민전이었으나《조선미전》에 필적할 만한 규모나 형태를 갖추지 못한 채 막을 내렸다. 허나 후학을 양성하고 전람회도 가지면서

27 당시 신아일보는 합동통신의 기사를 다음과 같이 전재 보도하여 그 내용을 알렸는데 "이번 평가전은 제20회 국전에서 낙선된 작가들의 모임인 서예평가추진위원회(金容玉)가 주최하여 국전에 출품한 3백37점 가운데 입선작 55점을 제외한 2백82점을 대상으로 별도의 서예전을 가진 것이다. 21일 발표된 심사에 의하면 추진회는 柳熙綱, 昔度輪, 金膺顯씨 등을 심사위원으로 추대, 최우수작에 元仲植씨의 麻姑仙壇記를 선정하는 한편 金鳳根, 윤진원, 李孝子 씨를 특선작 수상자로, 그 밖에 35점을 입선작으로 뽑았다. 해마다 말썽을 빚는《국전》은 운영위원회의 구성으로 다소 무난했다는 평을 얻고 있으나 서예부문에 있어서는 여전히 잡음이 일고 있다는 평을 얻고 있다. 이번 서예전 역시 금년도《국전》에 반발을 보인 한 실례가 된다"라고 보도하였다. 『신아일보』, 1971.10.23. 한편 1972년판 『합동연감』의 서예편에는 "제20회《국전》서예부는 예년과 같이 불합리한 심사결과를 두고 여론이 분분했다. 논란은 최고상인 문공부장관상 河南鎬(品自古 對聯)가 수긍하기 어렵고 특선작 선정도 편파적이며 괜찮은 작품이 낙선되었다는 것으로 요약된다. 국전 서예부의 이와 같은 불합리성은 오랜 고질로서 지적되고 있는데, 금년에 특기할 것은 낙선 작품을 추려《제20회 국전서예작가평가전》이란 이름으로 전시를 한 것이다. 특히 낙선자 중의 元仲植, 洪石蒼 등은 널리 알려진 신예들이었고, 최고상이 元仲植에게 주어졌다"라고 기록되어 있다. 『합동연감』, 「한국문화」, 서예, 합동통신사, 1972.

28 제21회 국전 서예부에 수상작에 대해 "그 작품이 국전 출품작 중의 최우수작, 더구나 현 한국 서예계에서 우수작이라고 생각하는 것은 국전서예부의 심사위원 정도일 것이라고 말하는 뼈 있는 전문가들도 있다." 『합동연감』, 「한국문화」, 서예, 합동통신사, 1973. 제23회 가을국전에 대해 조선일보 김선주 기자는 「저질 부른 확충국전 문제점 분리전시 놀림 상 악순환만 조장」이리는 표제의 기사로 국전 전반에 대한 비판을 가하였다. 『조선일보』1974.9.24.

29 제23회 대통령상 수상작품인 楊鎭尼의 草書七言絶(7자4행)가 아닌, 律詩(7자8행)인데도 標題가 絶로 잘못되었고 또 杜甫의 曲江을 쓴 이 작품에는 두 자(行-隨, 語-與)의 오자가 있어 물의를 빚었다. 또한 75년 제24회 국전에서도 梅泉 黃玹의 七言律을 쓴 국무총리상 수상작인 金思達의 晩秋 초서의 글귀가 잘못 써진(嗚嗚抱-抱抱嗚) 것이다. 이런 문제들은 어떤 특정한 한두 작가의 실수가 문제라기보다는, 1945년 광복 이후의 교육의 방향, 한글 전용을 지향하는 교육정책 내지는 일반 문화현상과, 한자, 한문을 바탕으로 생성 발전한 서예 간의 어긋남 또는 괴리현상으로부터 빚어진 결과라고 할 수 있다. 광복 후 한자교육을 거의 하지 않음으로써 한문의 소양은 일반적으로 빈약해졌으며, 그것은 서예의 바탕과 배경을 점점 더 취약하게 했던 것이다. 『국전도록』23회, 고려서적주식회사, 1974, p.43, 24회, 1975, p.43 참조.

민족미술의 맥을 이었다는 데에 그 의의가 있다. 당시 시대상황을 고려할 때 마땅히 높이 평가받아야 한다.

《조선미전》은 일제의 조직적인 문화정책답게 조선 서화계 전반이 일본 풍의 아카데미즘으로 이끌려가는 결과를 낳았다. 또한 '문화권력'을 향유하기 위한 여러 인사들의 필사의 결투장으로서의 '전람회' 이미지를 고착시켰다. 다른 부문과는 달리《조선미전》서부는 민족사회의 서예가를 심사위원으로 위촉하였는데, 이로 인해 계열성이 나타났다. 이러한 경향은《국전》으로도 이어져 한국 현대서예의 다양한 발전을 저해하였다. 이러한 문제점이 있음에도 불구하고《조선미전》으로 인해 형성된 언론의 반응은 한국 근·현대서예사에서 중요한 의미를 지닌다. 저널을 통해 당시 서화의 실상을 알리는 가운데 서예의 존재가치에 대한 평가와 분발을 촉발하였고, 자연히 일반대중의 관심을 유도하는 결과를 낳았다.

《국전》의 목적은 일제 식민지문화 잔재의 청산과 민족미술의 수립이었다. 그러나《국전》은《조선미전》과 마찬가지로 세속적인 명리를 달성하기 위한 도구로 전락하였으므로, 매회《국전》은 논란의 대상이 되었다.《국전》이 국가에 의해 주도되고, 추천·초대작가의 엄격한 구분이 제도화됨에 따라 서단 전반이 매우 경직되고 수직적인 상하의식이 팽배했기 때문이다.《국전》이 진행되는 동안 주목되는 현상은 그 수상작이나 특·입선작을 통해서 볼 때, 어느 한 개인을 직, 간접적으로 따라하는 경향이 확인된다는 점이다. 그러나 많은 우여곡절에도 불구하고《국전》이 1949년부터 1981년까지 30회에 이르는 동안 한국 서단의 중추가 되는 서예가들을 배출시킴으로써 한국 현대서예의 기초를 튼튼하게 다져냈다는 것은 부정할 수 없는 사실이다.

1920년대의《협전》과《조선미전》그리고 해방 후 30여 년간 이어온 《국전》은 서예의 저변을 확장시켰으며, 이로 인해 서예의 담론이 일어났다. 따라서 한국 근·현대서예에 있어서의 '전람회'는 특별한 의미를 지닌다. 다시 말해, '전람회'가 식민지 조선과 해방 후 30여 년간 우리나라 근·현대 서예를 선도했다고 해도 과언이 아니다.

다시, 서예

현대서예의 실험과 파격

작품해제: 장지훈

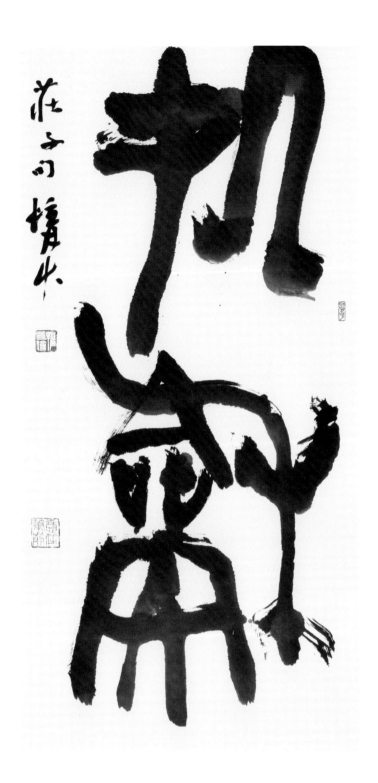

처화 處龢

권창륜
2016
종이에 먹
143×69cm
개인소장

 초정 권창륜(1943-)이 '처화處龢' 두 글자를 설문전서說文
篆書의 글꼴로 쓴 작품이다. 전서이면서도 역동적인 행초서의
필세를 갖추고 있으며, 먹색의 윤갈潤渴 대비가 뚜렷하여 볼륨
감 있는 필획과 생동하는 조형이 두드러진다. "순일한 도를 지
켜서 조화 속에 머물러 있다[我守其一 以處其和]."라는『장자
莊子』「재유在宥」편에 수록된 내용의 일부이다.

적선지가필유여경

積善之家必有餘慶

권창륜
2009
종이에 먹
480×139cm
개인소장

"선을 쌓으면 집안에 좋은 일이 가득하다."는『주역周易』
의 글귀를 행초서로 서사한 대작이다. 다듬어지지 않은 예측불
허의 거친 필획과 기괴험절奇怪險絶한 조형 속에서 자유로운
필세의 흐름과 일필휘지의 기운생동氣韻生動이 느껴진다. 일
본 전위서의 대가인 이노우에 유이치(井上有一, 1916-1985)의
퍼포먼스를 연상케 한다.

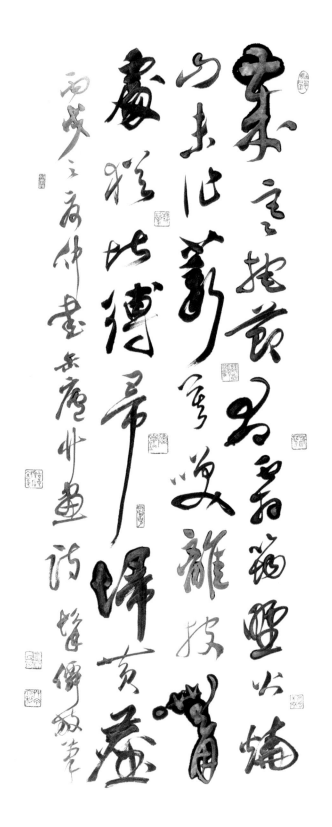

부려죽화시 缶廬竹畫詩

권창륜
2006
종이에 먹, 은분
136×55cm
개인소장

먹에다 혼합재료를 섞어 먹의 번짐과 강렬한 농담대비에 의해 붓질의 흔적이 확연해지고, 필획과 글자의 조세경중粗細輕重 및 대소강약大小强弱의 대비가 두드러져서 전체적으로 원근遠近의 입체감을 느끼게 한다. '부려缶廬'는 청나라 말기 서화전각의 대가인 오창석吳昌碩(1844-1927)의 아호로서, 이 작품은 오창석이 대나무 그림에 쓴 제화시題畫詩를 서사한 것이다.

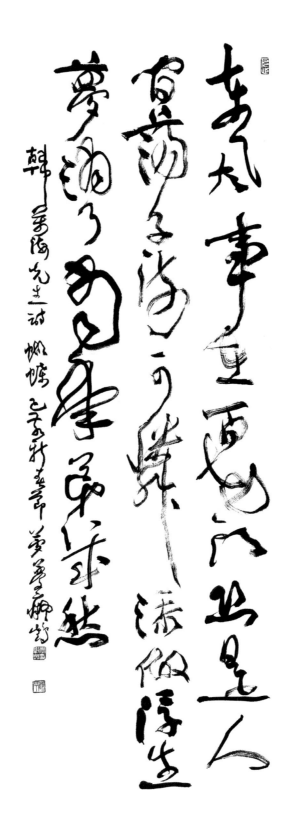

한만해선생시 韓萬海先生詩

이돈흥
2019
종이에 먹
203.3×69cm
학정서예연구원 소장

학정 이돈흥(1947-2020)이 만해萬海 한용운韓龍雲(1879-1944)의 칠언절구 시 「호접蝴蝶」을 행초서로 쓴 작품이다. 붓을 곧게 세우고 중봉의 집필로 운필의 흐름에 따라 필획을 구사함으로써 마치 벌레가 꿈틀거리듯 생동감이 두드러진다. 운필과 조형을 인위적으로 조절하지 않고 물 흐르듯이 자연스럽게 구현함으로써 심수心手가 합일合一된 학정만의 리드미컬을 보여준다.

천상병 귀천歸天

천상병 시 귀천을 행정 쓰다 [인장]
[인장]

이곳 삶 칼런 듯 가을 날

가서 아름다웠다고 말하리라

소풍 끝내는 날

아름다운 이 세상

나 하늘로 돌아가리라

기슭에서 놀다가 구름 손짓하면은

노을빛 함께 단 둘이서

나 하늘로 돌아가리라

이슬 더불어 손을 잡고

새벽빛 와 닿으면 스러지는

나 하늘로 돌아가리라

귀천 [인장]

귀천 歸天

이돈흥
2018
종이에 먹
33.5×65cm
학정서예연구원 소장

　　천상병(1930-1993)의「귀천歸天」을 한글 궁체에 기반하여 쓴 것으로, 학정의 희귀한 한글서예이다. 중국 전국시대에 대나무 조각에 글씨를 쓴 죽간竹簡처럼 나무색의 괘선을 긋고, 자연스러운 나뭇결의 흐름에 맞추어 서사하였다. 일반적인 궁체작품과 달리 세로줄을 규칙적으로 맞추지 않고 한문 행초서의 필의를 섞었으며, 한글 특유의 띄어쓰기와 줄바꾸기를 응용하는 등 한글 궁체작품 중에서도 새로운 면모를 보여준다.

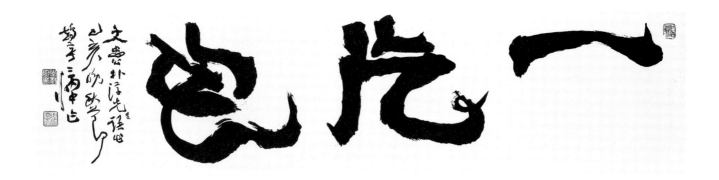

일편심 一片心

이돈흥
2019
종이에 먹
33×136.5cm
학정서예연구원 소장

전서와 예서의 자형에 행초서의 운필을 섞어놓은 작품으로 내용은 일편심一片心, 즉 흔들리지 않고 한결같이 곧은 마음을 뜻한다. '一片'은 예서의 조형에 행서의 필세를 가미했으며, 특히 마지막 '心'자는 전서의 상형象形에 행초서의 필획이 어우러져 글씨와 그림의 경계를 넘나들고 있다.

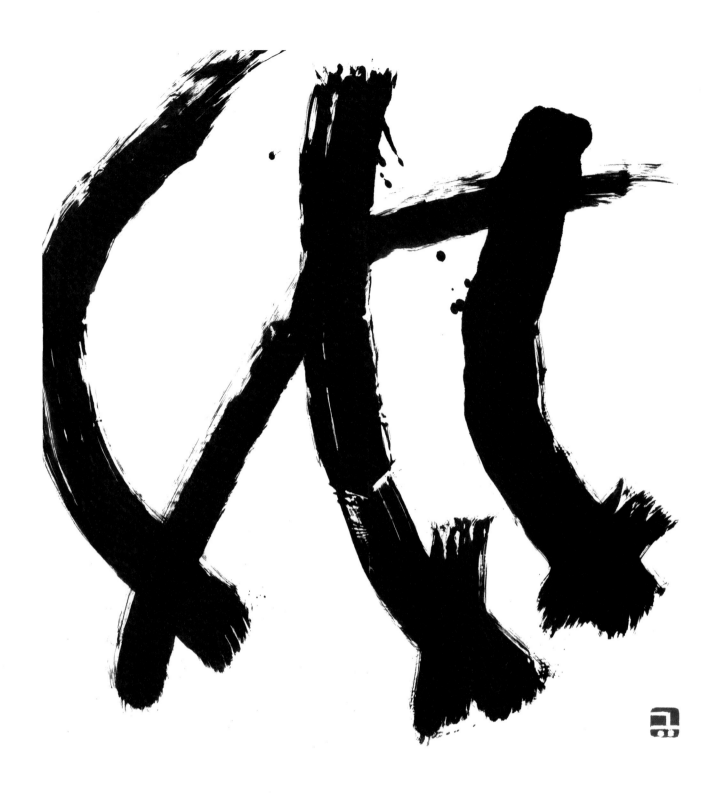

협 協

박원규
2020
종이에 먹
250×240cm
개인소장

화합하다는 뜻의 '협協'자를 현대적 조형으로 기호화하여 한자의 뿌리를 오늘의 눈으로 재해석한 작품이다. 오늘날 사용되는 '마음 심(忄)'에 '힘 력(力)'자 세 개가 합쳐진 '協'자에 비해 이 작품의 조형은 매우 간단한 상형부호로 되어 있는데, 이는 한자가 만들어지던 은殷나라의 갑골문甲骨文에서 그 원류를 찾아볼 수 있다.

공정 公正

박원규
2020
종이에 먹
250×120cm
개인소장

서주시대 청동 제기祭器에 새겨진 '공정公正'자를 재해석한 하석 박원규(1947-)의 작품이다. 고대의 '공公'자는 '입 구口'자 모양에 위에 삐침이 있는 것으로 서사되었고, '정正'자는 윗부분 '한 일一'자에 해당하는 '입 구口'자 모양과 그 아래의 '그칠 지止'에 해당하는 두 발자국의 모양으로 서사되기도 했다. 하석은 이러한 고대 금문金文의 자형을 오늘날의 문자조형으로 재해석하여 서예의 회화적 요소를 극대화시키고 있다.

군마

황석봉
1991
골판지에 먹
254×415cm
개인소장

대형박스를 펼친 종이 위에 '말 마馬'자의 상형이 군집되어 비구상의 추상표현과 같은 메시지를 전달하면서도, 한 글자 한 글자는 실상 '말 마馬'자의 상형문자가 조합되어 작품으로 무질서 속에서의 조화를 추구한 작품이다. 당시로서는 순백한 화선지와 고운 입자의 먹 번짐을 추구하는 전통서예의 고정관념을 벗어던지고 필묵의 확장을 시도했던 파격적인 작품이다.

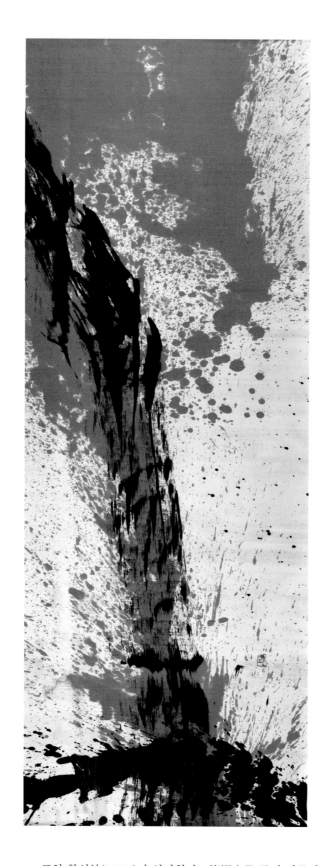

KI Art

황석봉
1999
비단에 먹, 아크릴
284×109cm
개인소장

포헌 황석봉(1949-)이 일필휘지一筆揮之를 통해 필묵이 가지고 있는 기氣의 시간적 흐름과 공간의 무한한 확장성을 나타내고자 한 작품이다. 필획 그 자체가 지니고 있는 기氣의 표현을 통해 기존의 수많은 문자가 담아내지 못하는 서예의 생명적 본질을 극대화시키고 있다.

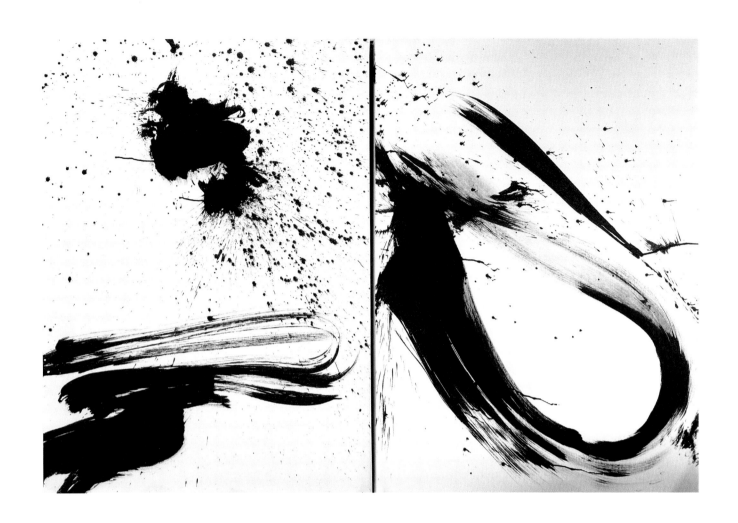

선상에서 1, 2

황석봉
2018
캔버스에 혼합먹
130×97×(2)cm
개인소장

일필휘지一筆揮之를 통해 필묵이 가지고 있는 기氣의 시간적 흐름과 공간의 무한한 확장성을 보여주는 작품이다. 모든 현란함을 덜어내고 순수한 붓과 먹의 퍼포먼스로써 서예의 획이 시닌 원초석 생명력과 예측불허의 다양한 조형 및 역동적인 필세 등을 함축적으로 담아내고 있다.

「시호가」

최민렬
2001
종이에 먹
203×75cm
개인소장

　　　조선시대 궁중의 왕비와 상궁들이 주로 편지를 쓸 때 사용했던 글꼴인 봉서封書 서체를 응용하여 옛 노래 「시호가時乎歌」의 한 대목을 쓴 밀물 최민렬(1949-)의 작품이다. 일반적인 궁체 흘림에 비해 필속이 경쾌하고, 획과 획 또는 글자와 글자 간의 연결이 유려하며, 글자가 기울어지는 듯하면서도 전반적인 조화와 균형을 잡고 있어 변화와 역동성이 두드러진다.

「유산가」

최민렬
2007
종이에 먹
196×106cm
개인소장

조선시대 왕족과 사대부들이 한문서예를 응용하여 편지를 쓰는 등의 실용적인 목적으로 자유롭게 서사했던 한글 글꼴을 오늘날 예술적인 한글서예로 재해석한 작품이다. 고체나 궁체처럼 획일적이거나 규칙적이지 않고 운필의 속도와 획의 굵기 변화, 글자의 대소장단 등 한문서예의 초서처럼 유려한 흐름과 생동감있는 변화가 특징적이다.

정훈 선생 시조

최민렬
2019
종이에 먹
92.8×34cm
개인소장

한글이 창제된 이후 100여년이 지나 점차 백성들에게 퍼지면서 언해본 가사歌詞나 경서經書 등의 인쇄나 필사에 사용되던 서체를 현대적으로 재해석한 작품이다. 한문서예의 해서체와 흡사하여 하나의 필획에서도 기필과 수필, 전절轉折의 기법이 들어있고, 획의 굵기 및 대소장단의 변화가 있으며, 자형의 기울기 등에서 조화와 균형을 이루고 있다. 이 서체를 토대로 한글의 글꼴이 점차 변화하여 조선 후기의 궁체가 탄생된다.

398

가시내

여태명
1998
종이에 먹, 커피
166×86cm
개인소장

조선시대 주로 민간에서 소설이나 가사 등을 필사했던 민간서체를 현대적으로 예술화한 작품이다. 효봉 여태명(1956-)의 자유로운 운필에 의한 다양한 표정의 필획과 글꼴은 전체적으로 무질서 속에서도 조화와 균형을 이룸으로써 현대인들의 감성과 어우러지는 한글서예의 예술적 확장을 보여준다.

평화, 번영

여태명
2020
종이에 새김
26×54.5×(2), 42.4×52.7, 27×24×(2),
27×61.5, 37.5×45.2×(2)cm
개인소장

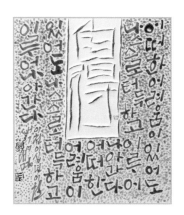

　80년대부터 시작된 여태명의 지각紙刻 작업은 갑골문에서 착안한 것이다. 암석에 새긴 갑골문과 달리 두터운 하드보드에 날카로운 메스를 이용하여 종이의 부드러운 물성物性 효과를 강조했다. 서예의 지紙·필筆·묵墨이란 한정된 재료에 '지각'이란 새김 작업을 통해 전통적 매제가 주는 느낌과는 확연히 다른, 서예의 새로운 실험을 보여준다.

401

천天·지地·인人

여태명
1999
종이에 먹, 아크릴릭
108×75cm
개인소장

하늘과 땅과 그 사이를 잇는 인간의 형상을 한자가 아닌 상징적인 부호로 형상화한 작품이다. 필획 그 자체가 이미 작가의 심상과 사고를 표현할 수 있음을 인식하고, 수많은 글자로 표현하지 못하는 서예의 상징적 요소를 추상적으로 극대화시켰다. 현대의 서예가 점차 '읽는 서예'에서 '보는 서예'로 변화해가는 과정을 보여주는 예이다.

21세기 서예의 재발견

장지훈

경기대학교 서예학과 교수, 서울시 문화재위원

I. 들어가는 말

서예는 글씨의 예술, 즉 문자예술이다. 부호나 문자를 통해 의사를 전달하던 고대로부터 점차 문자에 담겨진 내용을 중시하고, 그것을 보다 아름답게 표현하는 데 의미와 가치를 두면서 예술로 발전해왔다. 서예가 실용에서 예술로 도약한 것은 대략 동한시대東漢時代의 일이다. 동한시대는 기존의 진秦나라 문자통일에 의해 정형화된 전서篆書인 소전小篆에서 벗어나 예서隷書와 초서草書로 서체변화와 발전을 이루었고, 서예가와 서론書論이 등장하며 글씨의 미학을 논하기 시작했다.

다만 서예는 실용·윤리·예술적 측면이 혼재하는 가운데 특히 글씨를 통해 군자와 소인의 구분도 가능하다는 사유[1]가 전통적인 서예인식으로 깊숙이 자리해왔다. 이러한 점은 역사상 서예의 윤리적 기능을 더욱 공고히 자리매김하게 만들었다. 특히 남송南宋의 주자성리학이 조선에 뿌리를 내리면서 예술 전반은 '천리를 보존하고 인욕을 제거[存天理去人欲]'하는 방향으로 귀결되었고, 개성의 발현보다는 규범·객관·보편적 심미의식이 정형화되었다. 이 영향 아래 서예는 '마음이 바르면 글씨도 바르다[心正則筆正]'[2] 혹은 '글씨는 그 사람과 같다[書如其人]'[3]라는 관점에서 예술성보다는 명성에 의해 글씨의 품격이 결정되었다. 이러한 사유는 조선 500년의 서예사상에 뿌리를 내렸고, 국권을 상실한 선전시대나 광복 이후의 국전시대까지 그 명맥을 이어왔다.

한국의 서예는 광복 이후 국전과 미술대전을 통하여 서예의 보급과 발전을 거듭하였음에도 불구하고 이른바 '관각체館閣體'와도 같은 교조적이고 규범화된 관방형식의 서법에서 크게 벗어나지 못했다. 물론 조선 말기나 근대의 일부 저명한 서가書家들은 저마다 고전을 재해석하여 현대적 미감을 추구하며 개성과 파격을 이루기도 했다. 그러나 전반적인 서예경향은『개자원화보芥子園畵譜』처럼 전해오는 특정 텍스트나 서풍書風에서 크게 벗어나지 못하는 현실이었다. 즉, 20세기 서예는 여전히 자유로운 성정과 사고를 표출하

1 揚雄,『法言』,「問神」, "言, 心聲也, 書, 心畵. 聲畵形, 君子小人見矣."

2 柳公權,「書小史」, "用筆在心, 心正則筆正, 乃可爲法."

3 劉熙載,「書槪」, "書者, 如也, 如其學, 如其才, 如其志, 總之曰如其人而已."

기보다는 도제식 교육에 의한 제한된 법첩法帖과 사법師法을 숭상하고 이를 전부로 여기는 실정이었다.

　　1980년대 한국 사회가 민주화될 무렵 한국의 서예는 변화를 꾀할 수 있는 하드웨어가 마련되었다. 1988년 예술의전당 서예관의 개관을 필두로 1989년 대학 서예학과의 신설 및 미술협회에서 갈라져나온 한국서예협회의 창립, 1991년 현대서예협회의 출범, 1997년 세계서예전북비엔날레 개최, 1998년 한국서예학회의 결성 등 서예가 성장할 수 있는 기반이 조성되었다. 특히 한·중 수교 이래 중국의 새로운 서예텍스트와 재료들이 유입되고 현대미술의 다양한 오브제 활용, 한국서예에 대한 연구개발 등에 관심이 모아졌다. 이에 서예의 학습과 창작 열기는 더욱 고조되었고, 전문화·예술화·세계화를 모색했으며, 서예의 미학적 담론과 창작의 다양성에 대한 사고가 확장되었다. 역사상 동한시대에 서예가 실용에서 예술로 도약했듯이 21세기는 한국의 서예가 전통적 산물에서 현대적 예술로 발돋움하는 전환점이 되었다.

II. 전통의 재해석

　　밀레니엄을 기점으로 급변하는 현대미술의 다양한 이즘[ism]과 양식에 비해 서예는 여전히 근대성을 벗어나지 못했음은 누구나 아는 사실이다. 이는 수천 년간 문자조형을 매개로 감성적 표현을 단순한 필획에 기탁해 온 서예의 본질적 특성상, 현대미술의 개념과는 일정부분 거리감이 있기 때문이다. 그럼에도 불구하고 서예는 이미 칸딘스키, 클레, 미로 등 서양화가들의 추상세계와 앵포르멜 미술, 잭슨 폴록과 같은 액션페인팅 등에 모티브를 제공했다는 점에서 서양예술이 갖지 못한 특수성을 지니고 있다. 그러한 차원에서 본다면 서예는 현대미술의 테두리 안에서도 무한한 확장가능성을 지니고 있다. 이는 한편으로 서예라는 예술장르만큼은 정체성이 뚜렷하게 계승·발전되어 왔다는 점을 반증하는 것이기도 하다.

　　이러한 관점에서 현대서예는 전통기법과 서예이론에 대한 탐구를 기반으로 이를 재해석하고 변석하는 데에서 재출발하였다. 서예는 점획을 통해 문자에 생동감을 불어넣음으로써 예술로서의 당위성을 갖는다. 생동하는 글씨는 인간의 육체처럼 글씨에서 반드시 신神, 기氣, 골骨, 육肉, 혈血이 모두 갖추어질 것을 요구받는다.[4] 이러한 생명력을 불어넣는 요소가 이른바 필법筆法·필세筆勢·필의筆意라는 서법의 3요소이다. 필법은 운필의 조형성을 풍부하게 하여 변화를 창출하고, 필세는 운필의 속도감을 조절하여 생기를 불어넣으며, 필의는 운필에 감수성을 개입시켜 개성을 진작시킨다. 이러한 서법은 시공을 초월한 서예 본질의 이해이자 전통의 계승이며, 이것을 토대로 변화와 새로움을 이끌어낼 수 있기 마련이다. 특히 다양한 서법에 대한 탐구는 중국의 서예자료 연구를 통한 폭넓은 수용과 자가적 변용으로 이어졌다.도1·2

　　비록 세기말 공모전의 확산에 의해 현대서예는 근대적 서예의 꼬리 물기에 급급한 면도 있었으나, 1988년 이후 예술의전당이 주최한《한국서예 청년작가전》을 시작으로《한국서예 100년전》,《한국서예 40대 작가전》,《청년

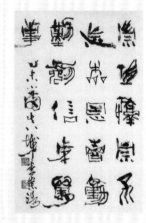

도1. 정웅표, <정도전鄭道傳 시詩 도금강渡錦江>, 2015, 140×45cm

도2. 이승호, <전주이씨종훈全州李氏宗訓>, 2015, 65×45cm

4　蘇軾,『東坡集』, "書必有神氣骨肉血, 五者闕一, 不爲成書也."

도3. 손창락, <만상회춘萬象回春>, 2019, 52×36cm

도4. 김성덕, <동기창董基昌 서론書論>, 2017, 180×63cm

작가 한·중·일 국제교류전》,《동아시아 문자예술의 현재전》,《전각·초서의 오늘전》등 참신한 기획전전들을 통해 서단의 창작풍토와 작품성향이 일변하기 시작했다. 이러한 영향으로 서예계는 기존의 회원전 중심에서 한 단계 나아가 개인전과 그룹전, 국제교류전 등이 활성화되어 최근 30년간 한국의 전통서예는 제2의 전성기를 맞았다. 다채로운 전시활동을 통해 서예는 고전의 수용과 변용을 시도했고, 전통서예 속에서 또 다시 이 시대에 부응하는 현대적 전통을 탐색해가는 작업이 시도되었다. 특히 문자에 대한 정확한 이해와 텍스트에 대한 재해석, 거기에 서예이론을 갖추기 위한 노력이 수반되었다. 이는 기존의 서단書壇에 비해 서예를 자각적인 예술로 인식하고 서예의 본체를 보다 풍성하게 확장하는 창작풍토를 형성하였다.도3·4

이에 현대서예는 전통에서의 정수를 재발견하는 차원에서 필획의 생동과 변화의 아름다움을 살려내는 데 주력했다. 이는 공모전 스타일과 같이 획일화된 필법과 조형에서는 더 이상 감동과 설렘을 기대할 수 없다는 비판적 시각에서 비롯되었다. 서예가 예술일 수 있는 이유는 과거와 현재와 미래를 일관하는 단순한 진리 즉, 문자를 아름답게 서사하는 데 있고, 그 아름다움의 창출은 생동하는 예술의 변화태變化態에 있으며, 그것은 곧 필법의 자유로운 운용에 달려있음을 재인식한 것이다. 한문 오체를 텍스트에서 집자集字하여 그대로 베끼거나 스승의 체본에 의존하는 것에서 일정부분 벗어나, 자기만의 감성적 시각으로 체화하고 이를 필획과 조형으로 표출하는 데 관심이 모아졌다. 현대서예가들은 알려지지 않았거나 주목받지 못했던 서체를 발굴하여 재해석한다던가, 한국서예자료에 주목하여 이를 작품화하거나 한국적 서풍을 탐색하기도 했다. 기존의 텍스트를 충분히 소화하여 본인만이 구사할 수 있는 자유로운 필획과 조형언어로써 주체적 자아를 표출하였다.도5·6·7

현대서예는 예술의 정체성을 상실하지 않는 한 기존의 체제를 고수하지 않는다는 점에서는 확실히 진일보하였다. 즉, 숙련되고 빼이난 필법을 통해 옛 선인의 지극한 경지를 만나되, 오늘날의 시공간에 걸맞는 필법과 필의로 서예의 자연주의를 재창출해내는 데 주력했다. 비록 전통계승의 연장선상에 있지만 고법에 얽매이지 않고, 서예의 생명력을 불어넣는 자기만의 과감한 필획을 구사하며, 자유분방한 결구結構와 장법章法 등을 운용하여 전통을 재해석한다는 점에서 근대서예와 차별성을 갖는다. 이는 일련의 작가들이 오랜 기간 전통서예에 천착하면서 끊임없이 고전을 오늘날의 조형언어로 재해석해 온 성과이다. 이러한 창작경향은 서예의 불변적 가치가 바로 전통적 심미관으로 축적되어진 풍부한 조형적 경험을 통해 정체성으로 확인된다는 점에서 의의가 있다.

III. 창신과 파격

밀레니엄을 전후로 의식있는 서예가들을 중심으로 공모전 형식의 서예에서 벗어나 개인전 위주의 창작활동을 통해 자기만의 색깔을 찾는 노력을 시도하였다. 기존의 서열의식에 주눅들지 않고 전통서예의 형식논리를 과감히 거부하며 새로운 표현형식을 탐구하는 데 주목했다. 특히 사회구조상 더 이상

도5. 백영일, <소식蘇軾 적벽부赤壁賦 구句>, 2012, 200×70cm

읽히지 못하는 한자서예의 한계, 틀에 박힌 액자 속의 수많은 집자集字와 나열식 포치의 고루함, 컴퓨터 활자시대에 쓰기의 미학이 담당할 수 있는 사회적 역할 등이 관건이었다. 때문에 현대서예는 과거 선비중심의 시·서·화 삼절을 일정부분 포기하고서라도 서書 그 자체가 지니고 있는 예술적 표현논리의 확장에 관심을 기울일 수밖에 없었다.도8·9

고금을 막론하고 모든 예술이 본질에 대한 끊임없는 탐구를 통해 새로움을 추구해나가듯 현대서예 또한 서예의 가장 본질적 요소가 필획이라는 점에 착안하여 그 뿌리찾기를 시도하였다. 지극히 원시적인 필획을 통해 유한의 문자를 무한의 예술경지로 확장하려는 의식이 수반되었다. 1990년대 초부터 시작된 현대서예운동은 서예의 본질은 유지하되 서예의 본체라 할 수 있는 문자文字를 포함하여 다양한 부호와 이미지, 상징적인 물상物象까지 표현을 가능케 했다. 즉, 서체추상을 통해 서예가 문자로부터 자유로울 수 있다는 발상의 전환을 가져왔다. 이러한 표현의 방법은 평면뿐만 아니라 입체·설치·퍼포먼스·영상 등으로 확장되었고, 표현의 도구와 재료 또한 지필묵에서 벗어나 주변의 모든 것이 오브제로 활용되었다.도10·11

서체의 파격과 추상작업은 조형의 근간을 필획으로 삼고, 필획에 거짓과 가식이 없는 작가의 순수한 조형언어를 응축시키는 방향으로 전개되었다. 『주역』에서 이른바 "상을 세워서 뜻을 다한다[立象以盡意]."는 것처럼 필획 그 자체가 이미 작가의 심상과 사고를 표현할 수 있는 상징적 요소임을 인식하고 이를 형상화하였다. 일본의 현대미술을 대표하는 전위서예가 이노우에 유이치(井上有一, 1916-1985)가 문자가 지니고 있는 생명성을 역동적 필치로 형상화하는 데 주력했다면, 한국의 현대서예는 문자마저도 벗어나 서체추상을 통해 필선에 생명적 기운을 응축시키는 데로 나아갔다. 석도石濤의 '일획론一劃論'처럼 일필휘지一筆揮之를 통해 하나의 필획 그 자체만이 가지고 있는 기氣의 시간적 흐름과 그에 따른 공간여백의 운용을 통해 기존의 수많은 글자로 표현하지 못하는 서예의 상징적 요소를 극대화시켰다. 이는 현대의 서예문화를 '읽는 서예'에서 '보는 서예'로 전환시켰다.도12·13

모든 현란함을 덜어내고 순수한 필획을 통해 조직화된 글자에 드러나는 극도의 세련미를 파괴하고 자연의 원초적 생명력을 창출하는 것은 결국 예술적 근원을 순수필획 그 자체로 회복하기 위한 다양한 표현형식의 창출로 이어졌다. 그러한 현상은 1990년대 후반부터 움트기 시작하여 2000년대에 와서 활성화된 서예퍼포먼스에서 두드러졌다. <율산 리홍제의 타묵打墨 퍼포먼스>를 시작으로 서예계의 중견으로부터 청년작가에 이르기까지 퍼포먼스를 통해 원초적 필선을 더욱 기운생동하게 부각시켰다. 이는 액자 속에 갇혀 고결한 선비정신만을 표방하지 않고, 서예가 지니고 있는 일획의 본질적 예술성을 부각시키는 과정이었다. 이러한 퍼포먼스는 찰나刹那가 가져오는 필선의 생동감을 극대화하는 것으로, 최근 영상서예를 통해 더욱 진화되었다. 즉, 글자로서의 의미와 형식마저도 파괴하며 의미의 표상으로서 필획이 가져다주는 기의 흐름을 포착하는 이른바 '느끼는 서예'로 진일보하게 만들었다.도14·15·16

현대적 서체추상과 퍼포먼스 등은 한정적이고 추상화된 문자기호에 정신과 마음을 담아내어 서예의 생명정신을 예술로 승화시키는 표현방식의 일

도6. 최돈상, <논어論語 구句>, 2017, 165×70cm

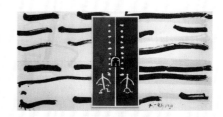

도7. 선주선, <조안경수造眼鏡誰>, 2019, 205×75cm

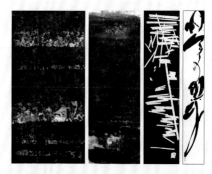

도8. 석용진, <일이삼사거一二三四去 사삼이일래四三二一來>, 1999

도9. 경현실, <선선線Ⅰ>, 2018, 200×250cm, 종이에 먹

도10. 이정, <우공이산愚公移山>, 2018, 설치서예

도11. 차호준, <표리부동表裏不同>, 2018, 230×230×230cm, 코아합판에 페인트, 블래라이트, 음향

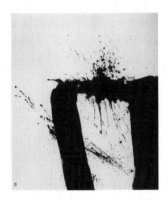
도12. 박영도, <무위자연無爲自然>, 2019, 80×70cm

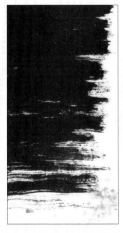
도13. 전종주, <역풍逆風>, 2015, 145×60cm

환이다. 이러한 표현에 의해 구현된 서예는 전통서예의 품격기준으로 삼는 아雅·정正·고古·규規 등에 반하는 속俗·기奇·신新·광狂 등의 심미적 가치를 존중하는 입장으로, 추서醜書나 괴서怪書마저도 아름다움으로 인정하는 경향이다. 전통서예의 우월성이 정신성에 있다면 현대서예의 우월성은 예술성에 있다. 필획의 조합으로 문자만을 표현하는 것이 전통서예라면, 현대서예는 필획으로 문자 또는 문자 이외의 소재들을 폭넓게 표현할 수 있음을 보여준다. 즉, 기존의 전통서예가 문자를 아름답게 서사하기 위한 하나의 수단으로서 문학에 종속된 개념이었다면, 현대서예는 순수서예의 독자적 예술영역으로서 전통서예의 현대적 변용에 의한 창신과 파격을 지향하는 성향이 강하다.도17

IV. 한글서예의 예술화

동아시아 한자문화권에서 중국·일본과 차별화된 서예를 논하자면 한글서예를 빼놓을 수가 없다. 한글은 유일하게 한국적 특수성을 뚜렷하게 지니고 있는 문자이다. 다만 한글은 1443년 창제 이후 줄곧 쓰여 왔으나, 광복 이후 학교 교육과 서예가들의 연구를 통해 비로소 서예의 한 분야로 확립되었다. 한글이 서예로 도약할 수 있었던 것은 대개 한글 창제 당시의 판본형태를 띠고 있는 고체古體와 이후 필사체로 변화·발전하여 하나의 틀을 갖춘 궁체宮體 두 가지 글씨체 덕분이었다. 훈민정음 창제 당시의 서체는 일중 김충현에 의해 한글 고체古體라는 이름으로 서예 분야에서 새롭게 주목받기 시작했고, 조선 후기 궁정의 여성 사회를 중심으로 형성되었던 궁체宮體는 갈물 이철경, 꽃뜰 이미경 등에 의해 20세기 한글서예를 대표하는 서체로 자리 잡았다.

현대의 한글서예는 기존의 고체와 궁체를 계승하면서도 다양한 글꼴의 연구와 창작개발이 시도되었다. 한글서예에 대한 학술적 연구는 1980년대에 시작되었고, 1990년대 후반부터 서예학과를 중심으로 본격적으로 한글서예의 연구가 이루어지면서 지난 30년간 150여 건의 연구 성과가 축적되었다. 특히 1991년 예술의전당 서예관에서 기획한 《한글서예변천전》을 계기로 조선시대 400여 년간 서사된 한글서체의 다양한 자료를 접하면서 현대의 한글서예는 고체와 궁체를 위시한 다양한 서체발굴과 창작연구가 시도되었다. 그 가운데서도 조선시대 왕과 왕비, 문인사대부 등의 편지글에 나타난 한문서예필법이 가미된 다양한 필사체를 비롯하여 궁중 외에 민간에서 주로 서사되었던 서체 등이 한글서예창작에 풍성한 모티브를 제공하였다.도18

이러한 서체들은 기존의 한글 고체와 궁체의 정형화된 필획 및 자형과 달리 대소大小·장단長短·강약强弱·조세粗細·경중輕重·질삽疾澁 등 크기와 굵기와 속도 변화가 뚜렷하고, 기필起筆과 행필行筆과 수필收筆 등의 필법변화가 다양하다. 즉, 한문 오체의 다양한 필법과 필세가 모두 깃들어 있어 한글의 변화무쌍한 예술적 요소를 이끌어냈다. 이를 기반으로 현대의 한글서예는 운필의 속도, 흘림의 정도, 자형의 구조 등에 있어서 기존의 텍스트를 토대로 삼되 음양대비를 더욱 극대화시켜 표정과 감성이 깃든 한글서예로 재탄생시켰다. 특히 자모음의 조합에 의한 음소문자의 한계에서 벗어나기 위해 표의문자인 한자와 같이 각 글자마다 필획에 다양한 감성을 응축시키고, 자모음의

조합에 있어 조형의 변화와 글꼴의 특징을 확장시킴으로써 서민적 감성과 현대적 미감을 충족하는 자유분방한 한글서예로 창출되었다.도19

　　한글서예 또한 전통을 계승하되, 내용전달과 필사 기능에 얽매이기보다는 일필휘지에 의한 자유로운 감성의 발로를 통해 순수 예술적 요소를 극대화시키는 데 주력했다. 단조로운 한글 자모음의 조합이 지닌 획일적 반복성에서 벗어나 한글이 서예와 만났을 때만이 가질 수 있는 예측불허의 조형적 변화와 일회성, 즉흥성, 회화성 등을 통해 21세기 한글서예는 새로운 국면을 맞았다. 즉, 한글을 해체하여 자음 또는 모음만으로 작품화한다거나, 한글의 초서화 혹은 상징적 부호화를 통해 서체추상을 시도하게 된 것이다. 이는 한글서예가 결코 시문을 전달하는 부속물이 아니라, 그 자체로서 가장 순수한 예술이어야 한다는 입장에서 내용보다는 한글을 회화적으로 재해석하여 대중들의 감성에 호소하려는 의식의 발로이다. 이러한 다양한 조형의 한글서예는 최근 한글캘리그라피디자인의 모태가 되고 있으며, 감성적 캘리그라피 요소와 디자인적 타이포그라피 요소가 융합되어 폰트로 개발되는 등 무한한 확장가능성을 보여준다.도20

V. 나오는 말

　　20세기 도제식 서예교육을 통한 등단登壇은 현대의 공모전 서예문화로 이어졌다. 서예가 여타의 미술 분야에 비해 전통에 얽매여 과거에서 쉬이 벗어나지 못하는 것은 선전과 국전의 명맥을 이어온 수많은 서예공모전과도 관계가 깊다. 즉, 20세기의 서예는 공모전 중심의 창작풍토를 형성하였고, 공모전 위주의 작품체제에서 벗어나지 못하는 한계에 부딪혔다. 그러다 보니 일정한 표현형식의 반복적 서사를 위주로 피차의 구분 없는 일률적인 예술양식을 끊임없이 양산해내는 풍토가 성행했다. 때문에 서書의 법法은 자기만의 서체를 창안하고 시대미감을 담아내기 위한 수단이 아니라 목적 그 자체가 되기도 했다.

　　그러나 21세기에 와서는 과거의 획일화된 문자예술에서 더 이상 감동과 설렘을 기대할 수 없었다. 서예가 예술다움을 회복해야만 했다. 서예가 예술일 수 있는 이유는, 고금을 관통하는 불변의 진리 즉, 문자를 아름답게 표현하는 데 있으며, 그 아름다움의 창출은 생명력 있는 필획의 순수성에 달려있다. 시대를 막론하고 서예의 본질이 자연自然에 기인한다는 점에 이견이 없는 한 서예는 살아있는 생명체와도 같아서 쉼 없이 생동하고 변화해야 한다. 결국 살아있는 필획, 나의 생각과 철학과 감성이 녹아든 나만의 글씨를 어떠한 형태와 미감으로 표현해낼 것인가가 관건인 셈이다. 이에 현대서예는 잘 쓰는 서예보다는 개성있는 서예, 규범적인 서예보다는 창의적인 서예, 수양으로서의 서예보다는 예술로서의 서예가 강화되고 있다.

　　지난 30년간 한국의 서예는 예술로서 자리매김하기위한 몸부림의 연속이었다. 오랜 역사적 전통의 축적으로 이루어낸 서書에 대한 불변不變의 가치를 전제한 가운데 창신創新을 통한 변變의 시대적 예술성 확보가 절실해졌다. 아울러 과거 문인사대부의 전유물로만 여겨지던 서예가 오늘날 대중들

도14. 리홍재, <율산 리홍재 60년 명품전 퍼포먼스 디스플레이>, 2019

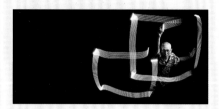

도15. 박원규, <옹치>, 2013, 영상서예

도16. 이뿌리, <시냇물>, 2019, HD1채널 비디오, 컬러, 사운드, 약1분30초

도17. 노상동, <왕희지王羲之 구句>, 2015, 137×50cm

도18. 김선기, <정지용님의 시 향수>, 2019,
70×65cm

과의 소통문제를 어떻게 해결할 수 있을 것인지가 과제였다. 이러한 차원에서 현대의 한국 서예는 본질의 재해석을 통한 전통의 계승과 창신, 창신을 통한 파격의 추구, 한글서예의 예술화 등을 지향하는 가운데 여전히 서예의 예술성을 확장해가는 과정에 놓여 있다.

도19. 전진원, <장진주사將進酒辭>, 2016,
204×140cm

도20. 이완, <나는 쓴다>, 2018, 180×97cm

IV

디자인을 입다
일상을 품다

작품해제: 이규복

상업적 캘리그라피의
발흥과 의의

90년대 초반 디자인계를 휩쓸던 디지털 디자인의 광풍은 90년대 중반 이후 기계적 획일화와 규격화, 인간미를 느낄 수 없는 차가운 이미지 등 서서히 그 한계가 노출된다. 이에 아날로그의 향수와 감성을 앞세운 캘리그라피가 디지털 디자인의 단점을 보완해줄 대안으로 떠올랐다. 한편 서예로 대표되는 글씨 쓰기 문화는 90년대 중반 이후 개인용 컴퓨터, 인터넷 등 급변하는 기술의 발달과 사회변화의 시류에 적응하지 못한 채 급격하게 쇠락의 길로 접어든다. 글씨 쓰기 문화의 쇠퇴는 곧 서예학원의 몰락과 종사자의 감소로 이어졌으며, 이는 다시 대중으로부터 멀어지게 만드는 악순환을 초래했다. 이러한 상황을 타개하기 위해 젊은 서예인들은 새로운 활로를 모색하게 된다.

90년대 후반 아날로그와 감성이라는 기치를 들고 출발한 캘리그라피는 디자인에 접목되며 빠르게 확산됐다. 그 확산의 기세는 2006년을 기점으로 패션, 영상, 가전, 주류, 식료, 간판 등 전 산업분야로 넓혀지며, 각종 언론 매체의 소개를 통해 디자이너뿐만 아니라 일반 대중들에게까지 '캘리그라피'가 깊이 각인되어졌다. 이러한 캘리그라피의 확산에 가장 큰 영향을 미친 것은 역시 한글 쓰기에 있다. 그동안 한글 쓰기는 사각형의 틀 안에 갇힌 체 천편일률적인 형태를 고집하고 반복해 왔다. 캘리그라피는 여기서 탈피해 자유롭고 다양한 글꼴을 대중들에게 선보였다. 이러한 탈 네모꼴의 한글 쓰기는 곧바로 대중의 폭발적 관심으로 이어졌으며, 이는 다시 디자인 산업의 캘리그라피 열풍으로 이어지는 선순환의 양상을 띠게 되었다. 특히 콘셉트를 위한, 콘셉트에 의한 상업적 캘리그라피는 클라이언트와 대중 양쪽 모두의 호응과 지지를 받으며 캘리그라피 확산을 더욱 촉진하는 촉매 역할을 하였다.

주위를 둘러보면 우리의 일상생활에 캘리그라피가 얼마나 깊숙이 들어와 있는지 알 수 있다. 캘리그라피는 비록 상업 디자인 측면에서 출발했으나 점차 그 영향력과 범위를 확대함으로써 사회 전반적인 글씨 쓰기 문화의 인식 개선을 이끌어 냈으며, 한글의 아름다움과 중요성을 다시 상기시키는 역할을 해냈다. 더불어 90년대 후반 몰락해 가던 글씨 쓰기 문화의 부활을 이끌었다는 점에서 중요한 의미를 지닌다.

개

강병인
2014
종이에 먹
30×55cm
개인소장

 한글 모음과 자음, 그리고 이들을 이루고 있는 획들을 하나하나 해체하고 결합하는 과정을 통해 강병인(1962-)의 독특한 개성이 담긴 한글 형상화 작품이 완성된다.
 강병인은 한글 단어가 갖는 의미에 따라, 혹은 작가가 의미를 부여함에 따라 획의 강약強弱과 장단長短, 접필接筆 등의 방식을 통해 공간과 획의 크기를 적절히 안배함으로써 한글 형상화를 완성하고 있다. 이렇게 완성된 작품은 보는 이로 하여금 글자를 읽는 것으로 그치지 않고 이미지화하여 때로는 직접적으로, 때로는 연상 작용을 통해 그 효과를 배가시키고 있다.

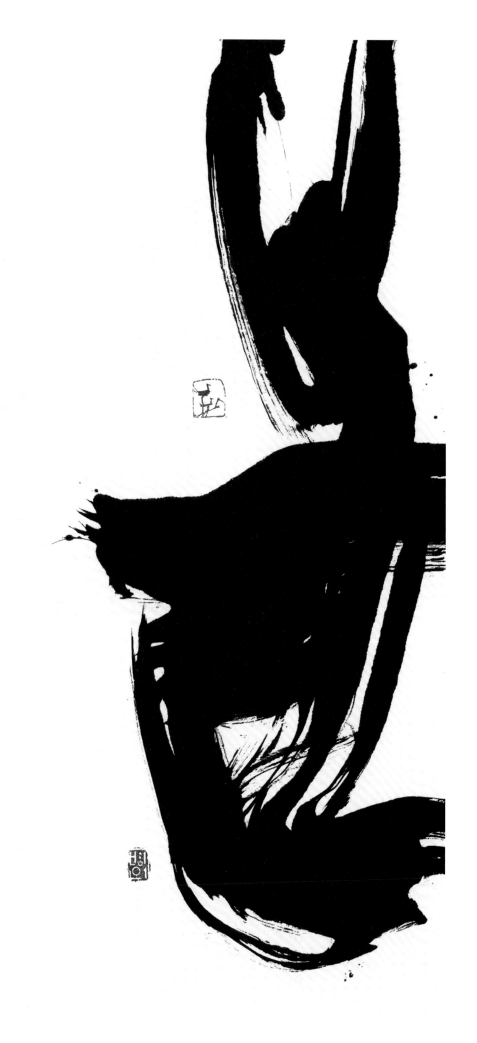

힘센 봄

강병인
2011
종이에 먹
69×34.5cm
개인소장

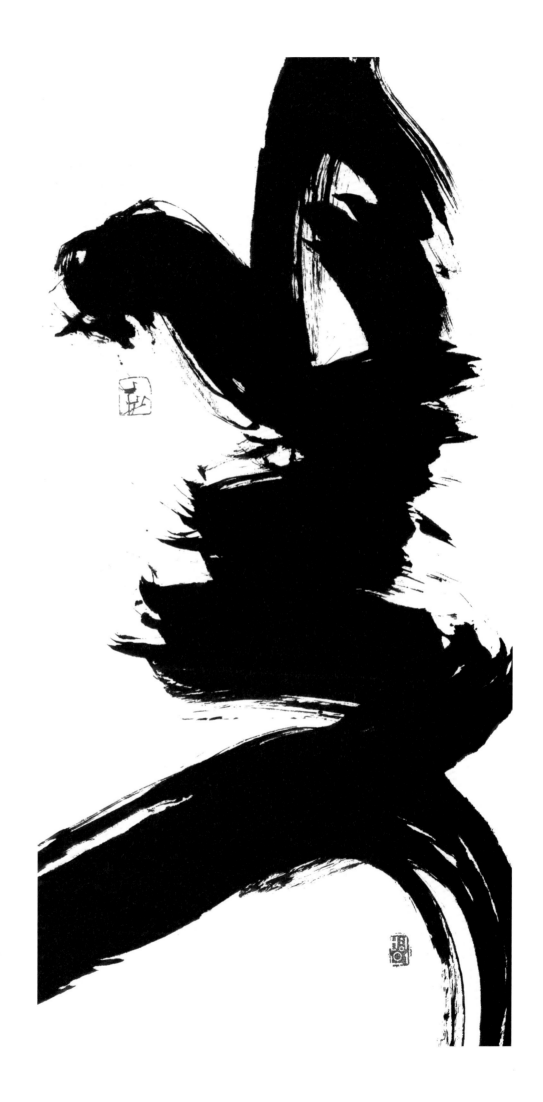

힘센 꽃

강병인
2011
종이에 먹
69×34.5cm
개인소장

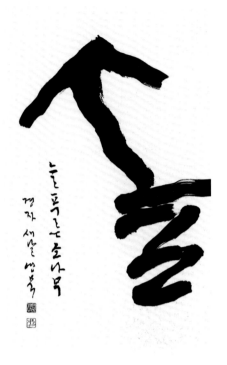

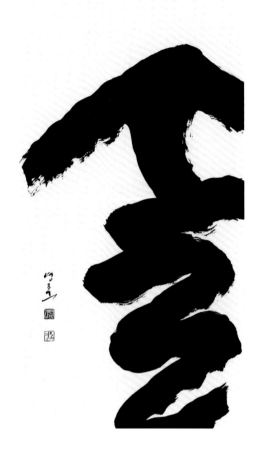

솔

강병인
2020
종이에 먹
55×34.5cm
개인소장

솔 작은

강병인
2018
종이에 먹
67.5×33.5cm
개인소장

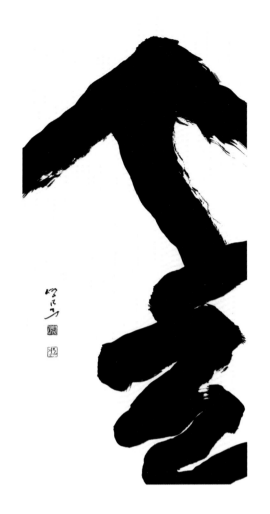

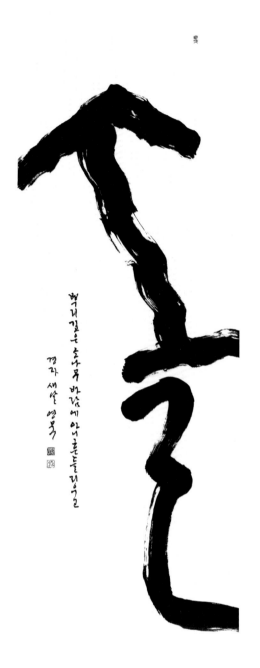

솔 큰

강병인
2018
종이에 먹
67.5×33.5cm
개인소장

천년만년 솔

강병인
2020
종이에 먹
137×45cm
개인소장

어디 허우리부터 흥이 날까 한번 보고 두번보고 자구보면 정들고 벗이

춤의 탄생

강병인
2020
종이에 먹
30×160cm
개인소장

흠 흠 흥 흥 흥 흠 흠

절로 어깨춤을 출 수 밖에 없거니 좋다 지화자 좋구나

술 영복 강병오 [印] [印]

419

해주아리랑

이상현
2012
캔버스에 먹, 마스킹테이프
116×91cm
개인소장

저기 가는 저 아가씨 눈매를 보소
겉 눈을 감고서 속 눈만 떳네

서예와 캘리그라피는 같으면서도 확연히 다른 차이점이 존재한다. 그 중 하나가 문방사우와 도구의 사용에 관한 부분이다. 캘리그라피는 서예와 마찬가지로 문방사우를 기본으로 하지만 도구와 재료의 사용에 크게 제한을 두지 않는다. 작품의 콘셉트에 따라 자연이나 우리 주위에서 쉽게 접할 수 있는 모든 것들이 캘리그라피의 재료가 될 수 있는 것이다. 그 연장선상에서 작품 속 캘리그라피는 한글이라는 문자를 매개로 하고 있지만 다양한 재료와 도구를 이용하여 한글을 시각적 이미지로 바꾸어 놓는 작업을 보여주고 있다. 따라서 화면 속 한글은 읽는 것이 아닌 보는 것이다. 이상현(1975-)은 그 보는 한글을 통해 메시지를 전달하고 있다.

진도아리랑

이상현
2012
캔버스에 아크릴릭
116×91cm
개인소장

청천 하늘엔 잔별도 많고
우리네 가슴엔 희망도 많다

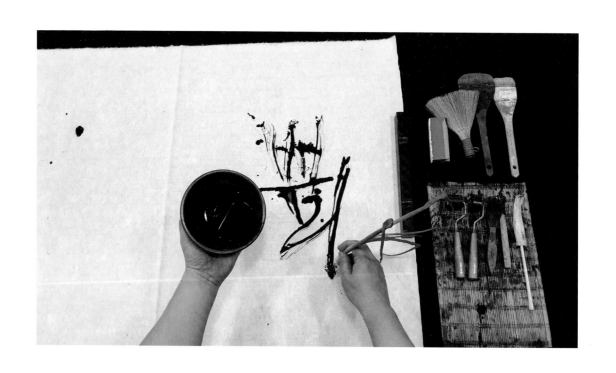

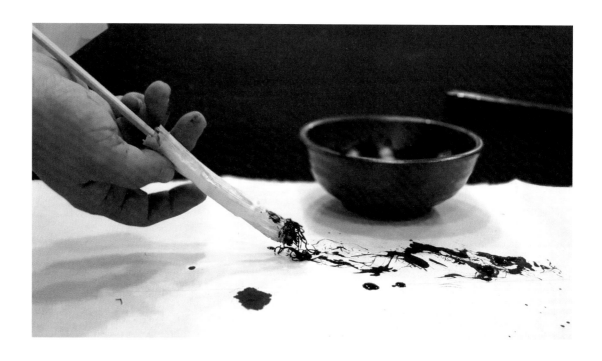

다양한 재료로 쓴 캘리그라피

이상현
2020
화선지, 나뭇가지, 칫솔, 수세미, 파뿌리, 골판지 등

아리랑 송가인

아리랑

김종건
2020
종이에 먹
70×205cm
노래: 송가인
작사/작곡: 윤명선

아리랑 아리랑 아라리오

아리랑 고개로 넘어간다

아리랑 아리랑 아라리오

아리랑 고개로 넘어간다

나를 버리고 가시는 임은

십리도 못가서 발병난다

아리랑 아리랑 아라리오

아리랑 고개로 넘어간다

청천 하늘엔 별도 많고

이내 가슴엔 수심도 많다

서산에 지는 해는

지고 싶어 지나

날 버리고 가시는 임은

가고 싶어 가나

아리랑 아리랑 아라리오

아리랑 고개로 넘어간다

득음득획 得音得劃
: 노래와 글씨

글씨 김종건
미디어아트 하승연
Sound Visualization on Screen

리듬 없는 음악은 음악이 아니듯, 리듬 없는 캘리그라피는 캘리그라피라 할 수 없다. 캘리그라피에서 리듬의 부재는 그저 문자를 순서대로 늘어놓는 것에 불과하기 때문이다. 김종건(1971-)은 이번 작품에서 음악과 글씨의 연관성을 직접적으로 보여주고자 했다. 각각의 노래 가사와 창법을 분석하고 느낀 바를 글씨에 그대로 반영한 것이다.

이는 작품 속 글씨에서 고스란히 볼 수 있는데 다양한 재료를 통해 때로는 질박하지만 여성스럽게, 때로는 속삭이듯, 때로는 거칠게 획을 구사하고 있다. 글자의 조형 또한 이에 맞추어 부드럽거나 천진난만하게, 혹은 기교를 볼 수 없는 날것의 결구를 보여줌으로써 노래와 직접적으로 연관짓고 있다. 결국 작품을 통해 리듬이라는 시간과 감정을 박제해 놓은 것이다.

봄날

방탄소년단

봄날

김종건
2020
인쇄용지에 붓펜
50×200cm
노래: 방탄소년단
작사/작곡: 방시혁, Pdogg, RM, 슈가,
ADORA, Arlissa Ruppert, Peter Ibsen

보고 싶다
이렇게 말하니까 더 보고 싶다
너희 사진을 보고 있어도
보고 싶다
너무 야속한 시간
나는 우리가 밉다
이제는 얼굴 한번 보는 것도
힘들어진 우리가
여긴 온통 겨울 뿐이야
팔월에도 겨울이 와
마음은 시간을 달려가네
홀로 남은 설국열차
네 손 잡고 지구 반대편까지 가
겨울을 끝내고파
그리움들이 얼마나
눈처럼 내려야 그 봄날이 올까
Friend
허공을 떠도는
작은 먼지처럼 작은 먼지처럼

날리는 눈이 나라면
조금 더 빨리
네게 닿을 수 있을 텐데
눈꽃이 떨어져요
또 조금씩 멀어져요
보고 싶다 보고 싶다
보고 싶다 보고 싶다
얼마나 기다려야
또 몇 밤을 더 새워야
널 보게 될까 별 보게 될까
만나게 될까 만나게 될까
추운 겨울 끝을 지나
다시 봄날이 올 때까지
꽃 피울 때까지
그곳에 좀 더 머물러줘 줘
머물러줘
니가 변한 건지
나가 변한 건지
아니면 내가 변한 건지
내가 변한 건지

425

걱정하지 말아요 그대

김종건
2020
광목천에 아크릴릭
200×300cm
노래: 전인권
작사/작곡: 전인권

전인권
걱정말아요 그대

우리 함께 노래 합시다
우리 다함께 노래 합시다 후회 없이 꿈을 꾸었다 말해요
지난 것은 지난 대로 그런 의미가 있죠
그댄 탓으로 훌훌 털어 버리고

그대 힘든 얘기들
그대 너무 힘들 일이 많았죠 새로움을 잃어 버렸죠
떠난 이에게 노래 하세요 후회없이 사랑 했노라 말해요
지난 것은 지난 대로 그런 의미가 있죠

그대 앞에 걸린 이대여 이 가슴 깊이 맺혀 있고
그대여 아무 걱정하지 말아요 우리 함께 노래합시다

냠냠냠 이진아

냠냠냠

김종건
2020
종이에 먹
70×205cm
노래: 이진아
작사/작곡: 이진아

맛있어서 아끼두었던

너의 달콤한 기억들

이제 더 이상 머리속 냉장고에

담아두면 안돼

아직까지 숨겨두었던

너의 무관심한 그 표정들

이제 더 이상 괴롭지않은

하나하나의 기억

냠냠냠냠냠

너의 기억을 다 먹어 버릴거야

냠냠냠냠냠

너의 미소를 다 먹어 버릴거야

냠냠냠냠냠

우리 어제를 다 먹어버릴거야

냠냠냠냠 냠

우리 사랑을 다 먹어버릴거야

이 세상에서 전부였던

너의 미소를 잊을수 있을거 같아

이제는 너의 목소리 향기조차

아무 의미가 없는걸

냠냠냠냠냠

아름다운 영원할 줄 알았던

그 소중했던 모든 기억들

TV 영상 캘리그라피

이일구
1980-90년대
종이에 먹
개인소장

TV 타이틀 제작 분야에 있어 독자적인 길을 걸어온 이일구(1956-)는 이전까지 주로 레터링으로 이루어지던 타이틀 제작 관행에서 벗어나 전통 붓을 이용해 표현의 한계를 한층 확장시켰다. 붓으로 표현되는 획과 글꼴은 그 자체만으로도 감정을 표현할수 있는 장점이 있다. 이는 드라마나 예능의 콘셉트를 전달하는데 효과적이다.

「용의 눈물」과 같은 대하드라마일 경우 진중하면서도 힘차며 중량감이 느껴지는획을 부리고 있다. 반대로 홈드라마나 예능처럼 편안하고 가볍게 접근해야 할 경우 경쾌하고 속도감 있는 획을 사용해 그 느낌을 충분히 전달하고 있다. 글꼴도 마찬가지다. 작품에서 보이듯 콘셉트에 따라 해학과 진지함을 넘나든다. 작품들 속 획과 글꼴은 정형화된 틀을 넘어 다양한 변주를 보여주고 있다.

TV 영상 캘리그라피

이일구
1980-90년대
실크인쇄
각 9.5×12.5cm
개인소장

상업 캘리그라피

정진열
2020
다색 깃발 24개, 5×3m 벽면에 설치
기획 및 디자인 : 정진열
디자인 도움 : 최세진, 김다영, 정경호, 최지훈

풀무원

열

냄비

숲꽃

스타일

白

미성

화요

수려온

천의숲

교촌치킨

삼립호빵

처음처럼

신영복
종이에 먹
29×71.7cm
개인소장

처음처럼

처음으로 하늘을 만나는 어린 새처럼 처음으로 땅을 밟는 새싹처럼
우리는 하루가 저무는 저녁 무렵에도 마치 아침처럼, 새봄처럼, 처음처럼
언제나 새날을 시작하고 있다.

서울 낡골 쇠귀

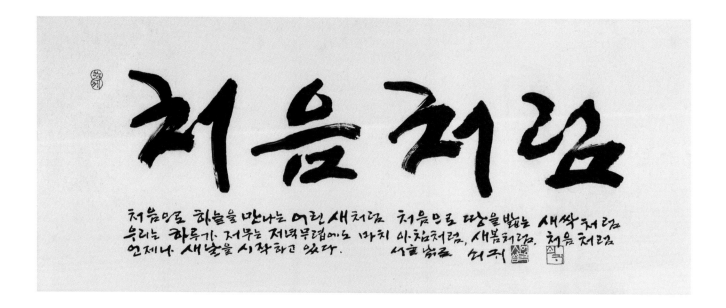

여럿이 함께

신영복
종이에 먹
33.2×89cm
개인소장

여럿이 함께 가면
험한 길도 즐거워라

낡골 쇠귀

신영복
종이에 먹
33.2×89cm

한글 만다라

안상수
1988
실크프린트
175×120cm
개인소장

문자도

안상수
2019
실크프린트
300×120cm
개인소장

안상수
2019
실크프린트

435

개인소장

우리.말이.중국과.달라.글자로.서로.사맞지.아니한.까닭에.

백성들이.말하고자.할.바.있어도.제뜻을.제대로.펴지.못하는.사람이.많더라..

내가.이를.가엾이.여겨.새로.스물여덟.자를.맹그노니.

사람들이.쉬이.익혀.날마다.편안케.쓰게.할.따름이다..

안상수체 훈민정음 에스키스

안상수
2020
도자기 타일
각 높이 20cm
개인소장

한국 현대서예의 확장성

김찬호
경희대학교 교육대학원 교수·미술평론가

현대서예, 개념을 담아내는 조형예술

서예는 문자를 소재로 개념을 담아내는 조형예술이다. 개념예술(Conceptual Art)은 언어를 재료로 하는 예술 형식이고, 서예도 언어를 회화 형식에 적극적으로 끌어들여 문자가 가지고 있는 기호성·상징성을 담아내고 있다. 소통의 중요한 매개체인 언어와 문자를 개념화시키고 압축시켜 드러내는 예술형식이라는 점에서 21세기 서예의 확장 가능성은 크다.

중국은 1966년 문화대혁명으로 인해 서법이 봉건시대의 유산으로 인식되며 서법 창작활동이 거의 중단되었고, 1980년대 이후 고유의 전통적 서풍과 서양의 문자추상, 일본 전위서前衛書의 영향 등 다양한 변화를 맞이하면서 전통파傳統派, 창신파創新派, 현대파現代派가 서단을 이끌어 오고 있다. 일본서도는 한자서漢字書, 가나서(假名書), 소자수서少字數書, 전위서前衛書로 범주가 나뉜다. 특히 1950년대 전위서는 묵상파墨象派라고도 하며 문자추상과 발묵이 만들어내는 다양한 형상까지 포함하며 순수한 조형형식을 강조한다.

한국서예는 한문서예漢文書藝, 한글서예, 현대서예現代書藝가 있다. 전통적 한문서예는 전시를 통해 제도적으로 공고하게 만들어진 서풍으로 문자의 가독성, 고전 서체에 충실한 것을 말한다. 한글서예는 주로 한글 창제 이후 궁녀를 중심으로 시작된 전아典雅한 서풍의 궁체와, 한문의 필법과 조형원리를 한글에 적용한 개성적 한글서예로 나뉜다. 그 중심에 있는 작가로는 한문서예의 조형원리를 한글서예에 도입한 손재형孫在馨(1903-1981), 현중화玄中和(1907-1997), 김충현金忠顯(1921-2006) 등이 있다.

1991년 전통서예를 하나로 묶고 새로운 차원으로의 발전이라는 포괄적 개념과 다양한 가치와 형식을 창출하려는 실용적 개념인 현대서예가 등장한다. 이는 전통적인 한문서예와 한글서예를 바탕으로 회화형식과 결합하여 열린 서예를 지향하는 새로운 조형언어를 만들어내고 있다. 지금의 서예는 위기에 처해 있다고들 말한다. 그러나 우리나라 현대서예에서 캘리그라피가 나옴으로써 서예가 좀 더 대중성을 갖게 되었고 확장성을 드러냈다. 서예에서 일반적으로 사용하고 있는 지필묵紙筆墨의 경계를 넘어 다양한 오브제(Ob-

jet)를 이용한 시도가 시대의 미감에 들어맞았고 그런 점에서 서예의 확장성은 더욱 커졌다.

근대 한국의 서예는 문자의 가독성과 시각성이 강조된다. 전통적인 서풍의 변화는 70, 80년대 현대 산업사회와 세계화시대를 여는 사회 경제적 상황과 맞물리면서 새로운 조형언어에 대한 탐색이 모색되었다. 이런 시대적 흐름 속에서 현대서예가 등장하게 된다. 현대서예는 1991년 한국현대서예협회(이사장 황석봉)가 출범되면서 시작된다. 그 해 한국현대서예협회는 첫째, 서예의 대중화. 둘째, 서예의 예술화. 셋째, 서예의 세계화를 표방하면서 예술의 전당에서 창립전을 개최했다.

1989년 한국서예협회 창립과 서예연구를 활성화하기 위한 한국서예학회가 결성되어 시대정신에 맞는 서예의 변화를 위한 발판을 마련했다. 2001년 제3회 세계서예전북비엔날레 국제서예학술대회에서 발표된「21세기 신서예新書藝 정신의 방향」이란 논문에서는 현대서예에 대한 명징明澄한 정의가 논의됐다.

> **신서예는 좁은 의미에서는 전통서예와의 대대待對개념이며, 넓은 의미에서는 전통서예를 하나로 묶으면서 새로운 차원으로의 발전이라는 포괄적 개념이며,......구체적으로는 장르와 장르간의 경계를 허물고 뛰어넘어 서로 대화하고 만나면서 다양한 가치와 형식을 창출하려는 실용적 개념이다.[1]**

즉 현대서예는 첫째, 좁은 의미에서의 전통과 대대待對개념, 둘째, 전통서예를 하나로 묶으면서 새로운 차원으로의 발전이라는 넓은 의미에서의 포괄적 개념, 셋째, 다양한 가치와 형식을 창출하려는 실용적 개념으로 나눌 수 있다는 의미다. 이렇듯 현대서예가 탄생하게 된 배경에는 시대적 흐름에 따른 자생적 변화 추구에 있다.

또한 서구의 앵포르멜(Informel), 타시즘(Tachism), 추상표현주의(Abstract Expressionism)에 나타난 문자추상운동의 영향으로 현대서예로의 발상의 전환이 있었다. 이런 현대서예는 화면에 떨어뜨리는 드립페인팅(Drip painting), 형식에 구애받지 않는 즉흥성의 자동기술법(Automatism), 화면전체를 이용하는 올오버페인팅(All over painting)을 사용하여 문자의 해체와 재구성, 우연과 필연의 요소가 작품 속에 내재되어 있으며 이를 통해 서예 장르의 확장성을 시도하고 있다.

특히 유럽에서 활동한 이응노李應魯(1904-1989)와 남관南寬(1911-1990)은 서예의 여백과 역동적 필획을 조형의 기본으로 삼아 회화작품 활동을 했으며 국내에서 활동한 서세옥徐世鈺(1929-)은 전각과 서예를 회화에 적용시켰다. 또한 안토니 타피에스(Antoni Tàpies, 1923-2012)와 호안 미로(Joan Miró, 1893-1983)등은 작품 속에 동양의 서예적 요소를 받아들여 현대미술에 영향을 미치고 있다. 이와 같이 서예의 필획의 역동성과 조형성을 적극 도입하여 회화에 접목시킨 화가들이 다시금 현대서예에 영향을 줬다.

이와 같이 한국의 현대서예가 서사적 기능을 넘어 예술적 표현기능을

1 송하경,『서예미학과 신서예정신』(서울: 다운샘, 2003), pp.181~182.

강조하며 새로운 양식으로 '한국현대서예'라는 명칭을 사용하면서 현대서예의 문을 열게 된 것이다. 이는 일본의 전위서, 중국의 현대파와 마찬가지로 서예장르에 회화성을 도입하여 문자의 실용성·가독성·기능성보다 조형성을 강조함으로써 서예의 확장성을 열었다.

21세기 현대서예가 대중성을 확보했다면 이제는 서예에 가치를 부여해 주어야 한다. 서예는 회화·건축·조소·디자인 등 여타의 예술장르로부터 다양한 요소를 적극적으로 받아들여야 한다. 마찬가지로 서예 기법과 사유방식 등 서예 본래의 가치와 장점도 다른 예술장르에 영향을 줄 수 있어야 한다.

캘리그라피, 감성의 언어를 담아내다

현대서예인 캘리그라피가 대중적으로 각인된 계기는 신영복申榮福 (1941-2016)이 2006년에 쓴 소주 브랜드 <처음처럼>의 제호題號이다. 20년간 수감 생활에서 익힌 서예는 민중의 정서를 담은 신영복만의 개성적인 서체 '민체'를 탄생시켰다. 처음의 마음을 잃지 않기 위해 쓴 <처음처럼>은 지금도 늘 우리와 함께 하고 있다. 이후 서예의 현대적인 재해석을 통해 서예와 디자인의 경계를 넘나들고 있는 강병인(1962-)의 <참이슬>과 <화요>, 황석봉 (1949-)의 <백세주>는 글씨의 대중화의 출발이 됐다.

1999년은 현대서예인 캘리그라피(Calligraphy)라는 용어가 대중적으로 알려지기 시작한 시기이다. 그 해 11월 원광대학교 서예과 졸업생인 김종건(1971-), 이상현(1975-)은 캘리그라피 전문업체인 '필묵筆墨'을 설립한다. 서예과를 졸업한 그들은 서예가 상업화, 대중화될 수 있는 방법을 모색한다. 당시의 서예는 공모전과 학원 중심의 서예문화가 주류를 이룬 시기였다. 서예과를 갓 나온 이들은 공모전이나 개인 사숙을 통하지 않고 대중들에게 다가갈 수 있는 방법을 찾았고 디자인과의 만남을 생각하게 됐다.

당시 거리의 간판 문화는 컴퓨터 보급 이후 디지털 서체들이 유행하고 있었다. 이들은 사인, 패키지, 드라마, 영화, 책 등의 다양한 디자인 영역에서 붓글씨의 자유분방한 감성이 함께 소통하기를 바라는 마음으로 여러 분야의 디자이너들을 만났다. 이상현은 "처음 디자이너들과 만남에서 서예를 디자인에 접목하는 것에 대한 생각을 말했고, 서예라는 용어를 듣는 순간 디자이너들이 선입견을 가졌고 전통적인 스토리를 다루는 곳에 가서 알아보라고 했다. 그때 서예라는 단어를 영어 캘리그라피(Calligraphy)로 표기했기에 서예의 선입견을 바꾸고자 캘리그라피라는 용어를 사용해 보자는 생각을 하게 됐다. 디자이너들에게 글씨에 감성의 옷을 입히고 글꼴에 표정을 만드는 작업이라고 홍보했다"고 말했다. 당시 디자이너들은 주로 타이포그라피를 사용하고 있었다. 이에 그와 다른 감성적 글쓰기인 캘리그라피라는 단어를 사용하게 된 것이다. 캘리그라피 작가들이 문자의 소재를 다양화하고 대중들에게 깊숙이 상호침투(Interpenetration)되어 디자인 시장과 소통하게 되면서 감성 언어를 담아내는 캘리그라피가 탄생하게 됐다.

2008년 한국캘리그라피디자인협회가 창립됐다. 2009년부터 캘리그라피는 기존 디자인 작업에만 머물지 않았다. 그들은 현대서예인 캘리그라피의

대중화를 위해서 디자인을 통해 익힌 다양한 기법을 이용했다. 또한 캘리그라피 작가들은 디자인 실험 작업과 서예작업을 통해 익힌 조형세계를 선보이는 전시展示문화가 활성화되었다는 점에 주목한다. 2010년 한국시각정보디자인협회의 타이포그라피 분과에서 캘리그라피를 흡수하려고 했다. 이때 서예가들의 노력으로 캘리그라피가 타이포그라피에 흡수되지 않고 독립분과를 만들었다. 이런 노력의 결과가 지금의 대중적 서예의 확장성을 가져오게 된 것이다. 2019년 한국캘리그라피디자인협회 10주년 기념전이 열렸다.

1990년대 후반부터 우리사회에 아이큐(IQ)를 대신한 이큐(EQ)의 열풍이 일어나고 감성 마케팅이 떠오르기 시작했다. 하지만 컴퓨터 서체의 단조로움은 감성과 휴먼으로 대표되는 마케팅과 부합되지 못했다. 이에 대한 새로운 대안의 하나로 주목받기 시작한 것이 바로 캘리그라피다. 요즘 교과서에 한자의 사용이 극히 제한되고 한글사용이 강화되면서 한자교육을 받지 않는 젊은 층들은 한자에 거리감을 느끼는 반면 친숙한 한글에는 호감과 흥미를 느낀다.

서예 자체는 작품이다. 그 작품은 완성도가 있어야만 확장성을 갖게 된다. 매 글자의 자법과 장법이 조화를 이루고 작가의 개념이 작품을 통해 전해질 때 애호가들은 호평하게 된다. 우리는 일상생활에서 서예를 많이 접하고 있지만, 서예인지 모르고 지나치는 경우가 있다. 제품의 이름에서부터, TV 프로그램 타이틀 로고가 대부분 캘리그라피이다. 이렇게 서예가 생활 속에 깊숙이 들어가 있음에도 불구하고, 다들 서예를 어렵게 생각한다. 이제 쉽게 접근할 수 있도록 해야 한다.

또한, 디지털시대에 마우스를 이용한 글자쓰기가 확대되면서 오히려 감성을 자극하는 손글씨에 주목한 것이 캘리그라피다. 일반 폰트가 정보전달 기능이라면 서예는 그 주제를 문자를 통해 이미지화하는 특징을 보이면서 글씨를 보면 주제의 특징이 살아나게 표현할 수 있다. 그런 점에서 서예와 디자인의 만남은 자연스럽다. 이렇듯 감성의 언어를 담아내는 현대서예인 캘리그라피는 서예의 대중화와 예술로서의 확장 가능성을 열었다.

생각이 변화를 만든다

수 천 년의 문자 서사書寫의 역사에서 인류는 동물의 뼈, 토기, 청동기, 대나무, 비단 등 다양한 도구에 문자를 새기고 썼다. 현재 즐겨 사용되는 지필묵紙筆墨도 여러 서사 방식중의 하나이다. 21세기 지금의 서예는 평면·조소·설치·행위 같은 다양한 장르와 만난다. 서예가에 의해서 만들어진 예술작품이 창작 과정, 형식 구성, 작품 함의, 의미 해석 등에서 조금이라도 서예적 요소가 있다면 서예라고 볼 수 있다. 글씨가 화면에 드러나든 그렇지 않든, 중요한 것은 작가의 생각이 작품에 어떻게 투영되는지에 대한 과정이다.

현대예술의 한 장르인 서예는 회화·건축·조소·디자인 등 여타의 예술 장르로부터 자신이 발전할 수 있는 유익한 특성을 적극 받아들여야 한다. 마찬가지로 서예도 자신의 기법과 사유방식 등 가치와 장점을 다른 예술 장르에 전달해야 한다. 정보전달의 기능 외에도 시각적 속성과 장식적 기능을 갖고 있는 문자는 필기구의 선택에 따라 영향을 받는다. 서예가 정형화된 형식을

바꾸고 지평을 넓히기 위해서는 다양한 오브제의 사용, 평면성 탈피, 색의 다양화 등 열린 생각이 필요하다.

　　매체의 변화는 끊임없이 새로운 예술형식을 만들어 내고 있다. 사진기라는 새로운 매체에 의해 사진예술이 나왔다. 사진이 기존의 회화양식과 다른 형식을 드러냈기 때문에 새로운 형식의 예술이 만들어진 것이다. 이렇듯 새로운 매체와 열린 사유가 새로운 예술형식을 만들어 낸다. 어떤 관계의 틀이 고착되면 관계 그 자체가 틀을 만들어 억압되고 고정화된다. 전통을 지키고 보존하는 것은 중요하지만, 지금의 시대에 맞는 새로운 전통을 만들어내야 한다. 전통을 통해 변형, 해체, 재구성하는 작업이 필요하다. 생각이 예술의 변화를 만든다.

글씨에서 피어나는 활자

이용제

계원예술대학교 교수

글씨와 활자의 관계

문자는 인간이 문명을 이룰 수 있게 한 근원이며, 필사를 대체한 '활자' 발명은 문명을 급진전시켰다. 서양에서는 15세기 중엽 구텐베르크가 금속활자를 개발해 성경을 인쇄한 것이 그 시작이다. 필사의 노동을 대체하려고 발명한 활자는 필사한 책처럼 보여야 했다. 자연히 활자는 당시 성경에 널리 쓰이던 글씨를 본떠서 제작했다.

활자는 상당히 많은 인력과 자원이 있어야 제작할 수 있어서, 보통 특정한 사람의 취향에 맞추기보다 사회 구성원의 보편적 미감이 반영된 글씨를 다듬어서 제작했다. 글씨를 바탕으로 만든 활자를 필서체筆書體 활자라고 한다. 이와 달리 필서체 양식에서 벗어난 인서체印書體 활자는 다양한 형태가 등장했고, 전통과의 단절을 선언했던 근대 이후 활자는 글씨에서 벗어나 특정한 사상과 개념을 반영해 제작했다. 활자 제작이 더욱더 쉬워진 디지털 시대에 들어와서는 글씨를 기반으로 제작한 활자를 중심으로, 새로운 매체에서 편하게 읽을 수 있는 활자, 상업적 효용성을 강조하여 개성과 멋을 강조한 활자, 새로 등장하는 사상과 개념을 구현한 실험적인 활자, 글자 크기 변화에 따라 형태를 미세하게 조정하는 활자 등이 다양하게 제작되고 있다.

조선시대에 만들어진 활자도 서양과 비슷하게 필서체 활자와 인서체 활자로 구분된다. 필서체 활자는 당대에 잘 쓴 글씨 또는 바르고 모범적이라고 인정받는 글씨를 바탕으로 제작했고, 인서체 활자는 글씨 형태를 벗어나 특정한 목적에 맞춰 제작했다. 그 예로 갑인자甲寅字와 생생자生生字가 있다. 갑인자는 위부인자체衛夫人字體를 바탕으로 제작한 활자로 세종임금 때 처음 주조되어 조선왕조에서 10회 이상 반복해서 주조했고, 생생자는 청나라의 『사고전서四庫全書』에 들어 있는 취진판聚珍版 글자본을 바탕으로 만든 활자로 일반적인 글씨의 모습을 벗어나 있으며 정조임금 때 주조되어 조선 후기까지 널리 사용되었다. 1880년 서구식 활자 주조법으로 제작된 최초의 한글 활자인 최지혁체도 붓으로 바르게 쓴 글씨를 바탕으로 만들었다. 글씨를 바탕으로 활자를 제작하는 방식은 1954년 원도 활자가 만들어지기 전까지 이어졌다. 심지어 당시 신문에 쓰던 활자는 4mm 미만으로 상당히 작은 크기였

도1. 최지혁체

442

도2. 국정교과서체와 변경된 국정교과서체

칵난녘퓐
잦에선맴
숲품솩첵

도3. 문화바탕체

는데, 조선일보는 궁체로 활자를 만들어 신문에 사용했다. 그러나 궁체는 글자 크기가 작아보여서 신문에 적합하지 않았고, 그래서 사용한 기간이 짧았다. 신문이라는 매체에 적합하지 않은 궁체를 활자로 제작해 신문에 사용했다는 것은, 당시 궁체가 대중에게 상당히 모범적이거나 보편적인 글씨로 인정받고 있었음을 짐작케 한다. 이처럼 활자는 당시 사회에 넓게 퍼져있는 보편적인 미감의 글씨를 바탕으로 제작했다도1.

한글 활자에서 사라진 글씨

활자 문화가 자연스럽게 발전한 나라는 시대마다 사회의 요구에 맞춰 손글씨를 바탕으로 새로운 활자를 제작했다. 그러나 한글 활자는 조선왕조의 쇠락을 시작으로 일제 강점기와 6.25, 그리고 산업화와 경제 성장에 치중했던 최근까지, 거의 100년 이상의 시간 동안 보편적인 진화 과정을 거치지 못했다.

단적인 예가 있다. 1900년대 초 지식인은 서구의 근대 사상과 문물에 영향을 받아 한글 풀어쓰기와 가로쓰기를 주장했고, 해방 뒤 이들의 영향으로 교과서를 가로로 조판했다. 가로쓰기를 채택한 교과서에 세로쓰기에서 썼던 기존 활자를 사용하면서 글줄이 고르지 못하게 되는 문제가 나타났다. 이를 해결하기 위해서 가로 조판용 한글 활자를 제작했지만, 기준이 될 글씨체가 없었다. 당시 글씨는 모두 세로쓰기를 기준으로 정립된 글씨체여서 가로 조판용 활자를 제작하는 데에 별 도움이 되지 못했다. 1954년 가로쓰기라는 환경 변화에 맞춰 제작된 활자가 국정교과서체다. 하지만 국정교과서체는 글자 공간과 구조, 획과 자소 등의 모양이 기존의 글씨에서 크게 벗어나지 못했고, 가로로 조판했을 때 여전히 글줄흐름이 불안정했다. 그 뒤 1960년대 초, 국정교과서체의 조형 문제를 보완해 다시 제작했다도2.

글씨의 영향이 남아있는 대표적인 본문용 한글 활자 중에서 가장 최근에 만들어진 활자는 1970년대 초에 제작된 명조체(태명조체)로 오륜행실도체에서 형태의 근원을 찾아볼 수 있다. 또 다른 예는 1990년대 초 문화체육부가 제작한 문화바탕체가 있다도3. 그러나 이 역시 글씨의 획과 공간에서 나타나는 특징이 반영된 활자들로 가로로 썼을 때 매끄러운 글줄을 형성하지 못해서, 가로쓰기가 보편화되자 점차 사용 빈도가 줄었다. 특히 1990년 이후 서양의 조판 문화와 디자인 양식이 국내에 널리 유행하면서, 명조체(바탕체)라고 부르는 활자마저도 대부분 글씨의 흔적을 지우고 있다. 이제 문화재를 복원하듯 글씨를 디지털 활자로 제작하는 경우를 제외하면, 글씨의 미감을 재해석하여 제작한 활자를 찾아보기 힘들다. 일상에서 글씨의 역할이 줄어들면서, 그와 관련된 교육도 거의 사라졌고, 가로로 쓰기 시작한 한글 조형에서 공통된 미감은 모호해졌다. 디자이너 역시 서구 중심의 디자인 문화와 방법론만 배운 채 한글의 조형 특징과 미적 가치 등을 교육받지 못하고 있고, 심지어 활자 디자이너가 한글 쓰는 획 순서도 모른 채 한글 활자를 그리기도 한다. 결국 활자를 만들 때 늘 의지했던 글씨가 사회에서 자리를 잃어가면서, 글씨는 한글 활자의 원천 기능마저도 잃었다.

한글 시각문화에서 역할이 작아진 글씨

인간의 사유와 규칙 등을 저장하고 소통하기 위해 썼던 글씨가 '서예'라는 이름으로 사상과 감정을 담아내는 그릇이 되어 예술의 지위를 획득한 것은 글씨의 역할이 늘어났다는 면에서야 좋은 일이다. 그러나 시대가 변하여 과거 필기구와 글씨의 관계는 현재 타이핑(터치)과 활자의 관계로 바뀌었다. 기록을 위해서 글씨 쓰는 일은 일상생활에서 보기 어려워졌다. 500년 이상의 한글 글씨 문화는 일상에서 점점 그 자리를 잃어버렸고 박물관이나 미술관에서 감상하는 대상이 됐다. 글씨가 우리 삶과 멀어진 현실을 알려주는 단적인 예가 있다. 실생활에서 한글을 가로로 쓰지만, '서예' 속 한글은 대부분 세로로 쓰였다. 세로로 썼을 때 한글의 조형이 아름답다는 것은 한글 조형을 공부한 사람이라면 대부분 동의할 것이다. 그래서 서예가는 한글을 세로로만 쓰는 것 같다.

우리 일상에서 글씨의 역할이 거의 사라진 2000년 초반에 전통적인 서법의 틀이나 세로쓰기 등과 같은 전형적인 양식에서 벗어난 글씨가 '캘리그라피'라는 이름으로 나타났다. 디자인 분야에서는 멋을 내어 쓴 글씨라고 하여 '손멋글씨'라고 부른다. 활자로 표현하기 힘든 감성을 글씨로 풀어내면서 2010년 전후부터 캘리그라피 열풍이 대단히 불게 된다. 이제 감성적인 면을 부각할 필요가 있는 광고나 제품 이름에는 캘리그라피를 적극적으로 활용하고 있다. 여기서 우리는 캘리그라피의 유행이나 상업적인 성공에 주목하기보다 사그라들던 글씨의 역할이 새로 생겼다는 점에 주목할 필요가 있다. 예술이라는 이름으로 전시장에서 감상하던 글씨가 상점이라는 일상의 공간에서 유용한 역할을 하게 되었다는 것은 큰 수확이다.

캘리그라피가 우리 시각문화에서 글씨의 새로운 역할과 가능성을 보여준 지 10년이 지난 지금, 캘리그라피는 상업적인 면을 강조한 글씨와 순수한 조형 표현에 집중한 글씨로 구분된다. 근본 없는 글씨라는 비판을 피해 서법의 기본기에 충실하고 예술적 감수성과 실험성을 담은 캘리그라피가 시도되고 있다. 정작 문제는 그 다음이다. 캘리그라피가 예술로서의 성격을 강화하면 할수록, 캘리그라피는 현대 서예 또는 현대 미술과 구분하기 힘들고, 대중은 캘리그라피를 서예 또는 예술의 다른 이름으로 볼 것이다. 그렇게 되면 어렵게 생활 속으로 들어온 글씨는 캘리그라피라는 이름을 버리고 또 다른 이름을 찾아야 하는 날이 올 수 있다. 또 한 가지, 캘리그라피를 '서예'의 다른 이름으로 감상하는 일도 좋고, 멋있게 쓴 글씨를 일상생활에서 보는 일도 좋지만, 감상의 대상이나 감정을 대변하는 표현 수단으로만 활용하는 일은 위태로워 보인다. 산업과 유행의 변화가 생겨 대중의 관심이 사라지면 어렵게 획득한 역할 또한 흔들릴 수 있다.

글씨의 빈자리로 나타난 문제

한글 창제 뒤, 시대정신과 정서는 공통된 미감으로 형성되고 글씨에 반영되어 이어져 왔으나, 최근 100여 년의 시간을 거치면서 한글 조형의 공통감

은 온전히 전승되지 못했다. 사회 문화의 변화와 한글 조형의 변화에 대한 논의가 부족했고, 사회 구성원 사이에 공통된 미감을 형성하려는 노력이 부족했다. 그나마 있던 글씨 교육은 '바른' 글씨의 필요와 목적을 대중에게 충분히 설명하지 못한 채, 특정한 글씨를 '바른' 글씨로 제시하고 강조했다. 대중은 이러한 교육이 글씨의 개성을 '획일화'한다고 받아들였다. 바른 글씨에 대한 오해와 거부감, 반대로 '개성'이 중요한 가치로 부상하면서 사회 구성원 사이에서 한글 조형의 공통된 미감은 흐릿해졌다.

사회 구성원 사이의 공통된 미감은 500년 이상 수많은 사람이 한글을 반복해 쓰면서 형성된 것으로, 시대를 거치며 지양된 상태이다. 그러나 70년 정도 가로쓰기를 하는 동안 점점 일상에서 글씨 쓰는 일이 줄어들었고, 가로쓰기용 한글 필서체 활자의 조형 질서에 대한 논의도 부족했다. 단지 현재 가로쓰기 한글의 조형 질서는 가로쓰기용 활자를 개발하면서 정리된 것으로, 특히 인서체 활자에 적용되는 질서이다. 한글 조형 질서가 온전하게 중심을 잡지 못하면서 한글 활자의 조형 품질을 판단할 근거까지 약해졌다. 불분명한 조형 질서로 가로쓰기용 활자와 필서체 활자가 갖춰야 할 기준이 모호해지면서 높은 품질의 활자 개발이 어려워졌다. 또한 필서체 활자가 개발되지 않으면서 필서체 활자를 기반으로 하는 한글 조판 문화 역시 자취를 감췄다.

보통 시대와 세대가 바뀌어 시대정신과 정서에 변화가 생기며, 자연스럽게 한글 조형의 미감도 달라진다. 이때 한글 고유의 조형 특질을 유지하면서, 새로운 조형 질서와 미적 가치를 창출하게 된다. 그러나 현재 그러한 일은 어려워 보인다.

과거 글씨가 맡았던 일상의 기록과 소통 역할을 맡은 활자는 시대의 요구와 필요에 맞춰 다양하게 제작해야 한다. 하지만 대중의 시대정신과 정서를 반영한 글씨가 사라지면서, 한글 활자 역시 당면한 문제를 해결하는 데 급급할 뿐 시대정신과 정서를 온전히 담아내지 못하고 있다. 마치 오래전 국정교과서체를 만들 때처럼, 눈앞에 발생한 문제를 해결하는 데에만 집중하고, 결국 얼마 되지 않아서 다시 만드는 시행착오를 반복할 가능성이 높다.

글씨 역할을 살리면

글씨에서 활자로, 활자에서 조판으로 이어지는 시각문화가 다시 온전해지기 위해서는 시대정신과 정서를 반영한 한글 조형 미감과 판단 기준이 정립되어야 한다. 세로쓰기와 가로쓰기의 조형 질서 차이를 제대로 분석하여야 한글 조형 품질을 높일 수 있고 변화하는 시대에 호응하는 활자를 개발할 수 있게 될 것이다. 이로써 튼튼한 시각문화의 뿌리를 마련하는 동시에 온전한 한글 시각문화를 누릴 수 있으며, 나아가 한글 조형의 고유한 특질이 드러나면 시도할 조형과 지향할 미적 가치도 제시할 수도 있을 테지만, 풀어야 할 크고 작은 숙제가 없지 않다.

하나, 교양의 차원에서 글씨 교육이 필요하다. 학교에서 글씨 교육은 예술가 양성에 초점이 맞춰져 있고, 캘리그라피의 유행과 함께 산업이 필요로 하는 글씨도 가르치고 있다. 한편 취미 또는 수양의 차원에서의 서예 교육과

문화생활의 한 방식으로 캘리그라피 교육이 이루어지고 있다. 여기에 더해서 대중에게 교양 차원에서 바르게 글씨 쓰는 교육이 필요하다. 대중이 글씨를 쓰면서 익힌 서법과 미감은 한글 조형 미감과 판단 기준을 형성하는 첫 단계가 될 것이다.

둘, 세로쓰기와 가로쓰기의 조형 질서를 파악할 필요가 있다. 한글 세로쓰기는 문화적, 기능적 차원에서 정당한 평가 없이 급작스럽게 가로쓰기로 바뀌었다. 정주상의 펜글씨와 같이 세로쓰기에서 가로쓰기로 전환되던 시기의 글씨와 활자를 분석하면, 각 문장방향에 따른 한글 조형 질서의 차이를 정리할 수 있다. 이를 바탕으로 한글 조형의 질서가 세워지면, 기준에 충족하는 높은 품질의 활자 개발이 가능해질 것이다.

셋, 글자체 변화 양상을 탐구할 필요가 있다. 글자체의 변화는 사회, 문화, 기술 등의 여러 요인이 글씨와 활자에 반영되어 나타난다. 새로운 환경과 매체에 필요한 활자를 제작할 때, 한글 글자체 변화에 나타난 양상을 파악하지 못해서 고려할 요인과 디자인 방향을 잘 설정하지 못하고 있다. 시대 미감을 반영한 교서관체나 매체 성격을 고려한 재주 정리자整理字 한글 활자 등의 분석을 통해서 시대와 세대 그리고 환경과 기술 변화에 호응하는 활자를 디자인할 수 있을 것이다.

넷, 글씨와 활자의 관계를 복원할 필요가 있다. 500년 이상의 한글 글씨 문화와 조판 문화를 현대 시각문화의 원천으로 활용하지 못하고, 새로운 환경에 대처할 양식이 필요할 때에는 늘 외국 문화가 어떻게 변하고 있는지만 관찰하고 있다. 한글 활자가 지금 안고 있는 문제와 앞으로 시대 변화에 맞춰 변화해야 할 때, 글씨와 활자의 관계를 복원하면 우리 안에 있는 문화를 근본으로 튼튼한 시각문화를 만들 수 있을 것이다.

다섯, 필서체 문화를 살릴 필요가 있다. 지난 100년 동안 시대 미감에 맞춰 활자를 제작하지 못하고, 소수의 탁월한 능력을 갖춘 사람이 한글 활자의 기반을 마련했다. 글씨 역할의 축소와 함께 활자의 한 갈래인 필서체 활자가 사라졌고, 필서체 활자를 기반으로 하는 한글 시각문화 또한 사라졌다. 필서체와 인서체 활자를 조화롭게 활용하는 온전한 한글 시각문화의 형성이 필요하다.

여섯, 한글 조형의 특질을 정리할 필요가 있다. 세로로 모아쓰는 모필 문화와 전각 활자 문화 위에서 정립된 한글 조형 특질은 사회 변혁 시기와 산업화 시기에 장애물로 여겨졌다. 이때 한글 조형은 고유의 조형 특질을 유지하지 못한 채 시대 변화에 조응했다. 이러한 상황은 지금까지 이어져, 서양에서 수입된 디자인 양식에 한글 조형을 끼워 맞추고 있다. 한글 조형의 특질을 정리하면, 새로운 조형 실험이 활발해지고 지향할 미적 가치에 대한 논의가 시작될 것이다.

글씨로 바로 세운 한글 시각문화

지금 우리 사회 안에서는 글씨가 제 역할을 하기 힘들어 보인다. 글씨가 시각문화의 근간이 된다고 생각하는 사람이 많지 않고, 글씨는 현대 사회

에서 기능을 잃은 과거의 기록과 소통 수단이라고 생각하는 사람이 많다. 그리고 우리 사회 구성원 사이에 공통된 미감이나 미적 가치를 논의하는 일이 개인의 미적 취향 형성을 가로막는다고 오해하거나, 높은 품질의 조형보다 빠르게 경제적 가치를 창출할 수 있는 생산성과 효율성이 강조된 조형을 요구하는 경향이 크기 때문이다.

　　　100년 이상 글씨의 빈자리가 커지면서 발생한 여러 문제가 있음에도 불구하고, 한글 시각문화는 분명 과거보다는 질적으로나 양적으로나 성장했다. 특히 현재 시각문화의 성장이 인서체 활자로 이뤄진 성장이므로, 앞으로 필서체 활자가 제 역할을 했을 때, 한글 시각문화는 지금보다 섬세하고 풍요로워질 가능성이 있다. 이러한 가능성은 점점 커지고 있다. 캘리그라피의 유행으로 대중에게 글씨가 친숙해졌고, 최근 매체가 확장되면서 다양한 조형을 요구하고 있으며, 전통적인 시각문화에 대한 관심이 늘고 있기 때문이다. 이 기회를 잘 활용하면 한글 글씨의 부활과 필서체 문화를 회복할 수 있을 것이다. 글씨와 필서체 활자로 구현할 수 있는 한글 시각문화가 새로 시작되는 시대를 기대한다. 그 때가 되어야 비로소 온전한 한글 시각문화를 회복하는 것이다.

　　　글씨는 활자 속에서 숨 쉬고 있다. 활자가 글씨의 영향을 받듯이, 타이포그라피는 활자의 영향을 받고 시각문화에 큰 영향을 준다. 글씨는 시각문화에서 흙과 같은 존재여서 글씨 문화를 강조할 수밖에 없다. 오랜 시간 글씨를 쓰면서 쌓아온 서법과 글씨에 담겨 있는 미감 등은 쉽게 흔들리지 않을 한글 조형 판단의 기준이 되어, 시대 요구에 맞는 실용적인 창작과 실험적인 창작을 가능하게 만드는 시각문화의 근간이자 중심 역할을 할 것이라고 믿는다.

초판 1쇄 발행일	2020년 3월 26일
2쇄 발행일	2020년 8월 5일
발행인	윤범모
제작총괄	강수정, 김인혜
도록편집	배원정
편집지원	김상은, 박영신
도록디자인	타입페이지
발행처	국립현대미술관
	04519 서울특별시 중구 세종대로99
	T 02.2022.0600
	www.mmca.go.kr

값 35,000원
ISBN 978-89-6303-236-8 (93600)